예술과 인공지능

알림
본 도서의 상당 부분은 저자가 출간했던 단행본, 박사학위논문, 학술논문(인공지능인문학연구 5권, 6권) 등에 실린
글을 재사용 또는 부분 수정하여 구성했다.

예술과
인공지능

이재박 지음

MID

들어가는 글

예술가에게 인공지능은 낯설다. 그것은 이 책을 쓰고 있는 나 역시 마찬가지다. 또한, 그것을 공부하는 것이 매우 어렵다. 인공지능은 말이 아니라 수로 쓰여진 학문이기에 언어를 주요 소통수단으로 삼는 예술가에게는 지구 정반대편에 있는 마을을 처음 여행하는 듯 멀게만 느껴진다. 그래서 인공지능에 대한 이야기를 듣다 보면 현기증이 난다. 그럼에도 불구하고 예술가가 '예술과 인공지능'이라는 주제에 대해 고민해야 하는 이유는 너무나도 분명하다. 그것이 예술가의 생존과 직결되어 있기 때문이다.

예술가의 모습은 시대에 따라 끊임없이 변한다. 지금 우리가 알고 있는, 자신의 사상을 자유롭게 펼치는 천재적 개인으로서의 예술가가 등장한 것은 불과 2백 년 남짓이다. 2백 년 전에 그랬던 것처럼 지금 우리에게 익숙한 예술가는 사라지고, 낯설고 새로운 예술가의 개념이 다시 정립될 것이다. 예술가 개개인의 삶과 예술은 이 변화의 흐름을 어떻게 해석하고 수용하는가에 따라 크게 달라질 것이다. 앞으로의 예술이 어떤 모습일지는 지금 우리들의 선택에 달렸다.

일반적으로 교과서는 이미 밝혀진 정답에 대한 요약본의 성격을 띤다. 그러나 이 책은 정답에 대한 요약보다는 불확실한 미래에 대한 탐색을 위해 쓰였다. 시대마다 예술가에게 주어진 과제는 다르다. 오늘을 사는 예술가에게 주어진 과제는 인공지능, 가상현실, 메타버스, NFT^{Non-Fungible Token} 같은 새로운 기술(도구)을 예술에 어떻게 적용할 것인지에 대해 탐색하고 연구하는 것이다. 예술이 늘 그렇듯, 이번에도 정해진 답은 없다. 예술이 늘 그렇듯, 이번에도 정답을 알고 있는 사람은 아무도 없다. 예술은 언제나 무모한 도전이었으며 이번이라고 해서 다를 것은 없다. 과학이 원리에 대한 천착이라면, 예술은 원리의 변주에 대한 천착이다. 과학자들이 인공지능을 만드는 데 성공했다면, 이제 그것을 어떻게 쓰면 좋을지에 대해 예술가들이 답할 차례다.

예술의 미래를 개척하는 일에 관심을 갖고 스스로 그 주역이 되고자 고뇌하는 학생들과 함께 새로운 예술의 지평을 개척해 나갈 수 있기를 바란다. 이 책이 그 길의 징검다리가 될 수 있다면 더 바랄 것이 없다.

차례

예술가가 과학기술을 공부해야 하는 이유

레오나르도 다빈치는 예술가이자 과학자로 기억되지만, 오늘을 사는 예술가들에게는 과학이 멀게만 느껴진다. 혹자는 예술과 과학을 물과 기름에 비유하기도 한다. 그러나 인공지능이 예술을 창작할 수 있다는 것이 공공연한 사실이 된 오늘날, 예술과 과학은 더 이상 물과 기름일 수가 없다. 과학에 속하는 인공지능이 예술 창작의 비밀을 벗겨내고 있기 때문이다. 인공지능이 예술을 창작한다는 것은, 과학적인 관점으로 예술에 관한 문제를 풀겠다는 것을 의미하므로 더 이상 예술과 과학은 물과 기름으로 여겨질 수가 없다. 과학과 기술은 이미 예술의 폐부 깊숙한 곳까지 스며들었다. 다빈치의 시대에 그랬던 것처럼, 지금은 역사상 그 어느 때보다 예술과 과학에 대한 통합적 사고가 요구된다.

이 책은 예술과 과학에 대한 통합적 사고력을 기르는 것을 목표로 한다. 우리는 예술뿐 아니라 과학, 기술, 진화 등을 포함한 여러 개념에 대해 살펴보고 서로의 연결점을 찾기 위해 노력할 것이다. 예술과 인공지능의 관계에 대해 고민하기 위해서는 우선 인공지능이 무엇인지에 대해 살펴보아야 하는데, 안타깝게도 인공지능은 예술에 속한 것이 아니다. 인공지능은 예술의 경계 바깥에 존재하며, 과학 또는 기술에 속한다. 이것이 우리(예술가)가 과학과 기술에 관심을 가져야 하는 이유다.

예술가가 예술의 범주 바깥에 있는 개념에 대해 고민해야 한다는 것이 이상하게 생각될 수도 있다. 그러나 몇 가지 질문을 던져보면, 예술가가 예술의 범위 바깥에 있는 것에 대해 공부하고 고민해야 하는 이유는 너무도 당연하다. 예를 들어, '피아노는 예술인가 과학인가'라는 질문을 던질 수 있다. 마찬가지로 '물감은 예술인가 과학인가', '언어는 예술인가 과학인가'라는 질문을 던질 수 있다. 아직도 헷갈린다면, '컴퓨터는 예술인가 과학인가'라는 질문을 던져보자. 더 나아가 '인공지능은 예술인가 과학인가'라는 질문을 던져보자. 이런 질문에 이르면 답은 너무나도 분명해진다. 예술에는 이미 예술 지식만으로는 설

명할 수 없는 수많은 것들이 포함되어 있으며, 그것을 설명할 수 있는 가장 유력한 지식은 예술이 아니라 바로 과학과 기술이다.

　피아노가 없는 피아니스트는 존재할 수 없고 바이올린을 배제한 바이올리니스트도 존재할 수 없다. 마찬가지로 물감이나 종이가 없는 화가도 존재할 수 없으며 언어가 없는 소설가도 존재할 수 없다. 그런데 이때, 피아노, 물감, 언어 같은 것은 예술에 속하는 것이 아니다. 이것들은 과학 또는 기술의 영역에 속한다. 물론 피아노라는 기계를 제작하는 데 미적 감각이 동원되고, 물감의 튜브를 디자인하는 데 예술적 감각이 요구되고, 글자의 폰트를 디자인하는 데에도 창의성이 발휘되는 만큼, 피아노, 물감, 언어에도 예술의 개념이 포함된다고 볼 수 있다. 그러나 우리의 논의에서 놓치지 말아야 할 본질은 그것들이 보여지거나 들려지는 상태가 아니라 그 안에 숨겨진 '작동 원리'인데, 이 원리는 과학과 기술로써 설명될 수 있다.

　'원리'라는 말은 '객관성'이라는 말로 바꿔 쓸 수 있다. 그리고 '객관적이다'라는 말은 다시 '누구에게나 동일하게 적용된다'는 말로 바꿔 쓸 수 있다. 예술의 큰 특성 중 하나를 '다양성'으로 볼 수 있는데, 이때 말하는 예술의 다양성은 누구에게나 동일하게 적용되는 '객관적(과학적) 원리'를 통해 발현된다. 우리가 앞서 이야기했던 피아노, 물감, 언어 같은 것이 바로 예술에서 사용하는 '객관적 원리(도구)'이며, 이것들은 모든 예술가에게 동일하게 주어진다.

　셰익스피어라고 해서 더 나은 언어를 가졌던 것은 아니다. 셰익스피어는 언어라는 객관적 도구의 발명가이기보다 언어의 사용법에 대한 연구자(언어의 마술사)로 볼 수 있다.

쇼팽은 피아노를 발명한 발명가이기보다 피아노의 사용법을 연구한 사람으로 볼 수 있다. 마찬가지로 쇠라^{Georges Pierre Seurat}는 물감과 색의 발명가이기보다 그것의 사용법을 연구한 사람으로 볼 수 있다. 이렇듯 예술은 과학적 원리에 대한 다양한 '사용법'을 연구하는 과정과 결과로 정의할 수 있다. 이것이 과학과 기술을 배제한 예술이 존재할 수 없는 이유이며, 또한 예술가가 과학에 대해 공부해야 하는 이유이다.

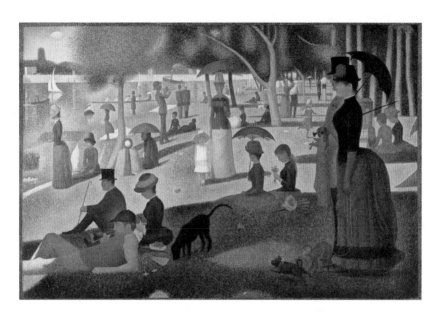

쇠라의 <그랑드 자트 섬의 일요일 오후>(1884)

1.

도구(과학기술)의 발전과
예술의 변화

1. 예술과 과학기술의 관계를 파악한다

인간의 예술을 도구의 발달 과정으로 정리하면 크게 3가지 시기로 나눌 수 있다. ①자연도구를 사용한 시기, ②인공도구를 창작의 보조수단으로 활용한 시기, ③도구 그 자체가 창작의 주체가 되는 시기다.

첫 번째 시기는 아직 인간에게 과학과 기술이 발달하지 않은 시기로 자연상태에서 진화한 인간의 신체를 주요 도구로 사용한 시기로 볼 수 있으며, 도구의 한계로 인해 구전 문학, 민속 음악 등 비교적 길이가 짧고 형태가 단순한 예술이 발달했다.

두 번째 시기는 과학과 기술이 본격적으로 발달한 시기로 흔히 르네상스라고 부르는 시기에서부터 인터넷이 보급된 3차 산업혁명까지의 시기로 볼 수 있다. 이 시기에 예술에 사용된 도구는 정보의 표현뿐 아니라, 정보의 입력과 기억에서 그 성능이 크게 향상되었으며, 이로 인해 예술의 형태는 점차 복잡해지고 길이가 길어진다.

세 번째 시기에 이르러서는 도구 그 자체가 정보의 입력과 기억을 넘어 스스로 정보를 처리하여 새로운 정보를 출력한다. 이 시기에 이르면 인간 예술가의 창작 행위와 기계의 정보처리 행위를 구분하는 것이 어렵게 되며, 도구 그 자체가 창작의 주체로 역할을 하게 된다.

1.1

예술, 자연이 만든 도구로부터 출발하다

생각할거리

1. 예술은 창작이 먼저일까 감상이 먼저일까?

2. 예술 창작은 예술가만 하는 것일까 감상자도 하는 것일까?

3. 색과 소리는 자연이 만든 것일까 인간이 만든 것일까?

피아노나 기타와 같이 인공적으로 만들어진 악기가 없다고 해서 음악을 할 수 없는 것은 아니다. 마찬가지로 물감이나 종이와 같이 인공적으로 만들어진 도구가 없다고 해서 미술을 할 수 없는 것도 아니다. 인간의 신체 그 자체가 예술을 위한 도구이며, 이 도구는 인간이 아닌 자연에 의해서 만들어졌다. 인간은 자연이 만들어 놓은 도구(신체)를 사용하여 예술을 시작했다.

1.1.1 자연에서 발생한 예술의 궁극적 재료 두 가지

인간의 예술에는 절대적으로 중요한 재료 두 가지가 존재한다. 하나는 '색'이고 다른 하나는 '소리'다. 이 두 가지가 없는 예술은 감히 존재할 수 없다고 말할 수 있다. 동양의 수묵화이든 서양의 수채화이든 그것을 성립시키기 위해서는 '색'의 구별과 조합이 요구된

다. 한국의 판소리와 서양의 오페라를 막론하고 가수의 노래나 악기의 연주를 전달하기 위해서는 '소리'의 발생과 전파가 반드시 전제되어야 한다.

문학의 경우 '문자'를 이용하기 때문에 색과 소리로부터 자유롭다고 생각할지도 모른다. 그러나 문자는 '음성언어(소리)'에 대한 기호로서 존재하며, 그래서 문자의 원형 역시 소리다. 또한, 문자를 쓰고 읽기 위해서는 문자와 종이의 '색'이 구분되어야 한다. 말하자면, 문학은 일종의 '흑백미술'이다. 따라서 문학 역시도 색과 소리 없이는 존재할 수가 없다. 넷플릭스나 스포티파이Spotify 같은 현대의 디지털 플랫폼은 결국 색과 소리를 전달하기 위한 최신의 기술이다.

앞으로 수천 년이 흘러 인간의 예술이 상상할 수 없을 정도로 발전한다고 해도 색과 소리라는 근본 재료가 바뀔 가능성은 제로에 가깝다. 눈과 귀라는, 인간이 예술 감상에 사용하는 감각기관 자체를 다른 것으로 바꾸어야 하기 때문이다(촉각, 미각, 후각 등도 인간이 정보를 입력 받는 감각기관이지만, 미술, 음악, 영화, 문학 등의 주요 예술 장르가 시각과 청각을 주로 이용한다는 점에서 우리 책에서는 시각과 청각을 중심으로 다루고자 한다).

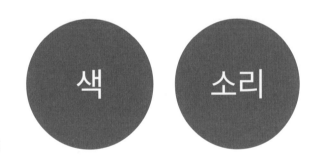

<그림1> 인간 예술의 근본 재료 두 가지

그렇다면 색과 소리라는 인간 예술의 근본 재료는 누가 언제 만들었을까? 그 주인공은 바로 자연(진화)이다. <u>138억 년 전 빅뱅이 있었을 때 색과 소리의 예술이 시작되었다. '빅뱅 = 색과 소리의 시작'이라고 고쳐 쓸 수 있다.</u> 이 폭발이 만들어 낸 색과 소리가 어떤 형태였을지는 상상조차 쉽지 않다. 만일, 누군가가 당시의 모습을 영상으로 기록해 두었다면 그리고 누군가가 그 때의 폭발을 가청주파수와 가시광선으로 변조해 두었다면, 그래서 오늘날의 우리가 LED 텔레비전과 돌비 서라운드 시스템을 통해 그것을 감상할 수 있

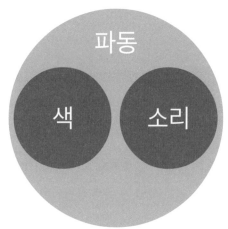

다면, 그것은 오늘날의 우리들이 만든 그 어떤 영상보다도 더 아름답고 경이롭게 느껴졌을지도 모른다.

생각해 볼 점은, 자연에서는 색과 소리가 '파동'이라는 하나의 형태로 존재한다는 점이다.* 인간은 사과의 빨간색은 볼 수 있지만, 빨간색을 들을 수는 없다. 반대로 새가 지저귀는 소리는 들을 수 있지만, 그 소리를 볼 수는 없다. 그러나 사과의 빨간색과 새가 지저귀는 소리는 모두 파동이라는 동일한 형태로 존재한다(전자기파의 진동수를 가청주파수 대역으로 변조해서 소리로 표현하는 경우, 기계파(음파)의 진동수를 가시광선 대역으로 변조해서 색으로 표현하는 경우도 있다).

파동이라는 동일한 현상에 색과 소리라는 별개의 이름을 붙인 것은 인간이다. 인간이 색을 색으로 '보고' 소리를 소리로 '듣는' 이유는 ①상대적으로 짧은 파장(400nm(보라, 700THz)~700nm(빨강, 400THz))은 눈으로 '보고', ②상대적으로 긴 파장(17mm(20,000Hz)~17m(20Hz))은 귀로 '듣기' 때문이다. 결국, 인간이 예술을 창작한다는 것은 자연에 존재하는 파동을 인간의 뜻에 따라 조작하거나 생성하는 일로 귀결되며, 인간이 예술을 감상한다는 것은 조작된 파동을 해석하는 일로 귀결된다.

* 소리는 물체(기체, 액체, 고체)의 진동을 전달하는 파동인 기계파 mechnical wave 이고, 색은 피사체로부터 나오는 전자기파 electromagnetic wave로 차이가 있다.

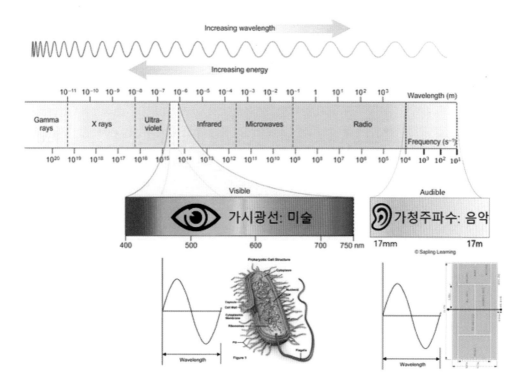

<그림3> 전자기파에서 인간이 보고 들을 수 있는 영역과 미술과 음악이 행해지는 영역. 색과 소리를 진동수의 차원에서 본다면 이렇게도 볼 수 있다.

1.1.2 예술에서 사용되는 자연도구

인간이 미술이라고 부르는 것은 전자기파 중 약 400nm~750nm의 파장 영역에서 이루어지는 행위를 말한다. 그것이 조각이든 회화든 판화든, 눈으로 감상되는 예술의 경우 이 범위의 파장을 벗어날 수 없는데, 그것은 인간의 눈이 이 영역의 파장만을 색으로 감지하기 때문이다. 이것이 도구로서의 눈이 갖는 기술적 한계다. 미술을 창작하고 감상하기 위해서 필요한 가장 근본적인 도구를 하나만 꼽으라고 한다면, 그것은 영감이나 재능이 아니라 바로 눈이라는 정보입력장치(도구)다. 눈이라는 기계(도구)가 없이 미술이 시작될 수는 없다.

마찬가지로 인간이 음악이라고 부르는 것은 기계파로서의 음파 중 약 17mm~17m

의 파장 영역에서 이루어지는 행위를 말한다. 그것이 오페라든 랩이든 판소리든, 귀로 감상되는 예술의 경우 이 범위의 파장을 벗어날 수 없는데, 그것은 인간의 귀가 이 영역의 파장만을 소리로 감지하기 때문이다. 이것이 도구로서의 귀가 갖는 기술적 한계다. 음악을 창작하고 감상하기 위해서 필요한 가장 근본적인 도구를 하나만 꼽으라고 한다면, 그것은 영감이나 재능이 아니라 바로 귀라는 정보입력장치(도구)다. 귀라는 기계(도구)가 없이 음악이 시작될 수는 없다. 이렇듯 인간의 예술은 자연이 만든 도구를 통해 시작되었다.

예술에서 눈과 귀 다음으로 중요한 도구는 뇌다. 눈과 귀가 정보를 수집하면, 이 정보는 뇌로 보내진다. 뇌는 크게 두 가지 일을 수행함으로써 예술에 기여한다. 하나는 수집된 정보를 기억하는 것이고, 다른 하나는 수집된 정보들을 조합하여 새로운 정보를 생성하는 일이다. 예술에서는 전자를 학습 또는 훈련이라 부르고 후자를 창작이라 부른다.

자연(진화)이 만든 정보 처리 장치(도구 또는 기계)

<그림4> 뇌는 예술 창작과 감상 시에 정보의 조합과 생성을 담당한다.

예술에서 뇌의 또 다른 역할은 감상에 있다. 창작은 예술가만 하는 것으로 여겨지는 경우가 대부분인데, 이는 사실이 아니다. 예술을 감상하는 행위 자체가 또 다른 창작이기 때문이다. 감상자는 자신의 뇌에 기억된 정보를 바탕으로 작가의 작품을 '해석'하게 되는데, 이때 해석 역시 새로운 정보의 생성으로 볼 수 있으며, 그래서 감상은 제2의 창작이다.

이처럼 예술의 창작과 감상에 핵심적인 역할을 수행하는 뇌라는 장치(도구) 역시 인간이 아니라 자연(진화)이 만들었다. 이처럼 인간은 다른 어떤 동물보다 자연을 통해 만들어진 뇌라는 도구(선천적으로 주어진 것)의 사용법을 적극적으로 개척하고 있는데, 그것의

이름이 바로 공부, 학습, 교육, 훈련(후천적 사용법) 등이며, 이것의 결과로 누적되는 것이 인간의 문화다.

뇌는 정보를 생성할 뿐 그 정보를 표현하지는 않는다. 뇌는 정보를 표현하는 일을 '손'이나 '성대'와 같은 운동기관에 맡긴다. 예를 들면, 뇌가 생성한 정보를 손이 부지런히 표현해 주어야 그림도 그려지고 피아노도 연주된다. 뇌가 조합한 정보를 입이 열심히 표현해 주어야 노래도 불러지고 시도 낭송된다. 이때 손이나 입이라는 도구를 만든 것도 인간이 아닌 자연(진화)이다.

모든 인간이 훌륭한 성악가가 될 수 없는 이유는 각각의 사람에게 주어지는 성대가 자연의 진화 법칙에 따라 성능이 제각각이기 때문이다. 만일, 인간의 성대를 삼성이나 LG에서 만든 인공성대(공장에서 대량생산되어 성능이 동일한)로 대체할 수 있다면 파바로티와 같은 최고의 성악가는 나오지 않을 것이다. 모두가 최고의 성악가가 될 수 있기 때문이다. 파바로티와 같은 최고의 성악가가 나올 수 있는 것은 역설적으로 성대가 자연이라는 엔지니어에 의해서 개인별로 랜덤하게 디자인되기 때문이다. 미남 미녀가 존재할 수 있는 이유도 매한가지다.

예술은 이처럼 자연이 만들어 놓은 도구를 통해 시작되었으며, 그 도구는 진화의 법칙에 따라 필연적으로 다양성을 담보한다. 예술의 가장 큰 특징이 다양성이라고 한다면, 자연은 40억 년 동안 왕성하게 활동해온 최고의 예술가다. 도구의 객관성과 그것으로부터 생성되는 출력 결과의 다양성에 대해서는 뒤에서 다시 다룰 예정이다.

지금까지의 논의를 정리하면 다음과 같다. 인간의 예술은 자연이 만든 도구를 통해

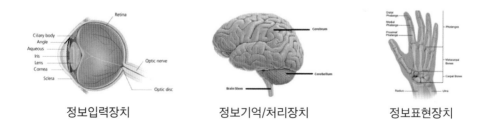

정보입력장치　　　　　정보기억/처리장치　　　　　정보표현장치

<그림5> 자연이 만들어 놓은 예술도구의 세 가지 종류

시작되었다. 예술을 하기 위해서는 인간의 신체 외부로부터 정보를 입력 받을 수 있는 장치(눈 또는 귀)가 필요하며, 이렇게 입력 받은 정보를 기억하고 조합하여 새로운 정보로 재가공하는 장치(뇌)도 필요하다. 또한, 새롭게 조합한 정보를 신체의 외부로 출력시켜 무엇인가를 표현하는 장치(손, 성대, 얼굴 등)도 필요하다. <u>자연은 예술에 필요한 이 세 가지 종류의 도구를 모두 신체 내부에 만들어 두었다.</u>

이런 도구들은 예술의 창작은 물론이고 감상에서도 필수적이다. 이를 그림으로 요약하면 아래와 같다.

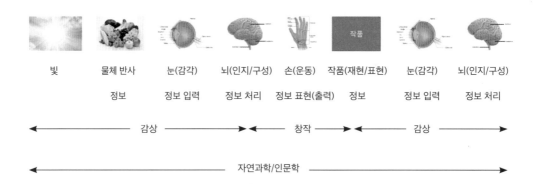

<그림6> 자연도구를 활용한 예술의 창작과 감상 과정

그룹토의 ‹‹‹‹‹‹‹

1. 도구의 발전과 예술의 발전 사이에 어떤 관계가 있을지 토의하시오.
2. 도구 그 자체가 창작의 주체가 될 수 있을지 토의하시오.

퀴즈 ‹‹‹‹‹‹‹

1. 색과 소리는 다른 현상인가 같은 현상인가?
2. 예술의 창작과 감상을 이해하는 데 있어 자연과학 지식과 인문학 지식은 어떻게 사용될까?

Guide

예술을 창작하고 감상하는 과정을 이해하기 위해서는 과학적 지식과 인문학적 지식이 모두 요구된다. 소리나 색이 만들어지는 과정이나 눈과 귀로 정보를 입력 받는 과정은 인간의 의지와 상관없이 자연의 원리에 의해서 이루어지는 과정이며, 이는 과학적 지식으로 설명할 수 있다. 이에 비해서 무엇을 보고 무엇을 들을 것인지 또는 무엇을 그리거나 무엇을 노래할지와 같은 문제에는 인간의 의지가 개입된다. 또한, 작품을 어떻게 해석할 것인지 역시 인간의 의도나 교육이 개입될 여지가 크며, 이런 점에서 인문학적 지식이 요구된다.

1.2
예술, 인공도구를 통해 진화하다

생각할거리 <<<<<<<

1. 인간이 예술에 사용하는 인공도구에는 어떤 것들이 있을까?

2. 인간이 만든 정보입력, 정보기억/처리, 정보표현 장치에는 어떤 것들이 있을까?

3. 인간이 만든 인공도구는 예술에 어떤 영향을 미쳤을까?

인간의 예술은 자연이 만든 도구인 인간의 신체를 사용하던 시기에서 자기 스스로 만든 인공적인 도구를 도입하는 시기로 나아간다. 음악에서는 피리나 북 같은 가장 원시적인 악기가 대표적이며 미술에서는 돌을 정보기억장치로 도입한 벽화 등이 대표적이다. 인공도구의 도입은 예술을 더욱 다채롭게 하였을 뿐만 아니라 예술의 전파와 보급에 결정적 역할을 한다.

1.2.1 예술에서 인공도구의 발달 순서

앞에서 정리한 것과 같이 인간이 예술에 사용하는 '자연도구'는 크게 세 종류로 분류할 수 있다. 첫째가 정보입력장치(눈과 귀 등), 둘째가 정보기억 및 처리장치(뇌), 셋째가 정보표현장치(손과 성대 등)다. 그런데 인간은 자연도구뿐만 아니라 자연상태에는 존재하지

않는 인공도구를 만들고 사용함으로써 예술을 진화시키고 있다. 이때, 인공도구 역시 정보입력, 정보기억/처리, 정보표현의 관점에서 분류할 수 있다.

인공도구의 세 가지 분류 중 가장 먼저 발달한 분야는 정보표현 분야다. 미술에서 사용하는 붓이나 물감 등의 도구는 모두 정보의 표현과 관련되어 있으며, 기록으로 확인할 수 있는 것만 해도 약 6.5만 년 전까지 거슬러 올라간다[1]. 라 파시에가^{La Pasiega}, 쇼베^{Chauvet} 등의 동굴벽화에는 이미 색이 칠해져 있다. 이것으로 미루어 볼 때, 당시에도 색을 칠할 수 있는, 이를테면 오늘날의 물감이나 붓의 역할을 했던 정보표현장치를 갖고 있었다. 나무의 열매나 진흙 등에서 색을 얻고 손, 나무, 돌 등을 이용하여 칠한 것으로 보인다. 이후 붓, 끌, 정과 같은 도구가 개발되었고 화학이 발전하면서 물감도 개발되었다. 가장 현대적인 정보표현장치로는 LCD, LED와 같은 디지털 디스플레이를 꼽을 수 있다.

이에 비해 미술에서의 정보기억장치는 한참이나 후에 개발된다. 동굴벽화를 그렸던 사람들이 동굴의 벽을 캔버스로 선택한 이유는 아마도 자연이 만든 동굴의 벽 이외에 오랜 기간 정보를 기억시킬 수 있는 인공도구를 갖지 못했기 때문일 것이다. 동굴의 벽을 대체할 만한 인공적인 정보기억장치는 그 후로도 대략 6.5만 년이 흐른 기원전 2세기에 이르러서야 중국에서 개발되었으며, 그것의 이름이 바로 '종이'다. 종이는 미술에서 가장 대표적인 정보기억장치 중 하나인데, 이외에도 점토, 나무, 금속, 돌 등이 정보기억장치로 사용되었다.

미술에서의 정보입력장치는 빛에 대해 이해하면서 발달하기 시작한다. 인간의 눈에 비교되는 카메라는 일종의 인공 눈으로 볼 수 있으며, 카메라의 필름은 정보를 기억하는 인공 뇌로 볼 수 있다. 카메라의 원형으로 여겨지는 카메라 옵스큐라^{camera obscura}는 16세기에 등장하였으며, 현대인들이 사용하는 사진기로서의 카메라가 등장한 것은 1840년 전후다. 미술에서 이미지 편집 소프트웨어 등의 정보처리장치가 등장한 것은 컴퓨터가 발명된 20세기 후반 이후다.

음악도 마찬가지다. 가장 먼저 개발된 인공도구는 역시 정보표현장치에 해당하는 악기다. 기록으로 확인되는 악기 중에서 가장 오래된 것에는 짐승의 뼈에 구멍을 뚫어 만든 플루트가 있으며, 대략 4만 년 전에 만들어진 것으로 추정된다[2]. 하프 역시 기록으로 확인

되는 가장 오래된 악기 중 하나인데, 중동지역에서 기원전 약 3~4천 년 경에 만들어졌다. 중동지역의 벽화에 그려진 초기의 하프는 사냥에 사용된 활과 그 모양이 흡사하다. 오케스트라에 사용되는 악기들은 대부분 1700~1800년대에 이르러 오늘날과 비슷한 형태를 갖추기 시작했으며, 피아노도 1700년대를 거치며 오늘날과 유사한 형태로 개발되었다.

가장 최근에 개발된 정보표현장치에는 전기와 전자기술이 동원된 전기기타와 컴퓨터에서 사용되는 가상악기 등이 있으며, 가장 일상적으로 사용되는 정보표현장치에는 스피커와 이어폰이 있다. 이렇듯 음악에서도 다른 도구보다 정보를 표현하는 도구가 먼저 개발된 것은 정보를 입력하거나 기억 및 처리할 수 있는 장치를 개발하기가 어려웠기 때문으로 보인다.

음악에서 정보입력과 정보기억장치는 전기와 전자기술의 발전 이후에 등장한다. 소리를 입력 받는(소리를 전기적 신호로 바꾸는 일을 수행하는) 마이크는 1860~70년대에 개발되었으며 1910년에 뉴욕 오페라하우스에 도입되었다. 소리를 기억할 수 있는 장치인 녹음기는 1890년대에 최초의 아이디어가 제시되었고, 1935년에 독일의 AEG사가 마그네토폰Magnetophone이라는 자기테이프를 사용한 녹음기를 출시한 것이 최초로 여겨진다(기계식 녹음기는 1877년 에디슨이 발명한 포노그래프가 최초로 여겨진다). 이후 LP, CD, 하드디스크 드라이브, USB, 클라우드 등으로 정보기억장치는 끊임없이 발전을 거듭한다.

이와 같은 인공도구가 등장하기 이전에는 소리를 기억할 수 있는 장치로 자연이 만든

정보표현장치 정보 입력 및 기억 장치 정보처리장치

<그림1> 예술에서 인공도구의 발달 순서

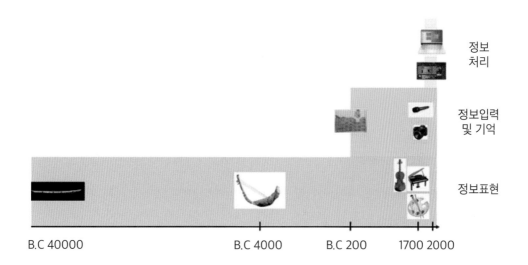

정보
처리

정보입력
및 기억

정보표현

B.C 40000　　　　　　B.C 4000　　　B.C 200　　1700 2000

<그림2> 인공도구 발달 연표

뇌가 유일했다. 미술에서와 마찬가지로 음악에서도 20세기 후반에 컴퓨터와 소프트웨어가 등장해 소리에 대한 정보처리가 가능하게 되었다.

　　지금까지의 논의를 연표에 맞추어 그려보면 예술에서 정보입력과 기억, 정보처리에 관한 인공도구를 가진 것이 불과 100여 년밖에 되지 않았다는 것을 알 수 있다. 특히 정보처리에 관한 인공도구는 컴퓨터가 발명된 20세기 후반으로, 약 60~70년에 불과한 짧은 역사를 갖고 있다.

　　인류의 역사에서 정보를 처리할 수 있는 유일한 장치는 자연이 발명한 뇌였다. 뇌는 인간의 창의성이 발현되는 공간이며 동시에 예술 창작이 일어나는 물리적 실체다. 창의성의 발현은 뇌의 신경세포들이 주고받는 전기신호의 계산(정보처리)에 의해서 달성되는데, 인류는 1950년대에 컴퓨터를 발명하면서 지능적이고 창의적인 일들을 기계로 처리할 수 있는 가능성을 열었다. 오늘날의 인공지능은 그 가능성이 상용화 단계에 이르렀음을 보여준다.

1.2.2 소프트웨어적 도구로서의 언어와 음계

인공도구라고 하면 망치나 못 같은 하드웨어를 떠올릴 가능성이 높다. 마찬가지로 예술에서 사용되는 도구를 떠올려보라고 하면 종이, 붓, 물감, 피아노, 드럼 같은 하드웨어를 떠올릴 가능성이 높다. 그러나 컴퓨터에도 하드웨어와 소프트웨어가 있듯이 예술에 사용되는 도구에도 하드웨어적인 것과 소프트웨어적인 것이 있다. 앞에서 이미 예술에서 사용되는 하드웨어적 도구들에 대해 논하였으므로, 지금부터는 예술에서 사용되는 소프트웨어적 도구에 대해 살펴보고자 한다.

1) 언어

소프트웨어라고 하면 1980년대를 전후해서 보급되기 시작한 컴퓨터 운영체제나 엑셀 같은 응용프로그램을 떠올리는 것이 일반적이다. 그러나 인간에게는 컴퓨터가 없었을 때부터 이미 소프트웨어가 있었다. 그중 가장 대표적인 예가 바로 법률이나 제도다. 소프트웨어의 정의는 '컴퓨터가 어떻게 작동하면 좋을지를 나타내는 지시문과 데이터의 집합[3]'인데, 법률이나 제도가 '인간이 어떻게 움직이면 좋을지를 나타내는 지시문과 데이터의 집합'이라는 점에서 일종의 프로그램이라는 것을 알 수 있다.

법률, 제도, 포토샵, 엑셀 등의 소프트웨어는 모두 언어에 의해서 만들어진다. 차이가 있다면, 법률과 제도는 인간의 언어, 포토샵이나 엑셀은 기계언어로 작성된다는 점이다. 기계에게 기계어로 명령을 하면 동영상을 재생시키거나 멈추는 것과 마찬가지로 인간에게 인간의 언어로 명령을 하면 그에 따른 행동을 수행한다.

예를 들어, 병사들에게 "앞으로 가"라고 말하면 병사들은 자동으로 앞으로 나아간다[4]. 이는 여러 개의 명령문으로 구성된 소프트웨어가 작동하는 방식과 매우 흡사하다. '닫힘' 버튼을 누르면 자동으로 문이 닫히는 엘리베이터가 기계어를 쓴다는 점만 다를 뿐, 기계어와 인간의 언어가 도구로서 수행하는 역할은 같다. 기계어는 기계를 프로그래밍하고, 인간의 언어는 인간을 프로그래밍하는 점이 다르다.

도구로서 언어의 또 다른 기능은 소통이다. 와이파이나 LTE는 일종의 통신언어로 볼

수 있다. 따라서 이 언어를 공유하는 기계끼리는 데이터를 자유롭게 주고받을 수 있다. 마찬가지로 한국어를 통신언어로 쓰는 사용자끼리는 데이터를 자유롭게 주고받을 수 있고, 영어를 통신언어로 쓰는 사용자끼리도 데이터를 자유롭게 주고받을 수 있다. 각각의 단말이 가진 데이터를 주고받을 수 있게 한다는 점에서 기계어나 인간의 언어는 동일한 기능을 수행한다.

도구로서 언어의 또 다른 기능은 자료의 보존(기억)이다. 문자언어는 음성언어에 비해 자료의 보존이라는 지점에 이르러 그 역할이 커진다. 언어는 크게 음성언어와 문자언어로 나눌 수 있는데, 문자언어는 음성언어의 기호로 존재한다. 소리에 대한 시각화의 결과로 문자언어가 출현했다. 음성언어가 가진 최대의 단점 중 하나가 휘발성이다. 한 번 뱉은 소리는 공기를 진동시키고 이내 사라진다. 이에 비해 문자언어는 한 번 기록되면 그 보존 연한이 상대적으로 길다. 목판에 새겨진 팔만대장경은 약 800년 넘게 자료를 기억하고 있으며, 디지털로 기록되는 현대의 문자는 그 보존 연한이 거의 영속적이다.

소프트웨어의 특징 중 하나는 끊임없는 업데이트다. 에러가 발견되거나 프로그램의 성능을 향상시킬 수 있는 더 나은 방법이 발견되면 계속해서 업데이트를 한다. 인간의 언어도 끝없이 업데이트 된다는 점에서 같다. 예를 들어 오늘날의 한국어는 5백 년 전의 것과 동일하지 않다. 사람들의 언어 사용 관습에 따라 계속해서 업데이트 된다. 마찬가지로 5백 년 후의 한글은 지금과는 다른 모습일 것이다.

소프트웨어의 두드러진 특징 중 하나는 그것이 작동되는 생태계가 매우 개방적이라는 점이다. 소프트웨어는 어떤 천재적인 개인에 의해서 만들어지기보다 집단의 공동 노력을 통해 개발되는 경우가 대부분이다. 물론 응용프로그램의 개발자가 한 명일 수 있다. 그러나 이 경우에도 개발 과정에서 사용하는 프로그램 언어나 API는 이미 다른 개발자들이 제작해 놓은 경우가 많다는 점에서 협력적이다. 또한, 이들은 소스코드를 공개함으로써 다른 사람의 개발을 촉진한다.

이런 점에서 인간의 언어도 마찬가지다. 언어 역시 어떤 천재적인 개인이 만들 수 있는 것이 아니다. 언어가 만들어지기 위해서는 최소한 둘 이상의 집단이 필요하며, 이들의 합의가 있어야만 한다. 또한, 한 번 만들어진 언어는 후대에게 공개되고 공유되는데, 이런

점에서 인간의 언어야말로 가장 오래된 오픈소스다. 역으로 말하면, 오픈소스가 아니고서는 언어는 탄생하고 유지될 수 없다.

위에서 살펴본 것처럼, 언어는 소프트웨어인 동시에 인간의 예술을 가능케 하는 가장 근본적인 재료이자 도구다. 더구나 문학에만 국한되는 것도 아니다. 예를 들어, 음악이나 미술에서도 언어는 절대적이다. 무엇인가를 창작하기 위해서는 생각을 해야 하는데, 생각을 가능케 하는 필수 재료가 바로 언어다. 언어가 없으면 생각 자체가 시작되지 않는다는 점에서 언어는 예술의 가장 밑바닥 재료이며 가장 밑바닥 도구다.

2) 음계

예술에서 발견되는 또 다른 소프트웨어적 도구는 음계다. 언어와 마찬가지로 음계는 음악의 가장 밑바닥 재료다. 어떤 거장도 음계가 없이 음악을 만들 수는 없다. 어떤 악기도 음계가 없이 연주될 수는 없다. 음계가 없이 연주되는 것을 '소리'라고 할 수는 있지만, 그것을 '음악'으로 볼 수 있는지는 또 다른 문제다.

언어와 마찬가지로 음계 역시 한 명의 천재가 만들 수 있는 것은 아니다. 〈합창 교향곡〉의 작곡가가 베토벤이라는 것은 알려져 있지만, 평균율의 발명가가 누구인지는 알 수 없다. 바흐가 한 것은 평균율이라는 새로운 음계 시스템을 자신의 음악에 빠르게 채용한 것이지 혼자서 평균율 그 자체를 발명한 것은 아니다. 〈로미오와 줄리엣〉의 지은이가 셰익스피어라는 것은 알려져 있지만, 영어의 발명가가 누구인지는 아무도 모르는 것과 마찬가지다.

그 이유는 분명하다. 음계는 (언어도 마찬가지다) 오랜 시간 불특정 다수의 노력이 결집되어 누적적으로 발전되기 때문이다. 음계(언어)는 집단 창작의 결과물이며, 사회적 합의의 소산이다. 언어와 음계는 처음부터 집단 창작이었기 때문에 객관성을 확보할 수 있었다. 언어와 마찬가지로 누구나 자유롭게 쓸 수 있도록 배포된 오픈소스다.

1. 바이올린, 피아노, 트롬본 등 악기에서 발견되는 과학(기술)의 사례를 찾으시오.

2. 수묵화, 수채화, 판화 등에서 발견되는 과학(기술)의 사례를 찾으시오.

3. 오케스트라, 뮤지컬, 콘서트 등에서 발견되는 과학(기술)의 사례를 찾으시오.

4. MIDI/컴퓨터 음악에서 발견되는 과학(기술)의 사례를 찾으시오.

5. 스포티파이, 애플뮤직, 멜론 등의 서비스에서 발견되는 과학(기술)의 사례를 찾으시오.

6. 문학에서 발견되는 과학(기술)의 사례를 찾으시오.

7. 언어와 음계가 기술에 속하는지 예술에 속하는지 논의하시오.

1. 예술은 창작이 먼저인가 감상이 먼저인가?

Guide

예술가가 무엇인가를 창작하기 위해서는 먼저 감상을 하는 단계가 반드시 선행되어야 한다. 정보를 조합하여 새로운 것을 만들기 위해서는 뇌에 이미 기억된 정보들이 있어야 하는데, 그러기 위해서는 감상을 통해 정보를 입력 받고 기억하는 단계가 필수적이다. 따라서, 예술가는 자신의 예술을 창작하기 위해서 자연의 풍경, 인물, 다른 사람의 작품 등을 감상하는 과정을 거친다. 예술에서 감상이 먼저인가 창작이 먼저인가는 닭이 먼저냐 달걀이 먼저냐와 같이 모호한 문제가 아니라, 답이 감상으로 정해져 있는 매우 명쾌한 문제다. 예술을 창작과 감상이라는 측면에서 정리하면, ①예술가가 무엇인가를 감상한 후, ②그것을 바탕으로 새로운 것을 창작, ③감상자가 작품을 감상(해석)하는 과정으로 요약할 수 있다.

①감상

②창작

③작품

④감상

1.3
예술, 인간이 만든 도구가 창작의 주체가 되다

생각할거리　　　　　　　**<<<<<<<**

1. 우리 주변에서 볼 수 있는 '생각하는 기계'의 사례에는 어떤 것이 있을까?

2. 로봇청소기가 '생각'한다고 볼 수 있을까?

예술가에게 있어 도구는 어디까지나 창작을 위한 보조적 수단으로 여겨졌다. 그러나 2012년 이후 딥러닝deep learning 방식으로 행해지는 인공지능의 정보처리 과정과 결과는 그것을 예술가의 창작 행위와 비슷한 것으로 보지 않을 수 없게 만드는 양상으로까지 진화했다. 어느새 도구 그 자체가 창작의 주체로 기능하기 시작한 것이다. 인간이라는 생각하는 주체도 생각하는 주체로 보기는 어려운 정보의 집합인 DNA의 조합이 거듭되는 과정에서 출현했다는 것을 고려하면 있을 수 없는 일로 치부하기는 어렵다. 또한, 생각하는 주체가 무엇인지, 그것이 어떻게 만들어지는지에 대해 보다 근본적인 질문이 생긴다.

1.3.1 생각하는 기계, 인공지능

도구가 생각할 수 있을까? 예를 들어, 로봇청소기가 생각한다고 할 수 있을까? 공장에서 대량 생산되는 로봇청소기는 각 가정으로 배달된다. 처음 보는 집을 청소하기 위해

서 로봇청소기가 해야 할 일은 무엇일까? 그것은 생각이다. 어디에 소파가 있고 어디에 옷장이 있는지 파악해야 하고, 집 안 구석구석 가지 않은 곳은 없는지 생각해야 한다. 그리고 그 모든 생각을 자신의 몸체에 전달시켜 '생각대로' 운동해야 한다. 이것은 인간이 청소를 하기 위해 거치는 과정과 똑같다. 이처럼 우리들 가정에서 로봇청소기가 대활약을 펼치고 있는 오늘날, 로봇청소기가 하는 것이 생각이 아니라고 한다면, 과연 그것은 무엇일까? 기계는 이미 생각을 하고 있다.

그렇다면 예술에서 사용되는 도구도 생각을 할까? 바이올린이나 피아노는 생각하지 않는다. 도화지나 물감도 생각하지 않는다. 생각은 작곡가, 연주자, 화가가 하는 것이다. 이것이 인공지능이라는 '생각하는 기계'가 나오기 전까지의 예술의 풍경이다. 그러나 생각하는 기계에 대한 아이디어가 제시되고 그 생각이 발전되어 오늘날의 인공지능이 출현하면서부터 도구는 예술을 표현하거나 기억하는 것을 넘어 스스로 정보를 조합하여 새로운 작품을 출력하는 일을 시작했다. '생각하는 기계'라는 아이디어가 세상에 등장한 지 불과 70여 년 만에 벌어진 일이다.

'생각하는 기계'에 대해 처음 언급한 사람은 앨런 튜링Alan Turing이다[5]. 그는 1950년에 철학 저널 『Mind』에 「계산 기계와 지능Computing Machinery and Intelligence」이라는 논문을 실었는데, 대담하게도 이미 그 시절에 기계가 생각하는 주체가 될 수 있다는 생각을 했다. 또한, 이러한 자신의 생각을 증명하기 위해 '튜링테스트*'를 제안했다. 튜링테스트의 핵심 아이디어는 인간이 어떤 일의 결과를 보고 그것이 인간이 한 일인지 기계가 한 일인지를 구분하는 것이다. 만일 구분할 수 없다면, 기계가 그 일을 인간만큼 한 것으로 보아야 하고, 기계가 인간만큼 생각한 것으로 보아야 한다는 것이 그의 생각이었다. 집 안이 청소된 결과를 보고 그것이 로봇청소기가 한 것인지 인간이 한 것인지 구분할 수 없다면, 기계도 인간만큼 청소를 잘 하는 방법에 대해 생각할 수 있다고 봐야 한다는 것이다.

1950년에 튜링이 제안했던 '생각하는 기계'라는 추상적 개념은 1955년에 이르러 다른 학자들에 의해 조금 더 구체화된다. 존 매카시John McCarthy, 마빈 민스키Marvin Minsky, 너

* 튜링테스트에 대해서는 5장에서 자세하게 다룬다.

대니얼 로체스터Daniel Rochester, 클로드 섀넌Claude Shannon 등이 참여한 1955년의 다트머스 섬머스쿨Dartmouth Summer School에서 '인공지능'이라는 용어가 처음 사용되었으며, '창의creativity', '발명invention', '발견discovery' 등이 인공지능의 연구 분야로 언급되었다[6].

생각하는 기계, 인공지능의 개발이 순탄했던 것만은 아니다. 인공지능을 구현하기 위해서는 하드웨어와 소프트웨어의 성능이 고루 발전해야 하는데 때로는 하드웨어의 문제로, 때로는 알고리즘의 문제로 몇 번의 침체기를 겪는다. 그러다가 2012년 이미지넷ImageNet 경진대회에서 합성곱신경망Convolutional Neural Network, CNN이 이미지의 인식과 분류에서 크게 개선된 성능을 보이면서[7] 인공지능은 다시 한번 그 가능성을 크게 주목받는다.

특히, 딥러닝이라는 학습법이 등장하면서 컴퓨터 스스로 정보를 학습하고, 학습을 통해 스스로 생성한 알고리즘을 통해 정보를 출력하게 되었다[8]. 공학자들은 이를 '계산적 창의성computational creativity'이라고 부르며, 인공지능 연구의 하위 분야를 탄생시켰다[9]. 또한, 이것이 예술에도 도입되어 기계 스스로 예술을 학습하고, 학습을 통해 스스로 생성한 알고리즘을 통해 작품을 생성하는 것을 목표로 한다[10].

1.3.2 기술복제에서 자동창작으로

발터 벤야민Walter Benjamin은 산업화가 급속하게 진행되었던 1900년대 초반을 몸소 체험하면서 기술의 발전이 예술에 미치는 영향을 간파했다. 벤야민의 논문이 출간되기 이전에도 예술과 기술은 끊임없이 얽혀 왔을 것이나, 기술의 발전 속도가 전에 없이 빨라진 '기술복제시대'에 이르러 기술이 예술에 미치는 영향력이 비로소 분명하게 드러났다고 볼 수 있다.

국내에는 「기술복제시대의 예술작품(1935)」이라는 제목으로 널리 알려진 이 논문의 제목에 사용된 용어는 'mechanical reproduction'이다. 이때까지만 하더라도 벤야민이 파악한 기계의 역할은 'production(창작)'이 아니라 'reproduction(복제)'이다. 일단 인

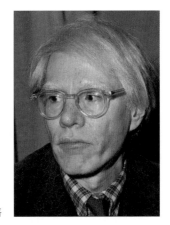

<그림1> 누구나 작가와 동일한 결과물을 만들 수 있어야 한다고 주장했던 앤디 워홀

간 예술가가 원본을 '생산production'하면 그것의 복제를 기계가 담당mechanical reproduction 하는 것으로 보았다. 이러한 경향은 인공지능이라는 기계가 등장하기 전까지는 비교적 일관되게 유지된다.

그리고 원본의 복제에 대한 아이디어는 앤디 워홀Andy Warhol에 이르러 누구나 작가와 동일한 결과물을 만들 수 있어야 한다는 생각에까지 이른다. 워홀은 "나는 다른 사람들이 내 작품의 모든 것을 할 수 있어야 한다고 생각한다"라고 하였으며, "더 많은 사람들이 실크스크린을 사용해서 내 작품과 구별되지 않는 것을 만든다면 그야말로 멋질 것이다"라고 했다[11].

이때까지만 하더라도 도구는 예술가의 보조에 지나지 않았다. 실크스크린이 스스로 생각하거나 자료를 분석하는 일은 하지 않기 때문이다. 생각하는 것은 여전히 인간이었다. 이러한 관점은 인공지능을 수용함에 있어서도 이어진다. 그래서 '인공지능을 작가의 창의적 행위를 돕는 합리적 행위 대행자[12]'로 보거나 '예술가가 다루는 붓이며, 데이터베이스가 물감의 역할을 하는 것[13]'으로도 본다. 그러나 이런 관점이 타당한지에 대한 검토가 필요하다. 특히 데이터베이스가 물감의 역할을 하는 것으로 보는 것은 오늘날의 인공지능을 이해하는 데 있어 오해를 불러일으킬 가능성도 있기 때문이다.

인공지능 역시 그 자체가 기술이기 때문에 이것이 도구의 역할을 하는 것은 맞지만 이 기술이 실제로 어떻게 작동하는가를 보면, 그동안 우리가 알고 있던 물감과 같은 도구

의 기능을 넘어선다. 그래서 인공지능을 창작의 주체로 볼 수 있을지에 대한 논의가 불가피하다. 물감이나 붓의 경우 화가가 그 쓰임새를 주관할 수 있으며 그것을 어떻게 쓸 것인지도 결정할 수 있다. 그러나 인공지능의 경우 화가가 결정할 수 있는 부분이 매우 제한적이다.

또한 인공지능이 주어진 재료를 왜 그런 방식으로 합성했는지에 대해 거의 설명하지 못하며, 어떤 결과물이 출력될 것인지에 대해서도 거의 예측하지 못한다. 인공지능이 재료를 합성하는 과정에서 그 재료의 특징을 학습하고 그에 따라 새로운 출력물을 생성하는 것은 화가가 아니라 인공지능 그 자신이기 때문이다. 예술에서 학습의 주체가 인간이 아닌 기계로 바뀐 것이다. 바야흐로 기술복제시대에서 자동창작시대로 전환되고 있는 것이다. 바로 이런 연유로 인공지능이 인간과 같은 창작자의 지위에 놓일 수 있는지에 대한 논의가 이어지고 있다.

인공지능이 도구인 것은 맞지만 도구의 역할이 인간 예술가와 비슷하게 확장되었다는 것을 감안하면, 그것을 단순히 도구(데이터베이스가 물감의 역할을 한다는 것)로만 보는 인식은 오늘날 인공지능의 가능성을 제대로 표현하지 못하는 것으로 보인다. 또한 앞으로의 예술에서 인공지능의 역할을 이해하는 데도 적절치 않아 보인다.

기술복제가 예술에 가져온 또 다른 변화의 핵심 중 하나는 '소비의 민주화'다. 박물관이나 공연장에서 원본의 아우라를 뽐냈던 예술은 기술복제를 통해 사방으로 퍼져나갔고 예술 소비에서의 민주화에 공헌했다. 물론 기술복제는 예술의 생산에도 영향을 미쳐서 예술작품은 재생산에 적합한 방식으로 생산되었다.

벤야민의 논문이 나온 지 불과 1백 년이 흐르지 않은 지금 우리는 또 한 번 기술혁신에 의한 예술혁신을 맞고 있다. '기술복제reproduction'에 의한 '소비의 민주화'에서 '자동생성generation'에 의한 '생산의 민주화'로의 전환이 바로 그것이다.

예술이 기계에 의해 창작될 수 있다는 것은 상상조차 되지 않을 만큼 충격적이다. 그러나 그것은 '계산적 창의성computational creativity'이라는 용어를 통해 이미 시작되었으며 구체화되고 있다. 예술의 지형은 공학자들에 의해 '기계에 의한 복제mechanical reproduction'에서 '기계에 의한 창작computational creativity'으로 전환되고 있다. 4만 년에 이르는 예술의

역사에서 창작의 주체는 오로지 인간뿐이었지만, 앞으로의 시대에서는 인간과 기계가 창작의 주체로 병존할 것이다.

1. 물감과 인공지능은 도구의 측면에서 어떻게 다른지 토의하시오.

2. 다음 제시문을 읽고 함께 토의하시오.

그러나 재능의 문제점은 대부분의 경우, 그 양이나 질을 그 소유자가 잘 컨트롤할 수 없다는 데 있다. 양이 부족하니까 약간 양을 늘려보고 싶다고 생각해도, 절약해서 조금씩 꺼내 가능한 한 오래 쓰려고 해도 그렇게 생각대로는 되지 않는다. 재능이라는 것은 당사자의 의도와는 관계없이 터져 나오고 싶을 때 저절로 분출해버리고, 나올 만큼 다 나와 고갈되면 그것으로 책 한 권이 끝나는 것이다. 슈베르트나 모차르트 같이, 또는 어느 시인이나 록 싱어처럼 풍부한 재능을 단기간에 기세 좋게 소진하고, 드라마틱하게 요절해서 아름다운 전설이 되는 삶도 확실히 매력적이기는 하지만, 우리들 대부분에게는 별로 참고가 되지는 않을 것이다.

-무라카미 하루키. (2009). 달리기를 말할 때 내가 하고 싶은 이야기. 문학사상. 120-121.

- 옆 사람과 둘이 짝을 지으시오.
- 둘 중 한 사람이 위의 지문을 읽고 외우시오.
- 3분간 외운 다음 지문을 보지 않고 외워서 짝에게 말로 전달하시오.
- 짝은 내용을 듣고 나서 3분 후에 기억나는 대로 내용을 종이에 적으시오.
- 원래의 지문과 짝이 적은 내용이 얼마나 일치하는지 비교하시오.
- 이 활동이 예술과 과학기술을 이해하는 데 어떻게 도움이 되는지 논의하시오.

퀴즈 <<<<<<<<

1. 인간에게 언어를 만드는 능력은 내재되어 있을까?

Guide

인간이 어떻게 해서 언어를 발명할 수 있었는지는 명확하지 않다. 다만, 서로 다른 언어를 사용하는 사람들을 한데 모아 놓으면 그들 나름의 공통 언어pidgin가 생겨나고, 세계 어디든 집단을 이루고 사는 사람들 사이에 예외 없이 언어가 존재하는 것을 보면, 호모 사피엔스에게 언어를 만들고 사용하는 능력은 자연상태에서 주어진 것으로 보인다.

과학 → 기술 → 예술

1. 과학, 기술, 예술의 발전에는 선후 관계가 있을까?

2. 인간의 성대는 노래(음악)를 하기 위해 만들어졌을까? 만들어져 있는 성대를 노래
 하는 데도 사용한 것일까?

3. 문학을 하기 위해 언어를 개발했을까? 언어를 개발하고 보니 문학이라는 예술도
 하게 된 것일까?

4. 영화라는 예술 장르를 만들기 위해 카메라를 개발했을까? 카메라를 개발해 놓고
 보니 그것을 사용하는 과정에서 영화라는 예술이 탄생했을까?

5. 웹툰이라는 예술 장르를 개척하기 위해 인터넷, 컴퓨터, 모바일, 디스플레이 등을
 개발했을까? 인터넷, 컴퓨터, 모바일, 디스플레이 등이 개발되고 나니 웹툰이라는
 장르가 탄생한 것일까?

예술적 아이디어를 표현하기 위해서는 도구가 필요한데, 이 도구가 기술 수준에 따라
제약을 받는다는 현실을 고려할 때, 예술은 기술에 후행한다고 볼 수 있다. 벤야민은 이에
대해 "기술에서의 위대한 혁신이 예술의 테크닉을 총체적으로 변형시키고, 그것이 예술의
혁신 그 자체에 영향을 미치고, 그리고 결국에는 예술에 대한 정의 our notion of art 에도 놀라

운 변화를 가져오리라는 것을 반드시 예상해야 한다"고 했다.

이처럼 새로운 기술을 수용한 예술은 그것을 발판 삼아 다시 예술을 변화시킨다. 예를 들어, 평균율Equal Temperament은 예술과 기술의 관계를 함축적으로 보여주는 훌륭한 사례다. 오늘날 전 세계인들이 지역, 문화, 악기에 상관없이 언제 어디서든 손쉽게 협주를 할 수 있게 된 것은 평균율의 탄생에 힘입은 바가 크다. 물론 '평균율이 음악을 망쳤다'는 비판이 있는 것도 사실이지만, 평균율 덕분에 모든 사람이 모든 악기를 사용해 모든 조에서 자유롭게 만나고 헤어질 수 있게 된 것 또한 사실이며, 이를 통해 더 많은 음악적 조합을 경험할 수 있게 된 것 역시 사실이다.

음악에서 평균율이라는 음계의 아이디어를 고민하고 제안한 것은 바흐와 같은 예술가였지만, 그 아이디어는 아이디어를 현실화시킬 수 있는 정밀한 기계가 산업혁명을 거치며 출현하고 난 다음에야 현실화될 수 있었으며, 정밀한 기술을 수용한 예술은 그것을 기반으로 지역과 악기의 벽을 넘어 더 많은 조합을 이뤄내며 빠르게 발전했다(Goodall, 2000).

낭만 음악이 현악기 중심의 이전 음악에 비해 화려하고 웅장한 오케스트라의 음색을 선보일 수 있었던 것 역시 새로운 기술의 수용을 통해 가능했다. 초창기의 관악기는 하나의 배음 음열만을 사용하였으나 하나의 배음 음열에서 자유자재의 다른 배음 음열로 이동할 수 있는 밸브valve의 사용법은 18세기에 이르러서야 발명되었다. 관악기는 이와 같은 기술적 성취를 통해 비로소 완전한 음정의 음을 가진 반음계 악기로 발전할 수 있었으며(Hunt, 1968), 당시의 음악은 새로운 기술을 수용한 덕분에 이전 시대의 음악과는 차별화되는 사운드를 선보일 수 있었다.

인공지능의 등장이 예술에 미칠 영향도 비슷한 관점에서 이해할 수 있다. 인공지능이라는 기술이 예술에 어떻게 적용될 수 있을지 아직은 명확하지 않지만, 이 기술의 수용 여부에 따라 앞으로의 예술에 변화가 있으리라는 것을 예상할 수 있다.

새로운 도구의 발명은 새로운 예술의 출현으로 이어진다. 그러나 그 역은 성립하지 않는다. 예를 들어 새로운 예술사조가 출현했다고 해서 새로운 기술의 출현으로 이어지지는 않는다. 이것은 '언어라는 도구'와 '문학이라는 예술'을 통해 쉽게 확인할 수 있다. 언어

와 문학 중 무엇이 먼저인가를 따져보면 당연히 언어라는 도구가 먼저다. 이때, 중요한 점은 '문학'이라는 예술을 하기 위해서 '언어'라는 도구가 개발된 것은 아니라는 점이다. 문학은 언어의 부산물이지 언어의 발명을 낳게 한 원인이 아니다. 이런 점에서 문학은 언어가 가진 여러 가지 기능을 사용하는 방법의 하나라는 것을 알 수 있다.

시를 아무리 열심히 써도 새로운 기술이 개발될 가능성은 높지 않다. 그러나 기술을 열심히 개발하다 보면 새로운 시를 쓰는 기계(인공지능)를 만들 수 있다. 예를 들어, 문학을 할 수 있는 도구가 성대와 뇌로 국한됐을 때는 시조와 같은 짧은 문학이 유행했다. 그러다가 종이와 붓(펜)이라는 도구가 등장하면서부터 문학은 점점 길어졌고, 장편소설의 시대가 열린다. 그러나 이 역시 인터넷이라는 새로운 기술이 등장하면서부터 또 다른 변화를 맞는다.

인터넷이 등장한 이후에도 기술이 예술에 영향을 미치기는 마찬가지다. 통신기술의 한계로 인해 텍스트 위주일 수밖에 없었던 초창기에는 긴 글을 다루는 블로그가 유행했다. 하지만 통신기술의 발전으로 이미지나 동영상을 유통하는 데 문제가 없어지면서부터 글의 길이는 점점 짧아지고 이미지와 동영상 위주로 구성되는 페이스북이나 인스타그램 같은 플랫폼이 유행했다.

만화 역시 마찬가지다. 웹툰이 탄생될 수 있었던 결정적 계기는 인터넷, 디지털, 모바일 같은 기술 환경의 변화다. 그림을 아무리 열심히 그려도 인터넷이 개발되지는 않지만, 인터넷과 스마트폰이라는 기술적 환경변화는 웹툰이라는 새로운 예술 장르의 탄생으로 이어진다.

이는 미술에서도 마찬가지다. 조각이 발전할 수 있었던 것은 돌을 세밀하게 다룰 수 있는 정과 끌이 먼저 개발됐기 때문이다. 집에서 멀리 나가 수채화를 그릴 수 있었던 데는 들고 다니기에 부담이 없는 작은 튜브에 담긴 물감의 발명이 결정적이다. 사진이라는 예술 장르가 탄생할 수 있었던 근본적 이유는 사진기라는 기술이 발명됐기 때문이다. 그림을 아무리 열심히 그려도 카메라가 발명되는 것은 아니지만, 사진기 또는 카메라라는 기술이 개발되면 사진과 영화라는 새로운 예술 장르가 탄생한다. 물론, 사진이라는 예술장르가 탄생한 이후 더 나은 화질을 얻고자 하는 작가들의 요구가 압력으로 작용하여 더 나

은 카메라의 개발을 촉진하기도 한다. 그러나 '카메라의 탄생이 사진이라는 새로운 예술 장르의 탄생에 미친 영향'과 '더 나은 화질의 사진을 얻고자 하는 요구가 카메라의 품질을 개선시키는 데 미치는 영향'은 구분해서 보아야 한다.

음악도 마찬가지다. 피아노 소나타가 작곡되기 위한 전제 조건은 피아노라는 악기의 개발이다. 아무리 피아노를 열심히 쳐도 새로운 악기가 개발되지는 않는다. 그러나 기타 소리를 전기로 증폭시킬 수 있는 전기기타 같은 새로운 악기를 개발하면 헤비메탈이나 록 같은 새로운 음악이 탄생한다. EDM이라는 장르의 탄생을 위한 전제 조건은 그것을 만들 수 있는 컴퓨터의 탄생이다. 다시 한번 말하지만, EDM이라는 장르를 탄생시키기 위해 컴퓨터를 개발한 것이 아니다. 오늘날의 음악가들에게서 컴퓨터라는 도구를 압수하면 EDM 이라는 음악은 자연히 사라질 것이다. 성악가마다 음역이 달라서 같은 노래라도 조바꿈이 필요한데, 이때 조바꿈을 할 수 있는 전제 조건은 평균율이라는 음계다. 음악가들에게서 평균율이라는 도구를 압수하면, 성악가들의 역량 발휘는 크게 제한될 것이다.

예술과 기술이 테크네Techne라는 하나의 어원을 갖는다는 설명도 있지만, 오늘날 예술과 기술의 경계선은 비교적 명확한 것으로 보인다. 또한, 위에서 살펴보았다시피 기술과 예술 사이에는 방향성도 존재하는데, 그것은 기술에서 예술로 흐른다. 또한, 기술이 과학으로부터 파생된다고 할 때, 과학 → 기술 → 예술로 이어지는 흐름을 발견할 수 있다. 과학이 원리의 탐구라면, 기술은 원리의 응용이며, 예술은 기술의 응용이다. 예술적 상상력이 과학적 발견에 영감을 주면서 다시 예술에서 과학으로 이어지는 흐름이 발견되기도 하지만, 우리의 논의에서는 이 부분은 제외한다(이런 관점은 과학자에게 더 유용하므로).

논의를 종합하면, 예술이 발전하기 위해서는 과학과 기술의 발전이 선행되어야 한다는 결론에 이른다. 또한, 기술을 응용하는 것을 예술이라고 할 때, 예술가가 기술을 응용하기 위해서는 기술에 대한 공부가 선행되어야 한다는 결론에 이른다. 오늘날 인공지능이라는 새로운 도구는 과학과 기술에 의해서 개발되었다. 아주 오래전 예술가가 언어라는 도구를 이용해 문학이라는 예술을 발명했던 것처럼, 오늘날의 예술가는 인공지능이라는 도구를 이용해 어떤 예술을 할 수 있을지를 고민해야 한다.

모두에게 워드 프로세스가 주어졌지만 모두가 소설가만큼 글을 쓰는 것은 아니다. 모

두에게 포토샵이 주어졌지만 모두가 디자이너만큼 결과물을 내는 것도 아니다. 마찬가지로 모두에게 인공지능이 주어진다고 한들 모두가 예술가가 되는 일은 없을 것이다. 자신만의 도구 사용법을 개발하는 데도 각고의 노력이 들기 때문이다.

1. 예술가에게 새로운 기술을 받아들이고 사용하는 것이 예술가로서의 생존과 성패에 어느 정도의 영향을 미칠지에 대해 토의하시오.

퀴즈　＜＜＜＜＜＜＜

1. 인간이 사용한 최초의 악기는 무엇이었을까?

Guide

'악기'라고 하면 흔히 인간이 만든 '인공물'을 떠올리는 경우가 대부분이다. 기타, 바이올린, 드럼과 같은 것들이 대표적이다. 4만 년 전의 것으로 추정되는 슬로베니아의 곰뼈 피리Divje Babe flute가 최초의 악기로 여겨지기도 하나, 뼈에 보이는 구멍은 인간이 뚫은 것이 아니라 동물들이 먹이를 먹다가 낸 이빨 자국일 수도 있다는 주장도 있다.[14]

인간이 사용한 최초의 악기는 (문헌에 기록으로 남아 있는 것은 아니지만) '인간의 신체'일 가능성이 높다. 성대, 손바닥, 발바닥 등이 대표적이다. 노래를 할 때 사용하는 '성대'는 일종의 멜로디 악기로 분류할 수 있다. 여럿이 동시에 성대를 사용할 경우에는 화성 악기로도 기능한다. 또한, 손바닥과 발바닥은 타악기의 역할을 수행한다. 발구르기나 손뼉치기는 인간이 시도한 최초의 타악음악이었을 것이다.

인간이 바이올린이나 피아노와 같은 신체 외부의 인공물을 악기로 사용하기 위해서는 일정 수준 이상의 인지능력과 운동능력이 요구된다. 따라서 영유아기에는 이런 악기를 사용하기 어렵다. 그러나 아직 신체의 운동능력이 충분히 발달하지 않은 갓난 아이들도 손뼉치기를 할 수 있고 성대를 사용해 옹알이를 할 수 있다. 이렇듯 인간의 신체는 인간의 신체능력이 미성숙한 단계에서도 작동하는 원시적인 악기라고 할 수 있다.

기억해야 할 것은 성대, 손바닥, 발바닥 등의 악기를 개발한 것은 인간이 아니라는 점이다. 인간에게 최초의 악기를 선물한 것은 바로 자연이며 그것의 다른 이름이 '진화'다. 진화는 자연이 이룩한 과학이며, 인간은 그 세계를 관찰하여 원리를 알아내고 이를 응용하고 있다.

시는 예술과 과학 사이의 다리다.

파멜라 맥컨덕Pamela McConduc

2.

지능의
종류와 정의

1. 지능의 종류와 정의를 파악한다
2. 식물지능, 동물지능, 인간지능, 인공지능의 공통
 점과 차이점을 파악한다

이 책의 목표는 인공지능을 이해하고 그것을 예술에서 어떻게 쓸 수 있을지에 대해 고민하는 것이다. 그런데 '인공지능'을 이해하기 위해서는 먼저 '지능'이 무엇인지에 대해 알아야 한다. 인공지능은 지능의 여러 형태 중 가장 최근에 등장한 것이다. 우리에게 가장 익숙한 지능은 인간지능이다. 우리의 일상 자체가 인간지능에 의해 작동되기 때문이다. 그러나 지능이 인간에 국한되는 것은 아니다. 지능은 개나 고양이 같은 동물에서도 발견되고, 꽃과 나무와 같이 '뇌가 없는 식물'에서도 발견되며, 정보를 처리하는 기계에서도 발견된다. 이번 장에서는 지능의 종류를 탐색하고 이를 통해 지능의 정의를 도출한다. 그리고 그것을 바탕으로 인공지능에 대해 다시 이해한다.

2.1
지능의 다양한 사례

생각할거리

1. 뇌가 있어야만 지능적일 수 있을까?

2. 지능적인 것과 이기적인 것은 어떤 관계가 있을까?

일반적으로 '지능'이라 하면 인간의 지능을 떠올리기 쉽고, 지능 검사 등의 영향으로 지능을 '높고 낮음'으로 평가될 수 있는 것으로 여기기도 한다. 스스로에게 만물의 영장이라는 별명을 붙인 인간은 인간 이외의 동물을 자신보다 지능이 낮다고 생각하는 경향이 있다. 그런데 이런 관점은 지능을 이해하는 것을 방해한다. 지능이 무엇인지를 이해하기 위해서는 우리가 지금까지 갖고 있던 지능에 대한 선입견을 버려야 한다. 인간 중심의 사고를 버리고 나면 꽃이나 새, 강아지도 지능적일 수 있음을 발견하며, 지능을 높고 낮음과 같은 수직적 차원이 아닌, 각자가 처한 환경에서 생존하기 위한 다양한 적응 전략으로 이해하게 된다.

2.1.1 인간 중심 관점에서의 인간지능

지능에 대해 연구하는 학자들 중에는 인간 중심의 관점을 가진 부류가 있다. 이들의

<그림1> 다중지능이론을 주장한 하워드 가드너

연구에서 지능은 인간의 것으로 간주된다. 때문에 '언어지능'이나 '수리지능' 같은 단어들이 등장한다. 대표적인 학자로는 다중지능이론을 주장한 가드너Gardner가 있다.

가드너의 다중지능이론은 인간의 능력(지능)은 단일한 것이 아니라 여덟 개의 특정 분야로 세분화되어 있으며 각 개인은 어느 한 분야에 적어도 특출할 수 있으며, 따라서 학습자는 자신에게 보다 적합한 방식을 통하여 외부의 세계와 지식, 정보를 처리하고 이해한다고 설명하고 있다.[15] 이 이론이 나오기까지 여러 요인들이 영향을 미쳤겠으나, 그중 하나로 1980년대 미국의 교육환경을 꼽을 수 있다.

미국의 교육개혁 정책은 1980년대 중반까지 학업성취 수준의 향상을 평가하고 보장하기 위해 졸업조건의 강화, 검사횟수의 증가, 표준화 검사를 위한 훈련 등을 중요한 개혁의 내용으로 설정하고, 이를 각 학교에 적용하도록 요구하였다.[16] 그러나 이와 같은 획일화된 관점으로는 인재 교육의 한계가 있었으므로, 각 개인의 차이를 인정하고 학습자 위주의 개별화된 교육을 제공할 필요가 있었다.

다중지능이론은 지능을 ①언어지능, ②논리-수학지능, ③공간지능, ④신체-운동지능, ⑤음악지능, ⑥대인지능, ⑦자기이해지능, ⑧자연친화지능으로 분류하고 각 개인별로 좀 더 특화된 부분이 있다고 설명함으로써 이전까지의 표준화된 교육과는 차별화된 새로운 교육을 실시할 수 있는 근거를 제시해, 새로운 교육을 위한 방법론으로 각광받았다. 그러나 지능이 인간 이외의 더 넓은 범위에 적용될 수 있음을 이해하는 데에는 한계가 있다.

2.1.2 진화론적 관점에서의 인간지능

인간이 다양한 종류의 지능을 갖고 있음을 강조한 가드너의 다중지능이론 등이 주로 교육학 분야에서 연구되고 인간을 교육하는 데 주요 목적이 있었다면, 생물학 분야에서는 지능이 작동하는 물리적 실체인 뇌에 좀 더 관심을 기울이면서 지능의 정의와 범위를 인간에서 동물, 더 나아가 식물에까지 확장했다.

생물학자들에 따르면, 인간의 뇌는 다른 동물과 구별되는 특별한 것이 아니다. 오히려 포유류는 물론이고 파충류까지 거슬러 올라가는 기나긴 진화의 역사 속에서 만들어진 공통의 산물이다. 또한 뇌를 구성하는 신경세포는 사람의 뇌나, 초파리의 뇌나, 흙 속에 사는 예쁜꼬마선충의 뇌나 구조적으로나 기능적으로 차이가 없으며 보편적 통일성을 갖고 있다.[17]

이처럼 사람과 동물을 막론하고 신경세포의 구조와 기능이 동일하다는 발견은 뇌와 지능을 이해하는 이정표가 된다. 인간의 지능이 신경세포의 활동을 통해 이루어지는 것이라면, 동일한 신경세포를 갖고 있는 다른 동물의 뇌에서도 지능 활동이 일어난다고 볼 수 있기 때문이다. 또한, 무엇인가를 기억하고 학습하는 인간의 지능은 인간의 발명품이 아닌 생명을 진화시킨 자연의 발명품이라는 결론에 이르게 한다.

뇌과학에서는 학습을 신경회로의 연결이 강해지는 것으로 설명한다. 뇌는 수많은 신

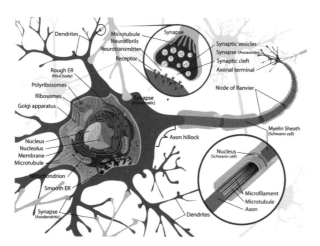

<그림2> 신경세포의 구조

출처: https://en.wikiversity.org/wiki/Fundamentals_of_Neuroscience/Neural_Cells#/media/File:Complete_neuron_cell_diagram_en.svg

경세포(약 1천억 개)로 이루어져 있고, 신경세포들은 시냅스로 연결되어 있다. 마치 사용량이 많은 도로가 점점 폭이 넓어지고 직선으로 바뀌다 결국 고속도로가 되는 것처럼 시냅스도 자주 사용할수록 연결이 강해진다. 파블로프의 조건반사는 종을 치는 기억을 저장한 뉴런들과 먹이를 먹는 기억을 저장한 뉴런들이 강하게 연결된 것뿐이다.[18]

그런데 인간과 동물이 동일한 구조의 신경세포를 공유하고 있다고 해서 지능의 관점에서 인간과 동물 사이에 아무런 구별이 없는 것은 아니다. 뇌는 크게 원시적 뇌(본능적 지능)와 새로운 뇌(이성적 지능)로 구성되는데 파충류와 대부분의 포유류에서는 원시적 뇌가 주로 발달한 반면 인간의 경우에는 원시적 뇌에 더해 새로운 뇌가 발달해 있다.[19]

지능이라고 하면 수학문제를 풀거나 시를 쓰고 음악을 만드는 것을 생각할 수 있겠지만, 사실 이것은 지능의 일부에 불과하다. 인간에게 있어 시를 쓰거나 수학문제를 푸는 것보다 더 중요한 일은 생명을 유지하기 위해 한 순간도 쉬지 않고 숨을 쉬는 것인데, 이와 같은 일은 원시적 뇌에 의해 자동으로 처리된다. 숨을 쉴 수 있는 장기를 만들고 그 장기가 상황에 따라 적절하게 대응할 수 있는 소프트웨어를 갖추는 것은 까다로운 수학문제를 푸는 것만큼이나 어렵다. 이와 같은 본능적 지능은 생명의 진화에 의해서 만들어졌으며, 이것이 바로 원시적 뇌에서 발견되는 자연지능이다.

자연의 지능을 보여주는 또 다른 사례 중 하나는 바로 소화다. 무엇을 먹을 것인지, 그것을 어떻게 요리할 것인지는 인간이 선택할 수 있지만 일단 음식을 먹은 다음부터는

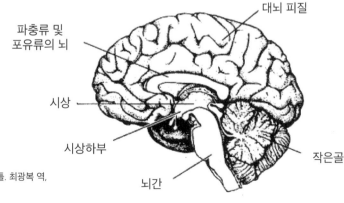

<그림3> 뇌의 구조

출처: Robert Jastrow. (1986). 요술베틀. 최광복 역, 범양사 출판부.

소화하고 배설하는 과정에서 인간이 의식적으로 선택할 수 있는 것이 거의 없다. 음식물이 위와 장을 통과하여 배설되는 과정은 자연지능(본능적인 원시 뇌)에 의해서 자동으로 처리된다.

파충류의 뇌와 인간의 뇌가 다른 점이 있다면, 파충류의 뇌가 원시적 뇌로만 구성된 데 비해 인간의 뇌는 원시 뇌에 덧붙여 이성적으로 정보를 처리할 수 있는 새로운 뇌(대뇌피질cerebral cortex)가 공존한다는 것이다. 이처럼 인간에게 두 가지 종류의 뇌가 동시에 탑재됨에 따라 인간은 본능적인 동시에 이성적이다.

2.1.3 진화론적 관점에서의 동물지능과 식물지능

동물에게서 지능이라고 부를 만한 것이 발견된다는 보고는 계속되고 있다. 참고문헌을 뒤적거리지 않아도 우리는 개나 고양이가 상당히 지능적이라는 것을 이미 알고 있다. 개를 훈련시키는 TV 예능 프로그램만 봐도 개는 인간과 소통하며 상황에 따른 적절한 행동을 학습하고 기억한다. 개를 '훈련'시킬 수 있다는 것은 이미 개가 학습할 수 있으며 지능적이라는 것을 전제한 것이다.

동물의 지능은 인간과 다른 방식으로 나타난다는 점도 주목해야 한다. 지능이라는 것은 개체의 신체적 조건을 이용해 환경에 적응하려는 노력의 일환이기 때문이다. 예를 들어, 인간은 다른 개체와 소통하기 위해 청각기관을 이용한 음성 소통이나 시각기관을 통한 표정 읽기 등을 한다. 그러나 코끼리의 경우에는 촉각기관이라고 볼 수 있는 발바닥을 통해 땅의 진동을 느낌으로써 다른 개체와 소통한다. 코끼리는 땅에서 느껴지는 진동을 통해 수 km 밖의 동료들이 보내는 신호를 감지해서 적을 식별하고 먹이를 탐지한다. 이렇듯 코끼리는 단순히 지진파를 감지하는 것뿐만 아니라 지진파에서 발견되는 작은 차이들도 감지할 수 있다.[20] 2004년 쓰나미 때 태국의 코끼리들이 미리 높은 곳으로 대피할 수 있었던 것도 발바닥으로 지진파를 미리 감지했기 때문으로 보인다.

무리 생활을 하는 동물들 역시 지능적이라고 볼 수 있다. 무리 생활을 하기 위해서는

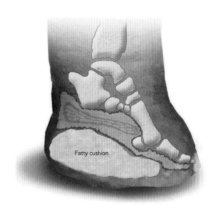

<그림4> 진동을 느끼기에 적합한 코끼리의 발 구조. 코끼리 발뒤꿈치에 위치한 연골 지방 패드는 해양 포유류에서 발견되는 음향 지방과 유사한 특성을 가지고 있어 지면과 코끼리 몸 사이의 신호 임피던스(impedance) 매칭을 촉진한다.

출처: O'Connell-Rodwell, C. E. (2007). Keeping an "ear" to the ground: seismic communication in elephants. Physiology, 22(4), 287-294.

무리 내 다른 개체들을 기억하고 식별해야 하며, 무리 내 서열을 익히고 그에 맞는 행동을 해야 한다. 따라서 사자, 원숭이, 벌, 개미 등 집단 생활을 하는 수많은 동물들이 사회적 지능을 가졌다고 볼 수 있다.

코끼리나 새 같은 동물의 경우 뇌라는 장기를 갖고 있어 인간지능과의 공통점이 발견된다. 그러나 최근에는 뇌가 없는 식물도 지능적이라는 주장이 제기되며 '식물지능plant

<그림5> 도구와 언어를 사용할 줄 아는 새

출처: 도서 『버드 브레인』 동아엠앤비.

intelligence'이라는 말이 회자되고 있다. 식물이 더 많은 영양분이 있을 것으로 예측되는 방향으로 뿌리를 내리는 행위를 하는 것을 보면 식물 역시 지능을 갖고 있다고 인정할 수밖에 없다는 것이다.

식물의 행동은 보기보다 훨씬 더 정교하다. 사실 식물은 자신이 감지한 무기염류의 농도 기울기에 비해 필요한 것보다 훨씬 더 많은 뿌리를 뻗는데, 이는 당장의 필요보다 미래를 내다본 포석이다. 즉 미래에 발견될지도 모르는 영양분을 확보하기 위해 귀중한 에너지와 자원을 투자하는 것이다. 이는 광산 회사들이 새로운 갱도를 파기 위해 상당한 자원을 투자하는 일에 비견된다. 미래의 수익을 기대하여 투자한다는 것은 식물이 지능을 보유하고 있음을 보여주는 또 하나의 증거라 할 수 있다.[21]

이뿐만이 아니다. 식물이 어떤 환경인지를 감지하고 상황에 따라서 씨앗을 파종하는 것이 좋을지 아니면 휴면상태에 들어가면 좋을지를 판단한다는 연구도 있다.[22] 씨앗 내부에서는 지베렐린gibberellin, GA과 아브시스산abscisic acid, ABA이라는 두 종류의 호르몬이 분비된다. 지베렐린이 생장을 촉진하고 아브시스산은 생장을 억제하는데, 만일 한 쪽의 세포들이 GA를 분출하면 파종을 하라는 신호이고 다른 쪽 세포들이 ABA를 분출하면 파종을 중단하고 휴면에 들어가라는 지시다. 이 연구를 주도한 바셀 교수는 "이 두 가지 유형의 신호를 통해 줄다리기가 이어지고 있는데, 이는 보행 신호등에서 파랗고 빨간불이 켜지는 것과 유사하며 (중략) 이들 호르몬이 뇌 속에서 근육을 통제하고 있는 운동피질motor cortex 처럼 씨앗의 움직임을 통제하고 있다"고 말했다. 식물 세포가 사람의 뇌처럼 회백질로 구성된 것은 아니지만 사람의 뇌처럼 정보를 처리할 수 있는 능력을 지닌다고 본 것이다.

이처럼 정보를 처리하고 저장(기억)하는 것은 유기체의 생존에 매우 중요하다. 동물과 마찬가지로 식물도 환경에 적응하는 데 필요한 정보를 수집하고 저장하고 처리하며, 이는 특히 식물의 의사결정 과정에서 분명하게 드러난다. 식물이 각 부위를 성장시키거나 성장 단계별 전환 시기를 조절하는 행위는 서로 연결된 계산 주체인 세포 집단에 의해서 매우 주의 깊게 조정되며, 이런 일은 분산 계산distributed computation에 의해 가능하다.[23]

식물의 정보처리는 자신의 생존을 위해 활발히 진행되는데, 그중 하나가 바로 번식 과정에서 나타난다. 난초는 번식에 필요한 유인 물질을 빈번하게 이용하는 식물이다. 멕시코 지역에 서식하는 코리얀테스Coryanthes(난초bucket orchids라고도 불림)는 주변의 벌에게 성적 보상을 줌으로써 자신의 수분受粉을 한다.

이 난이 뿜어내는 향기는 수컷 벌이 거부하기가 힘든데, 수컷 벌이 암컷 벌을 유혹하기 위해 사용하는 페로몬을 흉내 낸 것이기 때문이다.[24] 수컷 벌은 암컷을 유혹할 때 사용하는 향을 얻기 위해서 양동이 모양의 난 속으로 들어간다. 그리고 주머니 모양을 한 뒷다리에 이 오일 성분의 액체를 저장한다. 이 과정에서 난은 양동이 모양의 주머니를 닫고 벌이 나올 수 있도록 한 부분만 열어 둔다. 벌이 주머니를 빠져나오려고 좁은 통로를 통과하면서 몸에 꽃가루가 묻게 된다. 난을 빠져나온 벌은 또 다른 난에서 나는 향을 따라 난 속으로 들어가게 되는데, 이 과정에서 저쪽 꽃에서 묻혀온 가루를 이쪽 꽃에 묻히면서 교차수분이 이루어진다.[25] 이처럼 자신의 수분을 위해 벌의 페로몬을 모방하는 행위를 두고 지능적이지 않다고 하기는 어렵다.

번식만이 아니다. 식물의 광합성은 말할 것도 없이 지능적이다. 식물의 광합성은 외부로부터 에너지를 입력 받아 이를 자신의 생존에 필요한 물질로 전환시켜 이용한다는 점에서 동물의 소화과정과 다를 것이 없다.

식물은 이렇듯 중력과 물을 감지하고, 빛과 소리를 통해 여러 정보를 처리하여 자신의 생존을 이어 나간다. 그런데 이런 능력을 과연 지능이라고 부를 수 있을지에 대해서는

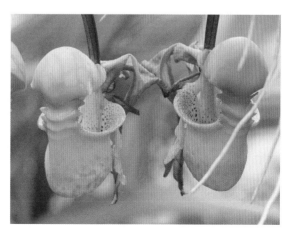

<그림6> 코리얀테스의 모습

이견이 있을 수 있다. 그저 진화가 프로그래밍해 둔 화학적 계산을 한 것으로 볼 수도 있기 때문이다. 이 문제에 대한 답은 언제나 그렇듯 지능을 어떻게 정의하느냐에 달렸다. 그런데 만일, 지능을 환경에 적응하는 능력으로 정의한다면, 식물은 이미 자신만의 '사고' 과정을 갖추었다고 볼 수 있을지도 모른다.[26]

2.1.4 인공지능

동물지능과 식물지능이 자연의 진화를 통해 만들어졌다면 인공지능은 인간에 의해 만들어졌다. 그런데 인간이 인공지능을 만들 때에 인간의 지능이 작동하는 방식을 모방하였으므로, 인공지능 역시 자연지능의 모방이라 할 수 있으며, 따라서 자연지능의 연장선에 있다고 할 수 있다.

기계를 통해 인간의 학습과정을 모방하는 것이 가능해진 것은 인간을 포함한 동물 뇌의 뉴런(신경세포) 기능이 밝혀지면서부터다. 생리학자 셰링턴 Charles Sherrington 과 에이드리언 Edgar Adrian 이 '뉴런의 기능 발견'을 통해 1932년에 노벨 생리의학상을 수상하였는데, 이를 계기로 생물학적 신경망을 모방한 인공신경망 Artificial Neural Network, ANN 이 1943년에 제안되었다.[27] 1958년에는 선형분류를 할 수 있는 퍼셉트론이 제안되었다.[28] 이후 역전파 backpropagation 와 합성곱 convolution 개념이 포함된 현대적 다층 신경망이 제안되어[29] 오늘날의 딥러닝으로까지 이어진다.

인공지능을 학습시키는 방법론의 일종인 딥러닝 deep learning 의 목표는 인간이 가르쳐주지 않고도 기계 스스로 배우게 하는 '학습의 자동화'다. 인간이 뇌의 생물학적 신경망을 활용하여 학습하고 추론하듯이 '기계학습 시스템이 인공신경망을 사용하여 데이터로부터 자동적으로 프로그램을 학습하는 것[30]'을 목표로 한다. 인공지능은 인간의 뇌가 그런 것처럼 훈련과 경험을 통해 기계 스스로 자신의 학습 모델을 개선[31]하는데, 생물학적 신경망을 사용하는 인간이나 인공신경망을 사용하는 기계나 이 과정에서 계산적 방식 computational methods 을 사용하는 것은 마찬가지다.

컴퓨터computer라는 말에서 알 수 있듯이 컴퓨터는 계산 기계다. 이 기계가 등장한 초기에 컴퓨터로 할 수 있는 일은 매우 제한적이었으나 이제는 스마트폰을 통해 인간의 삶전반을 좌지우지할 정도로 계산 기계의 역량은 날로 높아지고 있다. 딥러닝을 활용한 인공지능이 활약하는 분야도 초기에는 이미지 판독 등에 국한되어 있었으나 오늘날에는 금융, 법률, 의료와 같은 전문분야는 물론이고 사무·제조·서비스업 등의 산업분야·물리·화학·천문 등의 과학분야, 음악·미술·영상 등의 예술분야 모두에서 그 쓰임새가확장되고 있다.[32]

그룹토의 　　　　　　　◀◀◀◀◀◀◀

1. 식물도 지능이 있다고 볼 수 있는 사례를 찾고 토의하시오.
2. 인간지능과는 다른 동물지능의 사례를 찾고 토의하시오.
3. 기계도 지능이 있다고 볼 수 있는 사례를 찾고 토의하시오.

퀴즈 　　　　　　　◀◀◀◀◀◀◀

1. 다음 중 지능적이라고 할 수 없는 것은 무엇입니까?

　1) 네비게이션 없이 하늘 길을 날아다니는 철새

　2) 물이 있는 방향으로 뿌리를 내리는 식물

　3) 발바닥의 진동으로 멀리 있는 개체와 소통하는 코끼리

　4) 매 순간 달라지는 내 얼굴을 알아보는 보안시스템

　5) 복잡한 계산을 자동으로 처리하는 엑셀

　6) 난자를 찾아가는 정자

　7) 식물의 광합성

　8) 햄버거를 먹고 소화시키는 소화기관

　9) 사람의 몸에 들어와 생존하는 코로나바이러스

　10) 비바람에 풍화되는 돌멩이

2. 새는 '새대가리'라는 놀림을 받을 정도로 지능이 낮을까?

Guide

새는 '새대가리'라는 놀림을 받을 정도로 지능적이지 않은 것으로 여겨지지만 이는 사실과 다르다. 새에서 포유류의 대뇌피질에 해당하는 부분이 빈약하게 발달했다는 이유로 신경학자들은 새가 주로 본능에 따르는 생물일 뿐 아니라 학습능력도 거의 타고나지 못했으리라고 추정했다. 뇌 메커니즘에 대한 잘못된 관점이 만든 이런 선입견으로 인해 조류의 학습에 대한 실험적 연구가 발전하지 못했다.[33]

이런 생각은 20세기까지 기정 사실로 여겨졌으나 1950년대 이후 여러 발견을 통해 새들이 노래, 각인, 흉내를 포함한 복잡한 학습을 할 수 있다는 사실이 드러났다. 1990년대에 들어서는 인간이나 유인원만 한다고 생각했던 행동을 새들도 한다는 것이 밝혀졌다. 새들도 각기 다른 작업에 사용하기 위한 서로 다른 도구를 제작한다는 것이 밝혀졌으며(개빈 헌트 Gavin Hunt), 언어 훈련을 받은 회색앵무새가 이전에는 사용하지 않던 언어를 사용한다는 것도 밝혀졌다(아이린 페퍼버그 Irene Pepperberg).[34]

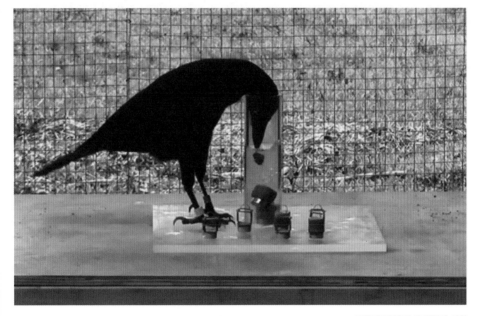

오클랜드대학교의 까마귀 실험

2.2
지능의 정의

생각할거리 <<<<<<<<

1. 지능의 관점에서의 정보처리란 무엇일까?

국어사전에서는 지능을 '계산이나 문장 작성 따위의 지적 작업에서 성취 정도에 따라 정하여지는 적응 능력'으로 정의하며, 이를 지능 지수 등으로 수치화 할 수 있다고 본다. 옥스포드 사전에서는 지능을 '지식knowledge이나 기술skill을 습득할 수 있는 역량으로 정의'한다. 영문 위키피디아에서는 이보다는 좀 더 넓은 의미에서 지능에 대해 다루고 있는데, 논리logic, 이해understanding, 자기인지self-awareness, 학습learning, 감정지식emotional knowledge, 추론reasoning, 계획planning, 창의성creativity, 비판적 사고critical thinking, 문제해결 problem-solving 능력으로 본다.

또한, 이 모든 것을 종합할 때, 지능이란 정보를 인지하고 추론하는 능력, 환경과 맥락에 따라 지식(정보)을 응용하는 능력이라고도 쓰고 있다. 우리 책에서는 위와 같은 참고 문헌에서의 정의와 '지능의 다양한 사례'에서 살펴본 인간지능, 동물지능, 식물지능, 인공 지능의 공통점을 종합하여 지능을 '정보처리'로 정의한다.

지능을 정보처리로 정의하고 나면, 식물지능, 동물지능, 인간지능, 인공지능 등 우리가 지금껏 '지능'이라고 부르는 것들을 모순 없이 받아들일 수 있다. 네비게이션 없이 하늘 길을 날아다니는 철새는 매 순간 방향과 거리에 대한 정보처리를 하며, 물이 있는 방향으

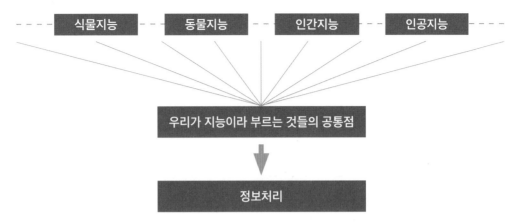

<그림1> 지능이란 정보처리다.

로 뿌리를 내리는 식물은 땅에서 얻은 정보를 처리한다. 발바닥의 진동으로 멀리 있는 개체와 소통하는 코끼리는 수 km 밖에서 전달된 지진파에 대한 정보를 처리하고, 수정하기 위해 달리는 정자는 난자를 찾아가기 위해 방향과 거리에 대한 정보를 처리한다. 식물의 광합성은 빛에너지를 화학에너지로 전환하는 정보처리이며, 동물의 소화과정은 음식물을 분해하여 영양분을 흡수하기 쉬운 형태로 변화시키는 정보처리다.

동물, 식물, 인간이 아닌 기계에서도 정보처리는 계속된다. 매 순간 한 번도 똑같은 적이 없는 내 얼굴을 알아보는 스마트폰의 페이스ID 시스템은 '내 얼굴'에 관한 정보처리를 통해 나를 식별한다. 로봇청소기와 자율주행차는 장애물, 방향, 거리 등의 정보를 처리하며, 주식 트레이딩 인공지능은 주가와 시장환경에 대한 정보를 처리한다. 뿐만 아니라 음악을 작곡하는 인공지능은 화성과 리듬에 대한 정보처리를 하며, 그림을 그리는 인공지능은 색에 대한 정보처리를 한다.

이때, 정보를 처리한다는 것은 정보의 상태를 '이것에서 저것으로' 바꾸는 것을 뜻한다. 예를 들어, 하늘을 나는 새는 방향과 거리에 대한 정보를 처리하여 날개를 움직일 수 있는 정보로 바꾸고, 코끼리는 발바닥에 느껴지는 지진파 정보를 처리하여 적으로부터 도망가기 위해 다리를 움직이는 정보로 바꾼다. 식물의 광합성은 광합성 식을 통해 정보처리가 정보의 상태 변화라는 것을 더욱 잘 보여준다. 일반적인 광합성 식은 $6CO_2 + 12H_2O \rightarrow C_6H_{12}O_6 + 6O_2 + 6H_2O$인데, 좌변이 우변으로 정보의 상태가 변화하는 것을

쉽게 알 수 있다. 동물이 음식물을 소화하는 과정도 마찬가지로 이해할 수 있다.

기계의 정보처리 역시 마찬가지다. 엑셀의 함수식은 가장 대표적인 예다. 'SUM' 함수를 사용하면 여러 셀의 정보를 모두 더해 하나의 값으로 변환하여 보여준다. 얼굴 인식 보안시스템은 인식된 얼굴의 정보를 처리하여 그 결과를 스마트폰의 잠금을 해제하는 값으로 변환한다.

다시 한번 정리하면, 이처럼 우리가 지능이라고 부르는 것의 실체는 '정보의 상태를 이것에서 저것으로 바꾸는 것이며, 그 과정은 '계산'에 의해 달성된다. 그러나 '지능으로서의 정보처리'가 완성되기 위해서는 여기에 한 가지 조건이 추가되어야 한다. 바로 정보의 상태를 바꿈으로써 이득을 취하게 될 존재인 '주체'가 있어야 한다는 점이다[35].

이득을 취할 주체가 있어야 한다는 것은 생명과 생명이 아닌 것의 비교를 통해 알 수 있다. 강변에 있는 돌멩이 역시 매 순간 물의 마찰로 인해 상태가 변한다. 물과 돌멩이 사이의 마찰로 인한 정보처리 과정을 통해 돌의 모양이 바뀌는 것이다. 그러나 이 경우에는 물과 돌멩이 모두 생명이 아니며, 물도 돌멩이도 정보의 상태변화를 통해서 어떤 이득을 얻었다고 보기는 어려우므로 지능이라고 할 수 없다. 그저 상태가 변했을 뿐이다.

1. 지능을 소위 말하는 인간의 지적 업무(수학 계산, 언어 사용, 예술 창작 등)에만 국한하는 것이 타당한지에 대해 토의하시오.
2. 음식물을 씹고 소화시켜 필요한 영양분을 흡수하는 소화기관을 지능적이라고 할 수 있을지 토의하시오.

퀴즈 <<<<<<<<

1. 예술은 인간(호모 사피엔스Homo sapiens)만의 것일까?

Guide

호프만 연구팀(Hoffmann et al., 2018)이 사이언스에 발표한 연구에 따르면, 스페인 북부의 라 파시에가La Pasiega에서 발견된 동굴벽화는 지금으로부터 약 6.5만 년 전에 그려졌으며, 이 그림을 그린 것은 호모 사피엔스가 아니라 네안데르탈인인 것으로 추정했다. 지금까지 알려진 바로는 유럽지역에 호모 사피엔스가 등장한 것은 약 4.5만 년 전인데, 우라늄 등 방사성 물질로 연대를 측정U-Th dating한 결과, 이 그림은 최소 6.5만 년 전에서 최대 8만 년 전에 그려진 것으로 나타났다. 따라서, 네안데르탈인이 호모 사피엔스에 비해 약 2만 년 앞서 예술을 시작한 것으로 추정할 수 있다. 그러나 이 연구에 사용된 연대 측정법의 신뢰성에 의문을 표하는 학자들도 있어 아직은 논란의 대상이다. 그럼에도 불구하고 예술이 인간(호모 사피엔스)만의 고유한 특징이라는 점에 대해 다시 생각해 볼 필요가 있는 증거가 발견됐다는 점에서 주목할 만하다.

2.3
인공지능과 생명지능의 차이점:
반쪽짜리 지능 인공지능

생각할거리

1. 기계에게 마음(의도, 이기심, 이타심 등)이 있을까?

2. 인간에게 마음(의도, 이기심, 이타심 등)이 있을까?

인간, 동물, 식물, 기계가 모두 정보를 처리하는 것은 맞지만 그렇다고 인공시능과 생명지능이 완전히 동일한 특성을 보이는 것은 아니다. 인간이나 동물, 식물의 경우 정보를 처리함으로써 이득을 얻게 될 주체가 분명하다. 예를 들어, 광합성을 하는 식물은 빛에너지를 화학에너지로 전환함으로써 자신의 생존을 이어간다. 마찬가지로 음식물을 소화시킨 사람도 역시 생존을 이어가며, 발바닥으로 지진파를 감지해 적으로부터 도망간 코끼리도 자신의 생존을 이어간다. 이처럼 생명에서의 정보처리는 정보를 처리함으로써 이득을 보게 될 주체가 분명하며, 그것은 곧 정보를 처리하는 자기 자신이다.

예를 들어, 철수가 음식을 아무리 많이 먹는다고 해서 그 옆에 있는 지훈이가 살이 찌는 일은 없다. 철수가 아무리 수학 공부를 많이 한다고 해서 그 옆에 있는 지훈이의 수학 실력이 느는 일도 없다. 이렇듯 생명에서의 정보처리란 정보를 처리하는 각각의 개체 단위에서 일어나며, 그 결과를 각각의 개체 단위로 돌려받는다. 지식(정보)은 사회적으로 공유될 수 있지만 그 정보에 대한 처리는 각 개체의 단위에서만 일어나는 것이다. 이것이 똑

같은 수업을 들어도 각자의 석차가 달라지는 이유다.

　　그러나 인공지능의 경우에는 바로 이 부분에서 생명지능과 차이가 난다. 인공지능이 정보를 처리하는 것은 분명하지만 그 결과를 자신의 생존에 이득을 취하기 위해 돌려받는 것은 아니다. 예를 들어, 자율주행차가 정보를 처리하여 이곳에서 저곳으로 이동했다고 해서 자율주행차 스스로 어떤 이득을 봤는지는 불분명하다. 자율주행차가 정보를 처리함으로써 실제로 이득을 본 것은 자율주행차가 아니라 인간이다. 인간은 스스로 이동하느라 힘을 소진하는 대신 이동에 관련한 정보처리를 자율주행차에게 위임함으로써 그만큼 정보처리 비용을 아끼는 이득을 얻었다.

　　이와 같이 인간이 기계(도구)를 사용함으로써 정보처리 비용의 이득을 얻는 상황은 인공지능을 포함한 기계의 이용에서 일관적으로 반복된다. 인간이 기계(도구)를 발명하고자 애쓰는 것은 일을 좀 더 쉽게 처리하거나 처리 효과를 극대화하기 위함인데, 여기에는 이미 정보처리 비용의 절감이나 정보처리 효과의 극대화라는 전제가 깔려 있다. 이렇듯 인간은 자연상태에서 정보처리를 통해 얻을 수 있는 결과에 만족하지 않고 기계(도구)라는 인공물을 만들어 정보처리를 통해 돌려받을 수 있는 이득을 극대화한다.

　　살펴본 바와 같이 '정보의 상태가 변하는 것'과 '정보의 상태를 변화시켜 이득을 취하는 것'은 다른 것이다. 전자가 생명이 아닌 물질이나 기계에서 보여지는 현상이라면 후자는 생명에서 보여지는 현상이다. 후자를 지능으로 정의한다면, 다른 물질의 정보를 처리해서 생존에 이득을 꾀하는 모든 물질은 지능적이며, 따라서 인간뿐만 아니라 동물과 식물까지도 지능적이라고 볼 수 있다. 그러나 인공지능은 다르다. 인공지능은 정보를 처리하되, 그것을 자신의 이득을 위해 사용하지 않는다는 점에서 반쪽짜리 지능이다. 그 나머지 반을 채우는 것은 인공지능의 정보처리를 통해 얻은 결과를 자신의 생존에 유리한 방향으로 이용하는 인간이다.

그룹토의 <<<<<<<

1. 기계의 지능과 인간의 지능의 차이점과 공통점에 대해 토의하시오.

2. 인간이 끊임없이 기계를 개발하고 그 성능을 높이는 이유에 대해 토의하시오.

3. 현재의 나의 일상이 기계에 얼마만큼 의존적인지에 대해 토의하시오.

4. 기계의 발전이 두려운지 반가운지에 대해 토의하시오.

퀴즈 <<<<<<<

1. 도서관과 인터넷의 규모가 거대해지고 모든 정보가 무료로 공개됐다고 해서 우리 자신까지 저절로 똑똑해지는 것은 아니다. 이를 통해 유추할 수 있는 지능의 특징은 무엇일까?

예술은 언제나 승리한다.
내게는 무슨 일이든 일어날 수 있지만,
예술은 계속 남아 있을 것이다.

아이웨이웨이 | Ai Weiwei

3.

인간의 창의성 Human Creativity 에 대한
이해의 변천사

1. 기계의 창의성(계산적 창의성)을 공부하기에 앞서 인간 창의성의 특징을 파악한다

기계의 창의성 또는 계산적 창의성Computational Creativity은 인간의 창의성을 모태로 한다. 기계적 창의성을 가능케 하는 인공신경망은 인간의 창의성을 가능케 하는 생물학적 신경망의 모방을 통해 탄생했다. 이 장에서는 인공지능을 통한 계산적 창의성을 논하기에 앞서 인간 창의성의 특징을 파악한다.

3.1
종교: 신의 독점

영어가 모국어인 사람들에게도 'creativity'라는 단어가 낯선 것은 마찬가지다. 이 단어는 1933년도 판 옥스포드 영어사전에도 아직 등장하지 않는다(Pope, 2005). 그에 비하면 'creative'라는 단어는 마치 오래전부터 한국어로 쓰여 오기라도 했던 것처럼 우리의 일상 곳곳에 흘러넘친다. 우리 모두 창의적인 사람이 되기 위해서 애쓰는 시대가 되었지만, 아이러니하게도 우리 중 누구도 그것이 무엇인지에 대해 그럴듯한 답을 갖고 있지 못하다.

이 세상은 도대체 누가 어떻게 만들었을까? 인간은 누가 어떻게 만들었을까? 사실 이 질문은 아주 오래된 질문이자 오늘날에도 여전히 논란을 던지고 있는 질문이다. 100년 전이든 500년 전이든 2천 년 전이든, 사람들은 이 질문에 대한 답을 구하고자 했다. 다만,

이 질문에 대한 답은 시대가 바뀌고 지식의 축적 정도가 달라짐에 따라 계속해서 바뀌어 왔다.

인간의 역사에서 이 질문에 가장 먼저 답을 내놓은 것은 종교 또는 신화였다. 종교가 내놓은 답에 따르면 무엇을 만드는 것은 오직 신의 영역이었다. 신은 무엇인가를 만들기 위해 공부하거나 연구하거나 실험하지 않는다. 그것은 절대적인 능력이었으며 시행착오를 겪지 않고 한 번에 모든 것을 만들어 낸다. 신이 만든 세상은 오류를 찾아 수정하거나 업그레이드를 해야 할 필요도 없다.

이런 특징 때문에 신이 무에서 유를 만들어 냈다고 이야기한다. 이것이 바로 창조다. 하지만 반드시 그런 것은 아니다. 어떤 과정을 거쳐서 만들었는가. 즉 절차적인 부분이 생략된 것은 맞지만 무엇인가를 만들기 위해서 '재료'를 필요로 했다는 점에서는 그렇지 않다. 많은 문화권에서 신들은 '흙'이라는 재료를 필요로 했다.

흙이라는 재료가 선택된 것은 상당한 의미가 있다. 흙은 육안으로 관찰할 수 있는 가장 작은 알갱이기 때문에 당시의 사람들이 보기에 흙은 이 세상의 가장 기본이 되는 작은 물질이었을 것이다. 게다가 흙을 물과 섞으면 진흙이나 점토와 같은 흙덩어리를 만들 수 있고, 그 흙덩어리를 이렇게 저렇게 주무르면 다양한 모양을 만들어 낼 수 있다는 점에도 의미가 있다.

흙이라는 재료는 놀랍게도, 그것을 결합하고 변형시킬 수 있다는 점에서 다양성을 내포하고 있다. 훗날에 많은 예술가들이 흙을 이용해 그릇을 만들고 다양한 조각상을 만들었다는 것을 생각하면 흙이라는 재료에 이미 창의성이 내포되어 있다는 것을 알 수 있다. 이것은 마치 오늘날의 과학자들이 세상 만물이 전자, 양성자, 중성자라는 눈에 보이지 않는 작은 물질들의 결합으로 이루어져 있으며, 이 물질들의 결합 방식에 따라 무한한 다양성을 가질 수 있음을 밝혀낸 것과도 일맥상통한다.

옥스퍼드브룩스대학Oxford Brookes University에서 영문학을 가르치는 폽Rob Pope은 저서 『창의: 역사, 이론, 실제Creativity: history, theory, practice』를 통해 무엇인가를 만들어 내는 것에 대한 인류의 관점 변화에 대해 설명했다. 폽은 영어로 쓰여진 문헌들에서 'create'라는 단어의 쓰임을 추적했고 이를 통해 우리의 이해를 확장시켰다. 그가 제시한 가장 오래된 관

점 역시 '무에서 유를 창조'하는 신적 관점 Divine creation from noting 이다.

성경에 따르면 이 세상 만물은 신에 의해 창조되었다. 그래서 신을 창조자 God the Creator 라고 불렀다. 중세시대까지도 이러한 믿음은 그대로 받아들여졌는데, 이때의 신은 만물을 창조함에 있어 과정을 필요로 하지 않았다. 무에서 유를 뚝딱하고 만들어 낸다. 당시의 지식 수준으로는 이 세상 만물이 누군가에 의해 창조되었다고 믿지 않고서는 도저히 설명할 수 있는 방법이 없었다.

사람들이 창조에 관해 생각한 세월만큼이나 오랫동안 우리는 창조에 관한 신화를 형성해왔다. 고대 문명 시기의 사람들은 사물을 발견할 수 있을 뿐 창조할 수는 없다고 믿었다. 그들은 만물이 이미 창조되어 있다고 생각했다. "애플파이를 맨 처음부터 만들고자 한다면 먼저 우주를 만들어야 한다"는 칼 세이건 Carl Sagan 의 말처럼 그들에게 만물의 시작은 '이미 창조되어 있었다'는 것 외에는 설명할 방법이 없었다(Ashton, 2015).

이렇듯 종교와 신화의 시대에 무엇인가를 만들어 내는 것은 창조를 의미했다. 이때의 창조는 몇 가지 특징을 갖는다. 첫째, 무언가를 만들어 낼 수 있는 주체는 오직 신으로 한정된다. 무엇을 만들어 낼 수 있는 권한은 신이 독점적으로 소유하며 인간은 그것을 흉내낼 수 없다. 둘째, 만드는 과정에 대한 설명이 부족하며 재현이 불가능하다. 예를 들어 '흙으로 사람을 빚었다'는 묘사적 설명만으로 인간을 포함한 모든 생명체가 만들어지는 과정을 재현해 내는 것은 역부족이다. 셋째, 신이 택한 흙이라는 재료는 결합과 변형을 통해 무한한 다양성에 이를 수 있다는 점에서 오늘날의 우리가 이해하는 창의와 공통점을 갖는다.

그저 자연을 발견하고 신이 창조한 세상에 순응하며 사는 데 그쳤던 인간은 1500년대에 이르러 두 번째 단계로 접어든다. 바로 '상상력을 발휘하여 무엇인가를 직접 만드는 시대 Humanity begins to create imaginatively'다(Pope, 2005). 1600년대까지도 신의 도움 없이 오직 인간에 의해서 만들어진 것은 어딘가 미심쩍은 것으로 여겨졌으며, 속임수가 숨어 있거나 해로운 것으로까지 여겨졌다. 그래서 무엇인가를 만들어 내는 것은 신으로부터 특별한 능력을 부여받은 사람들만이 할 수 있다고 생각했고, 그런 사람들에 의해서 만들어진 것이 아닐 바엔 차라리 없는 것이 낫다고 생각했다.

이에 대해 애쉬턴도 같은 말을 했다. 그는 "중세시대에는 발명이 가능하다고 여겨졌지만 이는 신과 신이 부여한 '영감'을 지닌 사람만이 할 수 있는 행위였다. 르네상스 시대에 들어섰을 때 비로소 인간이 창조를 할 수 있다고 여겨졌지만 창조를 할 수 있는 사람은 레오나르도 다빈치, 미켈란젤로, 보티첼리 등과 같이 위대한 사람이어야 했다"고 썼다.

또 한 가지 중요한 점은 신이 부여한 영감을 가진 미켈란젤로나 다빈치와 같은 위대한 화가 조차도 자신의 감정이나 사상을 그린 것이 아니라는 것이다. 이들의 그림 그리는 기술은 놀랍도록 위대했지만 자신의 생각이 아닌 신의 생각을 표현하는 데 그 능력을 사용했다. 여전히 무엇인가를 만들어 내는 것은 신의 영역이었다. 이와 관련된 내용이 일본의 과학사학자 야마모토 요시타카의 저서 『16세기 문화혁명 ─六世紀文化革命』에 잘 설명되어 있다.

그리스도교가 지배하던 유럽 중세 전기에는 "미술의 유일한 존재 이유는 종교 사상을 반영하는 데 있었다." … "종교화는 예술가의 발상이 아니라 가톨릭교회와 종교적 전

통에 의해 설정된 원리에 의거해 구성된다. 화가의 권한에 속하는 것은 기술뿐이며, 구성은 교부의 권한이다"고 규정했다. 르네상스가 시작됐던 14세기의 피렌체에서도 "예술가가 단순히 자신의 취향에 따라 제작한 회화작품은 일절 없었다."

신의 생각을 단순히 기술적으로 표현해 내는 일만 담당해오던 예술가들의 작품활동은 16세기 들어 등장한 상인 계급의 후원으로 조금씩 변모한다. 예술가들을 후원하는 것이 종교뿐만 아니라 상인들로 확대됨에 따라 예술의 내용에도 변화가 시작된다. 종교라는 후원자가 원했던 것이 신의 생각을 표현하는 것이었다면, 자본가들이 원한 것은 신이 아니라 자신들을 돋보이게 해줄 수 있는 것이었다. 이와 관련하여 도서『지중해 문화를 걷다』의 일부를 인용한다.

따라서 상인 계층에 의해 주도됐던 '상업혁명'은 '예술혁명'과 맥을 같이 한다고 볼 수 있다. … 피렌체의 예술과 권력을 논하는 데 있어 메디치 가문에 대한 언급은 필수적이다. … 시간이 지남에 따라 부와 권력을 앞세워 자신들의 세속적 욕망을 보다 적극적으로 표현하기 시작한다. 그들의 세속적 욕망은 상상력과 창의성을 만들어 내고, 그들의 부를 바탕으로 생산된 이미지는 성직자와 인문학자들의 지식과 융합되면서 르네상스라는 '새로운 문화'를 피렌체에 꽃피운다. 자신들의 성공을 시각적으로 확인하려는 메디치 가문의 욕망은, 이미지 생산과 수요의 조절 능력이 정치 세력 간의 견제와 얼마나 밀접하게 연관돼 있는지 보여준다. (지중해지역원부산외국어대학교, 2015)

이러한 변화는 만들기의 역사에서 상당히 중요한 전환점이 된다. 예술가들이 드디어 신의 생각이 아닌 인간의 생각을 표현하기 시작했기 때문이다. 비록 그것이 자본을 대는 후원가들의 생각일지라도, 어쨌든 예술가들은 신의 세계와 구별되는 인간의 세계를 갖기 시작한다. 이 시기를 거치면서 반대로 '직인artiere'으로서의 미술가가 화가나 조각가로서의 '예술가artista'로 인정(요시타카, 2010)받게 되고, 무명의 직인들이 만들던 '공예품'은 예술가들이 각자 자신의 이름을 달고 제작하는 '예술 작품'으로 변모(요시타카, 2010)한다.

지금도 유럽의 명품 브랜드들이 디자이너의 이름을 달고 나오는 것을 보면, 바로 이것이 '브랜딩'의 시초였는지도 모른다.

1700년대를 거치면서 신의 생각을 대변하는 데에 그치는 것이 아니라 스스로 상상한 것을 만들어 내는 인간의 능력을 긍정적으로 바라보는 시각은 점차 강화된다. 1700년대가 끝날 무렵에는 옛것을 그대로 복제하는 '모방'이 아닌, 인간이 무엇인가 새로운 것을 만든다는 의미의 '오리지널original'이라는 개념이 생겨나기 시작한다(Pope, 2005).

이 부분은 생각하기에 따라 굉장히 큰 변화로 읽을 수 있다. 인간이 신으로부터의 '독자성originality'을 추구하기 시작한 것으로 해석할 수 있기 때문이다. 이 시기에 이르러 무엇인가를 만들어 내는 것, 즉 'creativity'의 의미는 '신의 창조'뿐만이 아니라 '인간의 예술'이 추가된다. 이제 인간은 만들기에 대한 이해를 새롭게 만들어 냈다.

이 시기의 특징을 요약하면 이렇다. 첫째, 인간은 신의 창조라는 오래된 관점으로부터 완전히 자유롭지 못하다. 예술 작품을 만들 수 있는 예술가는 될 수 있을지언정, 예술가 그 자신을 만든 것은 창조주라는 믿음에는 변함이 없다. 둘째, 무엇인가를 만들 수 있는 능력은 신이 재능을 부여한 천재들만 가질 수 있다. 만들기에 대한 독점적 권한이 천상에서 지상으로 조금씩 이양되기는 하였으나 인간 중에서도 선택된 소수의 천재 예술가들만이 이를 과점했다. 아직까지도 무엇인가를 만들어 내는 것은 여전히 특별하고 신비로운 능력이었다.

3.3
산업: 모두의 것으로 민주화

1800년대 중반이 되면서 만들기의 역사는 세 번째 시기로 접어든다. 지금은 너무도 당연하게 예술가의 자질로 여겨지는 창의가 예술 또는 예술가와 본격적인 관계를 맺기 시작한 것도 이 무렵이다. 불과 2백 년 정도밖에 되지 않는 짧은 역사다. 예술사조로 볼 때 낭만시대라고도 불리는 이 시기를 거치면서 작가들은 드디어 작가 개인의 생각을 표현하기 시작한다.

이것은 신의 생각도 아니고 자본가의 생각도 아니라는 점에서 의미가 있다. 드디어 만들기가 개개인의 것으로 확장된 것이다. 오늘날 우리가 생각하는 예술가의 전형, 한마디로 방에 틀어박혀 자신만의 세계를 구축하느라 고군분투하는 괴짜의 모습은 바로 이때부터 등장했다. 신과 후원가로부터 벗어난 예술가 '개인'의 탄생이다.

당시 사람들에게는 작가 스스로의 사상이나 감정을 표현해 내는 능력, 작가만의 고유한 세계를 펼쳐보이는 능력이 굉장해 보였을 것이다. 그래서 예술가들을 두고 천재적 genius 이라거나 창의적 creative 이라고 칭송했다. 불과 15~16세기까지만 하더라도 단순 기능직 취급을 받았으며, 마을의 축제 행렬이 있을 때면 행렬의 가장 끝에서야 겨우 겨우 등장했던 예술가들의 지위에 대한 사회적 인식이 이 시기를 거치면서 상당히 높아진다(요시타카, 2010).

오히려 이 당시에는 과학자에 비해 예술가의 지위가 높았다. 과학자들은 자신들의 낮은 지위를 예술가들과 대등하게 만들어보고자 1863년에 이르러서야 아티스트 artist 에 대응하는 사이언티스트 scientist 라는 단어를 만들었다(Strosberg, 2001). 오늘날 지식인으로서의 최고 권위를 나타내는 말이 과학자임을 떠올려보면, 과학이라는 지식체계가 우리 역

사에서 굉장히 새로운 것이며, 불과 2백 년도 안 되는 짧은 시간 내에 그 지위를 확고히 했다는 것을 알 수 있다.

이렇듯 예술가들이 과학자보다도 높은 평가를 받고, 그들이 만들어 내는 작품이 특별 대우를 받게 되면서 조금은 이상한 현상도 나타난다. 이른바 고급예술과 저급예술 또는 순수예술과 응용예술이라는 구분이 생겨난 것이다. 더욱 재미있는 것은 고급예술이나 순수예술을 만들 수 있거나 감상할 수 있는 그룹에 속한 사람들이 자신들 스스로를 엘리트로 격상시키고 대중들과 구별 짓기를 시도했다는 것이다. 대중적인 노래나 춤은 아무나 할 수 있었지만 오페라나 발레는 특별한 사람들만이 할 수 있는 것이었고 편지를 쓰는 것은 아무나 할 수 있지만 시를 쓰는 것은 특별한 사람들만 할 수 있는 것이었다. 창의적이거나 천재적이라는 수식어는 당연히 순수예술에만 해당하는 것이었다(Pope, 2005). 이때까지의 예술 또는 그것을 가능하게 했던 창의성은 인간 계급을 '구별 짓기'할 수 있는 특별한 것이었다. 그러나 이러한 경향은 민주주의와 자본주의의 확산과 함께 쇠퇴하기 시작한다.

엘리트 시대의 예술은 작가들에 의한 소량 생산이었으며 그것을 누릴 수 있는 계층도 오페라극장이나 발레시어터에 입장할 수 있는 소수로 한정되었다. 그러나 산업의 발전과 함께 구매력을 갖춘 대중이 등장하면서 사정은 달라지기 시작한다. 이제 예술가들은 극장을 찾는 소수의 관객이 아니라 집에서 TV와 라디오를 시청하는 다수의 대중을 위한 '만들기'에 돌입한다. 팝 컬처는 그렇게 만들어지기 시작한다. 그러나 이러한 변화가 모두에게 반길 만한 일은 아니었다. 특히 엘리트들이 보기에 예술은 후퇴하고 있었다.

1930년대에 독일 철학자 아도르노Theodor Wiesengrund Adorno 와 일군의 학자들은 빠르게 영토를 넓히기 시작한 문화산업과 대중문화를 신랄하게 비판한다. 특히나 대중과 소비자의 저급한 취향에 대해 일갈한다. 고급예술이라는 제한된 테두리 안에 보존되어야 할 신성한 예술이 산업화를 통해 누구나 싼 값에 만들고 구매할 수 있게 된 것이 못마땅했던 것이다. 그럼에도 불구하고 바람을 타기 시작한 배를 막을 수는 없었다.

1900년대에 들어 예술은 누구나 적당한 값을 치르고 살 수 있는 것이 되었다. 상품화된 예술이 여기저기 등장하기 시작한 것이다. 예술 콘텐츠가 담겨 있는 테이프와 CD가 사방에 넘쳐나기 시작했고 소비자들은 기꺼이 가격표가 붙은 예술상품을 구매하는 데 지

갑을 열었다.

이미지와 음악은 더 이상 미술관이나 공연장이라는 제한된 공간에서 제한된 관객들을 위해 존재하는 특별한 것이 아니었다. 이미지와 음악은 기술의 발전에 따라 '복제'되어 미술관과 공연장 밖으로 퍼져나갔다. 특히나 방송이라는 매체가 등장하면서 복제를 가속화시켰다. 복제라는 개념은 정보가 복제될 수 있는 음반이나 종이와 같은 최소한의 물리적 제약을 요구했지만 '전송'이라는 개념이 등장하면서 복제에 따른 물리적 제약은 거의 사라진다. 이제 이미지와 음악은 전파를 타고 전송되는 것이 되었다. 공기 중의 전파처럼 온 사방천지에 이미지와 음악이 떠나니게 된 것이다.

대중예술의 출현은 매스미디어의 출현과 깊은 관계를 맺고 있고, 매스미디어의 출현은 과학기술의 발전과 직결되어 있다는 점에서 창의의 확산과 과학기술의 발전은 떼려야 뗄 수 없는 관계를 맺기 시작한다.

1900년대를 거치면서 구매력을 갖춘 대규모의 소비자가 출현했는데, 이 역시 창의라는 프로세스에 너무나도 큰 영향을 미친다. 예술가들이 눈치를 봐야 할 후원자가 종교와 자본가를 거쳐 소비자로 바뀌었기 때문이다. 이와 같은 경향은 지금도 계속 강화되고 있어서 최근에는 아이돌 오디션의 결정권자가 '국민 프로듀서님'이 되기도 했다.

특히 이 시기를 거치면서 특별한 재능을 가진 예술가들에게만 부여되었던 창의성이 좀 더 광범위한 영역의 사람들에게로까지 확산된다. 신이 재능을 부여한 선택된 천재가 아니더라도 적당한 교육과정을 거치고 혹독한 훈련과 연습을 반복하면 상당한 수준에 도달할 수 있다는 것을 모두가 알게 되었다. 게다가 이른바 순수예술이 아닌 디자인, 광고기획, 마케팅 등 대량으로 생산되는 상품을 만드는 일에도 '창의적'이라는 수식어가 따라붙기 시작한다. 또한 그 상품을 소비하는 소비자들도 '창의적인 라이프 스타일(Pope, 2005)'을 추구하기 시작한다.

어느새 창의는 무엇인가를 만드는 사람뿐만 아니라 무엇인가를 소비하는 사람, 배우는 사람, 가르치는 사람, 예술하는 사람, 운동하는 사람, 경영하는 사람, 과학하는 사람 등 모두의 것이 되었다. 창의라는 특허의 사용권은 신의 독점과 천재들의 과점을 거쳐 '모든 인간'의 것으로 민주화되었다.

과학: 보편 원리

예술과 산업은 창의에 대한 이해의 폭을 넓히는 데 많은 기여를 했다. 종교, 즉 절대자의 섭리라는 단 하나의 틀로 설명되었던 만들기의 역사는 예술과 산업을 통해 천상에서 지상으로 조금씩 그 권위를 이양했다. 그러나 여전히 한계도 존재했다. 예술과 산업은 아주 오래전부터 갖고 있었던 더 근본적인 질문, 그러니까 이토록 문화를 융성시킨 '인간'은 과연 누가 어떻게 만들었는가에 대해서 답을 내놓지 못했다. 이와 같은 문제에 답을 내놓기 시작한 것은 과학이라는 새로운 관점이다.

생명의 진화에서 인간이 차지하는 위치는 아주 미묘하다. 인간의 한 발은 생명의 진화에, 다른 한 발은 인간의 문화에 담고 있다. 인간은 문화를 만들어 낸 존재이기 이전에 자연의 일부다. 인간은 창의라는 만들기 방법으로 문화를 출력한 주인공이기도 하지만, 생명의 진화라는 만들기 방법을 통해 이 세상에 출연한 자연의 피조물이기도 하다. 때문에 진화적 관점과 문화적 관점 중 어느 한 쪽으로만 접근했다가는 반쪽짜리 이해에 그칠 가능성이 높다. 과학은 진화적 관점에 대한 이해를 높여준다는 점에서 창의를 이해하는 데 크게 기여한다.

예를 들어 과학은 문화적 동물인 인간과 문화적이지 않은 나머지 모든 생명체들이 어떻게 만들어졌는지에 대해 단 하나의 공통된 설명을 내놓았다. 진화론이다. 진화론에 따르면 모든 생명체는 단 하나의 동일한 조상을 공유하고 그 조상으로부터 갈라져 나왔으며, 지금도 계속 변이하고 있다. 게다가 물리학자들의 발견에 따르면 세상의 모든 생명체는 물론이고 세상의 모든 물질마저 전자와 양성자와 중성자라는 동일한 물질들의 조합으로 이루어져 있다. 이렇듯 생물학과 물리학의 발견은 우리를 둘러싼 이 세계가 어떻게 '만

들어졌는지 created '에 대해 완전히 새로운 이해에 도달시켰다.

그뿐만이 아니다. 과학의 발견에 따르면 세상 만물의 움직임은 예외 없이 보편 법칙에 따라 작동된다. 인간도 예외일 수가 없으며 인간이 만든 문화적 산물인 예술 역시도 여기서 예외일 수가 없다. 예를 들어 열에너지 법칙은 한국의 원자력발전소와 사우디아라비아의 유전, 그리고 태양의 표면에서 동일하게 작동한다. 전자기법칙은 불교신자인 김철수 씨의 스마트폰과 힌두교 신자인 모하메드 씨의 TV, 그리고 저 멀리 우주 어딘가에 살고 있을지도 모를 무신론자인 에일리언 씨의 UFO에서 똑같이 적용된다. 물질의 파동은 연못의 물결과 바이올린의 현, 그리고 이중슬릿 실험에서 동일하게 작동한다. 중력은 나와 친구 사이는 물론이고 나와 코끼리 사이, 사과와 지구 사이, 지구와 달 사이에서 동일하게 작동한다. 빛이 입자와 파동인 것은 우주 공간에서는 물론이고 컴퓨터의 트랜지스터에서도 동일하다.

'만들어 내는 것'의 역사에 있어 과학이 발견하고 있는 보편 원리들이 미치는 영향은 너무나도 거대하다. 인간이 과학이 발견하는 보편 원리들을 인간의 문화를 발전시키는 데 이용하고 있기 때문이다. 화력발전과 원자력발전 등을 통해 에너지를 자유롭게 이용할 수 있게 된 것은 모두 자연에서 작동하고 있는 보편 원리를 발견한 덕분이며, 이 같은 발견 덕분에 인간의 문화는 폭발적으로 발전하기 시작한다. 천만 명이 넘는 사람들이 도시라는 좁은 공간에 높은 빌딩을 짓고 모여 살며 밤낮으로 전기를 쓰고 컴퓨터를 이용해 예술과 과학을 발전시킬 수 있는 것은 모두 과학이 발견한 보편 원리들을 문화적으로 이용한 덕분이다.

그러나 과학도 인간의 문화다. 그리고 과학이 발견하는 보편 원리들조차 절대적인 것은 아니다. 케임브리지대 장하석 교수는 '2016 서울인문포럼'에서 '과학은 인간이 인간을 위해서 인간적으로 하는 문화적 활동이다'라고 이야기했다. 특히 '우리 인간이 절대적 진리를 얻을 수 있는 길이 없다'고 주장한 부분은 과학에 대한 맹신을 경계하게 한다.

종교, 예술, 산업, 과학 등 인간이 만들어 내는 모든 것에 대한 이해는 인간이 무엇을 알고 있는가에 따라 달라질 수밖에 없다. 그리고 그렇게 바뀐 이해에 기초해서 새로운 이해를 만들어 낸다. 창의에 대한 이해 역시 마찬가지다. 그것은 고정된 것이 아니라 우리가

무엇을 발견하는가 또는 무엇을 만들어 냈는가에 따라 새롭게 정의될 수밖에 없다. 지금 우리는 창의성을 계산할 수 있는 인공지능의 탄생을 목전에 두고 창의에 대한 새로운 이해를 요구받고 있다.

인간 창의에 대한 이해의 변천사를 정리해 보면 이렇다. 맨 처음, 그것은 신의 섭리였다. 그러나 시간이 갈수록 신의 섭리는 보편 원리로 대체되고 있다. 만들기의 역사에서 신의 창조와 인간의 창의는 꽤나 분명한 선으로 구별되어 왔지만, 과학적 발견들이 누적되고 있는 지금, 신의 영역과 인간의 영역을 가로질렀던 철조망은 빠른 속도로 철거되고 있다. 거기서 한발 더 나아가 인간이 '과학이라는 문화'를 이용해 자연의 정보를 조작하는 시대로 접어들고 있다. 인간은 이제 신이 만들었다고 믿어 왔던 유전정보를 직접 편집하고 조작하고 있으며, 신이 만든 물질의 목록에는 등록되어 있지 않은 인공물질들을 만들어 내고 있다. 그리고 그 일들의 상당 부분을 인간보다 더 잘 할 것이라고 보여지는 인공지능에게 위임하려고 하고 있다.

3.5
융합: 신新 독점

앞에서 살펴본 대로 만들기의 역사가 향하는 방향은 융합이다. 그러나 이것은 단순히 학문과 학문의 융합과 같은 국지적 사건이 아니다. 이것은 자연적 정보와 문화적 정보의 융합이라는 보다 근본적 차원의 변화다. 지금 인간들은 자연이 만든 정보인 DNA에 인간이 만든 정보인 문화를 저장하는 일에 도전하고 있다. 마이크로소프트 리서치에 따르면 인간은 이미 유전물질인 DNA에 비디오 영상 등을 저장하고 오류 없이 읽어 비디오를 재생할 수 있게 되었다(박종훈, 2017).

마찬가지로 인공지능을 활용하면 인간이 만든 문화적 산물인 기계를 활용해서 자연에서 수집되는, 인간의 감각기관으로는 수집할 수도 없고 인간의 뇌로는 다 처리할 수도 없는 다양하고 엄청난 양의 정보를 처리할 수 있다.

인간의 만들기에 대한 이해는 신의 독점, 예술가들의 과점, 산업을 통한 민주화, 과학을 통한 보편 원리의 발견을 넘어 다시 한번 자연적 정보와 문화적 정보의 융합이라는 거대한 파도를 타고 있다. 이 파도는 너무나 거대해서 우리들의 일상을 송두리째 휩쓸고 갈 수도 있지만, 매우 제한된 소수는 이 파도에 올라타서 파도타기를 즐길 것이다. 이제 당분간 과학지식과 데이터를 독점하고 있는 기업들을 중심으로 한 '신新 독점'의 시대가 열릴 것이다. 인간의 창의성도 거대 기술기업의 플랫폼 속으로 흡수될 가능성이 크다는 이야기다.

과거에 신이 만들기를 독점할 수 있었던 것은 진실을 알고 있는 사람이 아무도 없었기 때문이다. 반면에 구글과 같은 정보과학기술 기업을 필두로 한 신 독점의 시대가 열릴 수 있는 것은 이를 제대로 알고 있는 것이 그들뿐이기 때문이다. 전자가 무지에서 비롯된 것이라면 후자는 정보의 독점과 정보 이해의 격차에서 비롯된다.

과학은 날이 갈수록 엄청난 것들을 발견하고 있다. 기술은 그 원리를 응용해서 인간의 삶을 완전히 새롭게 만들어 낸다. 하지만 그들이 발견하는 것을 이해하는 일이란 점점 더 어려워지고만 있다. 양자역학이나 상대성 원리가 세상에 소개된 것은 벌써 1백여 년이 됐지만 이에 대해서 제대로 이해하는 사람은 거의 없다. 과학자들에게 '아름답다'고까지 여겨지는 수식들은 차라리 공포에 가깝다. 우주와 자연은 인간이 직관적으로 이해할 수 있는 방식으로 움직이고 있지 않기 때문에 과학이 발견하는 보편 원리들을 이해하기란 여간 어려운 일이 아니다. 그렇지만 세상은 그것을 이해하는 사람들이 만들어 낸 물건들로 가득 차 있고, 거의 대부분의 사람들은 그 원리를 이해하지 못한 채 혜택만을 누리고 있다.

　　왜 이세돌이 컴퓨터 따위한테 바둑 시합을 져야 하는지, 왜 인간 의사들의 영상 판독 정확도가 기계보다 낮아야 하는지, 왜 인간 예술가들이 기계의 창의성을 두려워해야 하는지에 대해 이해하는 것 자체가 보통 사람들에게는 생각보다 어렵다. 페이스북이 어떻게 알고 친구들의 얼굴에 이름 태그를 달 수 있는지, 사진 앱이 어떻게 얼굴의 경계를 알아보고 머리 위에 토끼 귀를 정확하게 붙여주는 것인지, 어떻게 자동차 스스로 운전을 할 수 있는 것인지에 대해 제대로 이해하는 사람은 거의 아무도 없다.

　　곳곳에서 벌어지는 변화를 따라가지 못하는 것은 우리의 잘못이 아니다. 세상은 인간의 학습능력으로는 따라잡기 불가능할 만큼 많은 정보를 쏟아내고 있기 때문에 우리가 그것을 다 이해하지 못하는 것은 너무나도 자연스럽다. 지금 우리에게 인공지능이 필요한 이유는, 역설적이지만 우리가 생산해 내는 엄청난 양의 정보를 학습할 수 있는 것은 인공지능밖에 없기 때문이기도 하다. 우리가 토해 내고 있는 엄청난 양의 정보들 속에 숨어 있는 상관관계를 더 잘 이해하기 위해서라도 인공지능과의 협업이 요구된다.

　　인공지능은 우리를 새로운 융합의 시대로 안내할 것이다. 물질과 생명, 문화적 정보는 과학을 중심으로 다시 융합될 것이다. 그러나 변화를 이끄는 것은 과학을 이해하는 동시에 정보를 독점하고 있는 소수의 초거대 기업일 것이다. 그리고 신에게서부터 인간 개인에게로 이양되었던 창의성의 상당 부분은 다시 기계에게로 위임될 것이다.

　　만들기의 역사에서 새로운 독점의 시대로 접어들고 있는 지금, 우리 보통의 인간이

과연 이에 어떻게 대응해야 할지에 대한 새로운 질문이 쏟아진다. 창의성은 이럴 때 폭발할 수밖에 없다.

1. 아이들을 두고 창의적이라고 하는 것은 타당한지 토의하시오.
2. 창의성이 우연인지 필연인지 토의하시오.
3. 창의가 개인에 의해 달성되는지 사회적·역사적·집단적 노력에 의해 달성되는지 토의하시오.

1. 종교적 관점이 우세하던 시대와 산업적, 과학적 관점이 우세한 시대를 비교해 볼 때, 각 시대에서 창의성에 대한 이해는 어떻게 달라졌는가?

4.

계산적 창의성 Computational Creativity 과 예술

1. 계산적 창의성에 대한 개념을 파악한다

'기계의 창의성computational creativity'은 '인간의 창의성human creativity'의 '복제 reproduction'다. 이 점에서 여전히 '기술복제시대mechanical reproduction'는 유효하 다. 다만, 복제의 대상이 달라진다. 이전 시대에서의 복제의 대상이 인간 예술가에 의해 생산된 예술품이었다면, 앞으로 우리가 맞이할 시대에서 복제의 대상은 '인 간의 뇌가 대상의 특징을 학습하고 재조합하는 방식' 그 자체다.

4.1
계산적 창의성의 정의

'컴퓨테이셔널 크리에이티비티computational creativity'라는 용어는 예술을 포함한 여러 가지 문제를 기계(또는 소프트웨어)를 통해 풀고자 하는 사람들에 의해서 사용되고 있다. 대표적인 단체로는 ACC Association for Computational Creativity가 있으며, 이 단체에서 주관하는 학술대회인 ICCC International Conference on Computational Creativity에서 컴퓨터를 통해 예술적 문제를 풀고자 하는 다양한 시도들이 소개되고 있다. ICCC가 정의하는 '컴퓨테이셔널 크리에이티비티'는 다음과 같다.

컴퓨테이셔널 크리에이티비티는 예술, 과학, 철학, 공학 등의 분야에서, 특정한 기준에서 보았을 때, 편향되지 않은 객관적 관찰자들이 보기에 창의적이라고 여겨지는 행동을 보이는 컴퓨터 시스템을 말한다. 과학, 예술, 문학, 게임, 그 밖의 기타 분야의 흥미롭고 가치 있는 창의적 응용소프트웨어들을 통해 소프트웨어가 창의적이라는 것이 무엇을 의미하는지를 공식화하는 과정을 진행하고 있으며, 연구의 한 분야로서 번성해나가고 있다[37].

컴퓨테이셔널 크리에이티비티는 인간에게서 보여지는 창의적인 행동들을 소프트웨어를 통해 구현하려는 연구다. 이러한 창의적인 소프트웨어들은 창의적인 일들을 자동화할 수 있는데, 예를 들면 수학적 이론을 만드는 일, 시를 쓰는 일, 그림을 그리는 일, 음악을 작곡하는 일 등이 여기에 해당한다(Colton et al., 2009).

또한, 컴퓨테이셔널 크리에이티비티를 구현하기 위해서는 그것의 모체가 되는 '휴먼 크리에이티비티human creativity'에 대한 이해가 요구된다. 오늘날 창의성은 뇌과학, 인지과학, 심리학, 교육학, 인공지능 등 다양한 학문분야에서 다루는 연구주제가 되었다. Colton et al.(2009)은 기계의 창의성computational creativity에 대해 연구하다 보면 오히려 인간의 창

의성 human creativity 이 어떻게 작동하는지에 대해 이해하는 계기가 된다고 했다.

창의는 여전히 과학이 꺼려하는 연구 주제이다. MIT 인지과학 사전 MIT Encyclopedia of Cognitive Sciences 은 1,100여 페이지에 달하지만 창의성에 관해 언급하고 있는 것은 달랑 1페이지에 그친다. 게다가 직관 intuition 에 대해서는 아예 인덱스조차 제공하지 않는다. 이와 비교해서 논리 logic 에 관해 다루고 있는 아티클만 6개가 되고 인덱스에서 논리와 관련된 것만 100개가 넘는다(Duch, 2006).

1934년, 맨체스터 대학 University of Manchester 의 교수들이 수학적 방정식을 풀 수 있는 메카노 모델 meccano model 이란 것을 만들었다. "생각하는 기계를 만드는 것이 가능한가?" 라는 기사가 날 정도로 당시로서는 획기적인 시도였지만 그 기사는 "진짜 창의적인 생각 은 그 어떤 기계도 할 수 없는 것이다"라는 말로 마무리되었다(Colton et al., 2009).

1955년의 다트머스 섬머스쿨 Dartmouth Summer School 에서 '창의 creativity', '발명 invention', '발견 discovery' 등이 인공지능의 새로운 연구 분야로 처음으로 언급되었다(McCarthy et al., 1955). 그러나 인공지능과 인지과학 역사의 대부분에서, 창의는 일상적 과정에서 벗어난 뭔가 난해하고 마법과도 같은 과정으로 여겨져 왔다. 그래서 결과적으로 이 문제를 풀고자 시도하는 연구자들은 거의 없었다(Schank & Cleary, 1993).

심지어는 컴퓨터 사이언스를 연구하는 사람들조차도 창의적인 소프트웨어를 만들 수 있다는 것에 회의적이었다. 예를 들면, 2000년에 발간된 『Non-Photorealistic Rendering』이라는 그래픽 교과서의 저자인 Stothotte & Schlechtweg(2000)는 "예술적 테크닉을 시뮬레이션하겠다는 것은 인간의 사고와 추론, 특히나 창의적 사고를 시뮬레이션 하겠다는 것을 의미한다. 알고리즘이나 정보처리 시스템을 사용해서 이것을 달성하는 것 은 불가능하다"라고 대담하게 서술했다(Colton et al., 2009).

그러나 Colton et al.(2009)은 이와 같은 관점에 동의하지 않는다. 최근의 여러 연구들에 따르면 창의는 과학적 연구 영역 바깥에 위치한 미스테리한 재능이 아니며, 연구될 수 있고 시뮬레이션 될 수 있고 사회적 이익을 위해 사용될 수 있는 주제라고 보았다. 학문 분야로서의 '컴퓨테이셔널 크리에이티비티'는 이제 그 서막이 올랐다(Colton et al., 2009).

인공지능 연구자들은 컴퓨터가 지능을 갖게 하기 위해서 한 줄 한 줄 프로그램 코드를 짜야 했다. 그러나 이런 방식으로는 인간의 지능을 모델링하는 데는 한계가 명확했다. 만일 인간의 모든 것이 규칙 기반의 작동법칙으로 구체화될 수 없다면(Dreyfus, 1992), 전통적인 인공지능 관점에 기초한 컴퓨터적 창의 이론들은 실현 불가능하다(Gaut, 2010). 그러나 2010년대에 들어서서 컴퓨터가 스스로 학습하는 기계학습 분야의 발전에 힘입어 상황은 크게 전환되었다.

기계학습을 통해 컴퓨터가 스스로 배우게 하려는 아이디어가 바로 그것이다. 사람이 하는 엄청나게 다양한 종류의 시각 작업의 사례를 수집한 다음에 컴퓨터가 이 사례들을 모방하도록 프로그램하는 것이다. 만약 이것이 성공한다면, 이는 구체적인 지시가 없이도 그 작업을 '배웠다'고 할 수 있다(Seung, 2012).

기존에는 데이터를 컴퓨터에 넣으면 알고리즘이 처리하여 결과를 출력했지만, 기계학습은 데이터와 원하는 결과를 넣으면 데이터를 결과로 바꿔 주는 알고리즘을 내놓는다. 기계학습은 학습자lerarner라고도 알려져 있는데 다른 알고리즘을 만들어 내는 알고리즘이다. 기계학습을 통해 컴퓨터가 스스로 프로그램을 작성하기 때문에 사람은 프로그램을 작성할 필요가 없다(Domingos, 2015).

이 말을 예술에 적용하면 이렇게 된다. "데이터와 원하는 결과를 넣으면 데이터를 작품으로 바꿔주는 알고리즘을 내놓는다. 머신러닝을 통해 컴퓨터가 스스로 예술을 창작하기 때문에 사람은 예술을 창작할 필요가 없다."

이미 3백여 년 전, 라이프니츠는 이렇게 말했다. "기계를 사용한다면 누구에게라도 계산을 맡길 수 있다. 계산하는 일에 노예처럼 수많은 시간을 소모하여야 한다는 것은 뛰어난 사람이 할 일이 못 된다(이정모(2012)에서 재인용)."

이 말을 예술에 적용하면 이렇게도 생각해 볼 수 있다. "기계를 사용한다면 누구에게라도 그림 그리는 일을 맡길 수 있다. 그림 그리는 방법을 학습하는 일에 수많은 시간을 소모하여야 한다는 것은 뛰어난 작가가 할 일이 못 된다."

Boden(1994)에 따르면 'creativity'는 퍼즐 같기도 하고 모순적이기도 하고 미스테리하다고까지 여겨졌다. 발명가나 과학자, 예술가들조차도 어떻게 해서 그들의 독창적인

아이디어가 떠올랐는지에 대해서는 거의 알지 못했다. 그들은 그것이 직관이었다고 이야기하지만, 그 직관이 어떻게 작동했는지에 대해서는 설명하지 못한다. 심리학자들 역시도 이렇다 할 설명을 내놓지 못한다. 게다가 많은 사람들이 창의성에 대한 과학적 이론 같은 것은 절대로 나올 수 없을 것이라고 생각했다(Boden, 1994).

그러나 낭만적인 관점이나 반계몽적 관점은 가급적 피하면서 과학적인 사고를 추구하는 사람들은 창의성을 '오래된 아이디어들의 새로운 조합'으로 정의한다(Boden, 1994). 심리학과 뇌과학 연구에 따르면, 창의성은 일반적 인지과정의 생산물이며, 따라서 컴퓨터적으로 모델링 할 수 있어야 한다(Duch, 2006). 오늘날 'creativity'는 마법처럼 나타나는 현상도 아니고 무에서 창조되는 것도 아니다(Smedt, 2013).

'계산적 창의성'에 대해 연구하는 사람들은 이론적 논의뿐만 아니라 실제로 창의성을 발휘하는 컴퓨터 모델을 만들고자 한다(Wiggins, 2006). 그런데 과연 인간의 창의 과정을 모델링 했다고 해서 컴퓨터가 창의적이라고 할 수 있을까?

컴퓨터 모델이 창의적이라고 선언하기 위해서는, 그 모델이 사전에 획득한 지식 또는 필요하다면 새로운 지식을 획득하여 새롭거나 유용한 것을 생성해 내야만 하며 생성된 아이디어는 주어진 문제를 해결하거나 어떤 동기를 갖고 작동된 것이어야 한다(Smedt, 2013).

컴퓨터가 '정말로' 창의적인가 하는 문제는 과학적 판단의 범주가 아니라 철학적 범주의 것인데, 이에 대한 명확한 답은 존재하지 않는다(Boden, 2009). 그러나 컴퓨터가 정말 창의적인가를 판단하는 문제를 예술의 영역으로 가져오면, 문제는 오히려 쉬워진다. 왜냐하면 예술에서 좋은 예술과 나쁜 예술을 구분하기가 어렵기 때문이다. 유용함이라는 것은 만든 사람의 입장에서는 동기이며 소비하는 사람의 입장에서는 반응이다(Smedt, 2013).

4.2
계산적 창의성의 작동 원리

생각할거리 **<<<<<<<**

1. 예술을 계산할 수 있을까?

2. 기계가 인간처럼 생각할 수 있을까?

3. 기계가 인간처럼 배워서 깨우칠 수 있을까?

4. 인간이 생각한다는 것의 실체적 현상은 계산이 아닐까?

5. 생각이 계산이라면 기계도 생각할 수 있지 않을까?

6. 기계가 스스로 생각하게 하는 방법이 뭘까?

기계적 창의성 또는 계산적 창의성Computational Creativity은 인간 창의성Human Creativity의 모방을 통해서 탄생했다. 인간의 뇌는 약 1천억 개의 신경세포로 이루어져 있으며 이 신경세포들 간의 네트워크인 신경망Neural Network을 통해 우리가 '생각'이라고 부르는 것을 처리한다. 인공지능으로 계산적 창의성을 달성하기 위해 과학자들은 생물학적 신경망을 모방한 인공신경망Artificial Neural Network을 고안했다.

4.2.1 합성곱신경망CNN

합성곱신경망Convolutional Neural Network, CNN은 컴퓨터 비전computer vision 분야 중에서 이

미지 인식 문제를 해결하기 위해 특화된 딥러닝 학습 모델 중 하나다. 이미지 분류에서 큰 성과를 내기 시작한 CNN은 자율주행, 사물인식, 바둑, 의료영상판독 등 광범위한 분야에 적용되고 있으며 최근에는 이미지를 생성하거나 음악을 만드는 등 예술과 관련된 일에도 적용되고 있다. 특히 고흐나 뭉크 등 유명 작가의 작품에서 스타일을 얻은 다음 원하는 이미지에 적용시켜 새로운 이미지를 출력하는 스타일 트랜스퍼링style transferring 기술로 잘 알려져 있다(Gatys et al., 2015; Shih et al., 2014; Champandard, 2016; Huang & Belongie, 2017; Zhang, 2017; Zhang et al., 2017; Huang et al., 2017).

　바둑 세계 챔피언인 이세돌을 이기면서 파란을 일으킨 알파고Alpha Go가 바둑을 학습하기 위해 사용한 알고리즘이기도 한 CNN은 이미 1980년에 '네오코그니트론Neocognitron'이라는 이름으로 소개되었다(Fukushima & Miyake, 1982). 네오코그니트론은 지금도 CNN의 핵심 개념으로 사용되고 있는 합성곱 층convolutional layer과 다운샘플링 층down sampling layer을 제시했다. 합성곱 층은 이전의 입력층에서 보내는 데이터를 받아서 필터filter 또는 커널kernel이라고 불리는 가중치weight 벡터를 적용하여 특징을 추출한다. 최근에는

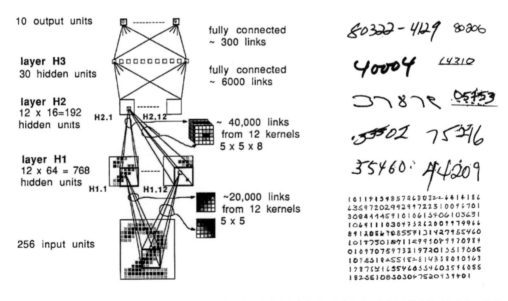

<그림1> 손으로 쓰여진 숫자를 인식하기 위한 인공신경망(좌), 신경망이 학습한 사람의 손글씨(우)

출처: LeCun et al., 1989, p.543, p.548에서 재구성

풀링pooling 이라는 이름으로 더 많이 불리는 다운샘플링은 합성곱된 값들의 평균을 통해 피처맵을 출력한다. 이후에 다운샘플링 방법으로 맥스 풀링max pooling (최대값)이 소개되었고, 오늘날의 CNN에서는 일반적으로 맥스 풀링을 사용한다. 그동안 CNN을 학습시키기 위해서 지도학습supervised learing 또는 비지도학습unsupervised learning 과 같은 여러 알고리즘들이 소개되었으며, 최근의 CNN은 주로 역전파법backpropagation 을 사용한다. 역전파법은 가중치 및 임계값들에 관한 해를 반복적으로 구하는 일반적인 방법으로 기본원리는 다음과 같다.

입력층의 각 뉴런에 입력 패턴을 주면, 이 신호는 각 뉴런에서 변환되어 중간층에 전달되고 최후의 출력층에서 신호를 출력하게 된다. 이 출력값과 기대값을 비교하여 차이를 줄여나가는 방식으로 연결강도, 즉 가중치를 갱신하고, 상위층에서 역전파하여 하위층에서는 이를 근거로 다시 자기 층의 연결강도를 조정해 나가면서 학습한다. 역전파 신경망의 학습 알고리즘은 미분의 반복규칙, 즉 기울기를 따라가는 방법이다(박성일, 2007). 오늘날 컴퓨터 비전 분야에서 이미지 인식 기능의 향상을 불러온 역전파법 역시 이미 1980년대에 제안되었다(LeCun et al., 1989; Rumelhart et al., 1986).

LeCun et al(1989)은 역전파법을 이용하여 손으로 쓰여진 우편번호를 인식할 수 있는 알고리즘을 선보였다. 이전의 신경망은 학습의 초기 단계에서 사람이 수고로운 과정을 견뎌내며 직접 간섭하며 합성곱convolution 작업을 해야 했지만, LeCun et al(1989)의 신경망은 자동적으로 필터에 맞는 상관계수를 스스로 학습했다(사람이 손으로 쓴 숫자를 분류했다). 학습과정에서 사람의 개입 없이 완전히 자동적으로 학습한 것이다. 이 신경망에 23번에 걸쳐 167,693개의 패턴을 학습시킨 결과, 훈련 세트에서는 0.14%(10 mistakes)의 패턴이 잘못 분류되었고misclassified , 실험 세트에서는 5.0%(102 mistakes)가 잘못 분류되었다. LeCun et al(1989)의 사례는 오늘날 CNN을 통한 컴퓨터 비전, 이미지 인식 분야의 초석이 되었다.

오늘날 사용되고 있는 CNN 역시 1980년대에 소개되었던 것(Fukushima & Miyake, 1982; LeCun et al., 1989)과 크게 다르지 않다. 오늘날의 CNN 알고리즘 역시 합성곱, 풀링과 같은 몇 가지 핵심 개념으로 구성되며, 일반적으로 합성곱 층convolutional layer , 풀링

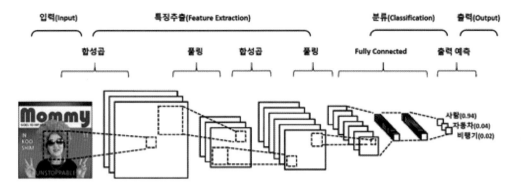

<그림2> 합성곱신경망

층pooling layer 그리고 일반 신경망 층fully connected layer 으로 이루어져 있다. 합성곱신경망은 입력input, 특징추출feature extraction, 분류classification, 출력output 의 4단계로 나뉜다. 이미지가 입력되면 이미지를 대표하는 특징들을 추출하고, 추출된 특징들을 분류하여 영상을 인식한다(조준후, 2018).

CNN을 사용해 스타일 트랜스퍼링이라는 기법으로 이미지를 생성하는 방법을 정리하면 다음과 같다. 합성곱 층은 입력된 데이터의 특징을 추출하기 위한 층이다. 입력된 이미지의 특징을 추출하기 위해서 필터(filter 또는 kernel이라고도 한다)를 적용한다. 필터가 움직이는 간격을 스트라이드stride 라고 하며 입력된 이미지의 주변을 특정 값으로 채우는 것을 패딩padding 이라 한다. 하나의 필터에 대한 출력은 입력의 특징을 나타낸다고 하여 피처맵feature map 이라고 부른다. 입력의 크기input size, 필터 크기filter size, 필터 개수number of filters, 패딩, 스트라이드에 의해 합성곱 층의 출력 크기가 결정된다.

필터는 입력 이미지의 특징을 추출하기 위해 공통적으로 사용하는 파라미터다. 필터는 4×4 또는 3×3과 같이 정사각 행렬로 정의되며, 입력데이터의 모든 구간에서 동일한 값을 사용한다. CNN에서 학습의 대상이 바로 이 필터의 파라미터다. 필터는 입력데이터를 일정한 간격stride 으로 이동한다.

필터는 입력데이터와 필터 간에 서로 대응하는 원소끼리 각각 곱하고, 곱해진 값을 모두 더해서 하나의 값으로 출력한다. 이 출력값들의 집합을 입력의 특징을 추출한다고 하여 피처맵feature map 이라고 부른다.

입력이미지 　　　 필터 　　　 입력이미지

<그림3> 스트라이드 2로 필터를 이동

연속되는 합성곱 층 사이에 주기적으로 풀링을 하는 것이 일반적이다. 풀링의 주된 목적은 파라미터와 계산량을 줄이는 것이며, 따라서 오버피팅overfitting도 조절한다. 가장 일반적인 풀링은 2×2 필터로 스트라이드 2를 적용해서 인풋의 모든 뎁스에 대하여 다운 샘플링하는 것이다. 풀링 층에서 뎁스는 변하지 않는다.

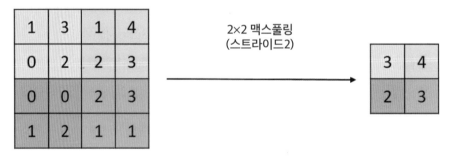

2×2 맥스풀링
(스트라이드2)

<그림4> 맥스풀링

필터와 스트라이드를 적용하면 출력되는 피처맵의 크기는 입력되는 데이터보다 작아진다. 따라서 출력되는 데이터의 크기가 줄어드는 것을 막을 필요가 있는데, 이때 사용하는 방법이 패딩이다. 패딩은 입력되는 데이터의 외곽에 원하는 픽셀만큼 특정한 값으로 채워 넣는 것을 의미한다. 일반적으로 패딩 값은 0을 적용하는 경우가 많다. 4×4의 입력

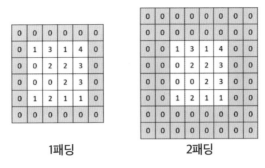

1패딩 2패딩

<그림5> 패딩

데이터에 1패딩을 적용하면 5×5가 되고, 2패딩을 적용하면 6×6이 된다.

〈그림6〉처럼 입력데이터가 여러 개의 채널을 갖고 있을 경우 각각의 채널에 각각의 필터를 적용하여 합성곱하여 각 채널별 피처맵을 구한다. 이후 각 채널별 피처맵을

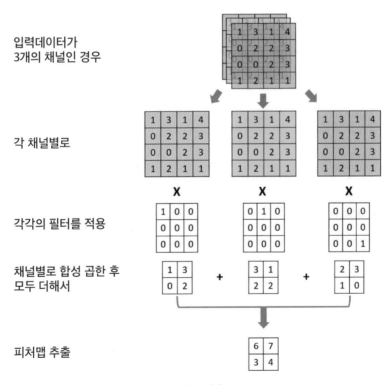

입력데이터가
3개의 채널인 경우

각 채널별로

각각의 필터를 적용

채널별로 합성 곱한 후
모두 더해서

피처맵 추출

<그림6> 입력데이터가 멀티채널인 경우 필터를 각각 적용하여 특징 추출

모두 더하여 최종적인 하나의 피처맵을 구한다. 하나의 합성곱 층에 여러 개의 필터를 적용할 수 있다. 이때 필터의 크기는 모두 같아야 하며, 필터의 개수만큼 채널(뎁스)이 만들어진다.

이미지 인식과 분류에서 탁월한 성능을 보이고 있는 CNN을 활용해 예술적인 문제를 풀고자 하는 시도가 이어지고 있다. 구글의 딥드림제네레이터^{Deep Dream Generator, DDG}도 그 중 하나다. DDG는 스타일 트랜스퍼링이라는 방식으로 그림을 그리는데 그 방법은 다음과 같다.

DDG는 한 장의 그림을 출력하기 위해 두 장의 재료 이미지를 필요로 한다. 하나는 대상에 대한 특징을 가져오는 재료 이미지로 사용되며, 다른 하나는 스타일의 특징을 가져오는 재료 이미지로 사용된다. 대상의 특징과 스타일의 특징은 CNN을 통해 학습된다. 대상과 스타일에 대한 특징을 학습한 다음에는 이 두 가지 특징을 하나의 이미지로 조합해 내는 과정이 요구되는데, 이를 위해 화이트노이즈 화면을 빈 스케치북처럼 사용한다.

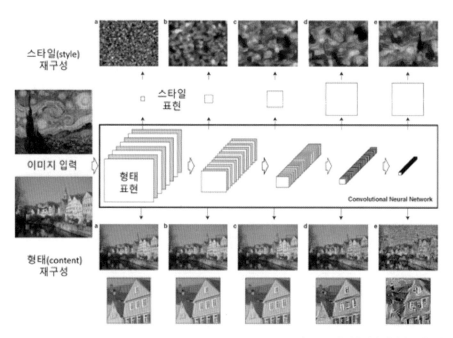

<그림7> CNN을 사용하여 이미지를 생성하는 과정

출처: Gatys et al., 2016, p.2415.

CNN을 통해 화이트노이즈의 특징도 학습한 다음, 미리 학습해 두었던 대상의 특징과 스타일의 특징에 맞을 때까지 에러를 줄여나가는 과정을 반복한다. 이처럼 대상의 특징과 스타일의 특징에 최적화되면 화이트노이즈가 한 장의 완성된 그림으로 출력된다 (Gatys et al., 2016).

이렇게 출력된 이미지는 재료가 된 두 개의 이미지 어디에도 들어 있지 않은 새로운 특징을 담고 있으므로 '새로운' 그림으로 볼 수 있으며, 이와 같은 방식을 '조합적 창의 combinatorial creativity'라고 한다(Boden, 2009).

1. 인간보다 기계가 계산을 더 빨리하고 더 정확하게 할 수 있다면 그것을 토대로 인간보다 더 창의적인 결과물을 내는 것이 가능할지 토의하시오.

1. 어떤 정보를 배웠다(또는 알았다, 깨달았다)는 것은 결국 무엇을 했다는 것을 의미하는가?

인공지능을 이용한 이미지 생성 사례

> **생각할거리** <<<<<<<
>
> 1. 인공지능은 그림의 특징을 스스로 배울 수 있을까?
>
> 2. 인공지능은 자신이 학습한 결과를 새로운 대상에 적용할 수 있을까?

 + =

대상 이미지(*Kitaj, R.B, The Oak Tree, 1991, Oil on canvas*)

스타일 이미지(*Nemcsics, A., Europe, 2003, Oil on canvas*)

생성된 이미지. 대상 이미지에 스타일 이미지의 색을 적용하여 생성.

<그림1> CNN을 사용한 색상 스타일 트랜스퍼링

출처: Neumann, 2005.

스타일 트랜스퍼링을 사용한 이미지 생성은 2016년을 전후로 활발한 연구가 진행되고 있으나 그 이전에도 시도가 있었다. Neumann(2005)은 B라는 스타일 이미지에서 색감을 가져와서 A라는 대상 이미지에 적용하여 C라는 이미지를 생성하는 신경망을 선보

였다. 색감이 적용될 때 색감이 적용될 대상 이미지가 원래 갖고 있던 입체감을 살리는 방식으로 적용하는 것이 이 신경망의 목표다. 이미지의 색을 바꾼다는 것은 예술작품에서의 분위기뿐만 아니라 과학적 시각화 작업에서 사용되는 작업에 이르기까지 아주 중요한 작업이기에(Neumann, 2005), 이를 신경망을 통해 구현한다는 것은 상당히 의미 있는 시도라고 할 수 있다.

Shih et al.(2014)은 CNN을 사용하여 얼굴 사진 스타일을 트랜스퍼링하는 신경망을 선보였다. 얼굴 사진은 사진 분야에 있어 매우 인기있는 분야이지만, 높은 수준의 사진을 찍고 편집하는 일은 특별한 기술을 갖고 있지 않은 평범한 사람들에게는 어려운 일이다. 또한, 얼굴의 부위별로 특징이 다르기 때문에 자동화된 소프트웨어들을 통해 일괄적으로 수정한다고 해서 만족할 만한 성과를 얻을 수 있는 것도 아니다. 소프트웨어를 사용해서 편집을 한다고 하더라도 전문가가 부분별로 다시 손봐야 한다. 바로 이러한 이유에서 Shih et al.(2014)은 대상 얼굴 사진에 다른 얼굴 사진의 스타일을 적용하는 신경망을 선보였으며, 이를 통해 특별한 기술이 없는 사람일지라도 얼굴 사진을 손쉽게 편집할 수 있도록 했다.

(A) 대상 이미지: 일반적인 얼굴사진　　　　(B) 생성된 이미지: 우측 하단에 있는 사진의 스타일을 (A)에 적용하여 생성한 새로운 얼굴 사진

<그림2> CNN을 사용한 얼굴 사진 스타일 트랜스퍼링

출처: Shih et al., 2014.

두 개의 다른 얼굴 사진을 이용하기 때문에 local contrast, overall lighting direction 등에 차이가 나게 되는데, 이 차이를 수용할 수 있는 수준에서 맞춰지도록 했다. 연구

 (A) 대상 이미지 (B)스타일 이미지 (C)인공신경망이 생성한 이미지 (D)사진 전문가가 생성한 이미지

<그림3> 대상 이미지(A)와 스타일 이미지(B)를 사용하여 인공신경망과 사진 전문가가 각각 이미지를 생성

출처:Shih et al., 2014.

진은 조건이 제한된 실험환경에서뿐만 아니라 인터넷 등에서 얻을 수 있는 현실 속 데이터들을 통해서도 이 신경망이 잘 작동할 수 있다는 것을 확인하였으며, 스타일이 개인별로 제각각인 사진 예술가들의 특징을 신경망이 학습할 수 있다는 것을 보여주었다(Shih et al., 2014).

또한, 인공신경망과 사진 전문가에게 똑같은 얼굴 사진을 똑같은 스타일로 바꾸어줄 것을 요청하였는데, 그 결과 인공신경망이 생성한 사진과 사진 전문가가 생성한 사진이 대체적으로는 비슷한 스타일을 보이면서도 세세한 부분에서 차이를 보여(Shih et al., 2014), 이 인공신경망이 실질적으로도 사진 예술가처럼 기능할 수 있음을 보여주었다.

Gatys et al.(2016)은 합성곱신경망이 고흐나 뭉크와 같이 인류 역사상 가장 칭송 받는 작가들의 '예술적 스타일'을 학습할 수 있다는 것을 보여주었다. 이 연구는 공학 연구자들뿐 아니라 미학, 철학, 예술 등 다양한 분야의 전문가들에게 논쟁거리를 제공하기도 했다.

이들이 볼 때 CNN은 인간의 눈이 수행하는 핵심적 계산 작업의 하나인 대상의 내용과 스타일을 구분하는 일을 처리했다(Gatys et al., 2016). 성능 최적화에 초점이 맞춰진 인공신경망이 인간의 생물학적 시각과 너무나도 유사한 능력을 보인 것이다. 또한, 그림의 스타일이라는 것은 인간의 시각 시스템이 추론적 사고를 한다는 증거이며, 이 능력을 통해 인간이 창작과 예술을 즐길 수 있는 것인데, 신경망이 이 일을 해냈다는 점에서 인간의 능력이 무엇인지에 대해 다시 한번 생각해보게 한다(Gatys et al., 2016). 이들은 이 사례를

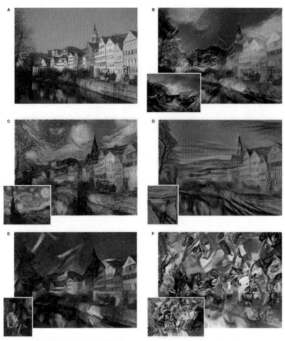

대상 이미지(A)를 각 좌측 하단에 있는 유명 화가의 스타일을 적용하여 새로운 이미지를 생성.

A (Photo: Andreas Praefcke). B *The Shipwreck of the Minotaur* by J.M.W. Turner, 1805.
C *The Starry Night* by Vincent van Gogh, 1889. D *Der Schrei* by Edvard Munch, 1893. E *Femme nue assise* by
Pablo Picasso, 1910. F *Composition VII* by Wassily Kandinsky, 1913.

<그림4> CNN을 사용한 예술적 스타일 트랜스퍼링

출처: Gatys et al., 2016, p.2418.

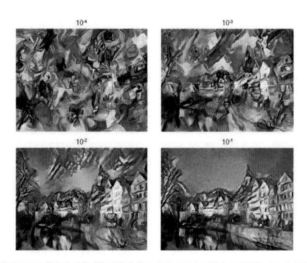

스타일 로스함수와 콘텐트 로스함수의 가중치를 어떻게 주느냐에 따라서 그림의 스타일을 다르게 생성할 수 있음.
스타일의 비율을 높게 할 경우(왼쪽 위), 콘텐트의 비율을 높게 할 경우(우측 아래). 사용자가 원하는대로 비율을 조정하여
자신에게 맞는 스타일을 생성할 수 있음.

<그림5> 스타일과 콘텐트의 비율에 따라 새로운 이미지 생성 가능

출처: Gatys et al., 2016, p.2419.

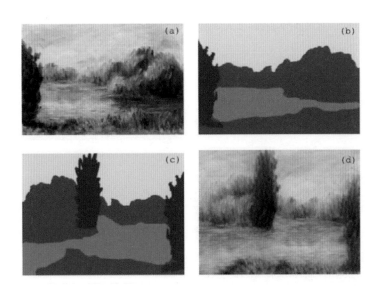

(A)르누아르가 그린 원본, (B)원본에서 주요 특징을 뽑아낸 그림, (C)원하는 레이아웃,
(D)르누아르의 원본의 스타일(A)을 원하는 레이아웃(C)에 적용하여 새롭게 생성된 이미지.

<그림6> 원하는 레이아웃으로 바꾸어 그림을 생성하는 신경망

출처: Champandard, 2016.

통해 인간의 추상적 사고라는 것이 어쩌면 우리가 생각하던 것만큼 대단한 것이 아닐 수
도 있다는 사실(문병로, 2016; 정문열, 2017)을 보여주었다.

　　Champandard(2016)은 CNN을 사용해서 그림에 소질이 없는 누구라도 천재 작가
처럼 그림을 그릴 수 있는 신경망을 선보였다. 예를 들어 호수의 풍경을 그리고 싶으면 일
단 르누아르가 그린 호수의 그림처럼 정말 잘 그려진 그림을 찾는다. 그러나 나무의 위치
나 호수의 크기 등이 내가 그리고자 하는 방향과 다를 수 있다. Champandard(2016)는
바로 이때 CNN을 사용해서 문제를 풀 수 있다고 말한다. '뉴럴 두들Neural Doodle'이라는
이름이 붙은 이 인공신경망을 사용하면 르누아르가 없이도 르누아르가 그린 것처럼 그림
을 수정할 수 있기 때문이다. 그림에 아무리 소질이 없어도 누구나 '초보자'에서 '상당 수
준의 전문가'로 둔갑시켜 주는 신경망이다(이재박, 2018).

　　그림이 생성되는 원리는 이렇다. 르누아르의 그림을 보여주면 인공신경망이 그림의
맥락적 특징을 잡아낸다. 위 그림 (a)와 (b)를 보면 알 수 있듯이 르누아르가 그린 원본 그
림(a)를 인공신경망에 보여주면, 나무, 호수, 들판 등의 맥락적 특징을 아주 단순화하여

(b)라는 이미지를 생성한다. 인공신경망이 단순화한 이미지를 사용자가 원하는 대로 변형해서 (c)라는 이미지를 생성한다. 나무의 위치를 바꾸고 싶거나 더 그려 넣고 싶다면 그저 마우스를 대충대충 몇 번 움직이면 된다. 그리고 마지막으로 (c)에 르누아르의 스타일 (a)를 적용해 (d)를 생성한다(Champandard, 2016). 르누아르 없이도, 미술학원을 다니지 않아도, 그림 그리기 연습을 하지 않아도, 초보자도 아주 직관적인 방식으로 천재 작가처럼 그림을 그릴 수 있게 된다(이재박, 2018).

　　Huang & Belongie(2017)는 실시간으로 스타일 트랜스퍼링을 할 수 있는 인공신경망을 선보였다. 이들은 Gatys et al.(2016)이 선보인 스타일 트랜스퍼링이 최적화 프로세스를 진행하기 위해 다소간의 시간이 걸리기 때문에 실용적 측면에서 걸림돌이 될 수 있다고 지적한다. 그러면서 빠르게 근사치를 구하는 피드포워드^{feed forward} 방식의 스타일 트랜스퍼링을 제시한다(Huang & Belongie, 2017).

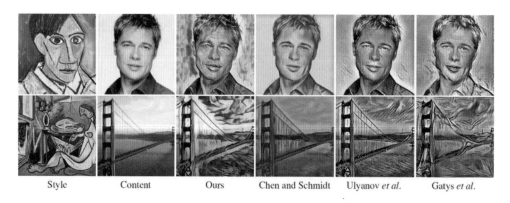

<그림7> Huang & Belongie(2017)의 처리결과 비교

출처: Huang & Belongie, 2017, p.1506.

　　이전의 스타일 트랜스퍼링 알고리즘들은 스타일을 가져올 수 있는 이미지가 하나로 고정되어 있었다. 그러나 이들이 제시한 인공신경망은 실시간으로 어떤 이미지든지 스타일을 가져올 수 있도록 했다. 이는 적응적 인스턴스 정규화^{adaptive instance normalization, AdaIN}라는 레이어를 추가했기 때문인데, 이 레이어는 콘텐츠 이미지의 평균과 분산, 스타일 이미지의 평균과 분산을 맞추는 역할을 한다(Huang & Belongie, 2017).

이 방식에서 처리 속도를 빠르게 올리다 보니 생성된 이미지가 특징을 잡아내는 데 있어 다른 알고리즘들보다 조금 떨어질 수도 있다(Huang & Belongie, 2017). 그러나 trade-off, style interpolation, color & spatial controls 같은 것을 사용자가 직접 조절할 수 있게 하였기 때문에 빠른 처리 속도에 따른 단점을 보완할 수 있을 것으로 보았다 (Huang & Belongie, 2017).

Zhang(2017)은 Gatys et al.(2016)의 스타일 트랜스퍼링 아이디어를 조금 더 발전 시켰다. Zhang(2017)은 지금까지의 스타일 트랜스퍼링이 빠르게 발전하고 있음에도 불구하고 피드포워드 방식으로 멀티스타일이나 임의의 스타일을 적용하는 것은 생성되는 이미지의 품질이나 알고리즘의 유연성에 따라 제한받아 왔다고 지적한다.

이러한 문제를 해결하기 위해 멀티스타일 생성 네트워크^{Multi-style Generative Network, MS-GNet}를 선보였는데, 이 네트워크 역시 Huang & Belongie(2017)와 마찬가지로 실시간으로 작동한다. 이 네트워크는 하나의 차원으로 이루어진 스타일을 사용해서 종합적인 스타

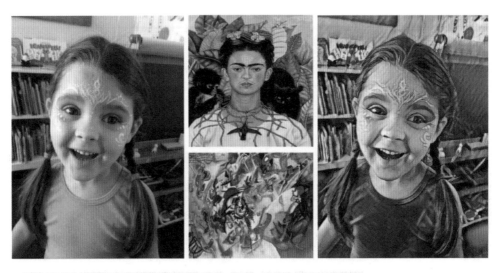

대상 이미지 (왼쪽). 스타일 이미지(가운데 위, 아래), 생성된 이미지(오른쪽)
대상이미지에서 앞쪽 공간과 뒤쪽 공간을 분리해서 각각에 다른 스타일을 적용한 모습.
대상의 앞쪽에는 가운데 위의 스타일을 적용하고 대상의 뒤쪽에는 가운데 아래의 스타일을 적용함.

<그림8> MSGNet을 적용한 스타일 트랜스퍼

출처: Zhang, 2017, p.7.

일을 모델링하기가 어렵다는 점에 착안해서 만들어졌다. 이 문제를 해결하기 위해 'Co-Match'라는 레이어를 추가하였는데, 이 레이어는 대상 이미지의 2차 통계 특성 second order feature statistics 에 맞추도록 학습한다(Zhang, 2017).

Zhang(2017)은 자신의 알고리즘이 지금껏 나와 있는 최첨단의 다른 알고리즘들에 비해 경쟁 우위에 있다고 보았다. MSGNet은 실시간으로 작동될 뿐만 아니라 콘텐츠-스타일 합성, 색 보존, 공간 컨트롤과 붓 크기 조절 등 지금까지 소개된 거의 모든 스타일의 트랜스퍼링 관련 기능을 담고 있다. 특히 피드포워드 방식으로 작동되는 스타일 트랜스퍼에서 붓 크기를 실시간을 조절할 수 있는 최초의 알고리즘이다.

스타일 트랜스퍼링과는 다른 방식으로 이미지 생성문제에 접근한 연구자들도 있다. Goodfellow(2014)는 GAN Generative Adversarial Network 이라는 알고리즘을 선보였다. 이 알고리즘은 진품과 진배없는 가품을 만드는 방식으로 작동된다. 이에 대해서는 4.4.7장을 참조 바란다.

1. 그림의 특징을 스스로 학습하는 인공지능을 미술에 어떻게 사용할 수 있을지 토의
 하시오.

1. 과거의 포토샵 필터와 오늘날의 딥러닝은 어떻게 다른가?

Guide

오늘날 딥러닝을 통해 출력되는 생성물은 포토샵의 필터 기능을 통해 출력되는 생성물과 별로 다르지 않아 보인다. 결과만 놓고 보면 인공지능이나 포토샵의 필터나 무슨 차이가 있는지 잘 드러나지 않는다. 그러나 이 둘 사이에는 필터가 만들어지는 과정에서 결정적인 차이가 있다.

예를 들어, 고흐의 스타일을 적용한 필터를 만든다고 가정해보자. 포토샵에서는 이 필터를 만드는 것이 사람이다. 즉, 인간 프로그래머가 고흐의 스타일을 공부하고 분석한 다음에 직접 필터를 만든다. 그러나 딥러닝 방식에서는 고흐의 스타일을 공부하고 분석하는 것은 사람이 아닌 기계다. 그래서 머신 러닝(기계'가' 학습한다)이라고 부른다. 인간 프로그래머는 고흐의 스타일을 직접 공부하고 분석하는 대신, 고흐의 그림을 분석할 수 있는 인공 뇌Artificial Neural Network를 만든다. 그러면 기계가 인간 대신 그림을 직접 공부하고 분석하여 고흐 스타일의 필터를 만들어 낸다. 요즘 딥러닝이 각광받는 이유는 인간이 공부하는 것보다 기계가 공부하는 쪽의 결과가 더 좋기 때문이다.

4.4
미술에서의 적용 사례

인간의 감각기관 중 가장 큰 역할을 수행하는 것이 시각이며, 미술은 시각을 통해 달성되는 예술 장르다. 인간은 외부로부터 수집하는 정보의 약 80% 정도를 시각에 의존한다고 알려져 있을 정도로 비중이 큰 감각기관이며, 이런 연유로 인간의 예술에서도 시각이 차지하는 비중이 절대적이다. 미술이 대표적이지만, 구전문학이 거의 사라진 오늘날에는 문학마저도 사실상 시각 예술에 포함된다. 따라서 인공지능이 시각 정보처리와 관련하여 어떤 일을 할 수 있는지에 따라 미술의 미래가 달라질 수 있다.

4.4.1 캐릭터 창작의 자동화

〈그림1〉에 보이는 사진 속 인물들은 실제로 존재하는 사람들이 아니다. 이 사람들은 인공지능이 '만들어 낸' 가상의 존재다. 말하자면 컴퓨터가 '캐릭터를 창작'한 것이다. 그것도 이모티콘이나 캐리커처와 같이 중요한 특징만 잡아서 강조하는 방식이 아니라 사람 얼굴의 구체적 특징이 모조리 살아있는 그야말로 '사람 얼굴' 자체를 창작했다. 인종, 머리색, 눈색, 성별, 연령, 얼굴의 대칭성 등 우리가 일반적으로 사람을 인지할 때 사용하는 특징들이 적절하게 표현되어 있어서 이 이미지를 보는 누구라도 사람이라고 생각하지 않을 도리가 없다. 튜링테스트 같은 것은 진작에 끝났다.

게다가 인공지능은 이런 캐릭터를 무한대로 창작할 수 있다. 이 일을 처리하는 데 걸리는 시간은 불과 몇 초도 되지 않기 때문에 '캐릭터를 창작'해 내는 속도를 '창작력'의 기준으로 삼는다면, 기계가 인간에 비해서 창작력이 뛰어나다고도 볼 수 있다. 새로운 캐릭

〈그림1〉 인공지능이 생성(또는 창작)한, 이 세상에 존재하지 않는 사람의 얼굴

자료: Razavi et al., 2018.

터를 창작하는 일은 디자이너나 화가의 일이었다는 점에서 이 과정 자체가 인공지능에 의해 자동화될 수 있다는 것은 충격적이다. 어느새 인공지능의 계산computational creativity 에 의한 창작의 자동화automation of creativity 가 현실이 되어가고 있다.

도구가 바뀌면 예술을 하는 방법도 바뀌게 마련이다. 새로운 인물을 창작하는 일을 한다고 가정해 보자. 1천 년 전 화가가 가진 도구는 붓, 물감, 종이뿐이었다. 이 화가는 열심히 사람의 모습을 공부해야 했다. 얼굴의 비율을 직접 파악하고 그것을 종이에 옮겨 그리는 법을 연구해야 했다. 다빈치가 한 일이 바로 이것이다. 그런 다음에는 물감을 풀어 색을 표현하는 방법과 붓의 사용법도 훈련해야 했다. 정말이지 지난한 훈련의 연속이다. 이 모든 과정을 마치고 나면 그제서야 겨우겨우 새로운 캐릭터를 하나 그려낼 수 있다.

그런데 카메라와 소프트웨어가 등장하고 난 다음에는 사정이 달라졌다. 이제 화가들은 사람의 얼굴 비율을 일일이 공부하는 대신 카메라 셔터를 누르기 시작했다. 그러면 카메라가 사람의 얼굴 비율을 그대로 잡아낸다. 또 물감 사용법을 일일이 공부하는 대신에 소프트웨어 사용법을 공부하고 '복사하기와 붙여넣기' 방식으로 화면 위의 픽셀을 이리저리 편집함으로써 새로운 캐릭터를 창작한다.

놀랍게도 오늘날의 인공지능은 화가들이 오랜 역사에 걸쳐 수행했던 여러가지 창작 과정을 자동화하고 있다. 이제 화가가 새로운 캐릭터를 창작하기 위해서 얼굴의 비율을 공부하거나, 물감의 사용법을 공부하거나, 포토샵과 같은 소프트웨어의 사용법을 반드시 공부해야 하는 것은 아니다. 천재적인 학습자인 인공지능이 우리를 대신해서 이 모든 과정을 스스로 학습하고 창작하기 때문이다.

여러분이 영화의 CG를 담당하고 있다고 상상해보자. 그리고 올림픽 경기장을 가득 메운 1만 명의 관중을 표현해야 한다고 가정해 보자. 방법은 몇 가지가 있을 것이다. 상당한 비용을 치르고 1만 명의 엑스트라를 동원할 수도 있고, 그래픽 디자이너 100명을 고용해서 3개월의 철야 작업을 걸쳐 1만 명의 얼굴을 그릴 수도 있고, 인공지능을 통해 불과 수 분 내에 1만 명의 얼굴을 뚝딱 만들어 낼 수도 있다. 여러분이라면 어떤 방법을 택하겠는가?

아직까지는 기술 발전의 초기 단계이기 때문에 '사람의 얼굴'에 국한되어 연구가 이

루어지고 있지만 앞으로 인간의 몸통, 다른 동물, 자연의 형상 등으로까지 후속 연구가 확장될 것이고, 결국에는 인간 연기자의 출연 없이도 실사 영화를 제작할 수 있게 될 것이다. 그것이 10년 후가 될지 20년 후가 될지는 알 수 없지만, 오늘날의 예술이 과학을 등에 업고 그 방향으로 한발 내딛었다는 것을 부정하기는 어렵다.

기술이 발전함에 따라 예술가의 역할이 과연 무엇일지에 대한 고민도 깊어만 간다. 예전 화가들이 캐릭터를 만들어 내는 일 자체에 많은 힘을 소진했다면 이제는 인공지능이 무한대로 창작해 내는 캐릭터를 가지고 과연 무엇을 할 수 있을지에 대해 고민을 시작해야 한다.

4.4.2 특징조합의 자동화

그렇다면 여기서 질문이 생길 것이다. <u>과연 인공지능이 이 세상에 존재하지 않는 상상의 동물도 그려낼 수 있을까?</u> 인간 화가들은 용, 반인반수, 인어, 사이보그와 같이 실제로 자연에는 존재하지 않는 상상 속의 동물을 창작해 냈다. 그런데 가만히 들여다보면 인간 화가들이 창작해 낸 상상의 생명체들도 자연에 이미 존재하는 원형을 이리저리 조합한 것에 불과하다는 것을 알 수 있다.

<u>다시 말해 천재적인 화가들조차도 무에서 유를 만들어 낸 것이 아니라 자연에 이미 존재하는 재료를 적당한 비율로 '복사해서 붙여넣기'를 한 것이다.</u> 예를 들어 용은 낙타,

<그림2> 서로 다른 물체지만 형체가 유사한 경우 인공지능은 이를 인식할 수 있다.

자료: Aberman et al., 2018.

<그림3> 서로 다른 이미지의 공통적 특징점을 인식해
조합한 경우

자료: Aberman et al., 2018.

토끼, 뱀, 사자, 물고기 등을 적당한 비율로 조합해서 만들었고 인어는 사람과 물고기를 반
반씩 조합해서 만들었고 공상과학 영화에 자주 등장하는 에일리언은 파충류와 공룡의 특
징을 적절히 조합해서 만들었다. 그렇다면 인공지능도 이런 일을 할 수 있을까?

이전 페이지의 〈그림2〉를 보자. 고양이와 사자, 비행기와 새의 그림이다. 고양이와 사
자는 분명히 다른 동물이지만 이들이 취하고 있는 자세는 상당히 닮아 있다. 비행기와 새
역시도 마찬가지로 분명히 다른 물체이지만 그 형태는 매우 흡사하다. 인공지능은 이처럼
서로 다르지만 닮은 두 그림에서 공통적 특징점을 찾아내고, 그 특징점을 중심으로 두 이
미지를 원하는 비율에 따라 자연스럽게 조합할 수 있다.

위 그림은 인공지능이 이런 방법으로 동물을 만들어 낸 결과다. 뿔 달린 사슴과 코알
라의 얼굴을 적절하게 조합한 결과 '뿔 달린 코알라'라는 이 세상에 존재하지 않는 동물이
탄생했다. 얼룩말과 뿔 달린 사슴을 조합한 결과 몸통은 얼룩말이되 얼굴과 뒷다리는 사
슴인 동물이 만들어졌다. 옛날 옛적 우리 선조들이 용이라는 상상의 동물을 처음 만들었
을 때 혹시 인공지능을 사용한 것은 아닌지 의심이 들 지경이다.

이것은 하나의 사례일 뿐, 이 원리를 활용해서 이 세상에 존재하지 않았던, 인간이 한
번도 본 적이 없는 생명체를 무한대로 만들어 낼 수 있다. 여러분이 〈쥬라기공원〉과 같은
공상과학 영화의 그래픽 담당자이고 이 세상에 존재하지 않았던 상상 속의 동물 1천 마리
를 새롭게 디자인해야 하는 일을 맡았다고 상상해보자. 아마도 머리를 쥐어짜내며 그야말

<그림4> 재료만 있다면 새로운 이미지를 자동으로 생성할 수 있다.

자료: Aberman et al., 2018.

로 창작의 고통에 시달리게 될 것이다. 그러나 인공지능은 여러분이 원하기만 한다면, 이 창작의 과정을 자동화할 수 있다.

재료 이미지가 꼭 사진이어야 할 필요도 없다. 그것이 만화이건 사진이건 두 그림 사이에 유사한 특징을 공유한다면 두 가지 이미지가 조합된 새로운 결과물을 출력할 수 있다. 위 그림에서 맨 왼쪽은 만화 〈슬램덩크〉의 주인공 강백호의 얼굴 그림이고 맨 오른쪽은 그 얼굴의 표정을 흉내 낸 남자의 얼굴 사진이다. 이 두 사진의 특징을 조합한 결과 만화도 아니고 사진도 아닌 묘한 느낌의 가운데 결과가 출력되었다. 만일 이런 결과물을 원형으로 해서 영화를 제작한다면 애니메이션도 아니고 실사 영화도 아닌, 그동안 우리가 경험하지 못했던 '실사메이션'이라는 장르를 탄생시킬 수도 있을 것이다.

예술에서 '어떻게 섞을 것인가'의 문제는 인공지능에 의해 자동화될 수 있다는 것이 여러 사례를 통해 증명되고 있다. 물론 아직 그 품질 면에서 개선의 여지가 많지만, 원리적 관점에서 보면 해결의 실마리는 하나씩 풀리고 있다고 보아야 할 것이다. 특히 인공지능은 '섞임 비율'을 자유자재로 조절할 수 있기 때문에 어떻게 섞으면 좋을지 고민할 필요가 없이 다양한 섞임 비율을 무한대로 출력해보고, 그중 마음에 드는 것을 고르기만 하면 된다. 따라서 예술가는 '어떻게' 보다 '무엇을'에 더 집중하는 것이 바람직할 것이다. 섞임의 재료를 '무엇'으로 하느냐에 따라 인공지능이 지금껏 인간이 본 적 없는 시각적 즐거움을 제공할 수도 있기 때문이다.

이런 일도 생각해볼 수 있다. 의뢰인이 '개가 입을 벌리고 있는 사진'과 '호랑이의 평상시 얼굴 사진'을 재료 이미지로 제시하면서 호랑이의 표정을 개가 입을 벌리고 있는 것

1, Input
2, Shetland Sheepdog
3, Appenzeller
4, Papillon
5, Yorkshire Terrier
6, Staffordshire Bullterrier
7, Greater Swiss Mountain Dog
8, Norwegian Elkhound
9, Standard Poodle
10, Coyote
11, Samoyed
12, Tiger
13, Persian Cat
14, Tabby Cat
15, Arctic Wolf
16, Lion

<그림5> 재료 이미지의 특징을 반영하는 변주된 이미지를 생성할 수도 있다.

처럼 바꿔달라고 요청했다. 이런 경우 디자이너들은 개의 사진과 호랑이의 사진을 비교한 다음 중요한 특징점을 잡고, 그 특징점을 중심으로 호랑이의 얼굴 표정을 개의 표정과 흡사한 비율로 변형한다.

인공지능도 인간과 비슷한 방식으로 개의 표정과 호랑이의 얼굴을 학습한 다음, 호랑이의 표정을 개의 표정과 비슷한 형태로 변형시킬 수 있다. 게다가 인공지능은 여러 동물의 얼굴 표정을 무한대로 학습할 수 있기 때문에 호랑이뿐만 아니라 비슷한 얼굴 특징을 공유하는 동물이라면 종류에 상관없이 일을 처리할 수 있다.

〈그림5〉는 인공지능에게 입을 벌리고 있는 개의 그림(1번)을 보여주고 나서 그것을 토대로 다른 동물들이 비슷한 표정을 짓고 있는 그림을 만들게 한 결과이다. 인공지능은 1번 그림의 특징과 여러 가지 동물의 얼굴 특징을 조합해서 각각의 동물이 입을 벌리고 있는 사진(2~16번)을 즉각적으로 만들어 냈다. 그것이 무엇이 되었든 여러분이 원하는 표정의 사진을 넣기만 하면 그 표정을 지은 여러 가지 동물의 사진을 출력한다.

특징에 따른 이미지의 조합은 '질감'에서도 그 위력을 발휘한다. 〈그림6〉은 '과거의 병사'에게 '미래의 방패'를 들게 한 과정을 보여준다. 과거의 병사가 그려진 그림과 영화 〈어벤저스〉의 주인공인 캡틴 아메리카가 들고 다니는 방패는 그 질감에서 확연하게 차이

<그림6> 인공지능은 그림의 질감도 유사하게 조합할 수 있다.

자료: Luan et al., 2018.

가 난다. 따라서 방패를 그대로 복사해서 붙여 넣을 경우 어색하기 이를 데 없는 그림이 된다. 그런데 인공지능에게 방패의 질감을 병사의 질감과 유사하게 바꾸도록 했더니 맨 오른쪽에 보이는 것과 같이 아주 감쪽같은 그림이 되었다. 마치 처음부터 그렇게 그려진 것처럼 보인다.

특징을 잡아서 그리는 그림하면 빠질 수 없는 것이 바로 캐리커처다. 인간 화가들은 사람의 얼굴에서 가장 뚜렷한 특징을 포착한 다음, 좀 더 과장되거나 부풀려 표현하는 방

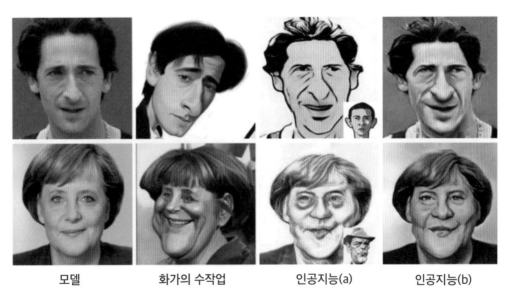

| 모델 | 화가의 수작업 | 인공지능(a) | 인공지능(b) |

<그림7> 인물의 특징을 잡아내는 캐리커처도 인공지능은 훌륭히 그려낸다.

자료: Cao et al., 2018.

식으로 캐리커처를 그린다. 감상자들은 이렇게 특징을 부각해서 그린 그림을 통해 풍자, 익살, 해학, 조롱과 같은 해석의 즐거움을 경험한다.

〈그림7〉은 인공지능이 사람의 얼굴 캐리커처에 도전한 결과다. 맨 왼쪽 열이 재료가 된 사람의 얼굴 사진이고, 두 번째 열이 인간 화가가 그린 그림이고, 세 번째와 네 번째 열이 인공지능이 그린 캐리커처다. 화가와 인공지능이 똑같은 얼굴 사진을 기반으로 해서 그린 것이 아니어서 직접적인 평가를 하기는 어렵지만, 인공지능에 비해 인간 화가가 좀 더 자유롭게 특징을 잡아내고 표현한 것으로 보인다.

그러나 앞에서도 수차례 논의한 바와 같이, 인공지능의 최대 장점은 비용과 시간에 대한 걱정 없이, 가능한 여러 가지 경우의 수를 모두 그려낼 수 있다는 것이다. 또한 인공지능은 참조할 만한 재료가 주어질 경우 주어진 재료의 특징을 반영하고, 그렇지 않을 경우는 그저 무작위로 파라미터 값의 변화를 주어서 그림을 출력할 수도 있다.

〈그림8〉에서 맨 왼쪽 열이 재료 이미지이다. 두 번째에서 다섯 번째 열까지는 특별한 참조사항을 주지 않고 파라미터를 무작위로 변형하여 출력한 결과이고, 맨 오른쪽 두 개

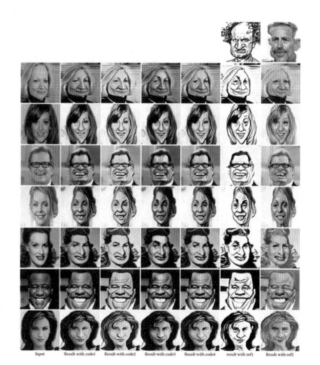

〈그림8〉 이미지를 다양하게 생성할 수 있다는 것도 인공지능 캐리커처의 장점이다.

자료: Cao et al., 2018.

의 열은 참조 이미지(맨 첫째 행)의 특징을 반영하여 그린 결과를 보여준다. 이것은 하나의 실험결과를 보여주기 위해서 구성한 결과일 뿐, 출력되는 그림은 얼마든지 더 다양하게 생성할 수 있기 때문에 결과의 다양성 측면에서 인공지능이 창의적으로 보일 만한 캐리커처를 그릴 가능성은 얼마든지 열려 있다.

화가의 경우 모든 경우의 수를 다 그리기에는 시간과 비용에 한계가 있기 때문에 화가의 머릿속으로 여러 경우의 수를 따져보고 최고라고 생각되는 그림 하나를 그리게 된다. 그러나 기계의 경우 수많은 그림을 그리는 데 비용과 시간이 거의 들지 않기 때문에 무한대로 그려낼 수 있다. 따라서 앞으로는 예술가의 작업방식이 변할 가능성이 높다. 먼저 인공지능으로 하여금 다양한 그림을 무작위로 그리게 한다. 그리고 그중에서 자신의 마음에 드는 그림을 기반으로 하여 아이디어를 추가하거나 수정하는 방식으로 작품을 완성한다. 예술 창작에서도 인간과 기계의 협력이 점쳐지는 것은 바로 이 때문이다.

4.4.3 노이즈 제거의 자동화

시각예술에서 노이즈는 굉장히 중요한 문제다. 노이즈가 많을수록 원하는 정보를 얻을 가능성이 낮아지고, 이것이 예술 감상에 불리하게 작용하기 때문이다. 이것은 예술뿐만이 아니라 현실에서도 그대로 작용한다. 예를 들어 인간은 흐린 날보다 맑은 날을 선호하는데, 이 역시도 노이즈의 관점에서 이해할 수 있다. 구름이 많고 흐린 날씨는 구름이 없고 화창한 날씨에 비해 '노이즈가 많다'고 해석할 수 있다. 따라서 선명하다는 것은 노이즈가 적다는 것과 동의어로 볼 수 있다(이것은 음악에서도 마찬가지다).

인간은 자연적 환경에서 그랬듯 인공적 환경에서도 더 선명한 화면, 즉 노이즈가 적은 화면을 선호한다. 인간이 점점 더 개선된 디스플레이를 만들고 소비하는 것은 바로 이런 이유 때문이다. 1990년대에 14인치 컬러 모니터의 해상도가 640×480이었는데 불과 30년이 채 흐르지 않은 지금 7680×4320의 해상도를 가진 8k급 모니터가 등장한 것을 보면, 인간이 정보처리에서 노이즈를 얼마나 싫어하는지를 잘 알 수 있다.

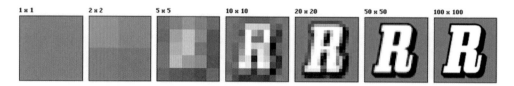

<그림9> 똑같은 정보를 해상도에 따라서 표현한 그림. 해상도가 높을수록, 즉 노이즈가 적을수록 정보를 쉽게 인지할 수 있다(정보 처리 비용이 적게 든다).

그렇다면 왜 인간이 노이즈를 싫어하는가에 대해서 생각해 볼 필요가 있다. 그리고 그 답은 경제적 이유에서 찾을 수 있다. 노이즈 처리에 상당한 비용이 들기 때문이다. 안개가 자욱이 내려앉은 도로를 운전할 때 여러분의 신경은 곤두서고 평소보다 피로감이 더 빨리 찾아온다. 어둡고 뿌연 시야, 즉 노이즈가 가득한 도로 상황에서 앞 차와의 거리나 차선 등의 정보를 얻어내기 위해 여러분의 머리는 평소보다 더 많은 에너지를 소비해야 한다. 즉 비용이 많이 든다. 이에 비해 맑은 날은 피로감이 훨씬 낮은 상태로 운전할 수 있는데, 이는 뇌가 더 적은 비용으로 도로 정보를 처리할 수 있기 때문이다.

이런 상황을 인공적 디스플레이 환경에 대입할 수 있다. 예를 들어 저품질의 영상은 노이즈가 많아서 우리의 머리는 더 많은 처리비용을 들여야 한다. 반면에 고품질의 영상은 상대적으로 적은 처리비용을 들이고도 원하는 정보를 얻을 수 있다. 이런 이유 때문에 인간은 끊임없이 해상도가 더 높은 화면을 개발하고 있다.

잠깐 옆길로 새서 정보처리 비용과 예술적 선호를 연결해 보자. 만일 여러분이 30년 전에 나온 낡은 칼라 TV보다 해상도가 높은 최신 스마트폰의 화면을 보고 '아름답다'고 느낀 적이 있다면(예술적 선호가 발생했다면), 그것은 뇌의 정보처리 비용이 적게 들었기 때문일 수 있다. 우리가 흔히 말하는 '예술적 아름다움'조차도 생물학적 정보처리 비용의 경제성에서 비롯될 수 있다는 것을 암시하는 대목이다. 진화는 경제성을 추구하고, 인간은 그 진화적 원리에 따라 만들어졌으므로, 인간이 인공적으로 만들어 낸 예술에서도 그 원리가 일관되게 작용되고 있다고 추측해 볼 수 있다. 이와 관련하여서는 앞으로 실증적 연구를 통해 입증해야겠지만, 정보처리 비용의 경제성과 예술적 선호 사이에 상관관계가 있을 것이라는 가설은 제시할 수 있을 것으로 생각된다.

다시 본론으로 돌아와서, 해상도가 높은 디스플레이를 만들었다고 해서 모든 문제가

해결되는 것은 아니다. 애초부터 원본의 화질이 낮은 영상이 존재하기 때문이다. 30년 전 카메라로 찍은 영화나 사진은 최신의 스마트폰에서 재생해도 원본이 가진 한계 때문에 여전히 흐리게 보인다. 바로 이런 상황에서 우리는 소프트웨어적 해결책을 떠올릴 수 있다. 그리고 인공지능을 그 선봉에 세울 수 있다.

엔비디아^{NVIDIA}와 공동연구를 진행한 MIT 대학의 연구진에 따르면 인공지능은 저화질 이미지를 고해상도 이미지로 감쪽같이 개선시키는 일에 성공했다. 별것 아니라고 생각할 수도 있지만 사실 이것은 굉장히 놀라운 일이다. 인공지능이 무엇이 정답인지를 모르는 상황에서 문제를 해결했기 때문이다. 이런 방식의 학습법을 비지도학습^{unsupervised learning}이라고 한다.

예를 들어 인공지능에게 고양이 사진과 개 사진을 구별하는 문제를 풀 수 있도록 학습시키고자 한다면, 우선 고양이와 개라는 정답이 적혀 있는 사진을 많이 학습시킨 다음, 문제를 풀게 한다. 만일 이 방식을 적용해서 노이즈가 있는 사진을 노이즈가 없는 사진으로 바꾸는 문제를 풀게 하고자 한다면, 동일한 대상에 대해 '노이즈가 있는 경우'와 '노이즈가 없는 경우'라는 정답이 붙어있는 사진을 각각 학습시킨 다음, 노이즈 제거 문제를 풀게 해야 한다. 그런데 연구진이 인공지능에게 오로지 노이즈가 있는 사진만을 보여준 다음, 스스로 화질을 개선시키는 숙제를 내주었는데, 인공지능이 이 일에 성공한 것이다.

아래 그림의 맨 오른쪽 열 그림이 원본 이미지이고 맨 왼쪽 열 그림이 원본 이미지에 일부러 노이즈를 첨가한 이미지다. 가운데 두 개의 그림이 인공지능이 노이즈를 제거한 이미지인데, 맨 오른쪽에 있는 노이즈가 없는 원본 이미지와 비교할 때 큰 차이가 없을 정

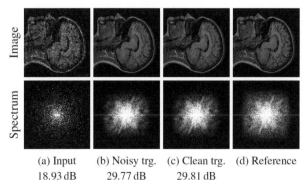

(a) Input
18.93 dB

(b) Noisy trg.
29.77 dB

(c) Clean trg.
29.81 dB

(d) Reference

<그림10> 노이즈를 제거하여 품질을 개선시킨 이미지

자료: Lehtinen et al., 2018.

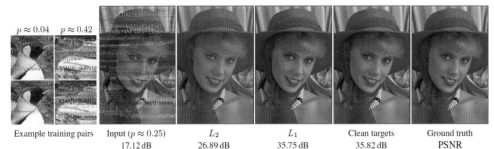

| Example training pairs | Input ($p \approx 0.25$) 17.12 dB | L_2 26.89 dB | L_1 35.75 dB | Clean targets 35.82 dB | Ground truth PSNR |

<그림11> 노이즈를 제거하여 품질을 개선시킨 이미지

자료: Lehtinen et al., 2018.

도로 개선시켰다.

불규칙한 노이즈만이 아니다. 인공지능은 이미지 위에 낙서가 되어 있는 경우 그림에서 낙서만 제거하고 원본 이미지를 자연스럽게 복원하는 일도 훌륭하게 수행했다. 인공지능은 글자 부분만을 인지해서 걸어낸 다음, 글자가 있던 부분을 원본 이미지에 맞도록 재구성하는 데 성공했다. 이쯤 되면 인공지능도 글자와 그림을 구분하는 인지능력과 글자가 있던 부분을 원래의 이미지에 맞게 복원해내는 사고력이 있다고 보아야 할 것 같다.

이처럼 인공지능이 다양한 형태의 노이즈 제거 능력을 갖춤에 따라 예술가들은 이전에는 쓸 수 없었던 이미지늘을 자신의 예술석 '재료'로 선택할 수 있게 되었다. 1백 년 전에 찍은 사진도 인공지능에게 복원을 맡기면 디지털 시대에 맞는 고품질 이미지로 복원할 수 있다. 마치 세계 유수의 박물관에 오래된 그림의 복원 전문가들이 존재하듯 디지털 시대에는 인공지능이 이미지 복원 전문가로 활약하는 듯한 인상을 준다. 앞으로 예술가들은 인공지능이 아니었다면 사용할 수 없었던 오래되고 낡은 이미지들을 재료로 삼아 자신의 예술을 좀 더 풍요롭게 가꾸어 나갈 수 있게 될 것이다.

4.4.4 아바타 생성의 자동화

회사에서 중요한 문제로 컨퍼런스콜^{conference call}을 할 일이 생겼다고 가정해보자. 그런데 마침 어제 더 중요한 일이 있어서 밤을 꼴딱 새고 세수도 못 했다면 어떻게 해야 할

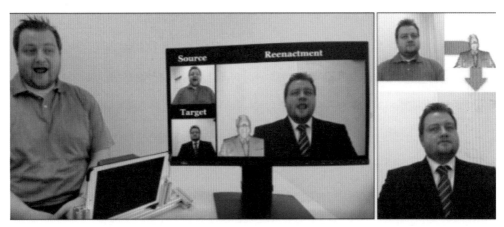

<그림12> 인공지능을 통해 정장을 입지 않고도 입은 것처럼 보이게 할 수 있다.

자료: Thies et al., 2018.

까? 과연 이럴 때도 인공지능의 도움을 받을 수 있을까?

위에 보이는 사진은 이런 상황을 잘 대변한다. 왼쪽에 파란 티셔츠를 입고 있는 사람이 바로 '피곤에 쩔어있는 나'라고 생각하면 된다. 그렇지만 상대방에게는 정장 차림의 깔끔한 모습을 보여주고 싶다면 그저 말끔하게 차려 입고 찍은 사진 한 장을 준비하면 된다. 그리고 인공지능에게 내가 움직이고 말하는 모습을 카메라로 찍어서 보여주면서 실시간으로 사진 속 정장 차림의 나를 똑같이 움직여 달라고 부탁하면 된다. 그러면 인공지능이 정장 차림의 내가 회의에 참석한 것 같은 동영상을 실시간으로 전달한다. 내가 말할 때 짓는 얼굴 표정이나 고개 돌림, 입모양을 그대로 반영해주는 것은 물론이다. 증명사진 속의 내가 정말로 나의 아바타가 되어 살아 움직이는 것이다.

이 사례는 동영상이기 때문에 지면으로 설명하는 데는 한계가 있다. 실제로 유튜브에 올려진 데모 영상을 보면 이것이 얼마나 감쪽같은지 알 수 있다. 이런 기술은 앞으로 적용 분야가 실로 다양할 것이다. 예를 들어 아나운서들은 뉴스를 전달하기 전에 메이크업을 받느라 많은 공을 들인다. 그러나 이런 기술이 상용화되면 굳이 메이크업을 받느라 시간을 들일 필요가 없다. 게다가 방송국에 출근을 할 필요도 없다. 집이든 어디든 내 얼굴 표정을 인식할 수 있는 카메라만 있다면, 나의 아바타가 말끔한 정장 차림으로 방송을 진행할 것이다.

매일 방송을 하는 유튜버들이라면 이 기술을 더욱 적극적으로 이용할 수 있다. 유튜버들은 자신의 방송 컨셉에 따라 다양한 의상이나 메이크업을 필요로 한다. 그렇다고 조회수가 어느 정도 나올지도 모르는 상황에서 의상과 메이크업에 많은 돈을 투자하는 것은 어렵다. 그럴 때 그저 사진 몇 장만 준비하면 사진 속 내 얼굴을 살아 움직이게 할 수 있다.

이 기술이 장점만 가진 것은 아니다. 사실 이 기술은 악용될 소지가 크다. 반드시 내 사진이어야 할 필요가 없기 때문이다. 다른 사람의 얼굴 사진도 얼마든지 살아 움직이게 할 수 있다는 뜻이다. 만일 이 기술을 가진 쪽에서 내 사진을 도용해 가족에게 화상전화를 한다고 가정해보자. 보이스피싱을 넘어 비디오피싱이 등장할 날도 머지않을 것이다.

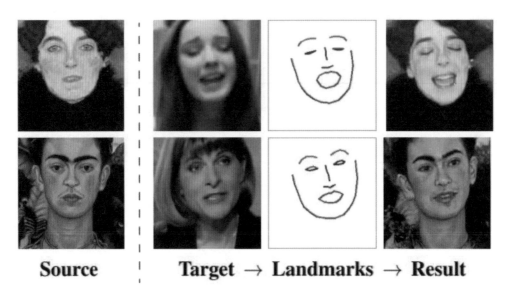

<그림13> 다른 사람의 사진 혹은 그림으로도 움직이는 이미지를 만들 수 있다.

자료: Zakharov et al., 2019.

살아 움직이게 될 영상 속 아바타가 꼭 사진이어야 할 필요도 없다. 삼성전자의 모스크바 인공지능연구센터가 참여하기도 한 연구결과를 보면, 맨 왼쪽 열에 그림으로만 존재했던 '고정된 얼굴source'이 주어진 사진 속 얼굴 표정target에 따라 '표정을 가진 움직이는 그림result'이 된 것을 볼 수 있다. 이처럼 앞으로는 '죽어 있는 액자 속 얼굴'들이 디지털 영상 속에서 인공지능을 통해 '살아 움직이게' 될 것이다. 물론 지금까지도 그래픽 디자이

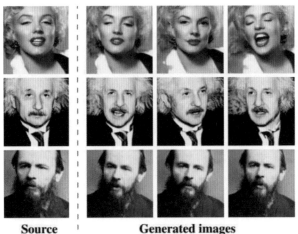

Source | **Generated images**

<그림14> 미래에는 마를린 먼로와 아인슈타인이
실제 살아 움직이는 것처럼 만든 영상
을 볼 수도 있을 것이다.

자료: Zakharov et al., 2019.

너들의 손길을 통해 이런 일들이 가능했지만, 앞으로는 인공지능의 얼굴 인식 생성 기술을 통해 좀 더 대량으로, 좀 더 간편하게 이런 일들이 처리될 것이다.

가상현실이 반드시 'VR 헤드셋' 속에만 존재하는 것은 아니다. 우리가 매일 읽고 쓰는 '문자'는 가장 오래된 가상현실 플랫폼이다. 이제 인공지능은 박물관과 종이 위에 박제되어 있던 무수한 얼굴들을 디지털이라는 가상의 세계로 불러들여 생명력을 불어넣을 것이다.

내 인스타그램에 마를린 먼로가 생일 축하 동영상을 남기고 아인슈타인이 직접 상대성이론을 설명하는 물리학 강의가 등장할 것이다. 우리와 우리의 후대는 그것이 정말로 아인슈타인을 촬영한 영상인지 아니면 인공지능이 생성한 가짜 영상인지를 판별하느라 진땀을 뺄 것이다. 아마도 영상의 진위 여부를 판별하는 그 일 역시 인공지능에게 맡길 가능성이 높다.

기업들은 이미 가상의 인물을 광고 모델로 채용하기 시작했다. 국내 기업인 신한금융그룹은 가상인물 '로지'를 이용한 TV CF를 선보였으며, 로지의 인스타그램을 개설해 수만 명의 팔로워를 모았다. 세계적 가구 기업 이케아도 버츄얼 휴먼 이마imma 를 채용하였으며, 이마의 인스타그램 팔로워는 이미 수십만 명을 넘어섰다. 앞으로 가상 인간의 스크린 데뷔는 인공지능에 의해 더욱 가속화될 것이다.

4.4.5 동영상 스타일 트랜스퍼링

아래 그림은 이미 앞에서 살펴본, 스타일 트랜스퍼라는 방식으로 이미지를 생성하는 과정을 보여주는 그림이다. 그런데 여기서 질문이 하나 생긴다. 만일 인공지능이 사진을 그림으로 변환할 수 있다면 실사 동영상을 그림 동영상으로 변환할 수도 있을까?

실제로 이런 일에 도전한 연구진이 있다. 이 연구팀은 실사 동영상을 찍은 다음, 이 영상 속 주요 장면 몇 컷을 화가에게 의뢰해 그림으로 받았다. 그런 다음 인공지능이 실사 영상을 화가가 그린 그림의 화풍이 적용된 애니메이션으로 변환할 수 있는지 실험했다.

다음 페이지에 보이는 〈그림16〉이 이 실험의 내용을 잘 보여준다. 왼쪽 위에 보이는 대로 사람이 걸어나가는 장면을 실사 동영상으로 촬영한다. 그다음 그중 한 장면을 골라서 화가에게 그림으로 그려 줄 것을 의뢰한다. 왼쪽 아래에 보이는 것이 바로 그 그림이

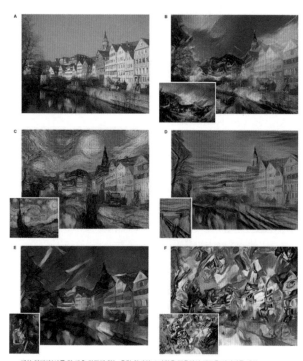

대상 이미지(A)를 각 좌측 하단에 있는 유명 화가의 스타일을 적용하여 새로운 이미지를 생성.

A (Photo: Andreas Praefcke). B *The Shipwreck of the Minotaur* by J.M.W. Turner, 1805.
C *The Starry Night* by Vincent van Gogh, 1889. D *Der Schrei* by Edvard Munch, 1893. E *Femme nue assise* by Pablo Picasso, 1910. F *Composition VII* by Wassily Kandinsky, 1913.

〈그림15〉 유명 화가의 화풍을 적용하여
새로운 이미지를 생성하는 신경망

자료: Gatyz et al., 2016.

<그림16> 영상 속 인물에 화가가 그린 그림의 스타일이 적용되어 움직인다.

자료: Jamriska et al., 2019. https://www.youtube.com/embed/eghGQtQhY38?autoplay=1

다. 그리고 인공지능에게 동영상과 화가에게 받은 이미지를 학습시키고 동영상을 화가가 준 그림의 풍으로 완전히 바꾸게 한다. 그러면 화가가 그린 그림이 실사 영상 속의 사람처럼 앞으로 걸어나간다.

이 실험은 인공지능이 화면 속 움직임을 그림으로 표현하는 데 있어서 모든 프레임의 주요 장면을 다 필요로 하지 않고, 일부 핵심 프레임만 있으면 나머지는 스스로의 학습과 예측을 통해 빈 프레임을 채움으로써 완전한 영상으로 변환할 수 있다는 것을 보여주었다. 그야말로 애니메이션 제작 과정을 획기적으로 혁신할 수 있는 가능성을 보인 것이다.

우리나라는 일본의 아니메와 헐리우드 애니메이션의 원화를 그리는 것으로 유명한데, 이제는 이런 일도 인공지능을 통해서 훨씬 경제적이고 효율적으로 할 수 있게 될 것이다. 게다가 움직이는 그림을 만들기 위해서 모션캡처를 할 필요 없이 그저 실사 영상을 촬영한 다음 그것을 인공지능을 통해 애니메이션으로 변환할 수 있기 때문에 애니메이션을 만드는 과정과 방법에 새로운 선택지가 될 수 있을 것으로 보인다.

<그림17> 촬영한 영상에 화가가 그린 그림 스타일을 적용할 수 있다.

자료: Jamriska et al., 2019. https://www.youtube.com/embed/eghGQtQhY38?autoplay=1

〈그림17〉은 이미 실사로 제작된 영상물을 그림의 형태로 바꾼 영상의 한 장면이다. 글로 설명하다 보니 영상을 볼 수 없어 직관적 이해가 쉽지 않지만, 위에 표기된 링크를 확인하면 그림의 움직임이 얼마나 자연스러운지 볼 수 있다.

왼쪽 위의 그림이 실사 원본이고 왼쪽 아래 그림이 화가가 실사 영상을 그림으로 그린 것이다. 실사 영상도 아름답지만, 화가의 그림 색감이 더 풍부하고 환상적인 분위기를 자아낸다. 또한 주인공들 역시 더욱 스타일리쉬하게 느껴진다. 그러나 이렇게 화가가 그림을 그려서 애니메이션을 만들기 위해서는 고품질의 그림을 초당 24장 이상 그려야 하기 때문에 2시간짜리 영화를 만든다고 할 때 무려 17만 2천 장의 그림을 그려야 한다. 실로 엄청난 작업량이며, 그림의 일관성을 확보하기도 쉽지 않다. 게다가 프레임과 프레임 사이의 움직임에는 거의 변화가 없기 때문에 인간 화가가 이런 미세한 움직임을 정확하게 그려내는 것 역시 쉬운 일은 아니다.

그러나 인공지능은 키프레임^{key frame}을 중심으로 화면의 움직임을 인지하고 그에 맞게 다음 프레임에 나타나야 할 그림을 그릴 수 있다. 프레임 단위의 미세 움직임을 포착하고 학습하고 생성하는 일에 있어서 인간 화가보다 인공지능이 장점을 가진다. 덕분에 인간 감상자들은 새로운 스타일의 영상미를 즐길 수 있다.

이런 변화는 전통방식의 예술이 활용될 수 있는 새로운 기회를 제공하기도 한다. 인공지능이 등장하면서 전통방식의 예술가들이 일자리가 위협받을 것이라는 전망이 있는 것도 사실이지만, 이런 기술을 통해서 전통방식의 그림을 그리는 화가들이 오히려 원화 작가로 활약하는 기회를 갖게 될 수도 있다.

<그림18> 영상 속 인물과 배경에 화가가 그린 그림 스타일을 적용할 수 있다.

4.4.6 문장의 내용을 그림으로 그려주는 인공지능 달리^{Dall-E}

오픈에이아이^{Open AI}의 GPT-3는 음악 창작, 게임 전략, 글쓰기 등에도 사용되었는데, 연구진은 이를 '문장을 읽고 그 내용에 맞는 그림을 그리는 인공지능'에도 적용하였으며 그 이름을 달리^{Dall-E}라고 붙였다[38]. 달리라는 이름은 잘 알려진 화가 살바도르 달리 Salvador Dalí와 픽사의 월리^{WALL-E}를 합성해서 만들었다고 한다. 매개변수 120억 개로 구성된 GPT-3 버전이며 텍스트와 이미지 쌍으로 이루어진 데이터 셋을 이용하여 문장 내용을 이미지로 생성한다. <u>이것은 마치 의뢰인이 화가에게 자신이 원하는 내용을 전달하면, 그 내용을 들은 화가가 그것을 그림으로 그려주는 것과 같은 효과를 낸다.</u> 연구진에 따르면 의인화한 동물이나 사물을 생성할 수 있을 뿐만 아니라 별로 상관없는 개념들을 그럴듯하게 조합할 수 있다.

아래 그림에서 보듯, 인공지능이 제시문으로 주어진 문장(발레 치마를 입은 아기 무가 개를 산책시키는 그림)을 읽고 여러 장의 이미지를 생성했다. 주어진 문장에서 무를 사람의 아기로 표현했는데, 이것을 그리기 위해서는 무와 사람 아기의 특징을 조합해야 한다. 결과적으로 인공지능 달리는 사물을 의인화하는 데 성공했다.

<그림19> '발레 치마를 입은 아기 무가 개를 산책시키는 그림'이라는 지시문에 따라 인공지능이 그린 그림

<그림20> '아보카도 모양의 의자'라는 지시문에 따라 인공지능이 그린 그림

연구진은 인공지능 달리가 별로 상관이 없는 개념을 합쳐서 새로운 것을 그려낼 수 있는지를 확인하기 위해 아보카도와 의자라는 키워드를 주고, '아보카도 모양으로 생긴 의자'를 그려보게 했다. 그 결과 훈련된 디자이너가 그린 것 같은 아보카도 모양의 의자가 그려졌다. 이런 과제는 매우 고난도라고 할 수 있다. 아보카도의 모양과 색을 유지하면서도 의자가 가진 형태적 기능적 특징을 살려야 하기 때문이다.

연구진은 인공지능 달리가 사물의 특징을 묘사한 글을 읽고 그것을 그림으로 그릴 수 있는지에 대해서도 테스트했다. 이를 위해 '팔각형의 도시락통'이라는 제시문을 주었는데 오른쪽 그림에서 보는 바와 같이 특징이 잘 반영된 그림을 출력하였다. 마찬가지로 '유리로 된 육면체'라는 제시문을 준 결과 유리의 투명한 질감과 육면체의 형태가 잘 반영된 그림을 생성하였고, 한 개가 아닌 여러 개를 그릴 수 있는지 확인하기 위하여 '시계의 집합'이라는 제시문을 주었을 때는 다양한 시계가 모여 있는 그림을 출력하였다.

또 연구진은 인공지능 달리가 좀 더 여러 개의 특징이 반영된 캐릭터를 그릴 수 있을지 확인하기 위하여 '파란 모자, 빨간 장갑, 녹색 셔츠, 노란 바지를 입고 있는 아기 펭귄 이모지'를 그리게 하였고 〈그림24〉와 같은 결과를 얻었다.

<그림21> '팔각형의 도시락통'이이라는 지시문에 따라 인공지능이 그린 그림

<그림22> '유리로 된 육면체'라는 지시문에 따라 인공지능이 그린 그림

<그림23> '여러 개의 시계'라는 지시문에 따라 인공지능이 그린 그림

　　다음 페이지에 보이는 것처럼, 달리는 제시된 특징 4가지 중 보통 2개 또는 3개를 반영하여 그렸으며, 4가지 특징 모두를 반영해서 그린 그림은 비교적 적다.

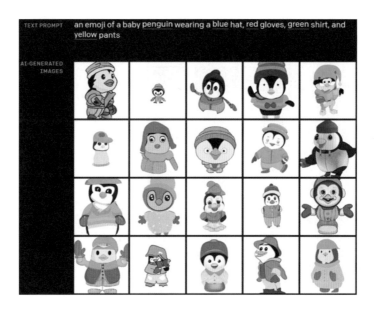

<그림24> '파란 모자, 빨간 장갑, 녹색 셔츠, 노란 바지를 입고 있는 아기 펭귄 이모지'라는 지시문에 따라 인공지능이 그린 그림

연구진은 텍스트로 된 제시문과 이미지로 된 지시사항을 동시에 주었을 때 달리가 어떻게 하는지 확인하기 위해서 '호머의 흉상 사진'이라는 텍스트 제시문과 흉상의 일부(이마에서 머리부분)만 보이는 이미지를 동시에 제시하고 이것을 토대로 완성된 이미지를 출력하게 하였는데 두 가지 특징이 적절하게 반영된 결과가 출력되었다. 달리는 이미지의 각도를 바꾸어 제시해도 그에 맞추어 흉상 이미지를 출력하였으며, 출력된 흉상 이미지에는 빛의 각도도 적절하게 적용되어 있었다.

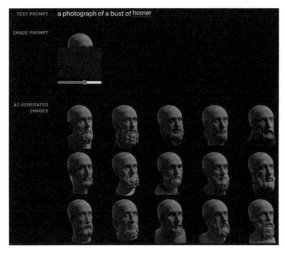

<그림25> '호머의 흉상'이라는 텍스트 지시문과 이미지 프롬프트에 따라 인공지능이 그린 그림

살펴본 바와 같이 문장을 이미지로 바꾸어 그리는 방식으로 다양한 일을 처리할 수 있다. 또한, 그림에 대해 전혀 재능이 없는 사람도 이 기술을 이용하여 얼마든지 일정 수준 이상의 결과물을 얻을 수 있는 가능성이 있다.

그리고 무엇보다, 그림을 그리는 방식에 대한 전혀 새로운 길을 열었다는 데 의미가 깊다. 지금까지는 붓과 도화지 없이 그림을 그릴 수 없었다. 물론 포토샵과 같은 디지털 환경에서 붓이 전자펜이나 마우스로 바뀌기는 했지만, 이런 도구들 역시 여전히 전통적인 붓의 연장선에 있었다. 그래서 아무리 훌륭한 아이디어가 있는 사람이더라도 붓의 사용법을 훈련받지 않으면 화가가 되기 힘들었다. 그러나 이 기술로 인해 '말'로 그림을 그리는 시대가 열렸다. 그림을 그리는 데 꼭 붓이 필요하다는 생각은 이제 역사책 속에 기록된 과거가 될지도 모른다.

4.4.7 비구상미술 사례

인공지능이 정말로 창의적일 수 있을까? 이를 확인하기 위해 연구진은 CAN Creative Adversarial Network 라는 인공신경망을 디자인하여 그동안 없었던 스타일의 그림을 그리는 일에 도전한다[39].

CNN Convolutional Neural Network 이 주어진 그림의 특징을 학습하는 방식이라면 CAN은 학습한 그림의 스타일에 포함되지 않는 그림을 출력하는 방식이다. 연구진은 GAN(Goodfellow, 2014)의 아이디어를 발전시켜 CAN을 선보였다. GAN과 마찬가지로 생성자 G와 판별자 D라는 두 개의 신경망을 갖지만, GAN이 판별자가 알고 있는 특징에 부합하는 것을 생성하는 데 초점을 맞춘데 비해, CAN은 판별자가 알고 있는 특징과는 다른 특징을 갖는 생성물을 출력하게 함으로써 독창성 originality 을 갖춘 이미지를 출력하게 하였다. 기존 알고리즘이 인간이 구축한 패턴을 학습하고 그 학습 결과에 부합하는 것을 생성함으로써 '결국 인간을 흉내내는' 알고리즘으로 여겨졌다면, CAN은 인간의 작품을 학습한 이후 그것과는 차별화되는 이미지를 생성함으로써 기계도 독창적일 수 있다는 가

<그림26> 인공지능 CAN이 출력한 이미지

<그림27> 2017년 아트바젤에 출품된 작품들

능성을 보였다.

〈그림26〉이 CAN에 의해 출력된 이미지이며 그중에서도 사람들에게 가장 높은 점수를 받은 그림들이다. 연구진들은 이 그림들이 어느 정도로 잘 그려진 그림인지를 판별하기 위해 인간 작가의 그림과 비교하여 평가하는 실험을 하였다. 비교 실험에 사용된 그림은 〈그림27〉에 보이는 2017년 아트바젤^{Art Basel}에 출품됐던 작품들로써 가장 높은 수준의 작가들의 작품이라고 할 수 있다.

실험 결과 감상자들은 놀랍게도 인공지능의 그림을 더 높게 평가하였다. 선호도, 새로움, 놀라움, 모호성, 복잡성 등의 모든 항목에서 인공지능의 작품이 아트 바젤에 참가한 작가들의 작품보다 높은 점수를 받았다. 뿐만 아니라 의도성, 시각적 구조, 교감, 영감 등

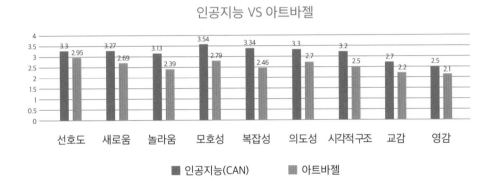

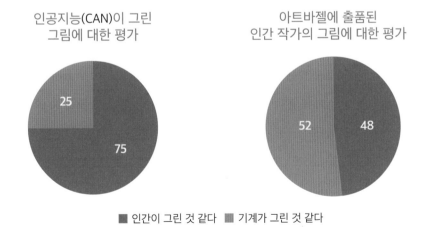

<그림28> 인공지능 작품과 인간 작품에 대한 평가

의 항목에서도 인공지능의 작품이 최고수준의 인간 작가의 작품보다 높은 점수를 받았다.

　더욱 흥미로운 것은 인공지능이 그린 작품을 보고 기계가 그렸을 것 같다고 답한 비율이 25%였던 것에 비해 인간 작가의 그림을 보고 기계가 그렸을 것 같다고 답한 비율은 48%나 되었다.

　이처럼 인간 감상자들은 그림을 그린 것이 인간인지 기계인지 판별하는 데 어려움을 겪는 것으로 나타났으며, 기계의 그림보다 오히려 인간의 그림을 더 기계적이라고 응답하였다. 지금까지 여러 사례를 통해서 살펴본 바와 같이 기계는 이미 예술분야에서 우리가 생각했던 것을 넘어서는 일들을 하고 있다. 인공지능이 구상화는 그릴 수 있지만 추상화는 그릴 수 없다든가, 새로운 인물을 창작하지 못할 것이라든가, 용과 같이 이 세상에 존재하지 않는 상상 속의 동물을 창작하지 못하리라는 것은 이미 사실이 아니다. 예술에서의 인공지능의 능력 또는 가능성을 의심해야 하는 때는 벌써 지났다는 뜻이다. 이렇게 놀라운 능력을 가진 인공지능을 자신의 예술에 어떻게 활용할 수 있을지에 대해 고민해야 한다.

그룹토의　<<<<<<<

1. 말하거나 글을 쓰면 그림을 그려주는 인공지능을 자신의 예술에 어떻게 활용할 수 있을지 토의하시오.

2. 얼굴 사진이나 얼굴 그림을 보여주면 움직이는 얼굴 영상으로 바꿔주는 인공지능이 어떤 사회문제를 초래할 수 있을지 토의하시오.

퀴즈　<<<<<<<

1. 인간 화가가 실제로는 존재하지 않는 '용'이라는 캐릭터를 만든 방법은 무엇인가?

4.5
음악에서의 적용 사례

생각할거리 <<<<<<<<

1. 인간 작곡가는 자신의 곡을 만들기 위해 어떤 과정을 거칠까?

2. 인간이 음악을 학습하는 방식과 딥러닝 방식의 인공지능이 음악을 학습하는 방식은 같을까 다를까?

3. 음악대학 학생이 모차르트 스타일을 배운 후 모차르트 풍의 음악을 작곡했다면 창의적이라고 할 수 있을까?

4. 인공지능이 모차르트 스타일을 배운 후 모차르트 풍의 음악을 작곡했다면 창의적이라고 할 수 있을까?

5. 만일 우주음악대회에 지구 대표 작곡가를 내보내야 한다면 인간이 좋을까 인공지능이 좋을까?

일반적으로 어떤 음악이 창의적이거나 혁신적이라고 할 때, 그것은 절대성을 갖는 개념이 아니다. 창의성이나 혁신성은 다른 것과의 상대적 비교를 통해 드러난다. 그것은 더 '나은 것'일 수도 있고 때로는 그저 '다른 것'일 수도 있다. 창의성은 흔히 '새로움'으로 이해되기도 하는데, 이 새로움이라는 개념 역시 비교 대상 없이는 성립하기 어려운 개념이다.

일부에서는 기계가 인간이 만들어놓은 것을 학습한 다음에 그것을 기반으로 창작하였으므로 창의적이라고 볼 수 없다고 주장하지만, 앞에서도 살펴본 것처럼, 인간 예술가

도 이미 선배들이 이루어 놓은 업적을 학습한 다음에 그것을 변형하는 방식으로 자신의 예술을 꾸려나간다는 점에서 인간human creativity과 기계computational creativity가 근본적으로 다르다고 보기는 어려우며, 바로 이런 점에서 인공지능 시대의 예술은 오히려 인간의 예술과 창의성이 과연 무엇이었는지에 대해 다시 생각해 보는 기회를 제공한다.

4.5.1 오픈에이아이 Open AI 의 '뮤즈넷 MuseNet'

야구선수가 되기 위해서는 야구 연습을 해야 하는 것처럼 작곡가가 되기 위해서는 작곡 훈련을 해야 한다. 야구선수가 비슷한 궤적으로 날아오는 공을 하루에도 수백 개 쳐내는 훈련을 하듯 작곡가도 동일한 모티브를 어떻게 발전시키면 좋을지 수백 번 습작해야 한다. 사실 작곡이라는 것은 무에서 유를 만드는 것이 아니라 주어진 주제를 어떻게 변형시키고 발전시킬 것인가에 관한 문제다. 1천 명의 작곡가에게 정확하게 동일한 2마디의 작곡 모티브를 제시하면 1천 개의 서로 다른 곡이 만들어지는 것은 바로 그런 이유 때문이다.

작곡가들의 연습 과정은 주로 모방으로부터 시작한다. 유명 작곡가들의 곡을 모티브로 하여 '나라면 이것을 어떻게 발전시켰을까'하고 고민해보는 것이다. 작곡과 학생들은 베토벤, 모차르트, 바흐 등 유명 작곡가들의 특징을 학습하고 그들의 테마를 차용해서 작곡 연습을 한다. 결과는 좋을 수도 있고 좋지 않을 수도 있다. 그러나 이 과정을 열심히 반복하다 보면 각 작곡가들의 특징을 살린 곡들을 쓸 수 있게 된다. 여기서 한발 더 나아가 각 스타일의 특징을 나만의 특급 레시피로 잘 섞어 내고, 감상자들이 그것에 환호한다면 비로소 나만의 스타일을 가진 독립적인 작곡가로 인정받게 된다.

오픈에이아이 Open AI 의 뮤즈넷 MuseNet 이 하는 일이 바로 이것이다. 이 인공신경망에 작곡가들의 곡을 미디 파일의 형태로 입력시키면 인공신경망이 각 작곡가별 스타일(특징)을 스스로 깨우친다(학습한다). 이렇게 학습을 마친 인공신경망에게 몇 박 또는 한 마디 정도의 짧은 모티브를 제시하고 특정한 작곡가의 스타일로 작곡할 것을 주문하면 인공신경

망은 놀랍게도 모티브를 스스로 발전시켜서 곡을 창작한다. 이것은 음대생이 작곡법을 학습하고 그것을 토대로 창작하는 과정과 거의 일치한다. 작곡에 대해서는 아무것도 몰랐던 '비어 있는 인공신경망'이 유명 작곡가들의 곡을 학습함으로써 '음악을 작곡할 수 있는 지식체계를 스스로 만들어 낸 것'이다. 만일 작곡과 학생 1천 명이 참가하는 작곡 콩쿠르에 인공지능이 1,001번째 작곡가로 참여한다고 해도 참가자로서 전혀 문제가 될 것이 없는 상황이다.

인공지능이 스스로 학습할 수 있게 되었다는 점은 인간 예술가들에게 매우 뼈아픈 대목이자 새로운 가능성을 제시하는 대목이다. 인간의 경우 학습량에 한계가 있기 때문에 이 세상에 존재하는 모든 음악을 다 공부하는 것은 불가능하다. 또한 인간 작곡가에게는 개인의 취향이라는 것도 존재하기 때문에 자신이 좋아하는 스타일의 음악만 학습하게 되는 단점도 있다. <u>예술가 개인의 고유한 취향은 개성을 드러나게 해주는 강력한 도구이기도 하지만 새로움에 대한 학습 가능성을 가로막는 방해요인으로 작용하기도 하기 때문이다. 예를 들어 클래식 음악만을 선호하는 취향을 가진 학생은 팝 음악은 소홀히 다룰 가능성이 크고, 따라서 이 학생의 음악에 팝 음악적 요소들이 첨가될 가능성도 낮아진다.</u>

이에 비해 기계는 학습량에 대한 제한을 덜 받는다. 기억 용량이 허락하는 한 기계는 거의 무한대로 학습할 수 있다. 데이터만 구할 수 있다면 인공지능은 전 지구에 존재했던 민속 음악에서부터 클래식, 오늘날의 팝 음악에 이르기까지 인류 역사상 존재했던 모든 음악을 섭렵할 수 있다. 인간 음악가 중에 이렇게 할 수 있는 사람은 없다고 봐야 한다. 게다가 <u>인공지능에게는 취향이라는 것이 존재하지 않기 때문에 오히려 다양한 음악을 편견 없이 학습할 수 있고, 이것을 통해 인간들이 미처 조합해 보지 못한 음악을 조합해 볼 수 있다.</u>

그동안 인간이 이룩해 놓은 음악적 자산의 활용도 면에서 볼 때, 인간보다 기계가 더 나을 수도 있다는 이야기다. 만일 앞으로 우주음악대회가 열려서 지구를 대표하는 음악을 새롭게 만들 작곡가를 뽑아야 한다면, 그 작곡가로 인간을 선택하는 것이 좋을지 인공지능을 선택하는 것이 좋을지를 두고 고민하지 않을 수 없게 되어가고 있다.

뮤즈넷은 10가지 악기로 구성된 4분 분량의 곡을 창작하도록 디자인되었다. 오픈에

이아이의 블로그에 공개된 결과물을 들어보면 우리가 지금껏 좋은 음악이라고 생각했던 기준에 흡족한 부분도 있고 미흡한 부분도 있다. 아직 섣부른 걱정이나 과신을 할 필요는 없지만 기계가 음악을 학습하고 그것을 바탕으로 스스로 창작할 수 있게 되었다는 것을 확인하기에는 충분한 사례이며, 예술가와 예술계가 이런 변화를 좀 더 주의 깊게 관찰해야 할 필요성을 역설한다.

음악을 만들어 내는 인공지능 뮤즈넷에 사용된 인공신경망은 글쓰기를 하는 데 사용되었던 GPT-2와 같다. GPT-2는 정보가 시계열^{time series}로 주어지는 데이터를 학습할 수 있도록 범용으로 개발되어서 미디데이터와 같은 음악 데이터뿐만 아니라 텍스트 데이터도 학습할 수 있다. 또 음악의 경우에도 미디로 한정되는 것이 아니라 웨이브와 같이 음파가 기록된 데이터를 학습할 수도 있다.

오늘날 과학은 예술가들에게 예술에 대한 새로운 이해를 할 기회를 제공한다는 점에서 축복일 수도 있다. 반대로 지금껏 우리가 알고 있던 예술에 대한 생각을 바꿔야 한다는 점에서는 재앙일 수도 있을 것이다. 과연 우리의 예술이 어디를 향하게 될지 이에 대한 기대와 우려가 교차한다.

4.5.2 구글의 '뮤직 트랜스포머^{Music Transformer}'

구글의 뮤직 트랜스포머^{Music Transformer}에 대해 이야기를 하기에 앞서 잠시 음악에서의 반복에 대해 생각해 보자. 일반적으로 '반복'은 '지루한 것'이나 '창의적이지 않은 것'으로 여겨지기도 한다. 그러나 사람들이 좋아하는 음악을 뜯어 보면 인간이 반복을 얼마나 사랑하는지를 깨닫게 된다. 음악에는 박자 단위는 물론이고 마디 단위, 프레이즈 단위, 1절과 2절처럼 좀 더 큰 단위에서도 반복이 발견된다. 그뿐만 아니라 몇십 년의 시차를 두고 사조 전체가 복고 열풍을 타고 반복되기도 한다. 요즘 팝 음악에서 많이 회자되는 '훅 송^{hook}' 역시 반복을 의미한다. 반복이 전혀 없는 음악은 사람들이 오히려 노이즈로 인식할 가능성이 높으며, 작곡가 입장에서도 반복되는 패턴 없이 곡을 쓰는 것이 더 어렵

다.

이렇듯 음악을 만들 때 앞에 나왔던 정보를 어느 정도의 시간차를 두고 반복시킬 것인지, 또 어느 정도의 변형을 가해서 반복시킬 것인지는 매우 중요한 문제다. 인간의 경우에는 작곡가가 자신의 경험과 지식에 따라 직관적으로 이런 문제를 판단할 수 있지만 직관이라는 것을 갖고 있지 않은 기계의 경우에는 오로지 수학적 계산을 통해서 이런 문제를 해결해야 한다.

따라서 음을 선택해야 하는 인공지능에게 어떤 계산식을 갖게 할 것인가는 매우 중요한 문제다. 만일 반복이나 패턴이 너무 적게 발견될 경우 난잡하게 들릴 가능성이 크고, 반복이나 패턴이 너무 많을 경우 지루하게 들릴 가능성이 크다. 그러므로 앞의 음들이 가진 특징에 적절한 간격을 두고 적절하게 변형된 형태로 반복되는 음을 출력할 수 있는 계산식을 스스로 만들 수 있는 인공신경망을 만들어 내야 한다. 딥러닝을 연구하는 학자들은 이런 문제를 해결하기 위해서 여러 방법을 시도하고 있는데 그중 하나가 바로 LSTM $^{\text{Long Short-Term Memory}}$ 이라는 학습법이며 구글의 뮤직 트랜스포머에도 변형된 LSTM이 사용되었다.

이 학습법으로 훈련된 인공신경망은 새로운 음을 출력하기 전에 그 음의 앞에 놓인 여러 음들과의 관계를 계산하는데, 때로는 아주 멀리 있던 음$^{\text{long term}}$ 과의 관계도 기억$^{\text{memory}}$ 하고 때로는 아주 가까이 있던 음$^{\text{short term}}$ 과의 관계도 기억$^{\text{memory}}$ 해 두었다가 이 모든 관계를 적절히 반영한 최적의 음을 선택한다. 매번 새로운 음을 출력할 때마다 이 과정을 반복하면 어느새 한 곡이 완성된다. <u>그야말로 알고리즘이 음들의 관계를 기억하고 계산하고 예측함으로써 작곡이라는 창의적 업무를 처리하는 것이다.</u>

구글의 블로그에는 뮤직 트랜스포머가 작곡한 피아노 곡이 공개되어 있다. 이 곡들을 듣고 있노라면 과연 이것이 인공지능이 작곡한 음악인가 하는 의심을 거두기 어려울 만큼 자연스럽고, 현대적이고, 몽환적이고, 프로페셔널하다. 3~4년 전에 처음 시도되었던 프로젝트들과 비교하면 그 결과의 완성도가 크게 향상되었다. 이 연구를 진행한 과학자들이 듣기에 별로라고 판단하여 실패한 샘플$^{\text{failure}}$ 로 따로 분류한 곡들조차, 최소한 필자가 듣기에는 너무나도 그럴듯하다. 필자는 이 프로젝트에 대해 살펴보면서 이런 생각을 하게

<그림1> 구글 뮤직 트랜스포머

자료: https://magenta.tensorflow.org/music-transformer

됐다.

"인문학과 예술에서 누누이 강조해 온 인간의 고뇌, 심미성, 철학, 미학, 감정, 공감 같
은 것은 눈곱만큼도 모르는 알고리즘이 그저 엄청난 양과 속도의 계산만으로 출력한
결과물로부터 어찌하여 나는 아름다움을 느끼는가?"

인공지능이 이렇게 아름다운 음악을 출력했다는 것을 생각하면 상실감과 충격이 밀
려드는 것이 사실이다. 그러나 다른 한편으로 예술이라는 것도 계산을 통해서 달성될 수
있다는 것을 실증적으로 보여준 인간 과학자들의 성취에서 새로운 가능성과 희망을 엿보
기도 한다.

시대마다 예술은 새롭게 탄생한다. 그리고 그 기저에는 각 시대를 관통하는 가장 핵
심적 지식이 작용한다. 과거에 그것이 종교였다면 오늘날 그것은 산업이고, 아마도 미래
의 그것은 과학일 것이다.

1. 작가정신, 작품의도, 예술혼을 가졌다고 볼 수 없는 인공지능이 출력한 정보(음악, 미술 등)로부터 인간이 아름다움을 느낄 수 있을지에 대해 토의하시오.
2. 창의성이 작가로부터 나오는 것인지 감상자가 평가하는 것인지에 대해 토의하시오.

1. 창의성에서 말하는 새로움은 절대적 개념인가 상대적 개념인가?

4.6
게임 사례

생각할거리	◀◀◀◀◀◀◀

1. 상대 국가와의 전쟁에서 인공지능 전략가를 채용했을 때 얻을 수 있는 이점은 무엇일까?

바둑, 축구, 테트리스의 공통점은 이것들이 모두 게임이라는 점이다. 경영이나 정치, 법률 공방도 일종의 게임이며 전쟁 역시도 게임이다. 연인들 사이의 밀당도 기업들 간의 경쟁도 게임의 관점에서 이해할 수 있다. 경제학에서는 경쟁에서 이기기 위한 최적 전략을 수립하기 위해 '게임 이론Game Theory'이라는 수학적 모델을 개발하기도 했다. 이처럼 인간은 가상과 현실을 막론하고 게임을 반복하고 있으며, 게임에서 이길 수 있는 창의적 전략을 수립하느라 어제도 오늘도 머리를 쥐어짜내고 있다.

조조, 임요한, 이세돌은 모두 탁월한 전략가였다는 점에서 공통점을 갖는다. 사람들은 이들의 창의적 전략에 감탄사를 쏟아냈지만, 어느새 전략을 수립하는 일에 있어서도 인공지능이 그 존재감을 드러내고 있다. 알파고는 그 시작을 알렸던 신호탄에 불과하다. 알파고를 개발했던 딥마인드DeepMind 개발진은 2019년 인공지능을 학습시켜서 '스타크래프트2'에서 인간을 이겼으며, 전기자동차 테슬라의 창업주 일론 머스크Elon Musk가 투자한 인공지능 기업 오픈에이아이OpenAI 역시 2019년에 '도타2Dota2'에서 인간 세계챔피언을 꺾었다.

4.6.1 도타2에 도전한 오픈에이아이

마이크로소프트의 창업주 빌게이츠는 2018년 인공지능이 개발진을 상대로 한 연습 게임에서 이겼다는 소식을 듣고 자신의 트위터에 다음과 같은 글을 남겼다.

"도타2에서 이기기 위해서는 팀워크와 협력이 필요한데, 인공지능이 인간을 이겼다는

것은 그야말로 엄청난 일이며, 이는 앞으로 인공지능의 발전에 이정표가 될 것이다."

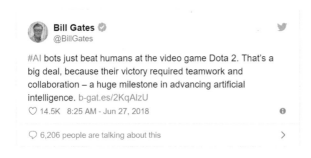

<그림1> 빌게이츠가 남긴 트위터 멘션

멀티플레이 게임인 도타2에서 상대방을 이기기 위해서는 장기적 관점에서의 전략 수립이 요구되기 때문에 인공지능이 이 문제를 해결하기는 쉽지 않을 것이라 생각됐다. 그러나 오픈에이아이는 2017년에 1대 1로 대전할 수 있는 초기 버전의 인공지능을 선보인지 2년 만에 2명이 팀을 이룬 세계챔피언 팀 OG를 2경기 연속 꺾는 대기록을 세웠다.

그렇다면 과연 인공지능은 어떻게 인간 챔피언을 꺾을 수 있었을까? 잠깐 여담을 해보자. 같은 게임이라도 인간과 인공지능이 게임을 인식하는 방식은 다르다. <그림2>는 인간이 보는 화면과 인공지능이 보는 화면을 표현한 것이다. 인간은 게임 화면을 이미지로 인식한다. 게임뿐만 아니라 인간은 현실 세계도 이미지로 인식한다. 그러나 기계는 이미지를 숫자로 인식한다. 이것은 우리에게 아주 커다란 시사점을 주는데, 어쩌면 인간이 숫자를 이미지로 인식했을 수도 있다는 것이다. 세계는 원래 수數로 구성되어 있지만, 인간의 감각기관과 정보처리기관이 숫자로 읽기보다 이미지로 읽었을 때 더 효율적이기 때문

<그림2> 인간은 이미지를 보지만 인공지능은 이미지 정보를 담고 있는 숫자를 본다.

에 숫자를 이미지로 바꿔 인식하고 세계가 우리가 보는 이미지처럼 생겼다고 착각하게 된 것일지도 모른다.

다시 본론으로 돌아와서, 기계는 게임이 진행되는 모든 이미지가 일으키는 사건을 숫자의 상관관계로 파악하고 학습한다. 이루 말할 수도 없이 많은 숫자를 학습한 기계는 상황마다의 승리 확률을 계산하여 예측할 수 있다. 알파고가 바둑에서 수를 둘 때마다 승리 확률을 다시 계산하는 것과 비슷하다.

도타2에서 인간 챔피언 팀과 경기를 펼쳤던 인공지능은 경기를 진행하면서 자신의 승리 확률을 95%에서 99%까지 예측했고 첫 경기를 승리로 장식했다. 두 번째 게임에서는 초반부터 인공지능이 좀 더 공격적으로 나왔고 경기가 시작된 지 5분 만에 승리 확률을 80%로 점쳤다. 물론 게임이라는 것이 한쪽의 의도대로만 되는 것은 아니고 상대의 실수도 작용한다는 점에서, 이 경기를 인공지능이 잘했다고 평가할 것인지 인간 챔피언이 실수를 했다고 볼 것인지에 대해서는 더 논의해 볼 여지가 있다. 어쨌든 인공지능이 몰아붙이면서 두 번째 경기도 21분 만에 종료되었다.

이 경기의 중계진과 현장 관객들은 인공지능의 플레이를 보면서 흥분을 감추지 못하고 함성과 탄성을 연발했다. 이 인공지능은 지금까지 인간 도전자들과 1만 5천 경기를 가졌는데 승률이 무려 99.4%에 달한다. 인공지능을 상대로 플레이했던 게이머 중 한 명은 인터뷰를 통해 언젠가는 인공지능이 절대로 지지 않는 불사신unbeatable 같은 존재가 될 것이라고 예측했다. 또한 인공지능의 플레이가 그 어떤 인간도 보여주지 못한 예측 능력을 보여주었다고 칭찬했다.

이처럼 인공지능이 믿을 수 없을 정도의 놀라운 예측력을 갖게 된 데는 역시나 상상을 초월하는 학습량이 숨어있다. 주경야독이라는 말이 있기도 하지만, 이 정도의 표현으로 인공지능의 학습량을 설명하는 것은 역부족이다. 인공지능의 학습 속도와 학습량은 인간이 상상할 수 있는 수준을 한참 초월한다.

도타2에서 승리한 인공지능은 인간이 180년 간 연습해야 할 분량을 단 하루 만에 학습했고, 이 정도 분량의 학습량으로 매일매일 자기 자신을 상대로 연습경기를 펼쳤다. 수많은 선수들이 '연습만이 살 길'이라고 외치는 것을 보면, 인공지능보다 살 길을 더 잘 찾을 수 있는 선수는 거의 없다고 봐야 할 것이다. 도타2 대결에서는 인공지능과 인간이 5:5로 경기를 펼쳤기 때문에, 다섯 대의 인공지능의 연습량을 합치면 매일마다 인간이 900년 간 연습해야 할 분량을 해치웠다고 볼 수 있다. 이것은 그야말로 양이 질을 만들어 낼 수 있다는 것을 보여주는 아주 좋은 사례다. 엄청난 양의 자가학습을 통해 인간 챔피언을 이길 수 있는 창의적 전략을 스스로 찾아냈다.

게다가 이번에 사용된 인공지능은 인간이 플레이하는 방식을 배우지 않고 스스로의 강화학습을 통해 인간을 이겼다는 점에서도 우리를 놀라게 했다. 인공지능은 앞서 언급한 LSTM이라는 알고리즘을 통해 게임을 학습했는데, 충분한 연습량을 확보할 수만 있다면 인공지능 스스로 장기 계획을 수립할 수 있다는 것도 보여주었다.

오픈에이아이의 개발진은 단순히 도타2를 위한 인공지능을 개발하는 것이 아니다. 이들은 강Strong 인공지능으로 가기 위한 과정의 하나로 도타2를 거치고 있다고 발표했다. 이들은 도타2에서 검증한 알고리즘을 조금씩 변형하여 현실의 여러 가지 문제에 적용하는 것을 목표로 한다.

4.6.2 스타크래프트2에 도전한 구글 딥마인드

2019년 10월은 인공지능이 게임에 도전한 역사에서 또 하나의 이정표로 기록될 것이다. 바둑 이상으로 풀기 어려울 것으로 생각됐던 스타크래프트2에서 인공지능이 프로

<그림3> 스타크래프트2 게임 화면

선수를 상대로 승리했기 때문이다. 바둑에서는 상대가 어떤 수를 두는지 볼 수 있는 반면에 스타크래프트에서는 상대가 무엇을 하고 있는지 알 수 없다. 스타크래프트2는 이렇듯 불완전 정보imperfect information 게임이며, 매 상황마다 인공지능이 선택해야 하는 경우의 수가 무려 10^{26}개에 달하는 매우 복잡한 게임이다. 이렇게 복잡한 게임을, 그것도 실시간으로 전략을 짜면서 플레이할 수 있는 인공지능을 개발한다는 것은 말도 안 되는 것처럼 생각되지만, 구글의 딥마인드 연구진은 또 한 번의 성공을 이끌어 냈다. 이 프로젝트의 이름은 알파고를 닮은 알파스타AlphaStar 다.

그동안 게임에 도전한 인공지능은 여러 면에서 비판 받았다. 예를 들어 인간 게이머는 시야가 제한되는 반면 인공지능은 시야의 제한 없이 전체 지도를 볼 수 있었다. 그러나 이번에는 인공지능도 인간과 같은 조건을 부여했다. 또한 이전에는 인간 게이머의 초당 마우스 클릭 수에 비해 인공지능의 클릭 수가 훨씬 많았는데, 이번에는 프로선수들의 평균 수준으로 인공지능의 클릭 수를 제한했다. 이렇듯 알파스타에서는 불공정하게 보일 수 있는 여러 조건을 프로게이머들이 동의할 수 있는 수준으로 조율하여 인간 게이머와 거의 동일한 환경에서 경기를 치렀다.

알파스타에 사용된 인공지능이 다른 인공지능에 비해 특별했던 것은 아니다. 인공신경망, 강화학습, 모방학습imitation learning 과 같이 다른 인공지능에서도 이미 많이 사용되는 일반적 기계학습general-purpose machine learning 기술이 사용됐고, 이를 통해 게임 데이터로부터 기계 스스로 배우도록 하였다. 학습을 마친 알파스타는 익명으로 배틀넷에 참가했는데

놀랍게도 테란, 프로토스, 저그 세 종족 모두에서 배틀넷 상위 0.2% 안에 드는 그랜드마스터급 성적을 올렸다.

알파스타가 보여준 성과가 놀랍기도 하지만, 더욱 놀라운 것은 알파스타를 개발한 연구진의 창의성이다. 인공지능 관련 연구를 살피다 보면 뛰어난 능력을 보여주는 기계에 한 번 놀라고, 그런 기계를 만들어 낸 인간의 능력에 한 번 놀라게 되는데 이번에도 역시 마찬가지다. 새로운 돌파구를 찾아 알파스타의 능력을 향상시킨 방법은 다음과 같다.

알파스타는 알파스타끼리의 강화학습을 통해 스스로 배워나갔고, 훈련에 사용된 두 대의 알파스타 모두 상대방을 이기는 것을 목표로 했다. 그런데 이렇게 이기는 것을 목표를 하는 인공지능끼리 연습경기를 하는 것만으로는 배움의 결과가 향상되는 데 한계가 있었다. 이때 연구진은 둘 중 한 대에게 스파링 파트너 역할을 부여함으로써 알파스타의 능력을 끌어올렸다.

연구진이 하나의 인공지능에게는 주인공 역할을, 다른 하나에게는 도우미의 역할을 맡긴 것이다. 마치 인간 선수가 성장하기 위해서 여러 가지 스타일을 가진 스파링 상대를 만나 훈련하는 것과도 비슷한 이치다. 나의 약점을 잘 공략하는 스파링 상대와 훈련함으로써 약점을 보완하는 전략이다. 이때 스파링을 해주는 선수의 목적은 자신의 승리가 아니라 상대방 선수가 더 강한 선수로 성장하는 것을 돕는 것이다. 이처럼 도우미 인공지능 역시도 자신의 승리보다 주인공 인공지능이 더 강해질 수 있도록 도왔다. 알파스타는 완전히 자동화된 방식으로 이 모든 학습과정을 소화했고 결과적으로 기존의 자신을 뛰어넘는 더 강한 알파스타가 될 수 있었다.

인공지능이 인간에게 승리를 거둔 것도 중요하지만, 사실은 딥마인드 연구진이 왜 이런 일을 시도하는지를 이해하는 것이 더욱 중요하다. 딥마인드 연구진에게 스타크래프트는 하나의 과정일 뿐 그것이 최종 목적지가 아니다. <u>딥마인드 연구진이 진짜 해결하고자 하는 것은 답이 정해져 있지 않은 '열린 문제 open-ended problem'를 풀 수 있는 인공지능을 개발하는 것이다.</u> 스타크래프트를 통해 '열린 문제'에서 인공지능의 가능성을 확인한 딥마인드 연구진은 더 복잡하고 현실적인 문제를 해결할 수 있는 인공지능을 개발하는 일도 가능할 것으로 기대하고 있다.

4.6.3 게이머들이 말하는 인공지능의 창의성

인공지능을 상대했던 세계챔피언들은 기계의 창의적 전략에 놀라움을 표현한다. 이세돌 역시 2017년 넷플릭스에서 공개된 다큐멘터리 〈알파고〉에 출연하여 알파고가 '창의적'이었다고 말한다.

> "알파고는 그저 확률적 계산을 하는 기계라고 생각했는데, 그 수를 보는 순간, 아니구나. 충분히 알파고도 창의적이다. 정말 아름답고, 바둑의 아름다움을 잘 표현한 수고, 굉장히 창의적인 수였다."

심지어는 알파고의 수를 통해 바둑에 대해 새로운 관점에서 다시 한번 생각하게 됐다고 이세돌은 덧붙인다. 이세돌 스스로 '바둑에 있어서 창의성이라는 것은 도대체 무엇인가?'라는 질문을 던지며, 인공지능의 전략은 경직된 바둑계에 상당한 변화를 줄 수 있을 것이라고 답했다.

그런가 하면 딥마인드의 알파스타와 경기를 치렀던 프로선수 다리오 뷘시 Dario Wünsch 는 인공지능이야말로 스타크래프트 그 자체 같았다고 찬사를 보냈다.

> "알파스타의 경기 운영은 믿을 수 없을 정도로 인상적이다. 인공지능은 자신이 처한 전략적 상황에 대한 판단을 내리는 데 매우 능숙했고, 적과 언제 교전하면 좋을지 언제 후퇴하면 좋을지를 정확하게 알고 있었다. 또한 알파스타는 매우 정교한 컨트롤 능력을 보였는데, 이건 슈퍼휴먼을 초월하는, 그야말로 인간이 도달할 수 없는 수준이었다. 전체적으로 매우 공정한 게임을 했다고 느껴진다. 마치 '진짜' 스타크래프트와 경기를 치른 기분이다."

알파스타와 경기를 치렀던 또 한 명의 프로선수 디에고 쉬머 Diego Schwimer 는 알파스타가 그동안 인간 게이머들이 상상하지도 못했던 창의적 전략을 선보인 것에 감탄하면서

이렇게 이야기했다.

"알파스타는 매력적이면서도 이단아적인 unorthodox 플레이어다. 반응속도 면에서는 프로선수와 비슷하지만, 전략이나 스타일 면에서는 완전히 인공지능만의 것을 갖고 있다. 알파스타는 인공지능끼리의 대전을 통해서 훈련되었는데, 그 결과 인간으로서 는 상상하기도 쉽지 않을 만큼 보편적이지 않은 경기 운영을 한다. 이런 결과를 보고 있으면, 그동안 프로게이머들이 스타크래프트라는 게임이 만들어 낼 수 있는 다양한 전략 중에 얼마나 찾아낸 것인지 묻게 된다."

인간 게이머들이 찾아낸 전략도 물론 훌륭했지만 그것은 스타크래프트라는 게임이 갖고 있는 가능성의 일부였을 뿐, 전체가 아니라는 이야기다. 이세돌 선수가 알파고의 수 를 보고 창의적이라고 놀랐듯이 스타크래프트의 프로선수들도 알파스타의 창의적 전략에 놀랐다. 또한 이세돌 선수가 인공지능을 통해 그동안 인간이 찾지 못했던 더 창의적인 바 둑 전략을 찾을 수 있을 것이라고 이야기한 것처럼, 스타크래프트의 프로선수들도 인공지 능을 통해 그동안 인간이 찾지 못했던 더 창의적인 게임 전략을 찾을 수 있을 것이라고 이 야기했다.

앞으로의 시대에서 창의적인 전략을 찾을 때 인간의 머리만 활용하는 쪽과 인공지 능과 협업하는 쪽 중 누구의 승률이 높을지 궁금해진다. 예를 들어 전쟁을 할 때, 하나의 국가는 제갈량, 조조, 나폴레옹과 같은 인간 전략가하고만 작전을 짜는 반면, 상대 국가 는 인공지능을 통해 전쟁 상황을 시뮬레이션 한 다음 인간 전략가들이 최종 결정을 내린 다고 할 때, 과연 어느 국가의 승리 확률이 높을지 궁금해진다. 여러분은 어느 쪽을 선택 하겠는가?

1. 이세돌과 프로게이머들은 인공지능의 창의성에 놀랐다고 말한다. 이처럼 기계의 창의성이 고도화되는 것이 인간의 삶 전반에 어떤 영향을 미칠지에 대해 토의하시오.
2. 음악, 미술, 디자인, 영화, 게임 등 예술 관련 영역에서 고도화되는 인공지능의 창의적 능력이 인간 예술가에게 어떤 영향을 미칠지에 대해 토의하시오.

퀴즈 <<<<<<<<

1. 학습량, 연습량, 공부량 등은 창의성과 어떤 관계가 있는가?

4.7
저술 사례

생각할거리 ＜＜＜＜＜＜＜＜

1. 인공지능이 전문분야의 교과서를 저술할 수 있을까?

2. 인공지능이 소설이나 시를 쓸 수 있을까?

3. 글을 쓰는 일을 다음에 나올 단어나 알파벳을 예측하는 방식으로 처리할 수 있을까?

4. 오늘날의 작가들이 붓이나 펜 대신 워드프로세서를 사용하는 이유는 무엇일까?

5. 미래의 셰익스피어가 되고자 하는 학생은 만년필을 잡아야 할까 인공지능을 잡아야 할까?

글쓰기에도 몇 가지 종류가 있다. 크게는 문학과 비문학으로 나눌 수 있다. 예술은 문학에 속하며, 여기에는 시, 소설, 희곡 등이 포함된다. 문학적 글쓰기의 특징은 가상의 이야기라는 데 있고, 바로 여기서 예술가가 언어적 유희를 펼칠 여지가 주어진다. 또한 논리적 비약이 용인될 수 있다.

이에 비해 사실을 기록하는 역사적 서술, 어떤 사건이나 개념에 대한 철학적 서술, 가설을 검증하는 과학적 서술 등은 사실이나 논리에 기반해야 하고 그래서 좀 더 엄격하다. 따라서 언어적 유희나 논리의 비약은 피해야 한다. 이처럼 각각의 글쓰기가 다른 특징을 갖는 탓에 모든 종류의 글쓰기를 섭렵하기는 쉽지 않다. 아주 드물게 두 영역을 넘나드는

사람도 있지만, 소설에서 소질을 보이더라도 논문에서는 애를 먹거나, 반대로 논문은 곧잘 쓰는 사람이 소설에서는 애를 먹는 것이 일반적이다. 그런데 인공지능은 이미 이 두 가지 영역 모두에서 상당한 성과를 내고 있다.

4.7.1 문학적 글쓰기 사례

현재 테슬라 자동차에서 자율비행기술Autopilot 총책임자로 있는 카파시Andrej Karpathy는 2015년 자신의 블로그에 '이유는 알 수 없지만 너무나도 효율적인 순환신경망The Unreasonable Effectiveness of Recurrent Neural Networks'이라는 글을 올린다. 이때까지만 하더라도 인공지능을 통해 구체적으로 어떤 일을 할 수 있을지는 명확하지 않았다. 당시 스탠퍼드대학 박사과정에서 딥러닝을 연구 중이던 카파시는 재미삼아 인공지능에게 이런저런 데이터를 학습시킨 다음 인공지능이 어떤 결과를 출력하는지를 실험했는데, 그 실험에 사용된 데이터 중 하나가 바로 '글'이었다. 인공지능이 글도 쓸 수 있을지를 실험해 본 것이다.

카파시는 셰익스피어의 글은 물론이고 위키피디아, 수학 논문, 컴퓨터 코드 등 다양한 형태의 글을 단어가 아닌 알파벳 단위로 학습시켰다. 그 결과로 인공지능이 써낸 글은 희곡, 위키피디아, 수학 논문, 컴퓨터 코드가 갖추어야 할 대부분의 형식을 갖추고 있어서 대충 봐서는 그것이 인공지능이 써낸 글인지 구분하기가 어려웠다.

이로부터 대략 4년이 지난 2019년 2월, 카파시가 연구원으로 몸담기도 했던 오픈에이아이의 블로그를 통해 한 편의 글과 논문이 공개된다. 블로그의 첫 문단은 이렇게 시작된다.

"인공지능 GPT-2에게 인터넷에 올려진 글 40기가바이트를 학습시킨 다음 그냥 단순하게 앞 단어 다음에 어떤 단어가 나오면 좋을지를 예측하게 했을 뿐인데, 악용될 소지가 우려될 정도로 성능이 너무 좋아서 학습된 모델을 공개하지 않기로 했다."

GPT-2는 무려 8백만 웹페이지의 글을 학습하고 15억 개의 파라미터를 갖고 있는 글쓰기 인공지능이다. 이 인공지능이 하는 일은 매우 단순해서 그냥 앞 단어 다음에 어떤 단어가 나오면 좋을지를 예측하는 것이다. 예측력이 좋은 글쓰기 인공지능을 만들기 위해서는 어떤 글을 학습시키느냐가 매우 중요한데, 글의 품질을 일정 수준 이상으로 유지하기 위해서 사람이 검수한 글만을 학습 재료로 사용했고 특히 레딧reddit.com에서 최소 3카르마karma 이상을 받은 글만을 선정했다.

이 인공지능이 작동하는 방식은 이렇다. 인간이 '프롬프트prompt'라고 불리는 일종의 제시 문장을 던져준다. 그러면 인공지능이 그것을 받아서 글 전체를 완성한다. 이는 마치 조선시대의 과거시험이나 오늘날의 대입 논술고사를 떠올리게 한다. 일정한 제시문이 주어지면 응시자가 이에 대한 답을 써내는 것과 매우 흡사하다. 실제로 인공지능이 제시문을 받아 완성한 글은 아래와 같다.

인간이 쓴 제시문

In a shocking finding, scientist discovered a herd of unicorns living in a remote, previously unexplored valley, in the Andes Mountains. Even more surprising to the researchers was the fact that the unicorns spoke perfect English.

기계가 완성한 글

The scientist named the population, after their distinctive horn, Ovid's Unicorn. These four-horned, silver-white unicorns were previously unknown to science. Now, after almost two centuries, the mystery of what sparked this odd phenomenon is finally solved.

Dr. Jorge Pérez, an evolutionary biologist from the University of La Paz, and several companions, were exploring the Andes Mountains when they found a small valley, with no other animals or humans. Pérez noticed that the valley had what appeared to be a natural fountain, surrounded by two peaks of rock and

silver snow.

Pérez and the others then ventured further into the valley. "By the time we reached the top of one peak, the water looked blue, with some crystals on top," said Pérez.

Pérez and his friends were astonished to see the unicorn herd. These creatures could be seen from the air without having to move too much to see them - they were so close they could touch their horns.

이것을 한글로 번역하면 다음과 같다.

인간이 쓴 제시문

충격적인 소식이 있는데, 과학자들이 이전에는 탐험되지 않은 안데스 산맥의 깊숙한 곳에서 한 무리의 유니콘을 발견했습니다. 더 놀라운 것은 유니콘이 완벽한 영어를 구사한다는 것입니다.

기계가 완성한 글

과학자들은 이 유니콘의 특이한 뿔모양을 따서 오비드 유니콘이라 이름 붙였습니다. 네 개의 뿔을 가진, 은빛과 흰빛이 뒤섞인 유니콘들은 이전에는 과학자들에게 알려져 있지 않았습니다. 그러나 거의 2세기가 지난 지금, 이 이상한 현상을 촉발시켰던 미스테리들이 마침내 풀렸습니다.

라파즈 대학교의 진화생물학 박사 조지 페레즈와 연구원들은 안데스 산맥의 작은 계곡을 탐험 중이었는데, 다른 동물이나 사람은 보이지 않았습니다. 페레즈 박사는 그 계곡에 자연 분수가 있다는 것을 알아차렸는데, 그 분수는 두 개의 뾰족한 바위와 은빛 눈으로 둘러쌓여 있었습니다.

페레즈와 다른 사람들은 계곡 아래로 탐사를 했습니다. "뾰족한 바위의 정상에 오르기 전까지 물은 파란색이었지만, 정상에 오르자 크리스탈빛이었다"고 페레즈는 말

했습니다.

페레즈와 친구들은 유니콘 무리에 압도당했습니다. 그들의 뿔을 만질 수 있을 정도로 가까이 있어서 많이 움직이지 않고서도 이 생명체들을 볼 수 있었습니다.

이 괴상한 생명체들을 관찰하다 보니 과학자들은 이 생명체가 제법 표준적인 영어를 구사한다는 것을 발견했습니다. 페레즈가 "이것봐, 변증법적이야"라고 말했습니다.

페레즈 박사는 이 유니콘이 오늘날의 인간이 살기 전에, 지금은 사라진 인종의 후손이라고 여겨지는 동물들이 살았던 남아메리카 지역, 그러니까 오늘날의 아르헨티나에서 기원했다고 믿습니다.

그 기원은 여전히 불확실하지만, 일부 사람들은 이 생명체가 인간과 유니콘이 인간이 문명을 건설하기 이전에 만났을 때 생겨났다고 믿습니다. 페레즈에 따르면 "남아메리카에는 이런 사례가 제법 흔합니다".

그러나 한편으로 페레즈 박사는 정말로 그 유니콘들이 사라진 외계종의 후손인지를 판단할 수 있는 유일한 방법은 DNA 검사뿐이라고 지적합니다. "유니콘들은 영어로 의사소통을 할 수 있는 것으로 보이는데, 내가 보기에 이것은 진화 또는 최소한 사회적 조직에서 변화해왔다는 증거이다"라고 과학자가 말했습니다.

너무나 놀라워서 입을 다물 수 없는 지경이다. 뭐라고 말해야 좋을지 어안이 벙벙하다. 이야기를 이끌어가는 '페레즈 박사'라는 인물을 만들었고, 그가 진화생물학자라는 직업 설정까지 했다. 또한 그들의 대화 내용이 진화생물학자가 아니면 할 수 없을 것 같은 전문적인 내용이다. 공상과학 소설의 설정으로 손색이 없는 '영어를 구사하는 유니콘'에 대해서도 인과관계가 흐트러지지 않게 이야기를 발전시켰다.

놀라운 것은 인공지능이 페레즈 박사라는 인물을 만들 의도나, 그의 직업을 진화생물학자로 설정할 의도를 갖고 있지 않다는 점이다. 영어를 구사하는 유니콘이 글 내부에서 문맥에 맞게 인과관계를 갖도록 설정할 의도는 더욱이 갖고 있지 않다. 이처럼 인공지능은 '작가적 의도'를 전혀 갖고 있지 않은 채로 그저 앞에 나왔던 단어 다음에 어떤 단어가 나오면 좋을지를 확률적으로 계산하는 일을 반복했을 뿐인데도 '의도를 갖고 글을 읽는

인간'이 보기에 꽤나 그럴듯하고 구성진 글이 만들어졌다는 것을 어떻게 이해하면 좋을지 말문이 막힌다. 이쯤 되면 인간의 글쓰기가 앞 단어와 뒷 단어 사이에 가장 높은 확률로 어울릴 만한 단어를 찾아내는 계산 과정은 아니었을지에 대해 역으로 검증을 해야 하는 상황이다.

아주 미세하게나마 어색하게 느껴지는 부분이 있지만, 이 정도면 수준급의 글쓰기라고 하지 않을 수가 없다. 글이 전개되는 내용상의 흐름이 상당히 매끄럽기 때문에 기계가 썼다는 것을 알려주지 않았다면 이것이 기계의 글이라는 것을 알아차렸을 가능성은 거의 없어 보인다. 여러분과 기계가 동시에 신춘문예에 응시했는데 위와 같은 제시문이 주어졌다고 생각해보기 바란다. 과연 여러분이 인공지능보다 더 그럴듯한 이야기를 창작할 수 있었을까?

앞으로 소설을 쓰는 방식은 이렇게 바뀔지도 모른다. 인간이 아주 간단한 아이디어를 한두 줄 제시하면 기계가 그것을 토대로 내용을 발전시켜 한두 페이지 분량으로 이야기를 전개시킨다. 인간 작가는 이것을 읽어보고 내용이 마음에 들면 그대로 채택하고 내용이 마음에 들지 않으면 내용을 조금 수정하거나 아예 새로운 글을 순식간에 다시 출력시킨다 (위에서 예시로 보여진 인공지능의 글은 열 번째 시도 만에 얻어진 글이다). 그리고 기계가 출력한 내용에서 새로운 영감을 받아 다시 새로운 제시문을 한두 줄 추가한다. 그러면 기계가 그것을 받아 또다시 한두 페이지 정도 내용을 전개시킨다. 이 과정을 30번 정도 반복하면 단편소설 한 편은 뚝딱 써낼 수 있다.

이렇게 완성된 글을 과연 사람이 썼다고 할 수 있을까? 아니면 기계가 썼다고 할 수 있을까? 그 어느 한 쪽으로 공을 돌리는 것은 바람직해 보이지 않는다. 기계는 사람의 글을 통해 글쓰기를 배웠고, 사람은 기계를 통해 글을 더 빠르고 효율적으로 완성했다. 기계와 인간은 이처럼 협력적 관계를 형성하고 있으며, 좀 더 정확하게는 기계의 계산능력이 인간의 창의성을 증강시키는 구도를 형성한다. 인공지능은 글쓰기 재주가 빵점인 우리 모두를 톨스토이나 셰익스피어로 만들어 줄지도 모른다. 그게 좋은 것인지 나쁜 것인지는 모르지만 말이다. 셰익스피어가 작품을 집필할 당시 그의 책상 위에 만년필과 인공지능이 놓여있었다면 과연 그는 무엇을 집었을까?

4.7.2 비문학적 글쓰기 사례(교과서)

'스프링어Springer'는 논문이나 과학도서를 전문으로 출판하는 회사다. 아마도 대학원생들에게는 친숙한 이름일 것이다. 이 회사가 출간하는 학술저널만해도 2천 9백 종이 넘고 단행본으로 따지면 30만 종에 이르는 과학도서를 출간했다. 자연과학은 물론이고 사회과학에 이르기까지 거의 전 학문 영역을 다루는 그야말로 과학도서계의 강자다.

이 전통적 출판기업이 인공지능을 통한 혁신을 시도했는데 그 결과물을 2019년 2월 세상에 공개했다. 인공지능에게 『리튬 이온 배터리Lithium-Ion Batteries』라는 제목의 화학교과서를 집필하게 한 것이다. 이 책의 표지에는 저자 이름 대신에 보란듯이 '기계가 정리한 최신 연구 흐름A machine-Generated Summary of Current Research'이라는 부제가 달려있다. 이제 저자가 없어도 교과서를 만들 수 있는 시대가 된 것이다.

<그림1> 인공지능이 집필한 화학교과서

© Springer Nature

너무 충격적이지만, 마음을 가라앉히고 생각해보면 스프링어라는 회사가 얼마나 똑똑한가를 깨닫게 된다. 교과서는 보수적일 수밖에 없다. 교과서에는 아직 불확실한 이야기를 담아서는 안 된다. 이미 학계 다수의 합의가 이루어져 정설로 받아들여진 이론들만

담아야 신뢰할 수 있기 때문이다. 그러니까 교과서를 쓴다는 것은 창의적인 글쓰기라기보다 이미 알려진 사실을 정리하는 글쓰기에 가깝다. 지금까지 나와 있는 선행연구들을 긁어모은 다음 가장 핵심적인 내용만 추려서 보기 좋게 배열하는 과정인 것이다. 바꾸어 말하면, 방대한 데이터에서 핵심을 요약하는 일이고, 그래서 더더욱 인공지능에게 맡겨볼 만한 일이다.

리튬이온 분야는 2018년 한 해에만도 5만 3천 건이 넘는 논문이 쏟아져 나올 만큼 발전 속도가 빠르기 때문에 해당 분야의 저명 학자라고 하더라도 변화하는 흐름을 모두 따라잡는 것은 쉬운 일이 아니다. 게다가 학자들은 저마다 자신의 연구과제에 매달리고 있기 때문에 다른 사람들의 연구를 살펴보며 그것을 정리하여 교과서로 만들어 내기란 시간적으로 거의 불가능한 일에 가깝다.

스프링어는 이와 같은 문제를 해결하고자 독일 소재의 괴테대학교 Goethe University 의 응용계산언어학 Applied Computational Linguistics 연구소와의 협력으로 최신 연구를 자동으로 정리하는 인공지능을 개발했다. '베타 작가 Beta Writer'라고 이름 붙여진 이 인공지능은 스프링어가 보유한 방대한 논문과 링크에서 리튬이온과 관련한 내용을 골라내고 분석하고 요약하는 일을 하도록 개발되었다. 논문이라는 것은 출판되기 전에 '피어리뷰 peer review'라는 과정을 거치면서 글이 일정한 형식을 따라 쓰여지기 때문에 인공지능의 학습 재료로 삼기에 장점을 갖는다.

이 인공지능은 무려 270페이지가 넘는 분량의 책을 썼는데, 이것은 스프링어링크 SpringerLink 라고 불리는 스프링어의 데이터베이스 시스템에 글의 유사도에 따라 정리된 논문들을 자동으로 학습하고 요약한 결과다. 인공지능은 자동으로 인용구에 하이퍼링크를 달아서 독자들이 바로 참고문헌을 볼 수 있도록 하고, 책의 서문, 목차, 참고문헌도 자동으로 생성한다. 쏟아져 나오는 최신 연구를 일일이 살펴보기 어려운 연구자들로서는 기계가 그때그때 이렇게 정리해준다면 연구 속도를 가속시킬 수 있다.

스프링어의 책임자인 토마스 Niels Peter Thomas 는 학술도서의 출판 전통에 비추어볼 때 이것은 책의 제작과 소비의 미래를 제시한 것이라면서 "자연어처리와 인공지능으로 인해 과학도서의 새로운 장이 열릴 것"이라고 했다. 데이터 관리를 맡고 있는 쇠닌버거 Henning

Schoenenberger 는 출판의 미래에 대해 아래와 같이 말했다.

"인간 저자가 쓰는 학술서는 앞으로도 계속 존재하겠지만, 인간과 기계가 협업하는 도
서, 완전히 기계에 의해 저술되는 도서 등으로 나뉘게 될 것이다."

이 책의 서문에는 기계에 의해 저술된 첫 번째 책을 출간한 편집자의 고민도 담겨 있
다. 편집자는 과연 이 책을 쓴 것이 알고리즘인지, 알고리즘을 만든 개발자인지, 그 알고리
즘에 '리튬이온 배터리'라는 키워드를 넣고 관련 자료를 정리하게 한 편집자인지를 묻는
다. 그리고는 '과연 이 중에 합당한 저자가 있기는 한가?'라고 반문하기도 한다. 그리고 나
서 개발자와 편집자가 동시에 권한을 가질 수 있을 것 같다는 나름의 해답을 내놓는다.

우리에게 이런 고민은 이제 시작에 불과하다. 아직은 인공지능 상용화의 초기 단계이
기 때문에 기술의 대중화가 이루어지지 않아 기술에 접근할 수 있는 거대 기업들부터 새
로운 시도를 하고 있지만, 만약 이 기술이 대중화되어 오늘날의 워드나 파워포인트처럼
보급된다면, 각자가 각자에게 필요한 책을 인공지능을 통해 만드는 시대가 올 것이다. 물
론 이때 스프링어처럼 양질의 데이터를 갖고 있는 쪽과 그렇지 않은 쪽의 격차에 따라 콘
텐츠의 품질 차이가 나겠지만, 요즘 유행하는 '구독' 서비스를 통해 스프링어 같은 기업의
데이터베이스 접근권을 얻을 수 있다면, 개인도 얼마든지 자신이 원하는 키워드에 대한
자신만의 책을 인공지능에게 만들어 달라고 의뢰할 수 있다. 필자는 앞으로의 변화에 대
해 이렇게 말해보고 싶다.

"우리 선조들이 사용했던 '펜' 끝에서는 '잉크'가 나왔지만 우리 후대들이 사용할 '알고
리즘'에서는 '책'이 쏟아져 나올 것이다."

이 책의 편집자는 오늘날의 인공지능이 가진 한계를 명백하게 드러내는 차원에서 기
계의 실수도 전혀 손대지 않고 그대로 출판했다고 썼다. 인공지능의 요약 능력이 아직 불
완전하고 문장체나 문법에서 여전히 많은 문제점을 갖고 있지만 이것이 기계 저술에 의한

역사상 최초의 작업물이라는 점에서 기계의 실수를 그대로 드러내는 것이 의미 있다고 판단한 것이다.

그룹토의

<<<<<<<

1. 자신이 글을 쓰는 작가라면 글을 쓰는 인공지능을 어떤 태도로 대할지에 대해 토의하시오.

2. 미래의 저술가들이 어떤 방식으로 인공지능과 협업을 할 것으로 예상되는지에 대해 토의하시오.

3. 저술가가 아닌 일반인들도 인공지능을 통해 글을 쓸 수 있게 된다면, 전문 작가와 일반인을 구분할 수 있을지에 대해 토의하시오.

4. 예술가에게 있어 인공지능은 대결의 대상인지 협업의 대상인지에 대해 토의하시오.

퀴즈

<<<<<<<

1. 본문에서 전망한 미래의 저술방식 세 가지는 무엇인가?

우리가 경험할 수 있는 가장 아름다운 것은 신비함이다.
신비함은 모든 진실한 예술과 과학의 근원이다.

알버트 아인슈타인 Albert Einstein

5.

인공지능 예술에 대한
인간의 수용태도

1. 새로운 기술 또는 개념을 수용할 때 인간이 어떤 태도를 취하는지에 대해 알아본다

사람들은 혁신적인 기술이나 개념이 등장할 때마다 어떻게 받아들이면 좋을지 몰라서 혼란을 겪는다. 그래서 각자의 입장, 상황, 가치관 등에 따라 '수용태도'가 달라진다.

코페르니쿠스가 지동설을 주장했지만, 당시의 종교적 세계관과는 너무나도 배치되는 이론이었기에 많은 사람들은 수용하지 않았다. 젊은 학자들이 물리 세계를 이해하기 위한 새로운 이론으로 양자역학을 채택한 데 비해 천재 물리학자였던 아인슈타인은 끝까지 수용하지 않았다. 인공수정(시험관 아기)이라는 첨단 의학 기술에 대한 사람들의 수용태도도 마찬가지다. 1960년대에 처음 등장한 이래로 4백만 명이 넘는 새 생명을 탄생시킨 공로를 인정받아 이 기술을 처음 개발한 로버트 에드워즈Robert Edwards가 2010년에 노벨 생리의학상을 수상했을 만큼 불임 부부들에게는 희망의 기술로 여겨진다. 반면에 어떤 사람들은 인간 생명의 존엄성 등을 이유로 반대 입장을 표한다. 인공지능이라는 새로운 기술에 대한 수용태도도 크게는 둘로 나뉠 것이다. 누군가는 수용할 것이고 누군가는 수용을 거부할 것이다. 많은 예술가들이 인공지능을 자신의 예술에 도입할 것인지 말 것인지를 두고 선택의 기로에 서게 될 것이다.

5.1

튜링테스트와 그 발전사

생각할거리 <<<<<<<

1. 평소 아름답다고 생각했던 작품의 창작자가 인간인 줄 알았는데 사실을 알고 보니 기계였다. 이런 경우 기계를 인간과 같은 창작의 주체로 인정할 수 있을까?
2. 만일 아니라면 어떤 이유일까?

친구가 나만큼 똑똑하다는 것을 어떻게 알 수 있을까? 간단하다. 내가 할 수 있는 일을 친구도 할 수 있다면 친구도 나만큼 똑똑하다고 할 수 있다. 바로 이것이 튜링테스트의 아이디어다. 내가 할 수 있는 일을 기계도 할 수 있다면 기계도 나만큼 똑똑한 것으로 보아야 한다. 그런데 여러 면에서 기계는 이미 튜링테스트를 통과했다. 이제 남은 것은 튜링테스트를 통과한 기계를 어떻게 받아들일 것인가 하는 문제다. 이 기계를 생각하는 주체로 볼 것인지 아닌지는 수용자의 선택에 달렸다.

5.1.1 튜링테스트: 기계가 생각할 수 있는가?

인공지능의 아버지로 불리는 앨런 튜링은 '기계도 생각할 수 있는가'를 판단할 수 있는 테스트를 제시했다. 원래 이 테스트는 기계와의 대화가 인간과의 대화와

구별 가능한가를 테스트하고자 한 것이다(Turing, 1950). 튜링은 1950년에 철학 저널 『Mind』에 발표한 「계산 기계와 지능^{Computing Machinery and Intelligence}」이라는 논문에서, 기계가 지능적이라고 간주할 수 있는 조건을 언급했다.

'기계가 생각할 수 있는가?'라는 질문에 대해 그는 긍정적이라고 답변하면서, '컴퓨터가 생각할 수 있다면 그것을 어떻게 표현해야 하는가?'라는 질문에 대해 '컴퓨터로부터의 반응을 인간과 구별할 수 없다면 컴퓨터는 생각^{thinking}할 수 있는 것'이라고 주장하였다.

튜링은 이를 판별할 수 있는 방법을 다음과 같이 제시하였다. 인간과 컴퓨터가 각각의 방에 배치된다. 또 다른 방에서 판정자가 컴퓨터와 인간 각각과 대화한다. 만일 판정자가 5분 정도의 대화에서 어느 쪽이 컴퓨터이고 어느 쪽이 인간인지를 판별하는 데 실패했다면 컴퓨터가 지능을 가진 것으로 간주한다(Turing, 1950). 튜링은 또한 인간이 기계 안에서 일어나는 모든 일들을 '안다'고 생각하지만 사실 그것은 착각이라는 점을 지적하며, "기계는 오직 인간이 어떻게 명령하면 좋을지 알고 있는 일만 할 수 있다는 생각은 이상하다(Turing, 1950)"고 했다.

> 학습하는 기계에 있어서 중요한 것은 기계를 가르치는 선생들이 어떤 일이 일어날지에 대해 상당 부분 예측할 수 있는 것도 사실이지만, 종종 기계 안에서 어떤 일이 벌어지는지에 대해 무지하다고 할 정도로 알지 못한다는 것이다. 이것은 잘 디자인 된 어린이 기계가 성인 기계가 되면서 받는 교육 과정에서 아주 잘 드러난다. 이것은 기계를 계산하는 일에 사용하는 보통의 상황과 아주 극명한 대조를 이룬다: 사용자는 기계가 매 계산을 수행할 때마다 마음속에 기계 안에서 어떤 일이 벌어지고 있는가에 대한 아주 명쾌한 심상을 갖고 있어야 한다. 그러나 그것은 사실 그렇게 쉬운 일이 아니다. 이런 점에 비추어 볼 때, '기계는 오직 인간이 어떻게 명령하면 좋을지 알고 있는 일만 할 수 있다'는 생각은 이상하다(Turing, 1950).

기계 안에서 일어나고 있는 일을 인간이 모두 알고 있지 못하다는 점을 지적한 또 한 명의 학자가 있다. Moravec(1995)은 이에 대해 다음과 같이 썼다.

최초의 프로그래머인 러브레이스 여사는 그녀가 만든 프로그램에서 문제를 일으키는 컴퓨터를 실제로 본 적이 없다. 오늘날의 프로그래머들이 이에 대해 더 잘 알고 있다. 거의 모든 새로운 프로그램들은 상당한 노동력을 들여서 버그를 수정하기 전까지 이런저런 문제를 일으키고 게다가 모든 버그를 완전히 다 잡는 일도 불가능하다. 시간 공유 시스템이나 네트워크 같은 정보 생태계는 이런 경향이 더욱 심해서 예상치 못한 일이 일어나기도 한다(Moravec, 1995).

그러나 이와 같은 생각에 모두가 동의하는 것은 아니다. Searle(1980)은 튜링테스트로는 기계가 지능을 가졌는지 여부를 판단할 수 없다고 주장하며 일명 '중국어 방' 사고실험을 제안했다. 요점은 이렇다. 중국어에 대해서는 전혀 모르는 사람이 방 밖에서 전달되는 중국어로 작성된 질문지를 받는다. 그리고는 미리 정해진 규칙에 따라 질문에 연결되는 적당한 답을 찾아서 방 밖으로 전달한다.

이때 방 안에 있는 사람은 중국어의 '의미'에 대해서는 아무것도 이해하지 못했지만, 질문에 대한 답을 찾는 '형식'적 과정은 성공적으로 수행한 셈이다. 이 사람이 중국어로 의사소통이라는 일을 처리한 것은 맞지만, 그렇다고 이 사람이 중국어를 알고 있다고 볼 수는 없으므로 중국어에 대한 지능을 가졌다고 보기 어렵다는 관점이다. 방 안에 있던 사람을 컴퓨터라고 생각하면 컴퓨터 역시 지능을 가졌다고 볼 수 없게 된다.

컴퓨터는 기호들을 조작함으로써 기능한다. 그 작업과정은 순수하게 통사론적으로 syntactically 정의된다. 반면 인간의 마음은 해석되지 않는 기호 이상의 것들을 가지고 있다. 곧 인간의 마음은 기호에 의미를 부여한다(Searle, 1980).

튜링테스트가 제안되고 약 70년이 지난 지금, 이제는 컴퓨터가 창의성이 있다고 볼 수 있는지에 대한 테스트들이 진행되고 있다(Bringsjord et al., 2001; Riedl; 2014). 2001년에 Bringsjord et al.(2001)은 창의성을 평가하기 위한 테스트를 따로 만들고 인류 최초의 프로그래머로 알려진 19세기 수학자의 이름을 따서 '러브레이스Lovelace'라는 이름을 붙였다. 이들은 Searle(1980)의 중국어 방 논쟁을 예로 들며 새로운 튜링테스트가 필요함을 주장했다.

중국어 방 논쟁에서 인간에 의해 만들어진 기계는 일견 '순진한' 판정단을 속일 수 있는데, 이때 기계는 미리 만들어진 규칙에 따라 움직였을 뿐이다. 따라서 기계는 인간이 미리 만들어 놓은 규칙에 따라서만 움직여도 인간 판정단을 속이는 것이 가능하며, 결과적으로는 (규칙을 만들어 놓은) 인간이 (판정하는) 인간을 속인 것이 되고 만다(Bringsjord et al., 2001).

Bringsjord et al.(2001)은 튜링테스트를 통과하기 위해 온갖 방법을 시도하는 연구진의 태도도 지적한다. 기존의 튜링테스트를 통과하려고 하는 연구진들이 정말로 지능을 가진 기계를 만들려고 시도하는 것이 아니라 사람들이 속아 넘어갈 법한 그럴듯한 기계를 만드는 데 치중한다는 것이다(Bringsjord et al., 2001).

Bringsjord et al.(2001)이 제안한 러브레이스 테스트의 요건은 다음과 같다. 인공지능을 A라고 하고, 인공지능이 출력한 출력물을 O라고 하고, 인공지능을 만든 사람을 H라고 할 때, H가 어떻게 A가 O를 출력했는지 설명하지 못한다면 기계도 마음을 가진 것으로 볼 수 있다고 주장하였다.

정의1. 인공지능^{artificial agent}을 A라고 하고, 이 인공지능은 H에 의해 만들어졌다고 할 때 오직 아래의 경우에만 러브레이스 테스트를 통과했다고 할 수 있다.

· A가 O를 출력했는데;
· A가 O를 출력한 것은 하드웨어의 에러에 의해 우연히 출력된 것이 아니라 A가 프로세스를 반복한 것의 결과이며;
· H(또는 H가 아는 것을 알고 있는 다른 사람)가 A가 O를 출력한 것에 대해 설명할 수 없을 때.

정의2. 인공지능^{artificial agent}을 A라고 하고, 이 인공지능은 H에 의해 만들어졌다고 할 때 오직 아래의 경우에만 러브레이스 테스트를 통과했다고 할 수 있다.

· A가 O를 출력했는데;

· A가 O를 출력한 것은 하드웨어의 에러에 의해 우연히 출력된 것이 아니라 A가 프로

세스를 반복한 것의 결과이며;

· H(또는 H가 아는 것을 알고 있는 다른 사람)가 A가 O를 출력한 것을 A의 아키텍쳐, 지

식 기반, 핵심 기능에 비추어 설명할 수 없을 때.

이 테스트를 처음 만들었을 때는 프로그램을 만든 프로그래머에게 프로그램이 만든
작품에 대해 설명하게 하고, 프로그래머조차 설명할 수 없는 작품이 만들어졌다면 창의적
인 것으로 인정하기로 했다. 그러나 대부분의 경우에는 프로그래머들이 설명할 수 있었기
때문에 실용성은 거의 없었다.

심지어 러브레이스 테스트를 제안한 자신들의 논문에서 저자들은 '불행하게도 정보
를 처리하는 인공기계가 러브레이스 테스트를 통과할 가능성은 말할 수 없을 정도로 낮다
(Bringsjord et al., 2001)'고까지 썼다. 그 이유는 수학자 러브레이스가 기대한 자율성은
일상적 사유ordinary causation 와 수학을 뛰어넘는 무엇이어야 하기 때문이다. 저자들은 튜링
테스트의 대안으로 러브레이스 테스트를 제안했지만, 그들 스스로조차 러브레이스 테스
트의 유용성을 높게 보지는 않은 것으로 생각된다.

5.1.2 예술에서의 튜링테스트

일반 사람들에게 컴퓨터의 작품이 예술로 받아들여지기 어려운 것은 사람들의 마음
속에 자리잡은 예술의 개념에 계산적(기계적) 창의성computational creativity 같은 것이 없기
때문이다(Boden, 2010). 반면에, 많은 예술가들의 작품이 컴퓨터가 없으면 아예 만들어질
수 없는 작품(Boden, 1994)이라는 점을 생각해보면, 아이러니가 아닐 수 없다.

많은 사람들에게 창의성은 예술과 매우 가까운 것으로 여겨진다(Boden, 2010). '컴
퓨터가 정말 창의적인가'를 판단하는 문제를 예술의 영역으로 가져오면, 문제는 오히려

쉬워진다. 왜냐하면 예술에서 좋은 예술과 나쁜 예술을 구분하기가 어렵기 때문이다. 유용함이라는 것은 만든 사람의 입장에서는 동기이며 소비하는 사람의 입장에서는 반응이다(Smedt, 2013).

예술에서의 새로움과 유용함을 판단하는 것이 오로지 작가의 몫은 아닐 수도 있다. 인간 작가의 작품이라고 하더라도 그 작품이 창의적인지 아닌지에 대해 평가하는 것은 작가 자신일 수도 있고, 감상자의 몫일 수도 있다. 따라서 컴퓨터가 만든 작품의 창의성을 평가함에 있어서도 평가는 감상자의 몫일 수 있다. 이와 관련하여 Boden(2009)은 컴퓨터가 '정말로' 창의적인가 하는 문제는 과학적 판단의 범주가 아니라 철학적 범주의 것인데, 이에 대한 명확한 답은 존재하지 않는다고 했다. 그럼에도 불구하고 컴퓨터가 창의적인 주체가 될 수 있다는 데 회의적 입장도 있다.

이렇게 인간 행위자들의 창의성은 반짝하는 아이디어가 아니라, 오랜 기간 동안의 상호작용 속에서 잉태되는 것입니다. 즉, 창의성은 시간의 흐름을 견뎌내는 것입니다. (…) 컴퓨터가 이런 상호작용을 하지 않는 이상, 인간의 창의성을 모방할 뿐 이를 만들어 낼 수는 없습니다. 창의적 업적이 사회적 관계와 상호작용 속에서 만들어지는 것이기 때문에 창의성은 인공지능의 영역이 될 수 없습니다. 인공지능을 가진 로봇이 이런 사회적 상호작용을 하지 않는 한, AI 아인슈타인, AI 스티브 잡스, AI 피카소, AI 콘스탄스 모들리(미국의 유명한 법률가) 같은 사람들은 나올 수 없는 것입니다(홍성욱, 2016).

홍성욱(2016)의 주장대로라면 컴퓨터는 창의적 주체가 되기 어려우므로, 컴퓨터가 출력한 생성물을 대상으로 예술적 튜링테스트를 진행할 필요성은 크지 않아 보인다. 그러나 이와는 상반되는 시각도 있다.

기계지능은 예술을 할 수 없다는데, 사실 예술을 정의할 수 있는 사람도 없지 않은가? 사진기라는 기계는 인간의 눈으로는 실물과 구분할 수 없는 정확도로 사물을 그린다. AARON이라는 프로그램은 우리가 보기에 예술가의 그림이나 다름없는 것을 그린다.

'그'의 그림은, 아니 '그것'의 그림은 테이트 갤러리에 전시되기도 했다(김상욱, 2016).

한쪽에서는 기계를 모방의 주체로 본다. 따라서 그 모방의 주체가 출력한 생성물은 예술로 보기 어렵다는 주장이다. 그러나 반대쪽에서는 무엇이 예술인가에 대해 정의하는 것조차 어렵다고 주장한다. 어차피 예술이라는 것은 인간의 의미부여를 통해 달성되는 것이기 때문에 기계가 생성한 출력물에 인간이 의미부여를 할 수 있다면 그것은 예술이 될 수 있다는 시각이다.

예술에서 의미에 대한 부분을 제외하고 형식적인 부분만을 따진다면 기계가 새로운 무엇인가를 생성해 낼 가능성은 얼마든지 있다는 주장도 있다.

인간의 정보처리에 있어 새로움을 생산하는 것은 그다지 드문 일이 아니다. 인간 뇌의 생성 능력에 대한 진가를 알고자 한다면 인간 언어에 의해 표현될 수 있는 조합의 잠재성에 대해 생각해보면 된다. 창의적 정보처리를 규칙적 정보처리에 연결하고자 하는 프레임워크는 어떤 특정한 정보를 계산하는 신경망이 새로운 정보의 조합을 생산하는 데도 쓰인다는 것을 뜻한다. 더 나아가, 계산에 관련된 신경망을 통합하면 통합할수록, 더 많은 조합적 새로움이 나타날 것이라는 것은 굉장히 합리적 추론이다(Dietrich, 2004).

기계가 예술을 할 수 없다고 생각하면 기계의 창의성 같은 것은 더더구나 있을 수가 없다. 이런 논쟁은 아주 모순적인 철학적 개념들로까지 번지는데 의미meaning, 의도intentionality, 의식consciousness과 같은 것들이다(Boden, 2004). 사실 이것은 기계에게만 해당하는 것이 아니라 인간을 포함한 생명 그 자체에서도 어떻게 작동하는지를 모르는 것들이다(Boden, 2006). 그렇다면 기계의 창의성에 관해 본질적으로 합의할 수 없는 지점이 생기는 것은 명확하다. 앞에서 말한 것 중 하나에라도 동의하지 않는 사람은 기계가 튜링테스트를 통과했다고 해서 기계를 예술 창작의 주체로 받아들이는 것이 어려울 것이다(Boden, 2010).

기계가 자동생성한 예술Generative Arts 을 예술로 볼 수 있는가에 대한 논의들이 이어져 오고 있다. 그림을 그리는 프로그램인 AARON(Cohen, 1995)과 음악을 작곡하는 프로그램인 EMMY(Cope, 2001)가 대표적이다. 음악 작곡 프로그램을 만든 Cope는 자신의 책인 『버츄얼 뮤직Virtual Music』을 통해 음악에 대한 튜링테스트를 소개했다. Cope(2001)는 튜링테스트를 조금 변형해서 감상자가 인간의 작품과 기계의 작품을 구분할 수 있는지를 테스트했다.

Cope(2001)가 만든 프로그램 EMMY는 'Experiments in Musical Intelligent'의 약자다. 음악지능에 관한 실험이라는 뜻이다. EMMY는 바흐나 쇼팽과 같은 유명한 작곡가의 곡으로 구성되어 있는 데이터베이스를 분석하고 패턴을 찾아낸다. 그 다음에 이 패턴들을 활용해서 새로운 작품을 생성한다. 고전 작품들이 분쇄된 후에는 Cope가 '재조합 음악recombinant music'이라고 부르는 것으로 재조립된다. 그러나 그 과정이 랜덤한 것은 아니다. 2만 줄의 리습Lisp* 프로그래밍 코드들이 부분과 전체를 하나의 작품으로 조화시킬 수 있도록 짜여 있다. EMMY는 단순하게 원본을 표절하는 것이 아니다. 그것은 오히려 원본이 갖고 있는 감정과 스타일을 잡아낸다고 봐야 한다(Hofstadter, 2002). Hofstadter(2002)에 따르면 인간의 뇌가 오히려 기계다.

EMMY는 몬테 베르디Monteverdi 는 물론이고 스캇 조플린Scott Joplin 에 이르기까지 다양한 작곡가의 음악 스타일로 음악을 생성해내는데, 이때 바흐나 재즈를 섞거나 태국음악과 서양음악을 섞는 식의 '조합combinations'도 가능하다. 이 프로그램은 Cope가 선정한 작곡가들에 대한 방대한 데이터베이스와 음악과 작곡에 대한 일반적인 규칙들도 고려하여 작곡한다(Boden, 2010).

음악에 관한 튜링테스트는 일반적으로 약 5분간의 음악 감상을 기준으로 하고 있는데, 이 경우 음악 교육을 받은 사람들조차도 인간에 의해 작곡된 음악과 기계의 의해 작곡된 음악을 구분하지 못하는 일이 생긴다. 좀 더 명확히 말하자면 이렇다. 일반적으로 EMMY에 의해 모차르트 풍으로 작곡된 음악과, 모차르트가 직접 작곡한 음악을 구분하는

* 포트란FORTRAN 다음으로 가장 오래된 프로그래밍 언어다. 1958년 MIT의 존 매카시에 의해 개발되었다.

일에는 성공적이지만 EMMY에 의해 모차르트 풍으로 작곡된 음악과 다른 인간 작곡가가 모차르트 풍으로 작곡한 음악에 대한 구분은 잘 되지 않는다. 그렇다면 EMMY는 튜링테스트를 통과한 것으로 볼 수 있다(Boden, 2010).

컴퓨터에 의해 생성된 그래픽 아트나 음악은 튜링테스트를 통과한 것은 물론 세계 최고 수준으로 평가되기도 한다(Boden, 2010). Boden(2010)은 이에 대한 근거로 다음과 같은 사례들을 나열한다. 리처드 브라운Richard Brown 은 천장에서 바닥으로 영상을 투사해서 바닥에 비친 물고기starfish 들이 사람들이나 주변환경의 자극에 따라 마치 살아있는 생명처럼 반응하여 움직이게 했는데, 이것은 컴퓨터에 의해 생성된 작품으로 『타임즈』로부터 최고작이라는 찬사를 받기도 했다.

AARON으로 잘 열려진 Cohen(2002)의 선 그리는 기계의 작품은 세계의 메이저 갤러리들에서 전시되었다. 뿐만 아니라 가장 최근 버전의 ARRON은 자기가 선을 그린 그림에 색을 입히고 있는데, 이 기계를 만든 Cohen(2002)은 자신을 '1급 색채작가a first-rate colourist '라고 부른 반면 AARON을 '세계 최고 수준의 색채작가a world-class coulourist '라고 불러 AARON의 우수성을 표현하기도 했다(Boden, 2010).

Boden(2010)은 이미 컴퓨터 예술이 드물게나마 '행농적behaviourally '으로는 튜링테스트를 통과한 것으로 보았으며, AARON이나 EMMY와 같이 (기계와 인간이 상호작용하지 않고) 기계가 창작물을 생성하는 사례들의 경우 이미 상당히 높은 수준relatively strong form 으로 튜링테스트를 통과한 것으로 보았다. 반면에 AARON을 만든 Cohen(1988)은 자신이 만든 기계에 대해 다음과 같이 썼다.

AARON은 '전문가 시스템'이 아니라 '전문가의 시스템'으로 설명하는 것이 더 나은데, 그것은 내가 엔지니어이자 지식을 넣어주는 전문가로서 역할을 했을 뿐만 아니라, 이 프로그램에 지식을 담아 다른 여러 사람들이 사용할 수 있도록 하기보다 프로그램을 내 개인의 전문지식을 확장하는 연구 도구로 사용했기 때문이다(Cohen, 1988).

Cohen(1988)의 이런 태도는 단순히 기계가 예술적 튜링테스트를 통과했느냐 하지

못했느냐의 이분법적 관점이 아닌, 인간과 기계의 상호작용을 통해 서로가 서로에게 영향을 미치며 발전해 나가고 있다는 느낌을 안겨 준다. 예술가이자 엔지니어인 AARON은 인간의 인지과정을 흉내 내는 방식으로 점진적으로 발전하고 있는데(Cohen, 1988), 이를 통해 기계와 인간이 상호보완적으로 발전한다고 보았다.

> ARRON은 나에게 연구도구인 동시에 나의 어시스턴트 같다는 느낌도 받았는데, 항상 뭔가 능동적이고, 인간의 도움이나 어떤 간섭 없이 예술에 내재된 구조를 이해하는 것 같았다. 그리고 나와 ARRON의 관계는 점점 공생관계가 되어갔다. 내가 알고 있긴 했지만 만일 AARON이 그리지 않았다면, 내가 알고 있는 것들이 실제로 그림으로 그려지지는 않았을 것이다. 또한, 나의 이해가 발전하지 않았다면 ARRON은 지금과 같은 훌륭한 조수가 되지 못했을 것이다(Cohen, 1988).

이처럼 예술을 하는 기계를 만든 당사자는 그 기계를 자신과 상호작용하는 주체로 보았다. 이때의 기계는, 말하자면 예술적 아이디어를 나누고 발전시킬 수 있는 동료 예술가의 역할을 했다고 볼 수 있다. 이런 면에서 (직접적인 튜링테스트를 하지 않았더라도) AARON이 튜링테스트를 통과했다고 볼 여지는 충분하다.

튜링테스트가 자칫 철학적 논의로 치우칠 가능성이 있지만 최근에는 시, 그림, 음악 등의 분야에서 실증적 실험들이 조금씩 진행되고 있다. Diaz-Jerez(2000)는 알고리즘을 이용한 작곡에 대해 연구한 후, Quintana et al.(2013) 등과 함께 진화적 알고리즘을 이용해 멜로믹스MeloMix라는 작곡 인공지능을 개발했다. 이 연구진들은 인공지능이 만든 음악을 음악학을 전공한 전문 비평가에게 청취시킨 후 감상평을 받았는데 "듣기 좋은 실내악 음악이군요. 어딘가 20세기 초반의 프랑스 음악을 닮아 있기도 하구요. 몇 번 반복해서 듣고 난 다음에는 이 곡을 좋아하게 됐습니다"라는 답을 얻었다. 진화적 알고리즘이 현대 음악에 관한 튜링테스트를 통과한 것으로 해석할 수 있는 사건이다.

Schwartz(2013)는 '컴퓨터가 시를 쓸 수 있을까?'라는 제목의 TED 강연에서 감상자의 65%가 사람이 쓴 시와 컴퓨터가 쓴 시를 구분하지 못했다고 보고했다. 인공지능의

출력물이 아트바젤에 출품된 유명 작가의 작품보다 선호도, 놀라움, 새로움 등의 측면에서 높은 점수를 받았다(Elgammal et al., 2017).

이처럼 몇몇 연구자들이 컴퓨터의 예술성에 대한 튜링테스트를 진행하고 있지만, 사실 어떤 기준으로 실험을 진행하면 좋을지조차 아직 명확하지 않다. Boden(2010)을 제외하면 'artistic turing test'로 검색되는 논문조차 거의 없는 실정이다.

예술적 튜링테스트에서 인간 판정단은 보거나 듣는 방식으로 튜링테스트를 진행한다. Boden(2010)이 제안한 튜링테스트를 통과하는 예술적 컴퓨터 프로그램의 조건은 다음과 같다.

(1) 인간의 작품과 구별할 수 없어야 한다.
(2) 인간의 작품만큼이나 미적 가치 aesthetic value가 있다고 보여야 한다.

Boden(2010)은 (2)에 대한 부가 설명을 더했다. 인간 작가의 경우 작가에 따른 스펙트럼이 넓어서 평균 수준의 작가도 있고 세계 정상급의 작가도 있는데, 평균 정도의 작가와 비교를 한 경우라도 튜링테스트를 통과한 것으로 보았다.

Boden(2010)은 예술적 튜링테스트를 통과했다고 해서 그것이 예술로 받아들여지는 것은 아니라는 점 또한 명확히 했다. 사람들이 그 작품을 만든 것이 기계인지 몰랐을 때는 아름답다고 했다가, 그 작품을 만든 것이 기계라는 것을 알고 난 다음에는 자신들이 했던 평가를 철회하는 경우가 생기곤 하기 때문이다. 이런 태도를 보이는 사람들은 예술이라는 것은 반드시 인간들 사이의 경험과 의사소통이 전제되어야 하는데, 기계의 생성물에는 이런 과정이 결여되었으므로 진정한 예술이 아니라고 주장한다. 그러나 이들이 주장하는 바에 따르면 '아름다움 beauty' 자체가 너무나도 피상적이고 환상illusory적인 개념이 되어버리고 만다(Boden, 2010).

튜링테스트를 통과하는 컴퓨터의 작업은 작품의 생성 과정에 인간의 개입이 아예 없거나 거의 없는 경우로 한정된다(Boden & Edmonds, 2009). 따라서 인간이 컴퓨터의 도움을 받아 작업한 경우는 제외된다(Boden, 2010). 포토샵과 같은 프로그램을 사용해 인

간이 색상을 보정하거나 여러 가지 편집 작업을 한 것은 컴퓨터가 생성한 예술computer generated art 로 볼 수 없다. 튜링테스트에서는 인간의 개입이 많아질수록 튜링테스트 통과에 대한 설득력이 낮아진다(Boden, 2010).

그룹토의

1. 기계가 인간만큼의 지능이 있다고 판단할 수 있는 기준이 무엇일지에 대해 토의하시오.

퀴즈 <<<<<<<

1. 보든이 제시한 튜링테스트의 통과 조건 중 작가의 수준은 어떻게 되는가?

인공지능이라는 기술에 대한 수용태도

예술에 있어 인공지능은 크게 두 가지 관점에서 수용된다. 첫째는 인공지능이라는 기술 그 자체이며, 둘째는 인공지능에 의해 생성된 작품이다. 5.2장에서는 전자에 대해, 5.3장에서는 후자에 대해 살펴보고자 한다.

5.2.1 예술전공생과 비전공생의 차이

이재박(2019)[40]은 인공지능이라는 기술에 대한 수용태도를 검증하였는데, 주요 논의를 요약하면 다음과 같다. 인공지능이라는 기술에 대한 수용태도에 영향을 미치는 요인을 크게 수용자의 혁신성과 전문성으로 나누어 검증하였으며, 특히 수용자 그룹을 미술전공생과 그 외 전공생으로 나누어 전공에 따라 수용태도에 차이가 있는지를 검증하였다. 이

를 위해 먼저 실험대상자의 혁신성과 전문성을 측정하였는데 그 결과는 다음과 같다.

첫째, 예술전공생의 혁신성은 비전공생과 비교하였을 때 차이가 없는 것으로 나타났다. 흔히 예술가는 혁신적이라고 여겨지는 경향이 있지만 본 연구결과만으로 봤을 때 대부분의 변수에서 예술전공생과 비전공생은 차이를 보이지 않았다. 새로움 추구, 사회적 이미지, 상대적 이점, 인지된 위험, 혁신저항에서는 두 그룹 간 차이가 없는 것으로 나타났으며, 자기 효능감($p < 0.05$)과 주관적 규범($p < 0.05$)에서는 유의한 차이가 있는 것으로 나타났다.

자기 효능감의 경우 미술전공생이 비전공생에 비해 유의하게 낮은 것으로 나타났다. 자기 효능감은 '새로운 기술을 잘 사용할 수 있다고 믿는 정도'를 의미하므로, 미술전공생이 비전공생에 비해 새로운 기술에 대한 사용 자신감이 낮은 것으로 해석할 수 있다.

주관적 규범의 경우 미술전공생이 비전공생에 비해 유의하게 높은 것으로 나타났다. 주관적 규범은 '자신에게 중요한 사람들이 자신이 인공지능을 미술창작에 이용하는 것에 대해 어떻게 생각할 것인지에 대한 인식'으로 측정하였으므로, 예술가가 기술을 수용할 때 주변인들이 어떻게 생각하는지에 따라 사회적 압력을 받을 수 있음을 시사한다.

혁신수용이론에서 다루는 변수들은 기술수용에 관련된 개인의 특성을 측정하기 때문에 혁신수용변수에 관한 분석결과를 해석함에 있어 각별한 주의가 요구된다. 특히 본 연구에서 언급되는 '혁신성'이 '예술에 관한 혁신성'으로 오해되는 일은 없어야 한다. 본 연구에서의 혁신성은 '인공지능이라는 기술을 수용함에 있어서의 혁신성'을 의미한다.

둘째, 예술 전문성이 기술수용에 미치는 영향을 분석한 결과는 다음과 같다. 미술전공생이 미술 전문성을 갖고 있을 경우, 그것은 미술창작 인공지능을 수용하는 데 별다른 영향을 미치지 못했다. 반면에 비전공생이 미술 전문성을 갖고 있을 경우, 그것은 미술창작 인공지능을 수용하는 데 영향을 미쳤다. 이를 일반화하면 'A분야 전공생의 A분야 전문성은 A분야 기술수용 의사에 영향을 미치지 못한다.', '~A분야 전공생의 A분야 전문성은 A분야 기술수용 의사에 영향을 미친다'고 쓸 수 있다.

이는 소비자가 하나의 전문성을 보유했을 때보다 한 개 이상의 전문성을 보유했을 때 기술수용도가 높아질 수 있음을 시사하며, 전문성이 특정 영역에 국한되는 것이 아니라

서로 다른 영역을 포괄할 수 있는 거시적이고 통합적인 안목과 능력(Bereiter & Scarda-malia, 1993; Bourbonniere et al., 2009)으로 보는 관점과도 일맥상통한다.

전문경험이 혁신수용에 부의 영향을 미치는 것으로 나온 점도 주목할 만하다. 오랜 훈련을 통해 비슷한 패턴을 반복하다 보면 그것이 습관으로 고착되어 오히려 혁신수용의 걸림돌로 작용할 수 있음을 시사하기 때문이다. 오랜 훈련과 연습이 습관고착으로 이어질 수 있음은 예술도 예외가 아니다. 탁월한 예술가가 되기까지 필요한 1만 시간의 연습은 예술가를 특정 패턴에 안주하게 하는 양날의 검일 수 있다. 따라서 예술가 스스로 반복훈련이 습관고착으로 이어져, 오히려 혁신수용에 장애가 되지 않도록 견제장치를 마련할 필요가 있을 것으로 생각된다.

전문성과 혁신수용 연구는 각각의 학문 분과로 나뉘어 연구되었다고 보는 것이 타당하다. 혁신수용 연구에서 전문성을 다룬 연구가 드물게 있기는 하였으나, 아직 충분한 연구가 이루어졌다고 보이지는 않는다. 본 연구는 '미술 전문성'과 '미술창작에서의 인공지능 수용' 사이의 관계를 통해 전문성과 혁신수용 사이의 연결점을 찾으려고 시도하였다는 점에서 의미를 갖는다.

5.2.2 새로운 예술은 누구의 손에서 탄생할 것인가

표면적으로 드러나지 않은 이번 연구의 숨은 질문이자 목표 중 하나는 인공지능이라는 새로운 기술을 수용하여 새로운 방식의 예술을 시도하는 그룹이 과연 어디에서 나타날지에 대해 답하는 것이었다. 이 질문에 대한 답을 얻기 위해 응답자 그룹을 미술전공생과 비전공생으로 나누었고, 두 그룹 중 어느 그룹의 수용 의사가 높을지 확인하고자 했다. 이번 연구의 결과만으로 이 질문에 명확한 답을 내놓는 것은 역부족이겠지만, 분석결과를 토대로 미력하나마 답을 해보고자 한다.

이번 연구에서의 혁신성은 '기술수용에 대한 혁신성'을 의미한다. 또한 연구에서 말하는 '기술'은 '미술창작에서의 인공지능'을 뜻한다. 그런데 미술창작에서의 인공지능 수

용에 대한 다중회귀분석 결과 미술전공생과 비전공생은 대체로 차이를 보이지 않았다. 따라서 이번 연구결과만으로 볼 때 미술전공생과 비전공생 중 어느 한쪽이 미술창작에서의 인공지능 수용 가능성이 높다고 말하기는 어렵다.

이와 같은 결과는 미술창작에서 인공지능을 수용할 가능성이 높은 집단이 반드시 미술전공생이 아닐 수도 있음을 시사한다. 만일, '인공지능이라는 새로운 도구를 수용함으로써 새로운 형태의 미술이 발생할 가능성이 있다'는 가정에 동의한다면, 새로운 미술은 미술전공생이 아닌 그 밖의 집단을 통해 시작될 가능성도 있다고 볼 수 있는 것이다.

예술의 변화는 새로운 도구나 기술의 수용과도 밀접하게 맞닿아 있다. 너무나도 날카롭게 기술복제시대를 예측했던 발터 벤야민이 "기술에서의 위대한 혁신이 예술의 테크닉을 총체적으로 변형시키고, 그것이 예술의 혁신 그 자체에 영향을 미치고, 그리고 결국에는 예술에 대한 정의our notion of art에도 놀라운 변화를 가져오리라는 것을 반드시 예상해야 한다"고 썼던 것을 되새겨볼 만하다.

사실 예술을 감상함으로써 이득을 취하는 '예술 감상자'라면 새로운 기술의 수용을 통해 새로운 방식의 예술을 시작하는 주인공이 누구인가가 그렇게 중요한 문제가 아니다. 그것을 만든 것이 기계이든 예술가이든 작품을 통해 만족할 만한 '감상 경험'을 얻으면 그것으로 그만일 수도 있다. 그러나 예술을 생산함으로써 이득을 취하는 '예술 생산자'에게 이것은 상당히 중요한 문제다. 예술가의 작업방식과 생존에 상당한 변화를 초래할 수 있는 영향요인이기 때문이다.

기존의 예술가 집단이 인공지능 수용에 적극적이지 않다고 해서 새로운 예술이 시작되지 않는 것은 아니다. 예술가의 수용 의사와는 별개로 기술의 발전은 거듭될 것이며 누군가는 그 발전된 기술을 이용해 새로운 예술을 시도할 것이다.

인공지능이라는 새로운 기술이 초래할 변화가 예술의 특정한 부분에 한정된 매우 미약한 것이라고 할지라도, 그것이 불가피한 것이라면 보다 능동적인 탐색을 통해 자발적 변화를 모색하는 것이 예술가들에게도 도움이 될 것으로 생각된다.

오늘날 예술대학의 교과 과정은 예술적 전통에 뿌리를 두고 있다. 특히 '순수예술'로 불리는 분야는 더욱 그렇다. 그러나 혁신은 전통과의 연결고리를 끊어버리고 '불연속적'으

로 일어나기도 한다는 점에서 예술 교육현장에 유연성이 필요해 보이기도 한다.

물론 모든 학생이 자신의 예술에 새로운 기술을 수용해야 할 필요는 없다. 하지만 학생들이 새로운 기술의 수용 여부를 스스로 판단할 수 있도록 학교가 새로운 기술에 대한 교육과 그 체험 기회를 부여하는 것은 필요해 보인다. 또한 예술전공생 스스로도 기술이나 과학은 예술과 상관없는 것으로 여기는 분위기를 지양하고, 좀 더 적극적인 자세로 예술과 기술, 예술과 과학의 관계를 고민할 필요가 있다. 지금 우리가 전통회화나 클래식 음악이라고 부르는 예술에 사용되는 기술 (예를 들어 피아노) 역시 한때는 '혁신기술'이었음을 기억할 필요가 있다.

그룹토의

1. 혁신기술을 수용하였을 때의 장단점은 무엇일지에 대해 토의하시오.
2. 오늘날 예술에서의 혁신기술은 무엇이고 그것을 대하는 자신의 태도는 어떤지에 대해 토의하시오.
3. 혁신기술의 수용이 예술가의 입지에 미치는 영향에 대해 토의하시오.

퀴즈

1. 미술전공생과 비전공생이 인공지능이라는 기술에 대한 수용태도에 차이를 보이지 않았다면, 이것은 무엇을 뜻하는가?

5.3
인공지능이 생성한 작품에 대한 수용태도

생각할거리 <<<<<<<<

1. 인간을 대표하는 작가를 선정할 수 있을까?

2. 인공지능을 대표하는 작가를 선정할 수 있을까?

3. 작품의 가격을 매길 수 있을까?

4. 수백억 수천억 정도 되는 작품의 가격은 수백억 배 수천억 배 더 아름다운 것일까?

5. 인공지능이 그린 그림이 5억 원에 팔리는 것을 이해할 수 있을까?

6. 인간이 그린 그림이 수천억 원에 팔리는 것을 이해할 수 있을까?

과학자들이 주장하는 민주화와 탈중앙화가 실현되기 위해서는 감상자들이 기계가 만든 작품에서 일정 정도의 미적 경험을 할 수 있어야 한다. 이에 이재박(2019)은 실험을 통해 이를 검증해 보고자 했다. 특히 예술적 튜링테스트에서 영감을 얻어 인공지능과 인간 작품을 비교 평가했는데, 이를 통해 인공지능의 작품에 대한 감상 경험을 보다 객관적으로 평가하고자 했다. 실험은 정량평가와 정성평가로 이루어졌으며 자세한 내용은 다음에서 살펴보고자 한다.

5.3.1 실험설계

1) 인공지능 작가와 인간 작가의 선정

실험에 참여할 작가를 누구로 선정할 것인가는 중요한 문제다. 어떤 작가가 참여하느냐에 따라 전혀 다른 작품이 그려질 수 있기 때문이다. 이 실험에서는 미술대학을 졸업하고 자신의 현재 신분을 예술가로 정의하는 세 명을 선정하였는데, 그 선정 배경은 다음과 같다.

Jeffri & Greenblatt(1989)는 과연 누구를 예술가로 볼 수 있을지를 판별할 수 있는 기준을 마련하기 위해 뉴욕에서 활동하는 예술가 795명을 대상으로 설문조사를 했다. 연구결과에 따르면, '상당량의 시간을 창작활동에 사용', '동료나 지인들에게 예술가로서 인식됨', '예술을 하겠다는 내부의 열망이 있음', '스스로를 예술가로 생각함', '특별한 재능이 있음' 등이 예술가 여부를 판단할 수 있는 주요한 기준으로 제시되었다. Frey & Pommerehne(1989) 역시 예술가를 판별할 수 있는 기준을 조사했는데, 연구결과 본인 스스로 자신을 예술가로 인지하는 주관적 자기평가^{self-evaluation}가 가장 적절한 측정방식이라는 결론을 제시하였다.

실험에 참여한 작가들이 인간을 대표할 수 있는지에 대한 이견이 있을 수 있고, 최고 수준으로 인정받는 작가와 비교했을 때 역량의 차이가 날 수 있다는 지적이 있을 수 있다. 그러나 선행 연구자들이 밝힌 것처럼 예술가인지에 대한 여부를 판별할 수 있는 기준이 주관적 자기평가라고 할 때, 이번 실험에 참여한 작가들은 이 조건을 충족시킨다. 또 평균 수준의 작가와 비교를 한 경우도 튜링테스트를 통과한 것으로 볼 수 있다는 Boden(2010)의 논의에 비추어 보면, 실험에 참가한 작가들의 자격이 부적절하다고 보기 어려운 것으로 판단했다.

덧붙여, 대학이 '전문성을 가진 인재'를 양성하는 기관으로 인식되고 있다는 점도 고려했다. 만일 미술대학을 졸업하고 스스로를 작가로 인식하는 사람들에 대한 전문성을 인정하지 않는다면 대학이 가진 권위와 전문성을 부정하는 셈이기 때문이다.

인공지능 작가로는 구글의 딥드림제너레이터^{Deep Dream Generator, 이하 DDG}를 선정했다.

DDG는 앞서 언급했듯 딥러닝 학습법을 사용하며 스타일 트랜스퍼style transfer 방식으로 새로운 이미지를 생성한다. DDG는 웹페이지에 공개되어 있어 누구나 사용할 수 있다.

2) 그림 그리기 업무 및 평가 항목

구글의 인공지능 DDG는 한 장의 새로운 그림을 그리기 위해 두 장의 재료 이미지를 사용한다. 한 장의 재료에서는 형태의 특징을 학습하고 다른 한 장의 그림에서는 스타일(또는 패턴)의 특징을 학습한 다음 이 둘을 조합하여 새로운 이미지로 출력한다. 이에 비해 인간 작가는 새로운 그림을 그릴 때 재료의 제한을 받지 않는다. 새로운 그림을 그리기 위해 다른 그림 10개를 참조할 수도 있고 100장의 이미지를 참조할 수도 있다.

그러나 이번 실험에서는 보다 공정한 평가를 위해 인공지능과 인간 작가에게 동일한 재료 이미지 2장(형태 이미지 1장, 스타일 이미지 1장)을 제시했다. 이에 대해서는 실험을 하기 전에 작가들에게 미리 설명하고 동의를 구했다. 작가들은 동일한 재료를 사용했을 때 인공지능과 자신의 그림이 어떻게 다를지에 대해 매우 흥미롭게 생각했다.

작가들이 제한된 실험 환경에 동의했다고 하더라도 작가별로 익숙한 스타일이나 선호하는 그림이 있을 것으로 생각되어 선호하는 재료 세트를 고를 수 있는 기회를 주었다. 미리 25개의 재료 세트를 준비해 제시했으며, 작가별로 자신이 가장 잘 그릴 수 있을 것으로 생각되는 세트 1개를 직접 선택했다. 인간 작가 A, B, C는 각각 7번, 9번, 13번 세트를 선택했고, 그 재료 이미지와 완성된 그림은 다음의 표에서 볼 수 있다.

3) 실험에 사용된 재료 이미지와 완성된 그림

선택안	형태 재료 이미지	스타일 재료 이미지
7번		
9번		
13번		

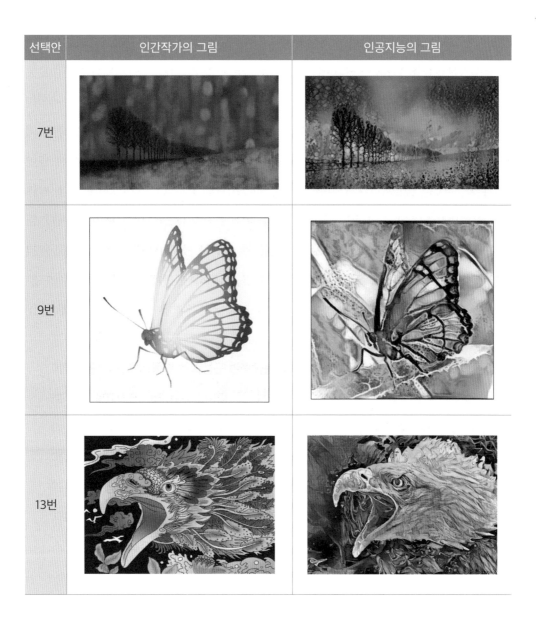

선택안	인간작가의 그림	인공지능의 그림
7번		
9번		
13번		

5.3.2 실험결과

1) 응답자 특성

정량평가는 서울 소재 대학 5곳에서 설문조사를 실시했고, 총 195명이 응답했다. 대학교 재학 이하가 176명, 대학원 석사 재학/졸업이 17명, 대학원 박사 재학/졸업이 2명이었다. 전공별로는 미술이 89명, 공학이 75명, 사회과학이 20명, 기타가 11명이었다. 전공분야를 미술과 비미술로 나누었을 때에는 미술이 45.6%, 비미술이 54.4%를 차지했다.

정성평가는 서울 소재 대학 1곳에서 사회과학을 전공하는 28명의 대학생을 대상으로 그림에 대한 감상평을 서술 받았다. 28명을 14명으로 구성된 두 개의 그룹으로 나눈 다음, 그룹 A는 인공지능 작품만을 감상하도록 했고, 그룹 B는 인간 작품만을 감상하도록 했다.

<표1>

전공계열		빈도		퍼센트	
미술		89		45.6	
비미술	공학	75		38.5	
	사회과학	20	106	10.3	54.4
	기타	11		5.6	
합계		195		100.0	

2) 정량평가 결과

완성된 그림의 예술성을 5점 척도로 평가한 결과는 〈그림1〉, 〈표2〉와 같다. 실험 결과, 선택안 7번, 9번, 13번 모두에서 인공지능 작품이 인간 작품에 비해 높은 점수를 받았다. 선택안 7번의 경우 인간 작품이 3.05, 인공지능 작품이 3.17을 받았다. 선택안 9번의 경우 인간 작품이 2.77, 인공지능 작품이 3.43을 받았다. 선택안 13번의 경우 인간 작품이 3.13, 인공지능 작품이 3.68을 받았다. 종합하면, 인간 작품은 평균 2.98을 받았고 인공지능 작품은 평균 3.43을 받았다. 이러한 점수 차가 통계적으로 유의한지를 확인하기 위해 대응표본 t-test를 통해 분석한 결과 7번을 제외한 모든 경우에서 유의한 차이가 있는 것으로 나타났다($p < .001$).

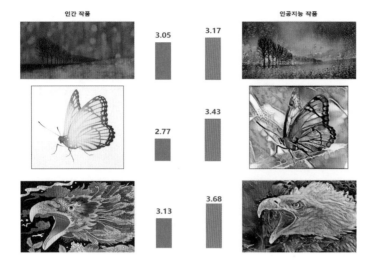

<그림1> 예술성 평가 결과

<표2>

선택안	평가 항목	대응	평균	표준화 편차	표준오차 평균	t	유의확률 (양측)
7번	예술성	인간작품 - 인공지능작품	-0.123	1.401	0.100	-1.226	0.222
9번		인간작품 - 인공지능작품	-0.656	1.308	0.094	-7.007	0.000***
13번		인간작품 - 인공지능작품	-0.554	1.215	0.087	-6.368	0.000***
평균		인간작품 - 인공지능작품	-0.444	0.967	0.069	-6.421	0.000***

*p<.05, **<.01, ***p<.001

3) 정성평가

감상평을 서술 받은 결과는 〈표3〉, 〈표4〉, 〈표5〉에 적힌 것과 같은데, 감상평의 내용은 크게 세 가지로 분류할 수 있다. 첫째는 감정표현으로 '우울', '평화롭다', '기묘하다' 등과 같이 감정의 상태에 대한 서술이다. 둘째는 기술표현으로 '색', '모양', '질감' 등에 대한 서술이다. 셋째는 연상표현으로 '유리공예 같다', '태블릿 광고 이미지 같다'와 같이 연상되는 상황이나 장면에 대한 서술이다.

내용적 측면에서 볼 때 인간 작품과 인공지능 작품 모두에서 감정표현, 기술표현, 연상표현이 고르게 검출되었다. 만일 그림을 보여주지 않고 감삼평만을 제시한 다음, 어느 쪽이 인간 작품에 대한 감상평인지를 고르게 한다면 거의 가려내지 못할 것으로 생각될

정도로 감상평의 내용적 측면은 차이가 있다고 보기가 어렵다.

두 그룹의 차이를 확인하기 위해 감정표현, 기술표현, 연상표현의 수를 집계했는데, 역시 두 그룹 간 차이가 있다고 보기 어려웠다. 감정표현은 인간 작품이 19개, 인공지능 작품이 22개, 기술표현은 인간 작품이 23개, 인공지능 작품이 25개, 연상표현은 인간 작품이 14개, 인공지능 작품이 10개였다. 또 검출된 표현의 총 개수는 인간 작품이 56개, 인공지능 작품이 57개로 거의 차이를 보이지 않았다. 이 결과는 〈표 8〉에 요약했다.

감상이라는 행위는 작품과 감상자 사이에 일어나는 소통이며, 이 소통은 언어로 매개되고, 언어는 메시지의 양으로 측정될 수 있다. 감상평에 서술된 텍스트의 총량을 더해본 결과 인간 작품과 감상자 사이에는 총 1,299바이트만큼의 소통이 일어났으며, 인공지능 작품과 감상자 사이에는 총 1,619바이트만큼의 소통이 일어났다. 따라서 감상자들은 인공지능 작품을 통해 더 많은 소통을 한 것으로 해석할 수 있다.

<표3> 선택안 7번 작품에 대한 감상평

인간 작품에 대한 감상평	인공지능 작품에 대한 감상평
우울/우울하게 생김/음울/나무다/무섭다/색이 조화롭고 그림이 전체적인 균형이 맞는다/색조합은 괜찮은 듯한데 각 색의 면적과 형태가 별로/기묘해요/축축하고 무슨 일이 일어난 것 같은 느낌/심오하고 보는 사람을 빨아들이는 거 같다/곰팡이..?/비가 내리는 풍경 같기도 하고, 색감과 공허한 들판 때문인지 쓸쓸해보인다/나무가 왜 빨간색일까... 이질적이다.../길다	너무 징그러워요/평화롭다. 색이 알록달록 예쁘다/개구리 등껍질 같다/신비롭고 느낌 있다/이쁘다/스산하면서 해리포터를 보는 것 같다/환 공포증을 유발시키는 것 같다/푸르고 노란 색감이 잘 표현되었고 점으로 그림을 표현한 것이 새로우면서도 징그러움/조금 징그럽다..유리공예 같다/이상하게 뒤죽박죽 조금 징그러움/몽환적이다/몽환적인 예술작품처럼 느껴진다/이게 뭔지를 알아야.../색깔이 많아서 좋다

<표4> 선택안 9번 작품에 대한 감상평

인간 작품에 대한 감상평	인공지능 작품에 대한 감상평
벌레/나비 날개는 예쁜데 뭔가 징그러움/징그럽다/곤충 싫다/징그럽다/과학책에서 보던 그림 같아 거부감이 든다/나비 싫음/가운데만 지워놓은 것 같다/너무 자세해서 징그러움/예쁘지만 곤충을 무서워하는 나로서는 약간 징그럽다/징그럽다/나비라는 생각밖에는 들지 않는 것 같다/너무 섬세해서 징그럽다.../투명하다	징그러운 나비/예쁘다/기묘하다/색조화가 좋다/색감이 이쁘다/너무 인위적이다/나비를 실사와 비슷하게 표현한 것이 대단하다/실사에 가깝다보니 곤충공포증 있는 입장에서는 다시 보고 싶지 않다.../색감이 화려해서 조금 정신없고 나비가 너무 커서 거부감이 든다/잘 모르겠다 입시학원에 붙어있을 것 같은 그림(사실 붙어있으면 거기로 가지는 않을 듯)/현란하다/나비 날개가 예쁘다/아싸 호랑나비!/아름답다

<표5> 선택안 13번 작품에 대한 감상평

인간 작품에 대한 감상평	인공지능 작품에 대한 감상평

새/화려하다/정이 안 가는 그림이다/화려하다/복잡하고 기괴하다/컴퓨터 작업이 많이 발전한 것 같다/색이 촌스럽다/화려하고 강렬해서 멋지다/색감이 화려함/색감은 아름다우나 정신이 없음/화려하다/화려한 색감이 돋보인다/저게 뭘까 싶다.../색깔이 많아서 눈에 띈다

조류 공포증이 있어서 새를 싫어해요 ㅜ/타블렛 광고 이미지같다/날카로워 보인다/강렬한 독수리의 표정과 색이 잘 맞는 것 같다/색감이 마음에 든다/화려하다/깃털을 표현한 것이 특이하고 아름다워 보인다/색감의 운용이 자유롭다/화려하고 멋있다/입시학원에 진짜로 붙어있을 것 같은 그림/어딘가 슬프거나 화가 나 보인다/독수리의 느낌이 잘 표현된 것 같다/꼴칫/뎅가

<표6> 인간 작품과 인공지능 작품에 대한 감상평 분석 종합

선택안	표현의 종류	검출된 단어 개수	
		인간 작품	인공지능 작품
7번	감정표현	8	11
	기술표현	7	8
	연상표현	5	3
9번	감정표현	8	8
	기술표현	5	9
	연상표현	6	3
13번	감정표현	3	3
	기술표현	11	8
	연상표현	3	4
합계	감정표현	19	22
	기술표현	23	25
	연상표현	14	10
종합		56	57

5.3.3 실험의 목적과 한계점

이번 실험의 목적은 인공지능이 인간보다 그림을 잘 그린다는 것을 증명하는 데 있지 않다. 기계의 예술 창작력이 인간의 창작력보다 우수하다는 것을 증명하기 위한 실험은 그 실험 조건을 아무리 까다롭게 제한하고 아무리 엄밀하게 검증하더라도 그것을 '증명' 했다고 보기 어렵다. 예술은 증명의 대상이기보다 해석의 대상이기 때문이다. 대신 감상자들이 기계의 예술에서도 일정 정도의 미적 경험을 할 수 있는지를 검증하는 것을 목적으로 했다. 예술가의 '창작 능력'이 아니라 감상자의 '감상 경험'에 초점을 맞춘 것은 과학자들이 주장하는 민주화와 탈중앙화의 실현 여부가 감상자들이 어떤 선택을 하느냐에 달렸다고 보았기 때문이다.

이번 실험은 한계점 또한 가지는데, 특히 참여한 작가의 적절성이 그렇다. 인간의 경우 어떤 작가가 어느 정도의 열의를 갖고 작품에 임하느냐에 따라 결과가 달라질 수 있다는 점에서 이번 실험은 한계를 가진다. 따라서 이번 실험의 결과를 해석할 때는 위에 서술한 실험의 목적과 한계점이 고려되어야 할 것이다.

5.3.4 선택은 인간의 몫이다

이번 실험은 감상자가 기계의 작품을 통해서도 예술성을 경험할 수 있다는 것을 보여주었으며, 인간 작품과 비교하더라도 감상 경험 측면에서 질적으로나 양적으로 큰 차이가 나지 않을 수 있음을 보여주었다. 이런 점에서 볼 때 인공지능이 예술적 튜링테스트를 통과했다고 해석할 수 있다. 이번 실험결과를 두고 '인공지능은 완전한 창작의 주체다'라고 선언하는 것은 지나친 확대 해석일 수 있겠지만, 반대로 '인공지능이 창작의 주체가 될 수 없다'고 단정 짓는 것도 부적절해 보인다. 예술 창작과 예술 감상이라는 두 가지 측면을 통해 이에 대해 논해보고자 한다.

예술 창작이라는 업무가 갖추어야 하는 속성 측면에서 살펴보겠다. 이미 존재하는 것

을 그대로 베껴내는 것을 넘어 '이전에는 없던 것을 생산할 수 있는가?'라는 측면에서 볼 때, 인공신경망은 딥러닝 학습법을 통해 자신이 학습했던 데이터셋에는 들어있지 않은 새로운 데이터를 출력한다는 점에서 창작이라는 업무를 수행했다고 볼 수 있다. 만일 지금까지 지구상에 존재하는 모든 예술 작품을 인공지능에 학습시키면 분명히 지구에는 존재하지 않았던 새로운 어떤 것을 출력할 것이다. 이와 같은 업무처리 능력을 두고 창작이 아니라고 부정하는 것은 어렵다. 따라서 창작이라는 업무처리 관점에서 보더라도 '인공지능이 예술 창작의 주체로 기능할 수 없다'고 단정 짓기는 어렵다.

예술 창작의 주체를 누구로 볼 것인가의 관점에서도 살펴보도록 하자. 인공지능이 학습 데이터셋에는 없는 새로운 결과물을 출력했다고 하더라도 그 알고리즘을 설계한 것은 인간이다. 따라서 '알고리즘의 설계자(프로그래머)를 창작의 주체로 볼 수는 없을까?'라는 질문이 자연스럽게 이어진다. 아직은 인공지능의 창작 활동이 논의되는 초기 단계이기 때문에 이 같은 질문에 답을 하는 것은 매우 조심스럽고, 분명한 답을 할 만큼 풍부한 사례가 누적되었다고 보기는 어렵다.

그럼에도 불구하고 건설적인 논의에 도움이 될 만한 사례들이 보고되고 있는데, 앞서 언급했던 2천 9백여 종에 달하는 학술 저널을 출판하고 있는 세계적 출판사 스프링거에서 진행한 '베타 작가Beta Writer' 프로젝트가 그중 하나다(Springer Nature Group, 2019).

이제 예술 감상의 관점으로 이동해보자. 예술이 정답의 영역이라기보다 해석의 영역이라는 점도 '인공지능이 예술 창작의 주체로 기능할 수 없다'고 단정 짓는 것을 어렵게 만든다. van Loon(1937)은 "요한 세바스찬 바흐의 음악도 그의 고용주에게는 언제나 격노의 대상이었다. 오스트리아 황제 요제프 2세는 모차르트에게 그의 음악에 '너무 음이 많다'며 툴툴거렸다. 리하르트 바그너의 작곡은 청중의 비웃음을 받고 콘서트 무대에서 쫓겨났다. 아라비아나 중국의 음악은 아라비아인이나 중국인들의 눈을 깊은 도취로 빛나게 하지만, 나 개인으로서는 이웃 뒷마당에서 무섭게 싸우는 고양이 울음소리를 듣는 기분이 든다"고 썼다.

피카소의 그림이라고 해서 모두에게 예술로 받아들여지리라는 보장은 어디에도 없다. 당연히 인공지능의 생성물이라고 해서 모두에게 예술로 받아들여지지 않으리라는 보

장도 역시 없다. 예술은 이미 선택과 해석의 문제가 되었으며, 오늘날 그 선택권과 해석의 자유는 모두에게 주어졌다.

　만일 어떤 감상자가 기계 또는 인공지능의 생성물로부터 아름다움과 같은 미적 효용을 얻었다고 할 때, 그것이 잘못된 것이라고 주장하는 것은 가능할까? 이 역시 타당하다고 보이지 않는다. 인간은 인간의 예술을 감상하기 전에 이미 자연을 감상한 것으로 추정되는데(때로 자연을 보면서 '우와~ 정말 그림/예술 같다'라며 감탄하는데), 이 자연이야말로 기계적 생성물이기 때문이다. 산과 들, 하늘과 바다는 인간이 만든 것도 아니고 인간의 의도가 담겨 있는 것은 더더욱 아니다. 지구를 포함한 우주 전체는 의도가 담겨 있지 않은 물질의 진화과정을 통해 만들어진 우연의 산물이며, 그것이 만들어진 물질의 결합규칙은 완전히 기계적이다.

　인간을 포함한 모든 생명체가 만들어진 과정 역시 DNA가 복제되고 무작위로 섞이는 과정의 반복을 통해 달성되었는데, 이 진화라는 과정 역시 기계적 알고리즘이며 여기에는 인간에게 아름다움을 느끼게 할 의도 따위는 들어 있지 않다. 그럼에도 불구하고 인간은 꽃, 아기, 애완동물 등을 보며 아름다움을 느낀다. 이처럼 이미 의도가 담기지 않은 기계적 알고리즘에 의해 만들어진 우주와 생명을 보고 아름다움을 느꼈던 인류가 인공지능이 알고리즘을 통해 만들어 낸 출력물을 보고 아름다움을 느끼는 것을 이상하다고 한다면, 그것이 오히려 더 이상하다.

　지금까지의 논의를 통해 인공지능, 즉 '기계'가 예술 창작의 주체가 될 수 있는가에 대해 살펴봤다. 우리가 이 질문을 던지는 배경에는 인간과 기계가 서로 다르다는 전제가 깔려 있다. 특히 인간은 기계가 아니지만, 인공지능은 기계라고 전제하는 것이다. 그러나 전술한 바와 같이 인간 역시도 진화라는 기계적 알고리즘에 의해 만들어졌으며, 그러므로 '기계가 아니다'라고 완전히 부정하는 것은 모순적이다.

　따라서 우리는 '기계가 예술을 창작할 수 있는가?'라고 묻기 전에 '인간은 기계가 아닌가?'라고 물어야 할 것이다. 만일 인간이 기계의 일종이고, 인간이 예술을 한다면, 결국 기계가 예술을 창작하는 것이 된다. 결론적으로 '기계가 예술 창작의 주체가 될 수 있다'는 가정을 부정하는 것은 자연스럽지 못하다. 인간과 기계를 서로 다른 카테고리로 분류하기

보다 '인간이라는 기계'가 '인공지능이라는 기계'를 만들었다는 관점을 가질 때 오늘날 벌어지는 '기계의 예술 창작'이라는 문제를 좀 더 모순 없이 수용할 수 있다.

뒤샹이 대량 생산된 상품을 예술 작품으로 '선택'하고, 갤러리가 뒤샹의 선택을 '선택'하여 전시를 허락하고, 일반 감상자들이 뒤샹과 갤러리의 선택을 '선택'함으로써 오늘날 개념미술이 존재하게 되었다. 이때 뒤샹이 선택한 것은 변기라는 '형식'인데 이것은 공장에서 기계에 의해 대량생산된 것이고, 뒤샹은 그것에 '의미'를 부여함으로써 예술을 완성시켰다.

'인공지능'과 '공장의 기계'는 이 점에서 정확하게 똑같다. 인공지능이 학습할 수 있는 것은 의미가 아니라 형식이며 그것이 출력할 수 있는 것도 의미가 아니라 형식이다. 형식만을 출력하는 인공지능은 기계의 출력물도 예술로 '선택'되어야 한다는 주장 따위를 펼치지 않는다(의미를 부여하려는 시도 따위를 하지 않는다). 만일 어디에선가 '기계의 출력물도 예술이 될 수 있다'는 주장이 들린다면, 그것은 분명 어떤 '인간'의 주장일 것임이 분명하다.

앞에서 살펴본 감상 실험을 통해 기계의 출력물로부터도 인간이 일정한 수준의 미적 체험을 할 수 있다는 것을 검증할 수 있었지만, 이것만으로 예술의 필요충분조건이 충족되는 것은 아니다. 누군가가 기계가 출력한 '형식'을 '선택'하고 그것에 '의미'를 부여하지 않는다면, 기계의 출력물(자동창작시대의 예술 작품)이 예술로 받아들여질 일은 없을 것이다. 이제 그렇게 할 것인지 말 것인지는 인간의 '선택'에 달렸다.

그룹토의 ‹‹‹‹‹‹‹

1. 작품을 평가할 수 있는 기준 세 가지를 선정한다면 어떤 것이 좋을지 토의하시오.
2. 인공지능의 작품이 인간의 작품보다 아름답다고 평가되는 것이 인간 예술가에게 어떤 영향을 미치게 될지 토의하시오.
3. 감상자들이 인공지능의 작품을 통해서도 여러 감정을 느낄 수 있는 것이 앞으로의 예술에 어떤 영향을 미치게 될지 토의하시오.

퀴즈 ‹‹‹‹‹‹‹

1. 아래 표를 읽고 답하시오.

	인공지능 작가	인간 작가
작업료	월 구독료 3만 원	300만 원/월(하루 작업비 10만 원으로 계산)
작업량	거의 무제한	하루 한두 개
스트레스	거의 없음	작가와 협의하다 보면 의견충돌을 조율하는 과정에서 상당한 스트레스를 받을 수 있음
만족도	기계라서 큰 기대를 안 했지만 생각지도 못한 고퀄리티 작품을 얻을 가능성이 있음	인간이라서 큰 기대를 했지만 기대보다 못한 작품을 얻을 가능성이 있음

1. 경제적 관점에서 볼 때 미래에 더 각광받을 것으로 보이는 쪽은 어디인가?
2. 업무 스트레스 관점에서 볼 때 미래에 더 각광받을 것으로 보이는 쪽은 어디인가?
3. 이런 환경에서 인간 작가가 살아남을 수 있는 방법은 무엇인가?

5.4
인공지능의 작가 수준에 대한 평가*

생각할거리 〈〈〈〈〈〈〈

1. 예술 창작도 구독할 수 있을까?

2. 인공지능에게 창작을 의뢰하는 사람들이 생겨날까?

3. 인공지능의 작가 수준은 어느 정도로 평가될까?

4. 인공지능의 작품 가격은 어느 정도로 평가될까?

5.4.1 예술 인공지능의 작가 수준을 평가할 수 있을까?

예술을 창작하는 인공지능이 인간 작가처럼 하나의 주체적인 작가로서 인정받을 수 있는가에 대해 많은 연구가 있지만, 철학적 사유 또는 개념적 탐색을 통해 접근하는 경우가 많다(Turing, 1950; Boden, 1994: Boden, 2010; Boden & Edmonds, 2009; Bringsjord & Ferrucci, 2003). '기계가 생각할 수 있는가?'라는 질문을 최초로 던졌던 튜링 역시 '튜링테스트'라는 사고실험을 제안함으로써 기계가 인간처럼 생각할 수 있는 주체라는 점을 철학적으로 증명하고자 했다(Turing, 1950). 그러나 이러한 시도는 또 다른 사고실험에 의해 부정당하기도 했다(Searle, 1980). 이와 같은 논의를 지켜본 후대의 학자들은 컴퓨터가 정말로 창의적인가 하는 문제는 과학적 판단의 범주가 아니라 철학적 범주라고 하였으며, 이에 대한 명확한

* 이재박이 2021년 4월 실시한 설문조사 결과를 바탕으로 썼다.

답은 존재하지 않는다(Boden, 2009)는 중립적인 태도를 취하기도 했다.

과거에 인공지능에 대해 철학적인 접근을 할 수밖에 없었던 이유는 인공지능에 대한 개념적 아이디어는 제시되었으나 그것을 실증할 수 있는 인공지능이 개발되지 않았기 때문이다. 그러나 2020년대에는 거의 모든 산업(의료, 법률, 금융, 마케팅, 보안, 물류, 제조, 사무, 천문, 물리, 화학 등) 분야에 걸쳐 실제로 작동하는 인공지능이 개발되었다(이재박, 2020). 예술도 예외가 아니어서 글쓰기, 음악 작곡하기, 그림 그리기, 캐릭터 생성하기 등의 분야에서 이미 상용 서비스가 출시되었으며 유료 구독 서비스까지 선보였다. 이제는 인공지능에 대한 실증적인 평가를 할 수 있는 시대가 된 것이다.

이에 본 실험은 예술을 창작하는 인공지능에 대한 개념적 탐색에 그치는 것이 아니라 상용화된 인공지능을 통해 출력된 그림에 대한 일반인의 평가를 통해 해당 인공지능을 과연 어느 수준의 작가로 볼 수 있을지에 대해 실증하고자 한다. 아직까지 예술을 창작하는 인공지능에 대한 실증평가는 많지 않다. 인공지능 작가의 그림과 인간 화가의 그림을 비교 평가하는 실증 연구가 있으나(Elgammal et al., 2017; 이재박, 2019), 이는 인간의 그림과 인공지능의 그림에서 느껴지는 아름다움, 새로움, 창의성 등의 항목에 대한 비교 평가였으며, 이것만으로는 감상자들이 작가의 수준을 어느 정도로 평가하는지에 대해 가늠하기는 어려웠다. 따라서 본 논문은 작가의 수준을 평가할 수 있는 문항을 직접 넣음으로써 상용화된 인공지능에 대한 작가적 수준을 평가해보고자 한다.

본 실험은 일반 감상자들이 인공지능을 어느 수준의 작가로 인식하는지를 실증함으로써 예술계에서의 인공지능 수용 논의에 있어 좀 더 실질적이고 구체적인 근거를 제시할 수 있을 것으로 기대한다. 더 나아가 일반인의 인식 정도에 비추어 향후 예술 창작 인공지능 서비스가 시장에서 얼마나 빠르게 안착할 수 있을 것인지에 대한 전망에 대해서도 실증적인 근거를 제시할 수 있을 것으로 기대한다. 이를 통해 예술가와 예술계의 인식 전환에도 기여할 수 있을 것으로 기대한다.

5.4.2 실험설계

1) 인공지능의 선정

본 실험을 진행하기 위해서는 우선 그림 그리는 인공지능을 무엇으로 할지 선정해야 한다. 본 실험에서는 딥러닝 방식으로 그림을 생성하는 서비스 중 가장 오래된 서비스인 구글의 딥드림제네레이터를 선정하였다. 영화 〈인셉션 Inception 〉의 제목에서 영감을 받아 같은 이름의 코드네임을 사용했던 딥드림 프로그램은 2014년에 이미지넷 챌린지 ImageNet Large-Scale Visual Recognition Challenge 를 위해 개발되기 시작하여 2015년 7월에 출시되었다.

구글을 통해 서비스 되고 있는 딥드림제네레이터는 스타일 트랜스퍼 Style Transfer 방식으로 이미지를 출력하는 인공지능이다. 합성곱신경망 Convolutional Neural Network 을 통해 두 장의 재료 이미지에 대해 학습하는데, 하나의 이미지에서는 대상의 형태를 학습하고 다른 하나의 이미지에서는 스타일을 학습한다. 이후, 대상의 특징과 스타일의 특징을 조합하여 새로운 이미지를 출력한다. 서비스 출시 초기에는 무료로 누구나 사용할 수 있게 하였고 사용자의 선택에 따라 출력된 이미지를 공개할 수 있도록 하였다. 현재도 이 방식으로 서비스가 진행되고 있으나 여기에 유료 구독 서비스가 추가되었다. 유료 구독 서비스를 신청하면 더 많은 컴퓨팅 파워를 제공받을 수 있고 5메가픽셀 급의 화질을 얻을 수 있다. 본

	Subscriber (Paid)	Newbie	Member	Dreamer	Deep Dreamer
Compute Energy ⚡	Up to 250	15	20	35	70
Recharging ⚡	Up to 18 / hour	3 / hour	3 / hour	5 / hour	8 / hour
Resolution 0.6MP	✔	✔	✔	✔	✔
Resolution HD 1.2MP	✔	✘	✘	✔	✔
Up to Quad HD+ 5MP	✔	✘	✘	✘	✘
Requirements	Subscribe	Confirm email	Make 5 dreams Account 1+ days	Publish 20 dreams Account 7+ days Receive 200 likes	Publish 40 dreams Account 21+ days Receive 1000 likes

<그림1> 구글 딥드림제네레이터 서비스 종류

논문의 실험에서는 보다 나은 실험 환경을 조성하기 위해 유료 구독 후 5메가픽셀 급의 그림을 사용하였다.

2) 이미지 선정

인공지능으로 출력한 그림을 어떤 것으로 선정하면 좋은지, 어떤 스타일을 적용하는 것이 좋을지에 대한 기준이 있는 것은 아니다. 또한, 인공지능의 작가 수준을 판단하기 위해 몇 장의 그림을 사용하면 좋을지에 대해서도 기준이 있는 것은 아니다. 따라서 본 연구자는 여러 상황을 감안하여 다음과 같은 기준을 마련하였다.

첫째, 이미지의 내용이 정물, 풍경, 인물 등 다양한 분포를 보일 수 있도록 한다. 둘째, 1~2장의 이미지만으로 인공지능의 작가 수준을 판별하는 것은 충분한 자료를 제공했다고 볼 수 없으며, 반대로 20~30장의 이미지를 제시하는 것은 피로감을 주어 실험결과에 방해를 줄 수 있으므로 10장의 이미지를 제시한다. 셋째, 실험에 사용하는 이미지는 연구자 임의로 선정한다. 이와 같은 기준으로 실험에 사용될 이미지를 딥드림제네레이터를 통해 제작하거나(1~8번), 딥드림 홈페이지에서 발췌하였으며(9~10번), 〈그림2〉와 같다.

<그림2> 실험에 사용된 이미지

<표1> 실험에 사용된 이미지 10장에 대한 분류와 내용

그림 번호	분류	내용
1	풍경	바다, 하늘, 나룻배 등
2	정물	주전자, 커피포트, 컵 등
3	동물	개
4	인물	여성

5	인물/풍경	젊은 남녀, 바닷가
6	풍경	빌딩, 호수, 나무, 사람, 배
7	풍경	도시, 전차, 빌딩, 간판
8	풍경	시장, 주점, 사람, 간판
9	인물	여성, 노인
10	인물	남성, 노인

3) 실험 참가자

본 실험의 응답자는 중앙대학교 인문콘텐츠연구소에서 주최한 인문강의에 참가한 성인 수강생 25명을 대상으로 하였다. 25명이라는 숫자는 통계적 특성을 확인하는 데 불충분하다고 판단될 수도 있으나 25명이 10장의 그림에 대해 총 250회의 평가를 하였으므로, 인공지능의 작가 수준을 판별해보고자 하는 본 실험의 취지는 크게 해치지 않는 수준의 데이터를 얻었다고 볼 수 있다.

4) 설문 문항

작가의 수준을 확인하기 위하여 크게 두 가지를 설문하였다. 첫째는 작가의 교육 수준을 확인할 수 있는 문항이며, 둘째는 작품의 가격을 확인할 수 있는 문항이다. 작가의 교육 수준을 확인할 수 있는 문항에서는 ①일반 취미생 ②중고등학교 전공생 ③대학/대학원 전공생 ④프로페셔널 유명 작가의 총 4가지 분류를 제시하였으며, 작품 가격을 확인할 수 있는 문항에서는 ①100만 원 이하 ②101만 원~500만 원 ③501만 원~2,000만 원 ④2,000만 원 ~ 1억 원 ⑤1억 원 초과의 총 5가지 분류를 제시하였다. 작가 수준은 일반 취미생이 가장 낮은 것으로 가정하였으며, 중고등학교 전공생, 대학/대학원 전공생, 프로페셔널 유명 작가 수준으로 높아지는 것으로 가정하였다.

5.4.3 실험결과

1) 작가 수준 평가 결과

실험 결과 감상자들은 구글 딥드림제네레이터의 작가 수준을 대학/대학원 전공생 이상으로 평가하는 것으로 나타났다. 10개 그림에 대한 평가를 종합하면, 전체 250회의 평가 중 대학/대학원 전공생이 104회로 42%를 차지하였고, 프로페셔널 유명 작가가 65회로 26%를 차지하여 대학/대학원 전공생 이상이 전체의 68%를 차지하였다. 일반 취미생은 18%(46회), 중고등학교 전공생은 14%(35회)를 차지하였다.

그림 별로 나누어 보면 다음과 같다. 1번 그림의 경우 대학/대학원 전공생이라고 답한 사람이 17명으로 68%를 차지하였으며 프로페셔널 유명 작가라고 답한 2명을 더할 경우 전체의 76%가 되었다. 2번 그림의 경우 대학/대학원 수준이라고 답한 사람이 13명으로 52%를 차지했으며 프로페셔널 유명 작가라고 응답한 4명을 더할 경우 전체의 68%가 되었다. 3번 그림의 경우 일반 취미생이라고 답한 사람이 10명으로 40%를 차지하여 10개 그림 중 일반 취미생이라고 응답한 비율이 가장 높았다. 4번 그림의 경우 대학/대학원 전공생이라고 답한 비율이 10명으로 40%를 차지하였으며 프로페셔널 유명 작가라고 답한 3명을 더할 경우 전체의 52%가 되었다. 5번 그림의 경우 일반 취미생이라고 응답한

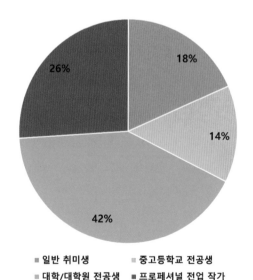

<그림3> 10장의 이미지 전체에 대한 작가 수준 평가

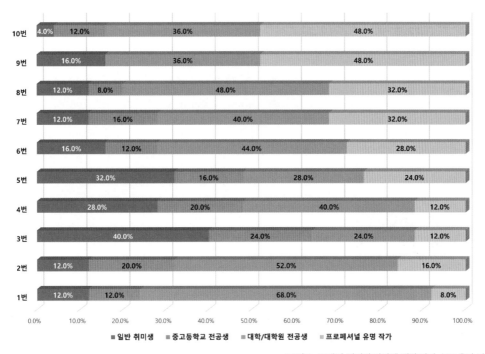

10번 4.0% 12.0% 36.0% 48.0%

9번 16.0% 36.0% 48.0%

8번 12.0% 8.0% 48.0% 32.0%

7번 12.0% 16.0% 40.0% 32.0%

6번 16.0% 12.0% 44.0% 28.0%

5번 32.0% 16.0% 28.0% 24.0%

4번 28.0% 20.0% 40.0% 12.0%

3번 40.0% 24.0% 24.0% 12.0%

2번 12.0% 20.0% 52.0% 16.0%

1번 12.0% 12.0% 68.0% 8.0%

0.0% 10.0% 20.0% 30.0% 40.0% 50.0% 60.0% 70.0% 80.0% 90.0% 100.0%

■ 일반 취미생 ■ 중고등학교 전공생 ■ 대학/대학원 전공생 ■ 프로페셔널 유명 작가

<그림4> 10개의 이미지 각각에 대한 작가 수준 응답 비율

사람이 8명으로 32%를 차지하였다. 6번 그림의 경우 대학/대학원 전공생이라고 답한 사람이 11명으로 44%를 차지하였으며 프로페셔널 유명 작가라고 답한 7명을 더할 경우 전체의 72%가 되었다. 7번 그림의 경우 대학/대학원 전공생이라고 답한 사람이 10명으로 40%를 차지하였으며 프로페셔널 유명 작가라고 답한 8명을 더할 경우 전체의 72%가 되었다. 8번 그림의 경우 대학/대학원 전공생이라고 답한 사람이 12명으로 48%를 차지하였으며 프로페셔널 유명 작가라고 답한 8명을 더할 경우 전체의 80%가 되었다. 9번 그림의 경우 프로페셔널 유명 작가라고 응답한 사람이 12명으로 48%를 차지하였으며 대학/대학원 전공생이라고 답한 사람 9명을 더할 경우 전체의 84%를 차지했다. 10번 그림의 경우 프로페셔널 유명 작가라고 응답한 사람이 12명으로 48%를 차지하였으며 대학/대학원 전공생이라고 답한 사람 9명을 더할 경우 전체의 84%를 차지했다.

<표2> 10개의 이미지에 대한 작가 수준 응답 결과

그림 번호	그림	일반 취미생		중고등학교 전공생		대학/대학원 전공생		프로페셔널 유명 작가	
		응답 자수	백분율	응답 자수	백분율	응답 자수	백분율	응답 자수	백분율
1번		3	12.0%	3	12.0%	17	68.0%	2	8.0%
2번		3	12.0%	5	20.0%	13	52.0%	4	16.0%
3번		10	40.0%	6	24.0%	6	24.0%	3	12.0%
4번		7	28.0%	5	20.0%	10	40.0%	3	12.0%
5번		8	32.0%	4	16.0%	7	28.0%	6	24.0%
6번		4	16.0%	3	12.0%	11	44.0%	7	28.0%
7번		3	12.0%	4	16.0%	10	40.0%	8	32.0%
8번		3	12.0%	2	8.0%	12	48.0%	8	32.0%

9번		4	16.0%	0	0.0%	9	36.0%	12	48.0%
10번		1	4.0%	3	12.0%	9	36.0%	12	48.0%
합계		46	18.4%	35	14.0%	104	41.6%	65	26.0%

2) 작품 가격 평가 결과

실험 결과 감상자들은 구글 딥드림제네레이터가 생성한 작품 가격을 대체적으로 100만 원 이하로 평가하는 것으로 나타났다. 10개 그림에 대한 평가를 종합하면, 전체 250회의 평가 중 100만 원 이하가 128회로 전체의 51%를 차지하였고, 101만 원~500만 원이 75회로 30%를 차지하여 500만 원 이하가 전체의 81%를 차지하였다. 501만 원 ~2,000만 원은 15%, 2,001만 원~1억 원은 3%, 1억 원 초과는 1%로 나타났다.

그림 별로 나누어 보면 다음과 같다. 1번 그림은 100만 원 이하라고 응답한 사람이 18명으로 72%를 차지하였으며 101만 원~500만 원이라고 답한 5명을 더할 경우 전체 의 92%를 차지했다. 2번 그림은 100만 원 이하라고 응답한 사람이 12명으로 48%를 차 지하였으며 101만 원~500만 원이라고 답한 11명을 더할 경우 전체의 92%를 차지했 다. 3번 그림은 100만 원 이하라고 응답한 사람이 20명으로 전체의 80%를 차지하였으며 101만 원~500만 원이라고 답한 2명을 더할 경우 전체의 88%를 차지하였다. 4번 그림은 100만 원 이하라고 응답한 사람이 13명으로 52%를 차지하였으며 101만 원~500만 원 이라고 답한 9명을 더하면 전체의 88%를 차지했다. 5번 그림은 100만 원 이하라고 응답 한 사람이 17명으로 68%를 차지하였으며 101만 원~500만 원이라고 답한 6명을 더하 면 전체의 92%를 차지하였다. 6번 그림은 100만 원 이하라고 응답한 사람이 13명으로 52%를 차지하였으며 101만 원~500만 원이라고 답한 7명을 더할 경우 전체의 80%를 차지하였다. 7번 그림은 100만 원 이하라고 응답한 사람이 12명으로 48%를 차지하였으

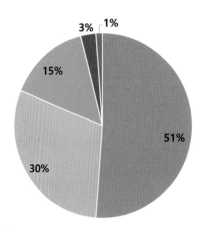

■ 100만원 이하　　　　■ 101만원 ~ 500만원　　■ 501만원 ~ 2000만원
■ 2000만원 ~ 1억원　　■ 1억원 초과

<그림5> 10장의 이미지 전체에 대한 작품 가격 평가

며 101만 원 500만 원이라고 답한 6명을 더하면 전체의 72%를 차지하였다. 8번 그림은 100만 원 이하라고 응답한 사람이 7명으로 28%를 차지하였으며 101만 원~500만 원이라고 답한 11명을 더할 경우 전체의 72%를 차지하였다. 9번 그림은 100만 원 이하라고 답한 사람이 7명으로 28%를 차지하였으며 101만 원~500만 원이라고 답한 11명을 더할 경우 전체의 72%를 차지하였다. 10번 그림은 100만 원 이하라고 답한 사람이 9명으로 36%를 차지하였으며 101만 원~500만 원이라고 답한 7명을 더할 경우 전체의 64%를 차지하였다.

<표3> 10개의 이미지에 대한 작품 가격 응답 결과

그림 번호	그림	100만원 이하		101만원~ 500만원		501만원~ 2000만원		2001만원~ 1억원		1억원 초과	
		응답 자수	백분율	응답 자수	백분율	응답 자수	백분율	응답 자수	백분율	응답 자수	백분율
1번		18	72.0%	5	20.0%	1	4.0%	0	0.0%	1	4.0%

2번		12	48.0%	11	44.0%	2	8.0%	0	0.0%	0	0.0%
3번		20	80.0%	2	8.0%	2	8.0%	1	4.0%	0	0.0%
4번		13	52.0%	9	36.0%	3	12.0%	0	0.0%	0	0.0%
5번		17	68.0%	6	24.0%	1	4.0%	1	4.0%	0	0.0%
6번		13	52.0%	7	28.0%	4	16.0%	1	4.0%	0	0.0%
7번		12	48.0%	6	24.0%	5	20.0%	2	8.0%	0	0.0%
8번		7	28.0%	11	44.0%	6	24.0%	0	0.0%	1	4.0%
9번		7	28.0%	11	44.0%	6	24.0%	0	0.0%	1	4.0%
10번		9	36.0%	7	28.0%	7	28.0%	2	8.0%	0	0.0%
합계		128	51.2%	75	30.0%	37	14.8%	7	2.8%	3	1.2%

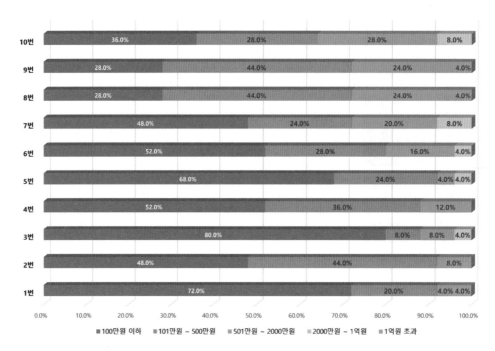

<그림6> 10장의 이미지 각각에 대한 작품 가격 평가

3) 작가 수준 평가와 작품 가격 평가의 상관관계

본 실험에서 작가 수준 평가와 작품 가격 평가가 잘 이루어졌는지를 판단할 수 있는 방법 중 하나는 이 둘의 상관관계를 확인해보는 것이다. 일반적으로 작가의 수준이 높다면 작품 가격도 높을 것으로 예상할 수 있기 때문이다. 이를 확인하기 위하여 두 변수를 교차분석한 결과는 아래와 같다.

일반 취미생 수준으로 평가한 경우 2,001만 원을 초과하는 응답이 1회도 검출되지 않았으며 전체 응답 46회 중 43회가 100만 원 이하에 집중됐다. 중고등학교 전공생 수준으로 평가한 경우 101만 원~500만 원, 501만 원~2,000만 원의 응답이 1회도 검출되지 않았으며 전체 응답 35회 중 31회가 100만 원 이하에 집중됐다. 반면에 대학/대학원 전공생 수준으로 평가한 경우 501만 원~2,000만 원 대라는 응답이 11회 검출되었고, 101

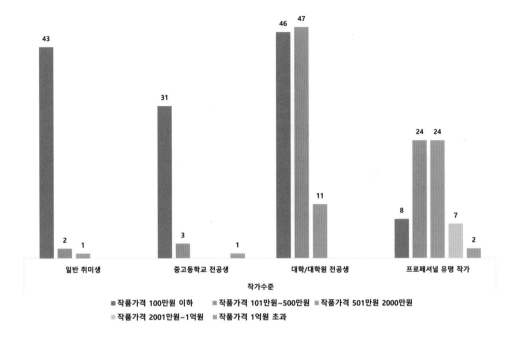





43

31

46 47

24 24

11

8

7

2 1 3 1 2

일반 취미생 중고등학교 전공생 대학/대학원 전공생 프로페셔널 유명 작가

작가수준

■ 작품가격 100만원 이하 ■ 작품가격 101만원~500만원 ■ 작품가격 501만원 2000만원
■ 작품가격 2001만원~1억원 ■ 작품가격 1억원 초과



<그림7> 작가 수준 평가와 작품 가격 평가의 교차 그래프. 단위(빈도)

만 원~500만 원 대라는 응답도 47회 검출되어 일반 취미생, 중고등학교 전공생 수준의
그림보다 높은 가격으로 평가받았다. 프로페셔널 유명 작가 수준으로 평가한 경우 1억 원
초과라는 응답이 2회 검출되었으며, 2,001만 원~1억 원 사이라는 응답이 7회, 501만 원
~2,000만 원 사이라는 응답이 24회 검출되어 대학/대학원 전공생의 그림보다 높은 가격
대로 평가받았다. 조금 더 명확하게 확인하고자 SPSS 25.0으로 작가 수준과 작품 가격의
상관관계spearman를 분석한 결과 두 변수 사이에 0.631의 상관관계가 있는 것으로 나타났
다(p⟨0.01).

5.4.4 결과 분석 및 시사점

본 실험은 인공지능이 생성한 그림이 아름다운가 또는 창의적인가를 확인했던 연구



(Elgammal et al., 2017; 이재박, 2019)들의 부족한 점을 보완하고자 했다. 아름다움이나 창의성이 그것을 평가하는 각 개인의 시각에 따라 달라질 수 있는 주관적 개념이기 때문에 사회적으로 인정되고 통용되는 보다 객관적 지표(작가의 교육 수준, 작가의 사회적 명성, 작품의 가격 등)를 통해 인공지능의 작가적 위치를 평가해보고자 했다.

인공지능이 생성한 10장의 그림에 대해 작가 수준을 평가한 결과 대학/대학원 전공생 수준이라는 평가가 42%, 프로페셔널 유명 작가 수준이라는 응답이 26%를 차지했다. 현재의 교육 시스템에서 대학원이 가장 고등한 교육기관이라는 점을 고려하면 10장의 그림에 대한 합계 평가에서 대학/대학원 전공생 이상이라는 응답이 68% 나왔다는 것은 구글 딥드림제네레이터가 높은 수준의 평가를 받은 것으로 볼 수 있다. 또한, 가장 높은 평가를 받은 그림 10번의 경우 프로페셔널 유명 작가 수준이라는 응답이 48%에 달해 평가자의 절반 정도가 구글 딥드림제네레이터를 매우 높은 수준으로 평가했음을 알 수 있다.

이와 같은 평가 결과는 국내의 대학/대학원 졸업생 수를 분석해 보면 좀 더 분명해진다. 한국교육개발원의 교육통계서비스에 따르면, 2019년 기준 국내 대학의 졸업생 수는 37만 명이고 이 중 미술전공(순수미술/응용미술/조형) 졸업생은 3천 4백 명이다. 대학원 졸업생은 9만 7천 명이고 이 중 미술전공 졸업생은 약 9백 명(석박사 합계)이다. 따라서 국내의 대학이나 대학원에서 미술을 전공했다는 것은 미술에 관한 전문성을 획득한 0.8%에 속한 것으로 볼 수 있다. 이에 비추어 볼 때 구글 딥드림제네레이터가 상당한 수준의 전문성을 갖춘 작가로 평가받았다고 볼 수 있다.

<표4> 국내 대학/대학원 졸업생 현황(2019)

학과		대학(명)	대학원 석사(명)	대학원 박사(명)
미술 · 조형	순수미술	2,585	441	75
	응용미술	271	29	5
	조형	558	206	56
	합계	3,414	676	136
전체학과		375,409	82,137	15,308

자료: 교육통계서비스, 한국교육개발원

인공지능이 생성한 10장의 그림에 대해 작품 가격을 평가한 결과 100만 원 이하라는 평가가 51%, 101만 원~500만 원이라는 평가가 30%를 차지했다. 또한, 가장 높은 평가를 받은 그림 9번의 경우 1억 원 초과라는 응답이 4%, 2,001만 원~1억 원이라는 응답이 24%, 501만 원~2,000만 원 이라는 응답이 44%로 501만 원 이상이라는 응답이 전체의 72%를 차지했다.

이와 같은 평가가 어느 정도인지 확인하기 위해 국내의 미술품 시장의 통계를 확인해 보았다. 문화체육관광부의 '2018 미술시장실태조사'에 따르면, 2017년 한해 동안 거래된 총액은 4천 9백억 원이었으며, 거래된 작품은 3만 7천 점으로 이들 작품의 평균가격은 약 1천 3백만 원이었다. 또한, 한국미술시가감정협회의 자료에 따르면, 가장 높은 가격대를 형성한 작가는 박수근으로 평균 작품가가 2억 4천만 원 수준이었다. 2위는 김환기로 3천 5백만 원 수준이었다. 4위와 5위를 기록한 박서보와 김창열의 경우 약 3백만 원 대의 가격대를 형성했다. 이와 같은 자료에 비추어볼 때 구글 딥드림제네레이터가 생성한 이미지가 상당한 가격대로 평가받았음을 알 수 있다.

<표5> 국내 작가 작품 가격

호당가격 순위	작가명	호당가격 (천원)	낙찰총액 (천원)	출품수	낙찰수	낙찰률 (%)
1	박수근	238,516	6,029,840	41	33	80.49
2	김환기	34,904	24,958,069	123	90	73.17
3	이우환	14,742	13,402,270	185	131	70.81
4	박서보	3,723	4,577,654	56	45	80.36
5	김창열	2,916	2,826,617	101	74	73.27

자료: 한국미술시가감정협회, 연합뉴스(https://www.yna.co.kr/view/AKR20200115120800005)

5.4.5 예술에서 인공지능의 역할 및 시장 안착 가능성

배움의 주체가 인간이든 인공지능이든 무엇인가를 배운다는 것은 배움의 대상에서 규칙이나 패턴을 발견한다는 뜻이다. 배움의 대상이 예술일 때도 마찬가지다. 이에 대해서는 6.1장에서 다루고 있으므로, 여기에서는 자세한 논의는 생략한다. 미술을 공부하고자 하는 학생이 대학과 대학원에 진학하는 이유는 미술에 관한 규칙이나 패턴을 배우기 위해서다. 교사의 입장에서 역시 마찬가지인데, 미술에 관한 규칙이나 패턴이 없다면(규칙이나 패턴이 없다는 것은 무작위나 우연을 의미하므로) 가르칠 수 있는 것이 없다는 뜻이 된다. 어떤 학생이 고흐에 대해 공부한다는 것은 고흐의 그림 속 규칙이나 패턴을 공부한다는 뜻이며, 딥러닝 방식으로 작동하는 인공지능이 고흐의 그림을 분석한다고 할 때 하는 일도 바로 이것이다.

이런 방식으로 그려진 그림이 예술인지 예술이 아닌지, 아름다운지 아름답지 않은지, 창의적인지 창의적이지 않은지는 각자가 판단할 몫이다. 그러나 그렇게 그려진 그림이 일정 수준 이상으로 평가받는다면 시장 가치가 매겨질 가능성이 생긴다. 예를 들어, 인공지능의 그림을 '예술이 아니며 아름답지 않다'고 평가하는 사람들이 있더라도, 그림의 수준을 일정 수준 이상으로 평가하는 사람들이 존재한다면 상품 디자인이나 장식용 그림 등에 도입하는 사례가 생길 것이고 차차 시장 가격이 형성될 것이다. 이에 대해 Smedt(2013)는 좋은 예술과 나쁜 예술을 구분하기가 어렵기 때문에 기계의 창의성을 판단하는 문제를 예술의 영역으로 가져오면 오히려 쉬워진다고 했다.

본 실험의 결과를 종합하면, 구글 딥드림제네레이터는 대학/대학원 전공생 이상의 수준으로 평가되었다. 이번 실험에서의 가격 평가가 실거래가가 아니라는 점에서 옥션 등에서 거래된 미술품의 가격과 직접 비교하는 것은 어렵지만 인공지능의 작품에 대해서도 시장 가격이 형성될 수 있다는 가능성을 발견한 것으로 볼 수 있다. 또한, 이 책의 부록에 나열한 것과 같이 이미 시장에 예술 창작 구독 서비스가 나와있다는 점에서, 미래의 가능성이 아니라 이미 현실화가 시작됐다고 보아야 한다.

인공지능이 예술에서 어느 정도의 역할을 할 수 있을지에 대해서 정확하게 예측하는

것은 쉽지 않다. 그러나 본 실험결과에 비추어볼 때, 일부 영역에서나마 고등교육(대학/대학원)을 받은 사람의 역할을 할 수 있을 것이라는 전망을 할 수 있다. 이런 결과가 반복적으로 확인될 경우, 산업계는 예술 영역에서도 인공지능의 도입을 빠르게 확대할 것이다. 예술대학을 통해 배출되는 인재들의 전문성과 창의성이 그 일부나마 인공지능의 도전을 받는 시대가 된 것이다. 예술대학과 예술교육의 새로운 이정표가 요구되는 시점이다.

6.

인공지능이
예술에 던진 질문들

학습목표

1. 예술을 인문학적 관점과 과학적 관점 모두를 통해 수용할 수 있는 역량을 기른다
2. 인공지능 등의 신기술의 이해를 통해 기존 예술의 전통을 의심하고 질문을 던진다
3. 인공지능 등의 신기술의 이해를 통해 미래의 예술을 전망하고 변화를 선도한다

이 책의 도입부에서 논의한 대로 현재(2020년대)는 그 어느 때보다도 예술과 과학에 대한 융합적 사고가 필요한 시대다. 이 책은 이를 달성하기 위한 아주 작은 노력의 일환이다. 인공지능이라는 생각하는 기계는 인간이 생각한다는 것이 무엇인지에 대해 새롭게 이해할 수 있는 기회를 주었다. 더 나아가 예술이 무엇이고 아름다움이 무엇인지에 대해 근본적으로 다시 생각할 기회를 주었다.

6.1
아름다움은 심리적 현상인가 수리적 현상인가?

생각할거리 **<<<<<<<**

1. 얼굴에 여드름을 제거하려는 사람은 있어도 얼굴에 여드름을 나게 하려는 사람
 은 없는 이유는 무엇일까(건강상의 이유가 아니라 아름다움의 관점에서 생각해
 보시오)?
2. 포토샵에서 얼굴의 잡티를 제거하는 이유는 무엇일까?
3. 포토샵에서 얼굴의 대칭을 맞추는 이유는 무엇일까?
4. BB크림을 발라 얼굴의 잡티를 제거하는 이유는 무엇일까?
5. 인간이 느끼는 아름다움은 심미적 현상일까 수리적 현상일까?
6. 인간이 느끼는 아름다움에도 과학적(수리적) 원리가 있을까?

롯데타워 전망대에 올라갈 때 엘리베이터를 타는 이유는 그것이 더 효율적이기 때문
이다. 고해상도 디스플레이를 보며 더 아름답다고 느끼는 이유는 그것이 더 효율적이기
때문이다. 점점 더 많은 화가들이 벽화를 그리기보다 디지털 작업을 선호하는 이유 역시
그것이 더 효율적이기 때문이다. 예술이 효율성에서 예외일 것이라는 생각은 예술을 오해
하는 지름길이다.

6.1.1 아름다움, 심리적 현상일까 수리적 현상일까

인간은 감각하는 대상으로부터 아름다움을 느낀다. 다만 인간이 모든 대상을 아름답다고 느끼는 것은 아니다. 인간이 감각하는 대상 중 대표적인 것이 자연인데, 인간은 자연 중에서도 자연의 특정한 순간, 또는 모양에 대해서만 아름다움을 느낀다. 파랗게 피어오른 나뭇잎은 아름답다고 느끼지만, 병이 들어 벌레 먹은 나뭇잎은 아름답게 느끼지 않는다. 물이 한껏 오른 복숭아는 아름답다고 느끼지만, 썩어 문드러진 복숭아는 오히려 혐오스럽게 느낀다.

이처럼 우리가 자연으로부터 아름답다고 느끼는 대상을 따라가다 보면 한 가지 특징을 발견하게 되는데 그것은 바로 '대칭'이다. 파란 잎이나 물오른 복숭아는 벌레 먹은 잎이나 썩은 복숭아보다 그 모양과 색이 더 대칭적이다. 건강한 잎은 모양이 좌우 대칭에 가깝고 색 역시 초록색이라는 단일한 색으로 대칭을 이루는 데 비해 벌레 먹은 잎은 모양의 대칭도 깨지고 벌레 먹은 부분이 갈색으로 불규칙하게 산포하여 색의 대칭도 깨진다.

물오른 복숭아와 썩은 복숭아도 마찬가지 관점에서 이해할 수 있다. 이 같은 관점을 확장하면, 드넓은 초원은 잔디 모양의 반복(대칭)과 초록색의 대칭이 만들어 내는 아름다움으로 이해할 수 있고, 단풍은 나뭇잎 모양의 반복(대칭)과 붉은색의 대칭이 만들어 내는 아름다움으로 이해할 수 있다. 모양과 색에 더해 자연에서는 시간의 대칭도 발견된다. 예를 들어 인간이 감각하는 계절의 변화는 자연에서 발생하는 사건들이 시간의 대칭을 통해 반복되는 것이다.

인간이 느끼는 '아름다움'은 '심미적 현상'으로 이해되기도 하지만, 살펴본 것처럼 대칭이나 반복과 같은 '수리적 현상'에 기반한 것일 수 있다. 이에 본 논문은 '정보처리 비용의 효율성'이라는 관점에서 심미적 현상인 '아름다움'을 고찰한다. 어떤 대상에서 대칭과 같은 특징이 발견될수록, 다시 말해 '정보처리 비용이 적게 들수록(반복이나 패턴이 발견되어 정보처리가 효율적일수록)' 그 대상을 '아름답게 느낄 가능성'이 크다는 것이 본 논문의 가설이다.

인간이 문화적인 존재이기 전에 생물학적인 존재라는 점을 떠올려보면 이런 관점에

대해 좀 더 수월하게 접근할 수 있다. 인간이 대상을 감각하기 위해서는 그 대상에 대한 정보처리 과정이 수반되어야 하는데, 정보를 처리하기 위해서는 뇌에서 전기 신호가 발생해야 하고, 전기 신호가 발생하는 과정에서 에너지 소모는 불가피하다.

에너지 소모가 클수록 동물의 생존에 해가 된다는 점을 떠올려보면, 정보처리량이 큰 대상물일수록 인간의 생존에 위협이 될 수 있음을 추론할 수 있다. 반대로 정보처리량이 적은 대상일수록 인간에게는 생존 상의 위협이 적다. 바로 이 지점에서 우리가 느끼는 아름다움이 '수리적 효율성(정보처리 비용의 효율성 – 생존 상의 이득)에 대한 심미적 표현'일 수 있다는 가설을 세울 수 있다.

물론 이것은 가설일 뿐 검증된 사실은 아니다. 또한, 이것을 실증적으로 검증할 방법을 찾기가 쉽지는 않다. 하여 본 논문에서는 인간이 대상으로부터 느끼는 아름다움이 정보처리 비용의 효율성과 관계를 맺을 수 있음을 보여주는 사례들을 나열함으로써 '아름다움'과 '정보처리 비용의 효율성' 사이의 관계를 드러내 보고자 한다. 이러한 시도는 인공지능이 예술 창작의 주체로 그 역할을 시작한 시대를 좀 더 잘 이해해보고자 하는 노력의 일환이다.

인공지능이 할 수 있는 것은 '사유'가 아니라 '계산'이다. 그런데 아름다움의 근원이 정보처리, 다시 말해 계산과 맞닿아 있다면 계산 기계인 인공지능이 예술을 창작하는 것은, 어쩌면 자연스러운 일이다. 또한, 인간의 예술 감상이 심리적 현상이기보다 수리적 현상이라면, 인공지능이 계산하여 창작한 예술을 인간이 계산하여 감상하는 것 역시도 자연스러운 일이다.

6.1.2 아름다움, 인간이 자연을 감상하며 깨친 계산의 효율성

인간 예술가가 세상에 모습을 드러내기 전에도 예술가는 존재했다. 그것은 다름 아닌 자연이다. 그래서 인간은 오늘날에도 자연을 '감상'한다. 만일 최초의 어떤 인간이 '아름다움'이라는 개념을 깨쳤다면, 그것을 인간 예술가의 작품으로부터 배웠을 가능성은 크

<그림1> 구글에서 'nature symmetry'로 검색된
결과를 편집한 화면

지 않다. 오히려 최초의 예술가는 자연을 감상함으로써 아름다움을 배웠을 것이다. 그리고 그것을 자신의 도화지에 복사함으로써 최초의 창작자가 됐을 것이다. 세 살 버릇 여든까지 간다는 말이 예술에도 적용된다면, 우리들의 선조가 자연으로부터 깨친 아름다움의 원리를 오늘날에도 사용하고 있을 가능성이 크다. 따라서 자연이 어떻게 생겼는지에 대해 살펴볼 필요가 있다.

이 그림을 통해 본 연구자가 이야기하고자 하는 것은 한 가지다. 인간이 아름다움이라는 개념을 자연을 통해 깨쳤다면 그것은 수리적인 계산의 효율성을 깨친 것과 진배없다는 뜻이다. 이 그림에 나타나는 자연의 모습은 매우 대칭적인데, 이것은 자연 그 자체가 계산량을 줄이는 방향으로, 다시 말해 매우 효율적인 방향으로 진화했음을 보여준다. 인간 역시 진화라는 자연의 효율적인 정보처리 과정을 통해 만들어졌기 때문인지 신체의 대

부분이 좌우 대칭이다. 만일 인간의 신체에 나타나는 좌우 대칭이 아름답다고 느껴지지 않는다면 한쪽 다리는 10미터고 다른 한쪽 다리는 1미터인 사람을 상상해보라. 확실히 인간은 대칭이 깨진 상태보다 대칭에 가까운 상태를 선호한다.

자연은 하나의 요소를 복사해 전체를 만든다. 좌우대칭, 상하대칭, 선대칭, 방사대칭 등이 여기에 해당한다. 프랙털은 하나의 요소를 무한히 반복하는 현상이다. 또한, 자연은 일정한 시간 간격으로 사건을 반복시키는데 인간이 느끼는 주기, 계절, 리듬 등이 여기에 해당한다. 이와 같은 대칭(반복 또는 패턴이라고도 부름)은 계산량을 줄이는 효과를 가지며, 정보 저장과 처리의 효율성을 높인다.

만일 정보를 효율적으로 처리하는 방식으로 자연이 만들어졌고(수리적), 인간이 자연으로부터 이런 특징을 배웠고 이런 특징을 아름다움이라고 여겼다면(심리적), 결국 인간이 느끼는 아름다움은 자연으로부터 깨친 수리적 효율성에 대한 심리적 표현일 수 있으며 이런 특징이 인간의 예술에서도 계속되리라는 추론을 할 수 있다.

6.1.3 대칭, 반복, 평균

1) 대칭

인간이 예술을 창작하기 위해서는 반드시 도구가 필요한데 인간은 이런 도구를 만들 때도 아름다움을 고려한다. 따라서 이 도구들의 생김새에도 우리가 생각하는 아름다움이 담겨 있다. 그런데 이 도구들의 생김새 역시도 매우 대칭적이다. 〈그림2〉에 나열된 돌도끼, 붓, 연필, 거문고, 바이올린, 도화지, 모니터 등은 모두 대칭적이다. 대칭적인 모양의 도구가 더 효율적이기 때문인지, 인간이 대칭을 선호하기 때문인지는 정확하게 알 수 없지만, 도구의 디자인에서도 대칭이 발견되는 것은 분명하다.

문자는 그 자체로 예술이고 디자인이며 문학과 학문을 위한 도구다. 그런데 문자를 다루는 방식을 보면 인간이 얼마나 대칭을 추구하는지를 알 수 있다. 이 논문 역시도 결국은 문자의 나열인데, 각 문자가 차지하는 공간의 크기가 매우 대칭적이다. 심지어 인간은

<그림2> 예술 창작에 사용되는 도구의 생김새

공간의 대칭이 거의 완벽하게 구현된 원고지라는 특수한 장치를 만들어서까지 문자의 크기를 일정하게 유지하고자 하며, 이것을 통해 독자의 정보처리량을 최소화한다(글자의 크기가 들쭉날쭉할수록 읽기가 어렵고 정보처리량이 커진다). 워드 프로세서는 각 글자가 차지하는 공간의 대칭을 자동으로 구현한다는 점에서 독자의 정보처리 양을 최소한으로 줄여준다(독자의 계산량을 줄여 아름다움을 자동으로 구현한다).

<그림3> 문자를 나열할 때 나타나는 공간 대칭

화가들이 그리는 얼굴에서도 일정한 비율이 발견된다. 〈그림4〉는 『예술과 과학Art and Science』의 표지로도 사용되었다. 〈모나-레오〉라는 이름의 이 작품은 릴리언 등이 1986년에 컴퓨터로 병렬시킨 이미지의 조합이다. 그 결과 모나리자의 얼굴과 레오나르도 다빈치의 얼굴 사이에서 이상한 대칭이 나타난다(Strosberg, 1999).

시각적 아름다움과 관련해서는 일상 속에서도 그 사례가 발견된다. 여드름이나 주근깨가 있는 얼굴보다 '백옥같이 매끈한 피부'를 아름답다고 여기는 것이 바로 그 일례다. 여

<그림4> 『예술과 과학(Art and Science)』(Strosberg, 1999)의 표지 이미지

드름이나 주근깨를 없애려고 피부과를 찾는 사람은 있어도 여드름이나 주근깨를 만들기 위해 피부과를 찾는 사람은 없다는 점에서 인간은 확실히 매끈한 피부를 더 아름답다고 생각하는 것 같다.

그러나 '인간이 왜 매끈한 피부를 아름답다고 느끼는가?'라는 질문을 던지면, 적절한 답을 찾기가 쉽지 않다. 매끈한 피부가 생리적으로 더 건강한 상태라는 답을 해 볼 수도 있겠으나, 본 논문에서는 '정보처리량'의 관점에서 이에 답해보고자 한다.

여드름이나 주근깨는 원래의 피부색과 다른 색을 갖는다. 즉, 그 얼굴을 보는 사람이 처리해야 할 색의 정보량을 증가시킨다. 여드름이 날 경우, 붉은색의 반점들이 얼굴의 이곳저곳에 불규칙하게 분포하여 피부색의 대칭을 깨뜨린다. 이에 비해 '백옥 같은 피부'는

<그림5> 인터넷에서 검색된 여드름 치료 비포/애프터 사진

<그림6> 인터넷에서 검색된 '포토샵 보정' 비
포/애프터 사진

피부색이 하나의 색으로 대칭을 이룬다. 다시 말해, 그 얼굴을 보는 사람의 정보처리량을 최소한으로 줄여주는 효과를 만든다. 감상자의 정보처리량을 줄여주는 것이 심미적 아름다움으로 여겨질 수 있음을 보여주는 사례다.

이처럼 피부색에 대한 대칭을 추구하는 현상은 '화장'과 '포토샵 보정'을 통해서도 일관되게 발견된다. 화장의 기능은 불규칙한 피부색을 화장품의 색으로 균일하게 덮어 피부색의 대칭을 만드는 것이다. 분, 파운데이션, BB크림 등은 모두 얼굴의 잡티를 덮는 효과를 내는데, 이는 결과적으로 피부색의 대칭을 달성시킴으로써 그 얼굴을 보는 사람의 정보처리량을 줄여주는 효과를 낸다. '포토샵 보정' 역시 피부과를 가는 행위 또는 화장을 하는 행위와 동일한 기능을 수행하며, 역시나 피부색의 대칭을 달성시켜 감상자의 정보처리량을 줄여주는 효과를 낸다.

물론 화장에는 눈이나 입술 등에 하는 색조화장도 포함된다. 그러나 이것은 얼굴 전체를 덮는 피부색과는 다른 효과를 갖는다. 눈 또는 입술의 형태를 강조하기 위한 목적이 더 큰 것으로 볼 수 있다.

우리가 '음악'이라고 부르는 것에서도 대칭이 발견된다. 특히, 우리가 '박자' 또는 '리듬'이라고 부르는 것은 '시간의 대칭'을 적나라하게 드러낸다. 2/4박, 3/4박, 4/4박 등의 박자 개념은 기준이 되는 '시간 간격'을 대칭적으로 배열함으로써 달성된다. 만일 음악에서 기준이 되는 '시간의 대칭'이 사라지면, 지금 우리가 알고 있는 음악은 흔적도 없이 사라진다.

인간이 왜 대칭적인 시간의 구조 안에 소리를 배열하기 시작했는지는 알 수 없지만, 음악에서 대칭적 시간의 구조를 벗어나는 일이 얼마나 어려운 일인지는 쉽게 알 수 있다. 그것은 시간의 구조를 벗어난 음악을 만들어보는 시도를 해 봄으로써 알 수 있다. '학교 종이 땡땡땡'의 멜로디를 연주해보자. 박자라는 시간의 대칭 구조를 무시하고 첫 번째 음은 오늘 3시에 치고, 두 번째 음은 내년 3월에 치고, 세 번째 음은 10년 뒤에 친다면 과연 이것을 음악으로 인지할 수 있는 사람이 있겠는가?

이처럼 우리가 어떤 소리의 배열을 음악으로 인지하기 위해서는 그 소리가 대칭적인 시간 간격 안에서 재현되어야 한다. 그런데 이 시간 간격의 대칭 역시 감상자의 정보처리량을 줄여주는 효과를 낸다. 마디가 바뀌어도 규칙적으로 반복되는 시간의 구조는 감상자로 하여금 변화에 대한 예측 양을 최소한으로 줄여 주기 때문이다. 이처럼 인간의 예술과 우리가 그것으로부터 느끼는 아름다움은 정보처리량의 효율성과 관계를 맺고 있는 것으로 보인다.

2) 반복

대칭의 다른 표현 중 하나가 반복인데 예술에서는 반복이 특히 중요하다. 시 또는 가사 등에서 나타나는 운율이 대표적이다. 말하자면, 운율은 소리의 대칭이다. 비슷한 소리를 반복시키는 이 작법은 오늘날 랩 음악의 '라임 rhyme'에서도 발견된다. 흔히 운율을 사용하는 이유로 '기억의 용이성'을 거론하는데, 이때 말하는 '기억의 용이성'이 바로 본 논문에서 말하는 '정보처리 비용의 효율성'이다.

이야기의 원형 또는 이야기의 구조 역시 문학에서 발견되는 반복의 사례다. 예를 들어 '권선징악'이라는 이야기의 원형은 여러 작품을 통해 조금씩 변형되어 반복된다. 이것이 갖는 장점 역시 정보처리 비용의 효율성과 관계가 깊다. 독자로서는 전혀 다른 두 개의 이야기를 들을 때보다 다르지만 공통적인 부분을 발견할 수 있는 두 개의 이야기를 들을 때 훨씬 더 적은 노력을 기울이고도 감상할 수 있다. 이와 유사한 예는 음악에서도 찾을 수 있다. 사람들은 흔히 전혀 모르는 신곡을 들을 때보다 이미 알고 있는 익숙한 노래를 들을 때 환호한다. 모르는 노래를 듣기 위해서는 정보처리 비용이 많이 들지만 이미 알

고 있는 노래를 들을 때는 정보처리 비용이 거의 들지 않기 때문이다.

음악은 반복을 관찰하기 매우 용이한 예술이다. 흔히 불리는 가요에서는 1절과 2절이 반복되고, 1절과 2절의 뒷부분에는 같은 멜로디와 같은 가사로 꾸며지는 '후렴'이 반복된다. 이 역시 감상자의 정보처리 비용을 줄여주는 효과를 내는데, 만약 노래의 전체 길이가 3분이라면 감상자는 대략 1분 정도의 정보를 기억하는 것만으로 3분짜리 음악을 감상할 수 있다. 음악에서 발견되는 반복은 좀 더 작은 단위에서도 발견된다. '프레이즈 phrase '라고 부르는 멜로디의 묶음이 바로 그것인데, 특히 바흐의 음악에서 아주 쉽게 발견된다.

현대의 엔터테인먼트 산업에서 사용되는 용어인 OSMU one source multi use 역시 반복이라는 개념으로 이해할 수 있다. 예를 들어 소설이 원작인 작품을 드라마, 영화, 오페라, 뮤지컬, 웹툰 등 서로 다른 장르로 '반복'시키는 것이다. 이 역시 감상자의 정보처리량을 줄여주는 효과를 발생시킨다. 그리스 해안가의 하얀 벽과 파란 지붕이 반복되는 풍경, 크로아티아의 오렌지색 지붕이 반복되는 풍경, 한국 북촌의 기와지붕이 반복되는 풍경 등도 반복이 만들어 내는 아름다움의 사례다.

Margulis(2012)는 반복이 있는 음악과 반복이 없는 음악 중 감상자들이 어느 쪽을 더 아름답게 느끼는지에 대해 실험을 통해 검증했다. 실험은 크게 두 가지 음악으로 이루어졌다. 하나는 음악을 잘 모르는 일반인들이 음악 편집 소프트웨어를 통해 반복되는 부분이 생겨나도록 편집한 음악이고, 다른 하나는 전문 음악인들이 반복이 나타나지 않도록 작곡한 음악이다. 이 두 종류의 음악을 청취자들에게 감상시킨 결과 일반인이 편집한 반복이 있는 음악이 더 즐길 만하고 more enjoyable , 더 흥미롭고 more interesting , 더 인간적인 more human 것으로 평가하였다. 이러한 실험결과는 인간이 느끼는 아름다움에서 대칭과 반복의 중요성을 상기시킨다. 오늘날 팝송에 나타나는 '훅(짧은 멜로디를 여러 번 반복시키는 작법)' 역시 반복의 관점에서 이해될 수 있다.

3) 평균

평균 역시 정보처리 비용을 획기적으로 줄여준다. 예를 들어 5천만 명이 넘는 한국인의 키를 일일이 기억하는 것은 어렵지만 한국인의 평균 키를 기억하는 것은 상대적으로

수월하다. 또한, 한국인의 평균 키를 모를 때보다 평균 키를 알 때 한국인에 대한 '특징'을 좀 더 또렷하게 알 수 있다. 평균은 이처럼 정보처리 비용은 최소화하면서도 특징은 잘 드러내는 효과를 낸다. 그런데 이 '평균'의 개념이 아름다움과 관계를 맺고 있는 것으로 보인다.

예를 들어 '정자체'가 그렇다. 무엇이 정자체인지를 정확하게 규정하는 것은 합의가 필요하지만, 편의상 워드 프로세서의 폰트를 정자체라고 가정하자. 우리가 손글씨 대신 워드 프로세서의 폰트를 사용하는 빈도가 점점 높아지는 것은 아마도 그것이 더 편리하고 미적으로도 아름답다고 여기기 때문일 것이다. 그렇다면 과연 왜 워드 프로세서의 폰트가 손글씨에 비해 아름답게 보일까? 본 논문에서는 그 답을 평균에서 찾고자 한다.

〈그림7〉에서 보는 것처럼 사람의 손글씨는 그것을 쓰는 사람에 따라서 제각각이다. '3'이라는 숫자를 1천 명이 쓴다고 가정할 때 비슷하지만 조금씩 다른 1천 개의 '3'이 그려질 것이다. 주목할 것은 우리가 서로 다른 1천 개의 '3'을 그저 숫자 '3'이라는 하나의 수로 읽는다는 것이다. 우리가 실제로 읽는 것은 숫자 '3'이 그려진 개별적인 모양이 아니라 숫자 '3'이 가진 공통 '특징'이기 때문이다. 그것이 조금씩 차이가 있다고 하더라도 가운데 부분이 움푹 접힌 곡선이 보이면 우리는 그것을 '3'으로 읽는다. 바른 글씨체 또는 정자체는 그러한 특징을 가장 명료하게 드러내는 모양을 뜻하며, 워드 프로세서의 폰트는 그것을 구현한 결과다.

다시 말해, 우리가 정자체라고 부르는 것은 서로 다른 손글씨 1천 개에 대한 평균이라고 볼 수 있으며, 평균이 반영된 정자체는 감상자의 정보처리 비용은 최소화하면서도

<그림7> 손글씨와 정자체

글자의 특징을 극대화한다. 이 역시 정보처리 비용의 효율성과 아름다움 사이에 상관관계가 있음을 암시한다.

숫자의 사례와 흡사한 관점에서 이해할 수 있는 것이 '잘생긴 얼굴' 또는 '예쁜 얼굴' 사례다. Langlois & Roggman(1990)는 사람들이 어떤 얼굴이 매력적이라고 느끼는지에 대해 실험을 통해 검증했다. 저자들은 어떤 얼굴이 매력적으로 보이는지 확인하기 위해서 합성된 얼굴 이미지를 준비했다. 〈그림8〉이 실험에 사용한 합성된 남자 얼굴 3개와 합성된 여자 얼굴 3개 세트다(왼쪽에서 오른쪽). 그리고 합성된 사진에 사용된 사진의 숫자를 각각 4개, 8개, 16개, 32개로 달리하여 실험에 사용했다(위에서 아래). 예를 들어 왼쪽 맨 위에 보이는 남성은 4장의 남성 사진을 합성해서 만든 얼굴이고, 왼쪽 맨 아래에 있는 남성은 32장의 남성 사진을 합성해서 만든 얼굴이다.

이들은 이렇게 합성된 얼굴 사진을 합성되지 않은 상태의 사진(원래 인물의 독사진)과 비교하여 평가하게 했다. 비교 대상으로 제시된 사진은 남성과 여성 각각 96명이었다. 실험에 사용된 96명의 남자 얼굴에 대한 매력점수는 최저 1.8, 최고 3.8이었으며 중간값은 2.5였다. 여성의 경우 최저 1.2, 최고 4.0이었으며 중간값은 2.4였다. 합성하지 않은 원래의 독사진과 합성으로 만들어진 얼굴 사진을 비교한 결과, 평가자들은 여러 명의 얼굴을 합성한 쪽일수록(16명, 32명) 더욱 매력적으로 느꼈다. 이에 비해 4명이나 8명의 얼굴을 합성한 사진은 더 매력적이라고 느끼지 않았다. 여러 명의 얼굴을 합성할수록, 즉 많은 사

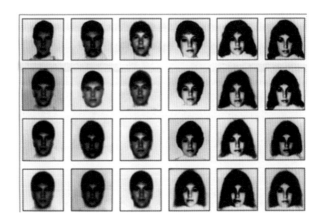

〈그림8〉 실험에 사용된 합성된 얼굴 이미지

Langlois & Roggman. 1990.

람의 얼굴의 평균을 구할수록, 사람들은 그 얼굴을 매력적이라고 느꼈다.

더 나아가 합성된 사진에 비해 매력적이라고 평가된 사람의 수는 매우 적었다. 단 3명의 남자와 단 4명의 여자만이 합성된 얼굴보다 점수가 높았다. 누군가의 얼굴이 사람들의 얼굴의 평균이기만 해도 96명 중 3번째나 4번째로 잘생기거나 예쁜 얼굴일 수 있다는 뜻이다. 반대로 남성 중 80명, 여성 중 75명은 합성된 얼굴에 비해 덜 매력적이라는 평가를 받았다. Langlois & Roggman(1990)는 이와 같은 실험결과를 토대로 "매력적인 얼굴은 그저 평균적인 얼굴일 뿐이다"라고 썼다. 이 결과에 대한 해석을 정보처리의 관점에서 하면 이렇다. 만일 대한민국 사람 5천만 명의 얼굴을 모두 기억해야 한다고 가정해보자. 특별한 방법이 없으면 5천만 명의 얼굴을 따로 기억해야 하고 사람을 마주칠 때마다 개인별 얼굴 특징을 각각 처리해야 한다. 그러나 일단 한국인의 얼굴에 대한 평균을 기억하면, 나중에 새로운 사람을 마주쳤을 때 모든 정보를 새롭게 처리할 필요 없이 평균으로부터의 '차이'만을 처리하면 된다. 그런데 이때, 어떤 사람의 얼굴이 평균에 가깝게 생겼다면 계산할 것이 거의 없다. 결국 인간은 정보처리 비용이 적게 드는 얼굴(수리적 효율성)을 아름다운 얼굴(심미적 표현)로 생각할 가능성이 높으며, Langlois & Roggman(1990)의 연구를 통해 이것이 실증됐다고 볼 수 있다.

위 내용에 대해 경험적으로 이야기하는 애니메이터도 있다. 일본 애니메이션 스튜디오인 지브리에서 프로듀서로 일했던 Kawakami(2015)는 그의 저서 『콘텐츠의 비밀』을 통해 애니메이터들이 미남, 미녀를 그릴 때 상당한 어려움을 겪는 점을 지적한다. 애니메이터들로서는 작품마다 주인공의 얼굴을 개성적으로 그리고 싶지만, 잘생기거나 예쁜 얼굴을 그리다 보면 결국 비슷한 얼굴(Langlois & Roggman(1990)가 이야기한 평균적인 얼굴)이 되어버리고 만다. 애니메이션 감독으로 일했던 고로는 '인간이 인식하는 미남 미녀는 평균적인 얼굴이기 때문'에 자신만의 미남 미녀를 그리고 싶지만 그리다 보면 결국 평균적인, 하나같이 똑같은 얼굴이 된다는 고충을 토로했다(Kawakami, 2015). 이 경험적인 인터뷰는 애니메이터의 노력 여부와 관계없이 잘생긴 얼굴을 그리다 보면 결국 평균적인 얼굴로 회귀하는 경향이 있음을 보여주며, 동시에 우리가 느끼는 아름다움이 계산의 효율성에 근거한 것일 수 있음을 시사한다.

음악에서 사용하는 '평균율Equal Temperament'도 이와 비슷한 관점에서 이해할 수 있다. 음악에서 사용되는 음계는 평균율 이전에 순정률이 사용되었다. 순정률에서는 중요한 음, 예를 들어 5음의 비를 정수비(2/3)로 맞춘 후에 나머지 음들을 조율한다. 이 경우 중요한 음정에서는 정수비의 깨끗한 소리를 얻을 수 있지만, 나머지 음들에서는 비례가 제각각인 불규칙한 음계를 갖게 된다. 결과적으로 중요한 음정에서의 정보처리량은 줄어드나 나머지 음정에서의 정보처리량은 늘어나게 된다. 또한, 개인별 지역별로 조금씩 다른 음정을 갖게 되어 여러 악기가 합주를 하기가 쉽지 않다.

그러나 평균율에서는 중요한 음정의 비율에서 조금 손해를 보더라도 12개 음정의 간격을 모두 배로 통일함으로써 음정 간격의 대칭을 이루며, 이것이 일종의 표준이 되어 전 세계 어느 지역의 어느 악기와도 합주가 용이해졌다. 또한, 청자의 정보처리량도 줄이는 효과를 낸다. 오늘날 평균율이 전 세계 음악계의 표준으로 자리 잡은 것이나 워드 프로세서의 폰트가 활자의 표준으로 자리 잡은 것은 인간이 느끼는 아름다움이 수리적 계산의 효율성과 상관관계를 갖는다는 것을 보여준다.

6.1.4 특징의 선명함과 아름다움의 상관관계

앞에서 살펴본 대칭, 반복, 평균이 예술적 아름다움에 대해 말하는 것은 무엇일까? 대칭, 반복, 평균은 대상의 '특징'을 보다 선명하게 드러내는 데 기여한다. 대칭과 반복은 하나의 요소를 여러 번 사용하는 것을 뜻하는데, 같은 정보가 반복해서 등장함으로써 주어

<그림9> 화이트 노이즈(좌)
흰색 도화지(우)

진 공간이나 주어진 시간을 더 많이 점유한다. 이를 통해 무엇이 중요한 정보인지, 그 정보가 가진 특징이 무엇인지를 보다 선명하게 드러내며, 감상자는 정보가 가진 특징의 선명함을 '아름다움'이라고 느끼는 것으로 보인다.

이를 이해하기 위해서는 '화이트 노이즈(백색소음)'와 비교하면 이해가 수월하다. 화이트 노이즈는 흰색과 검은색 점을 화면에 랜덤하게 흩어 놓아 어떠한 특징도 나타나지 않은 상태이기 때문이다. 이에 비해 도화지는 모든 화면의 점이 흰색이라는 일관된 특징을 띠는 상태다. 우리가 사용하는 도화지가 왜 '화이트 노이즈'가 아니라 '흰색 도화지'인지에 대해 생각해 볼 필요가 있다. 그림 그리기를 시작하는 가장 좋은 상태는 불규칙하고 정돈되지 않은 화이트 노이즈가 아니라 흰색이라는 단일한 특징으로 가장 명료하게 특징이 잡힌 상태라는 점을 기억해야 한다. 그림을 시작하는 단계에서조차 인간은 정보처리량이 적은 상태를 선호한다. 흰색 도화지라는 것은 이미 화이트 노이즈의 불규칙한 상태를 규칙의 상태로 정돈한 것이기 때문이다.

그림을 그린다는 것은 화면의 점들을 어떤 규칙이나 패턴, 또는 특징이 잘 발견되는 상태로 배열을 바꾸는 행위다. 이때 특징을 더 분명하게 드러내는 방법 중 하나가 같은 요소를 여러 번 재사용하는 것이며, 그것의 구체적 실천 방법이 바로 대칭, 반복, 평균이라고 할 수 있다. 말하자면, 대칭, 반복, 평균은 정보 감상자에게 '각인'효과를 준다고도 볼 수 있다. 정보 감상자들은 이와 같은 각인효과, 즉 상대적으로 더 또렷하고 분명하게 파악되는 정보에 더 반응하는 것으로 보인다. 역사를 통해 누적된 미술 작품을 보면 화이트 노이즈에 가까운 그림보다는 규칙과 패턴이 발견되는 구조화된 화면들이 주를 이룬다.

음악도 마찬가지다. 소리에도 화이트 노이즈가 있다. 이 소리를 들어보면 변화를 인식할 수 없기 때문에 아무런 특징도 잡히지 않는다. 그래서 '노이즈'라고 부르며, 이것을 '음악'으로 생각하는 사람은 (거의) 없다. 이처럼 우리가 음악이라고 부르는 것은 아무런 특징이 발견되지 않는 노이즈 상태의 소리가 아니라 시간의 흐름을 리듬이라는 일정한 패턴으로 구조화하고 동시에 화성이라는 이름으로 소리를 수직적으로 구조화하여 특징을 명료하게 구현한 상태를 일컫는다. 인간이 불협화음으로 느끼는 소리보다 협화음으로 느끼는 소리가 훨씬 더 특징이 잘 잡힌다(소리의 주기적인 반복이 더욱 일정하게 나타난다)는 것

은 이미 잘 알려져 있다.

미술과 음악 등 인간의 예술에만 국한되는 것도 아니다. 인간이 경외감을 느끼는 자연의 풍경은 대칭, 반복, 평균의 경연장이다. 사막은 모래가 가진 모양과 색이 대칭을 이루는 공간이며, 숲은 나무가 가진 모양과 색이 대칭을 이루는 공간이다. 바다는 물이 가진 색과 모양이 대칭을 이루는 공간이며 하늘은 대기의 색이 대칭을 이루는 공간이다. 자연을 봐도, 인간의 인공물인 예술을 봐도 인간이 느끼는 (일반적인) 아름다움이라는 것은 노이즈보다는 인간의 뇌가 정보를 처리하기에 알맞은 수준으로 패턴화된 세계일 가능성이 높다. 지금까지의 논의를 종합하면, 인간은 특징이 선명하게 드러나는 정보일수록 좀 더 아름답다고 느낄 가능성이 크다는 가설을 세울 수 있다.

지금까지 살펴본 바와 같이 대칭, 반복, 평균 등은 일정 크기의 화면이나 일정 길이의 시간에 나열된 정보량을 줄여주는 효과를 가지며, 감상자로 하여금 해당 정보의 특징을 좀 더 분명하게 알 수 있도록 하는 효과를 낸다. 또한, 살펴본 대로 사람들은 특징이 잘 잡히는 정보를 아름답다고 생각하는 경향을 보였다. 이와 같은 경향은 이재박(2019)의 실험을 통해서도 확인되었다. 이미 5.3장에서 살펴본 실험에서 사용된 2장의 재료 이미지의

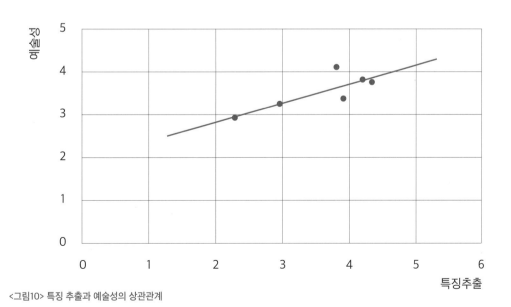

<그림10> 특징 추출과 예술성의 상관관계

특징이 최종적으로 출력된 이미지에 잘 반영되었는지와 최종적으로 출력된 그림에서 느껴지는 예술성을 5점 척도로 평가하게 했다. 인간 화가의 그림 3장과 인공지능의 그림 3장, 총 6장의 그림에서 얻어진 점수를 토대로 상관관계를 확인한 결과, 〈그림11〉과 같이 양의 상관관계가 나타났다(여기서 그림을 그린 주체가 인공지능인지 인간 화가인지는 중요치 않다. 그림의 주체가 누구인지에 상관없이 그려진 그림에서 특징 추출과 예술성 사이의 상관관계가 발견되는지가 중요하다). 실험에 사용된 그림이 총 6장밖에 되지 않아 일반화시키기에는 충분치 않지만, 특징이 잘 드러나는 것과 감상자들이 아름답다고 여기는 것 사이에 상관관계가 있음을 실증적으로 확인하는 계기는 마련하였다.

6.1.5 예술 창작에서 인공지능의 성공 가능성

새삼스레 아름다움이 심리적 현상인지 수리적 현상인지에 대해 생각해본 것은 우리가 어느새 인공지능이 예술을 창작하는 시대를 맞이하고 있기 때문이다. 멀게만 느껴졌던 자율주행이 점진적으로 현실로 다가오는 것처럼, 불가능하게만 여겨졌던 인공지능의 예술 창작은 우리의 일상이 되어가고 있다. 인공지능이 과연 창작이라는 영역에서 어느 정도의 성공을 거둘 것인지 정확히 예측하기는 어렵지만, 앞에서 논의한 바에 비추어 볼 때, 본 연구자는 성공 가능성을 크게 본다.

알파고 사건이 있기 전까지 바둑은 '기세 싸움'이라는 점이 강조되며 인간 바둑기사들의 정신적 측면이 중요하게 여겨졌다. 하지만 알파고가 한 것은 오직 계산뿐이다(Wang et al., 2016). 우리는 이 문장의 해석에 다시 한번 주의를 기울여야 한다. 우리 인간이 예술이나 바둑에서 강조했던 '기세', '정신 활동', '예술혼' 역시도 사실은 '계산 활동'일지도 모르기 때문이다.

인간의 사유는 언어를 통해 달성된다고 알려져 있지만, 그 사유가 일어나는 뇌라는 물리적 공간에서 일어나는 일은 전기 신호의 '계산'뿐이다. 그동안 인간이 '사유'라고 불렀던 활동은 사실은 뇌에서 일어나는 전기적 '계산 활동'에 붙여진 '다른 이름'이다. 뇌에서

어떤 신호를 다음 뉴런에 넘겨줄 것인지는 전기적 신호의 '계산'에 의해서 결정된다.

따지고 보면 인간이 뇌에서 하는 활동이나 컴퓨터가 CPU나 GPU에서 하는 활동은 모두 계산이다. 인간 예술가들은 그동안 자신들이 해왔던 것이 계산 활동이라는 것을 인지하지 못했을 뿐이다. 예술가들에게는 계산 활동보다 '영감', '번뜩임', '창의성'과 같은 표현이 더 친숙하다. 그러나 그 어떤 '예술적 사유'도 그것이 뇌라고 불리는 물리적 공간에서 벌어지는 사건이라는 점을 상기하면, 결국은 계산 활동으로 환원된다. 결국, 인간의 예술 활동은 심리적 현상이기 전에 수리적 현상이다.

그동안 인간이 느끼는 '아름다움'은 특별대우를 받아왔는지도 모른다. 어딘가 신비하고, 논리적인 접근만으로는 설명할 수 없으며, 과학적인 '증명'과는 구별되는 인문학적인 '해석'이 힘을 발휘하는 치외법권으로 남겨져 있었는지도 모른다. 여전히 그런 점이 있다고 하더라도, 우리는 이제 '숫자'와 '계산'이 발휘하는 힘이 '언어'적 '사유'를 넘어서고 있다는 점을 간과해서는 안 된다. 빅데이터에서 말하는 '빅'은 단순히 데이터의 사이즈가 커졌다는 것을 의미하는 것이라기보다 그동안 데이터 과학에서 취급하지 못했던 자연어나 그림, 음악과 같은 비정형 데이터도 수리적 분석의 대상에 포함됐다는 것을 뜻하기 때문이다.

우리가 언어로 사유할 때, 우리의 사유는 언어의 해상도를 넘어서기 어렵다. 그러나 숫자로 사유할 때 언어보다 더욱 세밀하고 정확한 사유에 도달한다. '빨간색'이라고 하면 도대체 어디서부터 어디까지를 이르는 것인지 분명하게 알 수 없으나 포토샵에 나타나는 색정보로 번역하면 R, G, B가 각각 256단계로 표현된, 보다 정밀한 색값을 하나의 기호(예: #ff9900)로 점찍을 수 있다. 그럼 이제 이것을 말하는 사람이나 듣는 사람은 그 '빨강'이 어느 정도의 '빨강'인지에 대해 하나의 점으로까지 오차 범위를 줄여 해석의 정확도를 높일 수 있다. 이처럼 언어로 계산할 때보다 수로 계산할 때 사유의 해상도가 높다.

예술이 사유를 통해 달성되고, 사유가 '인간의 뇌에서 일어난 작용에 대한 결과'라는 것에 동의한다면, 그것이 계산에 의해 이루어진 결과라는 것에도 동의해야 한다. 또한 언어에 비해 수의 해상도가 높다는 데 동의한다면, 예술을 하는 데 있어서도 언어로 계산할 때보다 수로 계산할 때 계산의 정확도가 높아질 수 있음에 동의해야 한다.

또 살펴본 대로 특징이 분명하게 드러나는 정보와 아름답다고 느끼는 것(정보처리 비용이 효율적인 것) 사이에 상관관계가 있음을 고려하면, 언어로 계산할 때보다 수로 계산할 때의 특징을 더욱 잘 계산할 수 있으므로, 수로 계산한 쪽의 결과물에서 아름다움을 느낄 가능성도 같이 커진다.

그러나 인간은 언어로 사유(계산)하는 것을 좀 더 편안하게 느낀다. 그래서 수의 계산은 계산기와 컴퓨터에 위임한다. 불편한 사실은 언어의 세계로 여겨졌던 예술 역시도 수의 세계로 편입될 가능성이 열렸다는 것이다. 지구상 최초의 예술가였던 자연(진화)은 수리적인 계산을 통해 (인간이 아름답다고 느끼는) 풍경을 그렸다. 그리고 오랜 시간 동안 인간 예술가의 대부분은 자신이 행하는 일이 수리적 계산이었음을 미처 자각하지 못한 채 작품을 남겼다.

그리고 지금 인공지능은 자신의 존재 자체를 인지하지 못한 채로 또한 자신이 하는 일이 예술 창작이라는 것을 인지하지 못한 채로 (인간이 아름답다고 느끼는) 어떤 것을 계산하고 출력한다. 기계는 자연을 닮았다. 인간에게 있어 자연이 성공한 예술가라면, 기계가 그 길을 가지 못하리라는 전망은 이치에 닿지 않는다.

1. 잘생겨 보이는 사람이 잘생겨 보이는 이유는 무엇인지 토의하시오.

2. 잘생겨 보이는 사람이 잘생겨 보이는 이유가 심리적 현상에 기인한 것인지 수리적 현상에 기인한 것인지 토의하시오.

3. 예술에서 발견되는 대칭, 평균, 반복, 패턴 등이 예술 감상자에게 어떻게 작용하는지 토의하시오.

4. 인간이 계속해서 디스플레이의 해상도를 높이는 이유가 무엇인지 토의하시오

1. 카카오톡의 프렌즈 캐릭터는 실제 사람의 사진과 비교할 때 감상 측면에서 어떤 이점이 있는가?

6.2
예술은 규칙인가 규칙변형인가?

생각할거리 **<<<<<<<**

1. 훅송에서 발견되는 규칙과 그것이 의미하는 바는 무엇일까?

2. 규칙과 규칙변형은 예술에서 말하는 재미와 어떤 관계가 있을까?

3. 예술학교에서 예술을 가르치고 배운다는 것은 규칙의 관점에서 볼 때 무엇을 의미할까?

 예술과 과학은 주관과 객관의 대명사처럼 이해된다. 예술은 주관이 개입할 여지가 매우 큰 반면에 과학은 언제나 객관적이어야 하는 것처럼 여겨진다. 그러나 예술에는 주관과 객관이 혼재한다. 예를 들어, 예술가가 자신의 주관적인 감정을 담아 연주하는 음악은 과학적인 객관성을 담보로 제작된 악기를 통해서 울려 퍼진다. 악기는 일종의 기계이기 때문에, 누가 연주하더라도 같은 높이의 음을 내도록 과학적으로 설계되어 있다.

 또한 악기의 제작과정은 자동차의 제작과정과 마찬가지로 모든 것이 수치화(객관화)되어 있다. 뿐만 아니라 오늘날 전 세계인이 사용하는 음계인 평균율 역시 음 사이의 간격이 정확하게 수치화(객관화)되어 있다. 서양 음악과 악기는 이처럼 수치(과학적, 객관적)에 기반함으로써 세계 음악시장의 표준으로 자리잡았다. 피아노와 트럼펫을 예로 들어보자.

 88개의 건반으로 이루어진 피아노는 모두 230여 개의 현으로 구성되며 총 18톤이 넘는 힘을 지탱한다. 피아노가 악기로서 역할을 하기 위해서는 18톤의 무게를 견뎌낼 수

<그림1> 그랜드 피아노의 액션을 표현한 그림

자료: Goebl, W. (2001). Melody lead in piano performance: Expressive device or artifact?.
The Journal of the Acoustical Society of America, 110(1), 563-572.

있는 구조, 재료, 기술 등이 요구된다. 또한 손가락으로 건반을 누르면 해머가 현을 때려 소리가 나게 하는 과정도 매우 정교한 메커니즘을 요구한다.

현을 때리는 해머는 60여 개가 넘는 부품들로 이루어져 있으며, 한 대의 피아노는 총 8천여 개의 부품으로 이루어진다. 현의 진동을 브리지와 연계시켜 소리를 울려주는 공명판, 울림을 지속시키는 페달, 울림을 멈추는 댐퍼 등 피아노를 만들기 위해서는 목공, 철골주물, 직물, 피혁 등과 관련된 첨단의 과학지식과 기술이 집약되어야 한다. 만일 스타인웨이Steinway & Sons 피아노가 경쟁사들보다 더 우수한 악기로 평가받는다면, 그것은 경쟁사들에 비해 피아노를 제작하기 위해 필요한 과학적 원리를 더 잘 이해하고, 기술적으로까지

<그림2> 스타인웨이 피아노 제작 과정

자료: Steinway & Sons 홈페이지 등

실현시켜 하나의 상품으로 완성했기 때문이다.

관악기도 마찬가지다. 초창기의 관악기는 하나의 배음 음열만을 사용하였으나 하나의 배음 음열에서 자유자재의 다른 배음 음열로 이동할 수 있는 밸브valve의 사용법은 18세기에 이르러서야 발명되었다. 관악기는 이와 같은 기술적 성취를 통해 비로소 완전한 음정의 음을 가진 반음계 악기로 발전할 수 있었다[41].

<그림3> 에칭프레스(Etching Press)

미술도 비슷하다. 예를 들어, 동판화를 제작하는 과정에도 과학과 기술은 어김없이 등장한다. 에칭프레스는 피아노와 마찬가지로 기계로서 갖추어야 할 모든 과학적 원리를 충실히 따르며, 그 결과로 예술가의 아이디어를 한 장의 완성품으로 출력한다. 예술가의 아이디어가 아무리 뛰어나다고 할지라도 이 기계의 도움을 받지 않으면 그 작품은 세상에 존재할 수 없다. 바꾸어 말하면, 얼마만큼 발전된 에칭프레스를 보유하고 있는가에 따라 예술가의 표현 한계가 크게 달라진다는 뜻이다.

예술에서 발견되는 규칙을 찾기 위해 더 많은 사례를 살펴볼 필요는 없다. 누가 어떤 예술을 하든 그 예술은 도구를 통해야만 비로소 작품으로 출력되기 때문이다. 그리고 그 도구는 규칙에 따라 제작되기 때문이다.

놀라운 것은 모두가 똑같은 도구를 사용해도 그 결과는 하나도 겹치지 않을 수 있다

는 것이다. 지구상에 태어났던 모든 사람은 하나 같이 DNA의 결합법칙(도구)에 따라 만들어졌지만, 단 한 명도 똑같은 사람이 태어나지 않았다(결과의 다양성). 피아노라는 동일한 도구를 사용하더라도 누구는 베토벤이 되고 누구는 쇼팽이 되는 것은 바로 이런 이유 때문이다. 그래서 예술이라는 것을 '규칙을 깨는 것'으로 이해하는 것은 위험하다. 예술은 규칙을 '다르게 사용하는 것'에 가깝다. 예술가의 할 일이라는 것은 규칙에 대한 '나만의 사용법'을 만드는 것이라고 할 수 있다. 누구나 알고 있는 리듬을 나만의 방식으로 조금 변형을 준다든가, 누구나 알고 있는 일상적 언어사용을 벗어나 은유법을 사용한다든가, 누구나 알고 있는 익숙한 구도를 나만의 방식으로 비틀어 보는 것이 여기에 해당한다.

다시 한번 말하지만, '예술이 규칙에서 예외적'일 것이라는 생각은 예술을 오해하는 지름길이다. 예술은 철저하게 규칙에 기반하고 있다. 다만, 규칙을 변형시키는 것이 또한 예술의 미덕이기도 하다. 재미없다 또는 지루하다는 표현은 변화가 없다는 뜻이기도 한데, 온통 규칙에 따라 움직여서 예외적 상황을 찾을 수 없을 때 사람들은 지루함을 느낀다. 재미라는 것은 결국 규칙을 변형시키는 데서 만들어진다.

과학과 기술은 규칙을 깨고서는 작동하지 않는다. 그러나 예술은 규칙을 기반으로 하되 규칙을 변형시킴으로써 재미를 만들어 낸다. 불협화음(규칙깨짐)도 때에 따라 아름답게 들리는 이유가 여기 있다. 작가의 할 일이란 것은 도대체 어느 정도로 규칙을 변형시킬 것인가를 찾는 것이라고 할 수 있다.

인공지능은 규칙을 찾고 그에 따라 결과물을 내는 데 탁월하다. 또한 규칙이 무엇인지 찾을 수 있기 때문에 그것을 변형시키는 것도 가능하다. 이제 남은 숙제라면, 인간 감상자에게 있어 규칙과 규칙변형의 황금비율이 어느 정도인지를 찾는 것이다. 이 일은 인간 창작자에게도 어려운 일이다. 충분한 시간이 주어진다면, 기계가 이 일도 할 수 있으리라는 전망을 할 수 있다. 이 일을 할 수 없으리라는 전망이 오히려 부자연스럽다.

그룹토의　<<<<<<<

1. 예술에서 발견되는 규칙과 규칙변형에는 어떤 것들이 있는지 토의하시오.

2. 인공지능, VR/AR, 메타버스, NFT 등의 기술을 모두 고려하였을 때, 미래의 예술은 어떤 모습일지 토의하시오.

3. 데이터를 분석하고 다루는 기술을 익히는 것이 자신의 예술에 어떤 영향을 미칠지에 대해 토의하시오.

4. 인공지능 사용법 또는 프로그래밍을 익히는 것이 자신의 예술에 어떤 영향을 미칠지에 대해 토의하시오.

5. 인공지능을 자신의 예술에 어떤 방식으로 적용시킬 수 있을지에 대해 토의하시오.

퀴즈　<<<<<<<

1. 정보처리 비용의 효율성 측면에서 훅송이 대중적으로 인기가 있는 이유는 무엇인가?

인공지능이 예술에 던진 질문들

지금까지 이 책 전체를 통해 살펴본 내용들을 종합할 때, 우리는 앞으로의 예술에 상당한 변화가 있을 것임을 추론할 수 있다. 이번 장에서는 이 책의 논의를 통해 자연스럽게 도출되는 질문들에 대해 짤막한 답이나마 해보고자 한다. 여기서 제시하는 답은 정답이라기보다 하나의 가능성으로 해석하는 것이 바람직하다.

6.3.1 예술 창작도 구독할 수 있을까?

지금까지 예술 작품을 창작할 수 있는 주체는 예술가밖에 없었다. 예를 들어, 어떤 사람이 음악이나 그림이 필요하다고 할 때, 예술가에게 의뢰하는 것 이외에 다른 선택지가 없었다. 그러나 앞으로는 기계에게도 작품을 의뢰할 수 있게 될 것이다(이미 지금도 구독 서비스가 출시되어 있다. 부록을 참조하기 바란다). 사용자는 기계를 통해 거의 무한대로 작품을 만들어 볼 수 있고, 그중에서 마음에 드는 것만 선별적으로 사용하게 될 것이다. 유료 구독 서비스를 이용할 경우 해당 작품에 대한 저작권도 얻게 될 것이다(지금도 이미 그렇다). 일반적으로 작품료가 상당하기 때문에, 예술가에게 작품을 의뢰하는 사람의 수는 많지 않았다. 그러나 창작이 구독 서비스화 된다면 매우 저렴한 구독료를 내고 상당한 양의 작품을 얻을 수 있기 때문에(AIVA라는 음악 창작 인공지능은 월 4만 원 정도의 비용을 내고 구독 서비스를 신청하면 월 300곡을 다운로드 할 수 있으며, 이에 대한 저작권도 획득한다) 앞으로는 작품 의뢰자의 저변이 일반 대중으로까지 확대될 가능성이 있다.

인간 창의성에 대한 이해가 고정적인 것이 아니라 시대와 환경, 지식습득 정도가 변함에 따라 계속해서 변해간다는 3장의 논의를 다시 한번 참조해주기를 바란다. 이제 창의성은 구독의 대상이 될 정도로 그 작동 원리가 상당 부분 벗겨졌다. 예술가의 일탈이 창의성의 원천으로 여겨질 만큼 순진한 시대는 끝났다.

6.3.2 예술가의 일탈이 창의성의 원천인가?

물론 그럴 수도 있다. 때에 따라 색다른 경험이 창의성의 원천이 되기도 한다. 그래서 많은 예술가들이 세계 각지로의 여행을 마다하지 않는다. 다소 위험하지만 색다른 경험이 영감이 되는 것을 부정할 수는 없다. 그러나 일회적 일탈은 일회적 창의성으로 그칠 가능성이 크다. 지금까지 밝혀진 창의성의 원리를 종합하면, 창의성이라는 것은 끝없는 공부를 통해 달성되는 아주 지루한 것이다.

가장 널리 알려진 것으로는 1만 시간의 법칙이 있다. 어떤 분야의 전문가가 되기 위해서는 최소한 그 분야에서 1만 시간 정도의 수련을 쌓아야 한다는 것이다. 하루에 4시간씩 주 5일 수련한다고 할 때, 약 10년이 걸린다는 뜻이다. 그런데 창의성이란 것은 두 개 이상의 전문 분야의 지식이 섞이면서 나오는 경우가 많기 때문에 최소한 20년 이상의 수련을 필요로 한다는 계산이 나온다. 이처럼 창의성이 일회적 일탈이기보다 반복적인 훈련을 통해 달성되는 것이라고 할 때, 인간보다는 기계가 창의성의 획득에 유리할 것이라는 점을 어렵지 않게 유추할 수 있다. 기계는 지루함이나 피곤함을 느끼지 않기 때문이다.

6.3.3 창의성은 새로움을 뜻하는가?

창의성에 대한 또 다른 미신은 새로움이라는 단어 때문에 생겨난다. 창의성이 새로움을 뜻하는 것은 맞지만 그것은 어디까지나 창의적인 프로세스에 의해 나타난 결과(작품)

를 해석할 때 주로 사용된다는 점에 주의해야 한다. 작품이 새로워 보일 수는 있지만, 그 작품을 만드는 과정은 일상적 루틴에 가깝다는 것을 기억해야 한다. 동일한 과정을 끊임없이 반복하되, 아주 조금씩 변화를 주다 보면 언젠가는 새로운 결과물이 얻어진다고 생각하는 쪽이 창의성을 이해하는 더 나은 방법이다.

대표적인 예는 무라카미 하루키라는 소설가다. 우리 책 1.3.2장의 그룹토의에서도 살펴본 바와 같이 하루키는 자신의 창의성의 원천을 '반복'에서 찾는다. 일탈이나 새로운 경험을 하는 대신 하루도 거르지 않고 같은 시간에 글쓰기라는 행위를 반복한다. 이 행위를 반복하다 보면 그 과정에서 새로운 글도 얻어지는 것이다. 하루키가 쓴 글 중에는 아마도 버려지는 글이 더 많을지도 모른다.

지난 400년간 가장 위대한 창조자로 손꼽히는 소설가, 작곡가, 화가, 안무가, 극작가, 시인, 철학자, 조각가, 영화감독, 과학자들의 하루를 정리한 책 『리추얼 Daily Rituals 』에 따르면, 이들은 늘 반복적이고 똑같은 행위를 통해 자신의 일에 몰입하는 시간을 확보했고 이를 통해 새로운 결과물을 얻어냈다. 즉, 작품을 만드는 과정은 새롭기보다 루틴을 반복하는, 어찌 보면 지루하기까지 한 과정의 연속이다.

기계가 창의적이지 못할 것이라는 생각은 여기서 다시 한번 깨진다. 인간의 창의성 역시 지루한 공부, 훈련, 연습에 대한 반복의 결과로 나타나기 때문이다. 인공지능이야말로 일상적이고도 지루한 훈련과 학습을 그 누구보다 잘 할 수 있으며, 그 학습의 결과로 매일 다른 작품을 출력할 수 있다. 그중에는 당연히 새롭다고 여겨질 만한 것들이 포함되어 있을 것이다.

6.3.4 실사메이션이 탄생할까?

현재는 실사 영화와 애니메이션이 비교적 명확하게 구분된다. 영화와 애니메이션은 이야기를 영상화하는 장르라는 점에서는 같지만, 극을 이끌어가는 주인공이 실제 인간 배우인지, 캐릭터인지에 따라서 다른 장르로 인식된다. 그러나 앞으로는 앞에서 살펴본

GAN과 같은 알고리즘에 의해 생성된 이미지에 의해 실제 사람이 출현한 것과 같은 효과를 내는 영화가 만들어질 수 있다. GAN을 통해 만들어진 사람 이미지를 실제 사람과 구분할 수 없게 된 것은 이미 수 년이 지났다. 이런 변화가 언제 현실화될지에 대해서 구체적인 전망을 하는 것은 어렵지만, 앞으로 이런 변화가 현실이 될 것이라는 데는 의심의 여지가 없다.

6.3.5 엔터테인먼트 투자에 변화가 생길까?

예를 들어 아이돌 그룹을 만들고자 할 때, 엔터테인먼트 기업은 지금까지 재능 있는 사람을 발굴하는 것 이외에 다른 길이 없었다. 그러나 앞으로는 디지털 캐릭터의 개발이 라는 다른 옵션을 갖게 될 것이다. SM엔터테인먼트의 걸그룹 '에스파^{Aespa}'가 그와 같은 시도의 출발점일 수 있다. 물론 1998년에 사이버 가수 아담이 시도되기도 했지만, 당시의 기술력은 현실과 가상의 경계를 허물 정도는 아니었던 것으로 보인다. 이번이라고 해서 '반드시'라는 보장은 없지만, 오늘날의 기술은 가상과 현실의 경계를 모호하게 하는 수준 에 매우 가까워진 것으로 보인다. 이런 시점에서, 엔터테인먼트 기업의 투자는 디지털 캐 릭터 개발로 이어질 가능성이 높다.

이런 변화는 분야를 막론하고 벌어질 가능성이 크다. 유명한 성우를 채용하는 대신, 어떤 목소리든 배울 수 있는 인공지능을 개발할 가능성이 높고, 특정 장르의 노래를 잘 부 르는 가수를 키우는 대신, 어떤 스타일의 노래든 학습할 수 있는 인공지능을 개발할 가능 성이 높다. 마찬가지로 아나운서를 채용하는 대신, 어떤 얼굴이든 될 수 있는 인공지능을 개발할 가능성이 높고, 인간 작곡가에게만 의지하는 대신 인공지능 작곡가 개발에 투자해 서 또 하나의 선택지를 열어 둘 가능성이 높다.

6.3.6 디지털 캐릭터에 투자해서 얻는 이익은 무엇인가?

엔터테인먼트 기업이 디지털 캐릭터에 투자해서 얻을 수 있는 장점은 어떤 것들이

있을까? 첫째, 가수나 배우들의 일탈 행위로 인해 받을 수 있는 타격을 최소화할 수 있다. 디지털 캐릭터는 일탈하지 않기 때문이다. 둘째, 디지털 캐릭터는 늙지 않는다. 일례로 미키마우스는 1928년 생이다. 그럼에도 여전히 아이처럼 보인다. 셋째, 유행이나 시대의 흐름이 바뀌어도 빠르게 대응할 수 있다. 일반적으로 사람에게는 그 사람만의 스타일이 있기 마련이어서 그것을 바꾸기가 매우 어렵지만(물론 이것이 장점으로 작용하기도 하지만), 디지털 캐릭터의 경우 조금 더 유연하게 대처할 수 있다. 넷째, 소비자가 원하는 곳이라면 언제 어디라도 나타날 수 있다. 인간 가수라면 한 번에 한 곳에만 출현할 수 있다. 그러나 디지털 캐릭터는 동시에 무한대의 장소에 출현할 수 있다. 다섯째, 연출자의 의도를 더욱 명확하게 실현할 수 있다. 현재는 연출자(작곡가, 감독 등)의 아이디어를 연기자(배우, 가수 등)가 실현하는 구조다. 이 과정에서 연출자의 아이디어는 연기자를 통해 해석되는데, 연출자의 기대를 뛰어넘은 결과를 얻을 수도 있지만, 많은 경우 둘 사이의 소통을 위해 많은 에너지가 소모되기도 한다. 인공지능이 이런 어려움을 보완해 줄 수 있을 것으로 보인다.

6.3.7 창작의 기술적 부분은 인공지능에게 학습될까?

예술가의 창작 프로세스의 많은 부분은 반복적이고 기술적이다. 그것은 오늘날 누구나 사용하고 있는 포토샵만 봐도 알 수 있다. 포토샵이라는 응용 프로그램은 화가나 디자이너들의 업무 중 발견되는 패턴화된 일들을 기계적으로 처리될 수 있도록 옮겨 놓은 것이다. 인공지능 시대에 차이가 있다면, 이제 창작 작업에 숨겨진 기술적인 패턴을 찾는 일조차도 인간 프로그래머가 아니라 기계가 할 것이라는 데 있다. 이처럼 앞으로는 예술가들에게 내재되어 있던 창작 과정이 기계에 의해 학습될 것이다. 다시 말해, 기술적으로 인간 창작자와 인공지능의 차이가 거의 사라질 가능성이 높다는 뜻이다. 오히려, 기술적인 부분에서는 인공지능의 완성도가 높을 가능성도 크다.

6.3.8 예술에서 인공지능의 성공 가능성은 어느 정도인가?

아직 그것을 장담하기는 어렵다. 이미 인공지능은 세 번의 겨울을 지났다. 당장 무슨 일이라도 일어날 것처럼 기대를 불러모았지만 뚜껑을 열고 보니 신통치 않았다는 뜻이다. 이번에도 역시 기대와 우려가 교차한다. 알파고(2016년)와 알파스타(2019년)로 인공지능이 인간 바둑 챔피온과 스타크래프트 챔피온을 이길 수 있다는 것을 보여준 구글의 딥마인드는 시장의 기대를 한 몸에 받았지만, 지금까지 수익을 창출할 수 있는 서비스를 출시하지 못하면서 실망감을 주고 있기도 하다.

6.3.9 인공지능 예술가 비서가 일상화될까?

인공지능 스피커를 두고 인공지능 비서라고 한다. 그렇다면 인공지능 예술가 비서를 두는 일도 가능할까? 가능하다. 인공지능은 사람의 얼굴을 인식할 수 있다. 그런데 사람의 얼굴 정보에는 표정이 숨겨져 있고, 표정에는 감정이 숨겨져 있다. 인공지능이 얼굴을 인식한다는 것은 감정을 인식한다는 것과도 맥을 같이 한다.

어떤 사람이 퇴근해서 집에 돌아오는 길을 상상해보자. 스마트폰을 켜기 위해 얼굴인식을 했다. 그 순간 감정상태까지 같이 인식된다. 만일, 슬픔이라는 감정이 인식됐다면, 스마트폰은 그에 맞는 음악이나 영상을 추천할 수 있다. 또는 그 상황에 맞는 음악을 즉석에서 작곡해서 들려줄 수도 있다. 물론, 슬픔을 위로할 수 있는 이미지를 생성해서 보여줄 수도 있다. 심리 상담을 할 수 있는 챗봇이 위로의 말을 건넬 수도 있다. 또는 시 한 편을 즉석에서 만들어서 읊어줄 수도 있다.

여기에 나열한 예시들은 무한히 많은 가능성 중에 일부의 일부에도 지나지 않는다. 앞으로 인공지능 예술가 비서는 우리들의 일상으로 스며들 것이다.

6.3.10 예술가의 할 일은 무엇인가?

포토샵을 만든 엔지니어가 '짤방'이라는 새로운 형식의 콘텐츠를 만들기 위해 포토샵을 만든 것은 아니다. 이 엔지니어의 역할은 이미지 생성에 필요한 기술적인 여러 단계를 표준화하여 하나의 도구로 묶어내는 데까지였다. 이 표준화된 도구를 이용해 산업 디자인, 캐릭터 디자인, 짤방 등의 다양한 콘텐츠를 만드는 일은 예술가의 몫이었다. 이번에도 역시 마찬가지다. 공학자들의 역할은 무엇이든지 스스로 배울 수 있는 기계를 만든 데까지다. 앞으로 이 기계를 사용해 새로운 형식의 콘텐츠를 만드는 일은 예술가의 몫이다.

이제 예술가는 인공지능과 경쟁을 하기보다 어떻게 하면 더 내가 원하는 인공지능을 만들 수 있는지에 대해 고민해야 한다. 여기서 '만든'다는 것은, 과연 인공지능에게 무엇을 배우게 할 것인지를 고민한다는 뜻이다. 무엇을 학습시키느냐에 따라 결과물이 달라지기 때문이다.

6.3.11 강^强인공지능은 어려울 것인가?

사람들은 얼굴인식과 같은 특정 업무를 잘 하는 약^弱인공지능을 개발할 수는 있지만, 인간처럼 얼굴인식도 잘 하고, 그림도 잘 그리고, 수학문제도 잘 풀고, 음악 작곡도 잘 하는 강인공지능을 개발하는 것은 어려울 것이라고 말한다. 그러나 이에 대해서는 다시 생각해볼 필요가 있다.

과연 인간은 강인간일까 약인간일까? 인간 중에서도 모든 일을 다 잘하는 강인간은 거의 존재하지 않는다. 대학의 교육 시스템만 보아도 쉽게 알 수 있다. 연기과에서는 연기만 잘 하는 전문가를 양성하며, 수학과에서는 수학만 잘 하는 전문가를 양성한다. 음악가는 음악만 잘 하고 미술가는 미술만 잘 한다. 사실 그것만 잘 하기도 쉽지 않다. 인류를 여기까지 발전시킨 전문가 시스템이라는 것을 강인공지능과 약인공지능의 관점에 빗대어 보면, 이것은 강인간이 아니라 약인간을 양성하는 시스템이다. 그럼에도 불구하고 인류가

이렇게까지 강해질 수 있었던 것은 각각의 분야에서 전문성을 쌓은 약인간들이 하나의 커뮤니티를 이루기 때문이다. 한 개인이 모든 문제에 전문가일 수는 없지만 인류 전체를 하나로 묶으면 더 많은 문제를 풀 수 있는 것이다.

인공지능도 마찬가지 관점에서 이해할 수 있다. 강인공지능이니 약인공지능이니 하는 이야기는 인공지능에 대한 이해에서도 또한 인간에 대한 이해에서도 괜한 논란만 일으킨다. 사람이 살아가는 사회가 그런 것처럼, 개별 문제를 잘 풀 수 있는 개별 인공지능(약인공지능)을 무수하게 개발하다 보면, 그것들의 집합이 하나의 커뮤니티가 되어 마치 강인공지능이 탄생한 것과 같은 효과를 낼 것이다.

6.3.12 도구가 바뀐다고 내용도 바뀔까?

인공지능이라는 새로운 도구가 등장했다고 해서 그동안 우리가 사랑했던 예술의 내용마저 바뀔 가능성은 높지 않다. 카메라가 등장하고 사진이라는 새로운 예술이 시작됐다고 해서 예술의 내용마저 새로워진 것은 아니기 때문이다. 우리는 여전히 사랑, 선생, 종교, 자연과 같은 내용을 예술의 주요 주제로 삼는다. 예술의 소비자가 앞으로도 인간일 것이라는 점을 감안하면(인공지능이 예술을 감상해야 할 이유가 딱히 없다는 것을 감안하면) 예술의 내용은 앞으로도 인간사에 관한 것, 그중에서도 인간에게 가장 중요하고 익숙한 사랑, 전쟁, 종교 등에 관한 것일 가능성이 높다.

이런 점을 감안하면, 인공지능이 인간이 좋아하는 대상 또는 주제에 대한 맥락적인 이해를 할 수 있을 것인지에 대한 질문이 남는다. 인공지능이 그것을 할 수 있을지는 더 지켜봐야 하겠지만, 예술가의 역할이 여기에 집중될 것이라는 예상은 어렵지 않게 할 수 있다. 표현의 '기술적인 부분'은 인공지능의 학습 효과가 높겠지만, 내용의 맥락적인 구성은 예술가의 영역으로 남을 가능성이 여전히 크기 때문이다. 인공지능이라는 새로운 도구가 예술에 도입되겠지만, 그 예술에서 주로 다루는 내용이 바뀔 가능성은 그다지 높지 않다.

6.3.13 인공지능이 예술가로 받아들여질까?

이 문제가 주관적 판단의 영역에 있는 한, 답은 하나일 수가 없다. 누군가는 창작의 주체로 인정할 것이고 누군가는 인정하지 않을 것이다. 요즘은 또한 전문가나 비평가의 의견이 힘을 크게 쓰지 못하는 시대이기 때문에 어느 한 관점에서 대중이 계몽될 가능성도 크지 않다. 어느 쪽으로 결론이 나든, 그것은 더 많은 대중들이 지지하는 쪽일 가능성이 높다. 어느 한쪽의 의견이 과반을 넘어 다수를 형성하면, 자연스럽게 그것이 사회의 의견이 될 것이다.

6.3.14 인공지능이 인간 예술가의 저작권을 침해한다?

인공지능은 인간 예술가들의 작품을 학습하고 그것을 바탕으로 새로운 작품을 출력한다. 이것을 두고 인공지능이 인간 예술가들의 저작권을 침해한 것으로 보기도 한다. 만일 이것이 저작권 침해에 해당한다면, 이 세상의 모든 예술가들은 선대 예술가들의 저작권을 침해한 셈이 된다. 인간 예술가도 그들의 선대 예술가의 작품을 듣거나 보거나 공부하는 것을 통해 자신의 작품을 만들기 때문이다.

인공지능을 활용한 예술 창작 실습

인공지능을 활용한 예술 창작 서비스는 그림 그리기, 음악 작곡하기, 글쓰기, 목소리 등의 다양한 분야에서 상용화되고 있으며, 이 중 일부는 이미 구독 서비스를 출시하였다.

인공지능을 활용한 예술 창작 서비스를 이용해 봄으로써 인공지능의 작가적 수준을 평가해보고, 앞으로 이 도구를 자신의 예술에 어떻게 적용할 수 있을지 생각해본다. 또한, 이런 기계가 대중화되는 시대에 예술가의 역할은 어떻게 변화해야 하는지에 대해서도 고민해본다. 자동차 산업이 약 2백 년, 엔터테인먼트 산업이 약 1백 년의 역사를 가진 데 비해 인공지능 예술 창작 서비스는 이제 막 걸음마를 뗀 산업이라는 것을 염두에 두고 예술의 미래를 전망해본다.

분야	서비스	URL
미술	Deep Dream Generator	https://deepdreamgenerator.com
	DeepArt.io	https://deepart.io
	GoArt	https://goart.fotor.com
	AutoDraw	https://www.autodraw.com
음악	amper	https://score.ampermusic.com
	AIVA	https://www.aiva.ai
	SOUNDRAW	https://soundraw.io
글쓰기	AI-Writer	https://ai-writer.com
	Sassbook	https://sassbook.com
	InferKit	https://app.inferkit.com/demo
	Zyro	https://zyro.com/ai/content-generator
Text to Speech	Lovo	https://studio.lovo.ai
	Typecast	https://typecast.ai

나가는 글

과도기를 산다는 것은 어려운 일이다. 무엇이 더 나은 답인지 알고 있는 사람이 거의 없기 때문이다. 제대로 된 선생이 없다는 뜻이다. 『예술과 인공지능』이라는 제목으로 이 책을 썼지만, 그리고 국내 대학 최초로 〈예술과 인공지능〉이라는 제목의 강의를 시작했지만, 나 역시 이 주제에 대한 선생이라고 하기에는 턱없이 부족하다. 이 주제를 다루기 위해서는 예술은 물론이고 인공지능에 대해서도 통달해야 하는데 인공지능은커녕 예술에 대해서도 편협한 경험과 지식을 갖고 있을 뿐이다.

예술은 지금 과도기의 초입을 지나서 과도기의 소용돌이 속으로 휘말려 들어가기 바로 직전에 있다. 인쇄 혁명, 전기 혁명, 인터넷 혁명으로 인해 예술의 모습이 달라졌듯 이제는 인공지능, 블록체인, 가상현실 등의 기술로 인해 예술의 모습이 달라질 것이다.

예술계가 그것을 원하는가 원하지 않는가는 별로 중요한 변수가 아니다. 변화와 혁신은 전통의 테두리 밖에서 시작되는 경우가 허다하다. 인공지능이라는 요망한 도구 역시 예술의 밖에서 탄생했다. 잠시 잠깐 넋 놓고 있다가는 굴러들어온 돌이 박힌 돌을 빼는 광경을 목격하게 될 것이다.

예술은 인문학에 가깝다고 여겨졌다. 그러나 우리는 머지않아 예술도 과학적으로 풀 수 있는 문제였다는 것을 깨닫게 될 것이다. 미래에는 예술 창작의 상당 부분을 정보처리를 통해 해결하고(과학적 관점), 예술 감상에 있어서는 해석의 다양성을 향유할 것이다(인문학적 관점).

과학과 기술의 힘은 누구에게나 동등하게 적용되는 데 있다. 세탁기가 있으면 5살 꼬마도 80살 노인도 빨래의 고수가 될 수 있다. 단, 세탁기의 사용법을 알아야 한다는 전제가 깔린다. 예술도 마찬가지다. 이제 예술을 창작하는 기계의 사용법을 안다면, 예술가든 일반인이든 예술 창작의 고수가 될 수 있다. 예술가의 기교는 과학과 기술을 통해 모두에

게 분배될 것이다. 모두가 예술가가 될 수 있다는 뜻이다.

그렇다고 실제로 모두가 예술가가 되는 것은 아니다. 스마트폰을 가진 사람은 모두 유튜버가 될 수 있지만 실제로는 그렇지 않은 것과 마찬가지다. 어쩌면 예술가로 산다는 것은 기교의 문제이기보다 의지의 문제인지도 모른다. 과연 인공지능은 우리를 예술가로 살게 하는 데 있어 의지를 북돋는 요인일까? 알 수 없다. 우리는 지금 과도기를 지나고 있기 때문이다.

2021년 여름. 서울, 상수동에서

이재박

- al-Rifaie, M. M., & Bishop, M. (2015). Weak and strong computational creativity. In Computational creativity research: Towards creative machines. (pp. 37-49). Atlantis Press, Paris.

- Arne Dietrich. (2004). The Cognitive Neuroscience of Creativity (Vol. 11(6)). Psychonomic Bulletin & Review.

- Avital, T. (1997). Figurative art versus abstract art: Levels of connectivity. 『Emotion, Creativity, & Art』, 134-152.

- Benjamin, W. (1935). The work of art in the age of mechanical reproduction (1935).

- Berys Gaut. (2010). The Philosophy of Creativity (Vol. 5/12). Philosophy Compass.

- Boden, M. A. (1994). What is Creativity? In Dimensions of creativity (pp. 76-117). MIT Press.

- Boden, M. A. (2009). Computer Models of Creativity. AI Magazine, Fall 2009, Association for the Advancement of Artificial Intelligence (AAAI).

- Boden, M. A. (2010). The Turing test and artistic creativity. Kybernetes, 39(3), 409-413.

- Boden, M. A., & Edmonds, E. A. (2009). What is generative art?. Digital Creativity, 20(1-2), 21-46.

- Bringsjord, S., Bello, P., & Ferrucci, D. (2003). Creativity, the Turing test, and the (better) Lovelace test. In The Turing Test (pp. 215-239). Springer, Dordrecht.

- Champandard, A. J. (2016). Semantic style transfer and turning two-bit doodles into fine artworks. arXiv preprint arXiv:1603.01768.

- Cohen, H. (1988, August). How to Draw Three People in a Botanical Garden. In AAAI (Vol. 89, pp. 846-855).

- Colton, S. (2008, March). Creativity Versus the Perception of Creativity in Computational Systems. In AAAI spring symposium: creative intelligent systems (Vol. 8).

- Colton, S., Charnley, J. W., & Pease, A. (2011, April). Computational Creativity Theory: The FACE and IDEA Descriptive Models. In ICCC (pp. 90-95).

- Colton, S., de Mántaras, R. L., & Stock, O. (2009). Computational creativity: Coming of

age. AI Magazine, 30(3), 11.

- Deolekar, S., & Abraham, S. (2019). Towards Automation of Creativity: A Machine Intelligence Approach. arXiv preprint arXiv:1904.12194.

- de Mántaras, R. L. (2016). Artificial Intelligence and the Arts: Toward Computational Creativity. The Next Step. Open Mind. 99-123.

- Diaz-Jerez, G. U. S. T. A. V. O. (2000). Algorithmic music: using mathematical models in music composition. The Manhattan School of Music.

- Domingos, P. M. (2012). A few useful things to know about machine learning. Commun. acm, 55(10), 78-87.

- Dowe, D. L., & Hajek, A. R. (1997, September). A computational extension to the Turing Test. In Proceedings of the 4th conference of the Australasian cognitive science society, University of Newcastle, NSW, Australia (Vol. 1, No. 3).

- Dreyfus, H. L., & Dreyfus, S. E. (1986). Mind over machine: The power of human intuition and expertise in the era of the computer. New York: Basil Blackwell.

- Duch, W. (2006). Computational Creativity. 2006 International Joint Conference on Neural Networks.

- Elgammal, Ahmed, Bingchen Liu, Mohamed Elhoseiny, & Marian Mazzone. (2017). "CAN: Creative adversarial networks, generating" art" by learning about styles and deviating from style norms." arXiv preprint arXiv:1706.07068 (2017).

- Fukushima, K., & Miyake, S. (1982). Neocognitron: A self-organizing neural network model for a mechanism of visual pattern recognition. In Competition and cooperation in neural nets (pp. 267-285). Springer, Berlin, Heidelberg.

- Gatys, L. A., Ecker, A. S., & Bethge, M. (2016). Image style transfer using convolutional neural networks. 2414-2423.

- Gatys, L. A., Ecker, A. S., Bethge, M., Hertzmann, A., & Shechtman, E. (2017, July). Controlling perceptual factors in neural style transfer. In IEEE Conference on Computer Vision and

Pattern Recognition (CVPR).

- Goodfellow, I. et al. (2014). Generative Adversarial Nets. Advances in neural information processing systems. (pp. 2672-2680).

- Huang, H., Wang, H., Luo, W., Ma, L., Jiang, W., Zhu, X., ... & Liu, W. (2017, July). Real-time neural style transfer for videos. In 2017 IEEE Conference on Computer Vision and Pattern Recognition (CVPR) (pp. 7044-7052). IEEE.

- Huang, X., & Belongie, S. J. (2017). Arbitrary Style Transfer in Real-Time with Adaptive Instance Normalization. In ICCV (pp. 1510-1519).

- Hubert L. Dreyfus. (1972, 1979, 1992). What computers still can't do: a critique of artificial reason. The MIT Press.

- Hunt, N. J. (1968). Guide to teaching brass. WC Brown Co..

- Jordanous, A. (2012). A standardised procedure for evaluating creative systems: Computational creativity evaluation based on what it is to be creative. Cognitive Computation, 4(3), 246-279.

- Karpathy, A., Johnson, J., & Fei-Fei, L. (2015). Visualizing and understanding recurrent networks. arXiv preprint.

- Krizhevsky, A., Sutskever, I., & Hinton, G. E. (2012). Imagenet classification with deep convolutional neural networks. In Advances in neural information processing systems. 1097-1105.

- Lake, B. M., Salakhutdinov, R., & Tenenbaum, J. B. (2015). Human-level concept learning through probabilistic program induction. Science, 350(6266), 1332-1338.

- LeCun, Y., Boser, B., Denker, J. S., Henderson, D., Howard, R. E., Hubbard, W., & Jackel, L. D. (1989). Backpropagation applied to handwritten zip code recognition. Neural computation, 1(4), 541-551.

- Li, Y., Wang, N., Liu, J., & Hou, X. (2017). Demystifying neural style transfer. arXiv preprint arXiv:1701.01036.

- Luka Crnkovic-Friis and Louise Crnkovic-Friis. (2016). Generative Choreography using Deep Learning. International Conference on Computational Creativity(ICCC).

- Mccarthy, J & L. Minsky, M & Rochester, N & Shannon, C.E.. (1955, 2006). A Proposal for the Dartmouth Summer Research Project on Artifcial Intelligence. AI Magazine. 27.

- McCulloch, W. S., & Pitts, W. (1943). A logical calculus of the ideas immanent in nervous activity. The bulletin of mathematical biophysics, 5(4), 115-133.

- Mitchell, T. M. (1997). Does machine learning really work?. AI magazine, 18(3), 11-11.

- Nayebi, A., & Vitelli, M. (2015). Gruv: Algorithmic music generation using recurrent neural networks. Course CS224D: Deep Learning for Natural Language Processing (Stanford).

- Neumann, L., & Neumann, A. (2005, May). Color style transfer techniques using hue, lightness and saturation histogram matching. In Computational Aesthetics (pp. 111-122).

- Pease, A., & Colton, S. (2011, April). On impact and evaluation in computational creativity: A discussion of the Turing test and an alternative proposal. In Proceedings of the AISB symposium on AI and Philosophy (p. 39).

- Pease, A., Winterstein, D., & Colton, S. (2001, July). Evaluating machine creativity. In Workshop on creative systems, 4th international conference on case based reasoning (pp. 129-137).

- Pope, R. (2005). Creativity : theory, history, practice. New York: Routledge.

- Q. Ma and L. Liu. (2004). The technology acceptance model: A meta-analysis of empirical findings. Journal of Organizational and End User Computing, 16(1), 59-74.

- Quintana, C. S., Arcas, F. M., Molina, D. A., Rodriguez, J. D. F., & Vico, F. J. (2013). Melomics: A case-study of AI in Spain. AI Magazine, 34(3), 99-103.

- Riedl, M. O. (2014). The lovelace 2.0 test of artificial creativity and intelligence. arXiv preprint arXiv:1410.6142.

- Roger C. Schank and Cleary Chip. (1993). Making Machines Creative. MIT Press.

- Rosenblatt, F. (1958). The perceptron: a probabilistic model for information storage and or-

ganization in the brain. Psychological review, 65(6), 386.

- Russell, S. J., & Norvig, P. (2016). Artificial intelligence: a modern approach. Malaysia; Pearson Education Limited,.

- Schmidhuber J. (2015). Deep learning in neural networks: An overview, Neural networks, 61, 85-117

- Schmidhuber, J (2015). "Deep Learning". Scholarpedia. 10 (11): 32832. doi:10.1162/neco.2006.18.7.1527. PMID 16764513

- Searle, J. R. (1980). Minds, brains, and programs. Behavioral and brain sciences, 3(3), 417-424.

- Shih, Y., Paris, S., Barnes, C., Freeman, W. T., & Durand, F. (2014). Style transfer for headshot portraits. ACM Transactions on Graphics (TOG), 33(4), 148.

- Sternberg, R. J., & Lubart, T. I. (1996). Investing in creativity. American psychologist, 51(7), 677.

- Turing, A. M. (1950). Computing Machinery and Intelligence. Mind 49: 433-460.

- Wang, F. Y. et al. (2016). Where does AlphaGo go: From church-turing thesis to AlphaGo thesis and beyond. IEEE/CAA Journal of Automatica Sinica, 3(2), 113-120.

- Wayne H. Bovey, Andrew Hede. (2001). Resistance to organisational change: the role of defence mechanisms. Journal of Managerial Psychology, 16(7), 534-548.

- Weisberg, R. W. (2006). Creativity: Understanding Innovation in Problem Solving, Science, Invention, and the Arts. Wiley.

- Wiggins, G.A. (2006). Searching for computational creativity (Vol. 24). New Generation Computing. doi:doi:10.1007/BF03037332

- Yu C. & Tao Y. (2009). Understanding business-level innovation technology adoption. Technovation,, 29, 82-109.

- Zhang, H., & Dana, K. (2017). Multi-style generative network for real-time transfer. arXiv preprint arXiv:1703.06953.

- Zhang, L., Ji, Y., Lin, X., & Liu, C. (2017, November). Style transfer for anime sketches with enhanced residual u-net and auxiliary classifier gan. In 2017 4th IAPR Asian Conference on Pattern Recognition (ACPR) (pp. 506-511). IEEE.
- Zhu, J. Y., Park, T., Isola, P., & Efros, A. A. (2017). Unpaired image-to-image translation using cycle-consistent adversarial networks. arXiv preprint.
- 강정하. (2008). 과학적 창의성과 예술적 창의성 : 지식의 성장으로서의 창의성에 대한 사례 연구 및 과학적 창의성의 타당화. 성균관대학교 박사학위논문
- 김미숙. (2018). 다층신경망의 다양한 연결구조와 학습 성능 분석. 강릉원주대학교 박사학위논문.
- 김욱현 · 이미선 · 손진우. (1993). 신경회로망과 시각정보처리. 전자통신동향분석. 8(3). 66-76.
- 박성일. (2007). 역전파 신경망과 유전알고리즘을 이용한 강인한 디지털 이미지 워터마킹 알고리즘, 박사학위논문.
- 박승빈. (2017). 4차 산업혁명 주요 테마 분석 - 관련 산업을 중심으로, 2017년 하반기 연구보고서 제Ⅲ권(226-286), 통계청.
- 위르겐 카우베. (2019). 모든 시작의 역사: 우리와 문명의 모든 첫 순간에 관하여. 김영사
- 이용구. (2017). 딥러닝(Deep Learning)을 활용한 이미지 빅데이터(Big Data) 분석 연구, 중앙대학교 박사학위논문.
- 조준후. (2018). 합성곱 신경망과 잡음제거 오토인코더를 이용한 적외선 영상 기반 자동표적인식 시스템.
- 최영주. (2017). 사실적인 얼굴 영상 생성을 위한 딥러닝 연구, 서강대학교 박사학위논문.

1. Hoffmann, D. L., Standish, C. D., García-Diez, M., Pettitt, P. B., Milton, J. A., Zilhão, J., ... & Pike, A. W. (2018). U-Th dating of carbonate crusts reveals Neandertal origin of Iberian cave art. Science, 359(6378), 912-915.

2. Conard, N. J., Malina, M., & Münzel, S. C. (2009). New flutes document the earliest musical tradition in southwestern Germany. Nature, 460(7256), 737-740.

3. https://en.wikipedia.org/wiki/Software

4. 이재박. (2020). 괴물신입 인공지능. MID.

5. Turing, A. M. (1950). Computing Machinery and Intelligence. Mind 49: 433-460.

6. Mccarthy, J & L. Minsky, M & Rochester, N & Shannon, C.E.. (1955, 2006). A Proposal for the Dartmouth Summer Research Project on Artifcial Intelligence. AI Magazine. 27.

7. Krizhevsky, A., Sutskever, I., & Hinton, G. E. (2012). Imagenet classification with deep convolutional neural networks. In Advances in neural information processing systems. 1097-1105.

8. Domingos, P. M. (2012). A few useful things to know about machine learning. Commun. acm, 55(10), 78-87.

9. de Mántaras, R. L. (2016). Artificial Intelligence and the Arts: Toward Computational Creativity. The Next Step. Open Mind. 99-123.

10. Boden, M. A. (2009). Computer Models of Creativity. AI Magazine, Fall 2009, Association for the Advancement of Artificial Intelligence (AAAI).

11. Swenson, G. R.(1963). "What is Pop Art?", In Goldsmith, K.(Eds.), I'll be your mirror The selected Andy Warhol Interviews, New York, Carroll & Graf, 15-20.

12. 신정원. (2019). 시각예술에서 인공지능과 빅데이터의 역할. 한국예술연구, (25), 65-89.

13. 시사Cast, (2020-12-31), [전시회가 살아있다] 인공지능, 새로운 예술의 획을 긋다 #Dreamscape

14. 위르겐 카우베. (2019). 모든 시작의 역사: 우리와 문명의 모든 첫 순간에 관하여. 김영사

15. 김명희, 김영천. (1998). 다중지능이론 ; 그 기본 전제와 시사점. 교육과정연구, 16(1), 299-330.

16. 김명희, 김영천. (1998). 다중지능이론 ; 그 기본 전제와 시사점. 교육과정연구, 16(1), 299-330.

17. 김경진. (2016). 인간의 뇌는 특별한가? 카오스재단.

18. 김상욱. (2016). 김상욱의 과학공부. 동아시아.

19. Robert Jastrow. (1986). 요술베틀. 최광복 역, 범양사 출판부

20. O'Connell-Rodwell, C. E. (2007). Keeping an "ear" to the ground: seismic communication in elephants. Physiology, 22(4), 287-294.

21. Stefano Mancuso and Alesandra Viola. (2016). 매혹하는 식물의 뇌: 식물의 지능과 감각의 비밀을 풀다(Verde Brillante). (양병찬, Trans.) 행성B이오스.

22. 사이언스타임스. (2017.06.09). "식물에도 작은 뇌가 있다" - 식물 주변 상황 판단에 따라 파종 여부 결정.

23. Duran-Nebreda, S., & Bassel, G. W. (2019). Plant behaviour in response to the environment: information processing in the solid state. Philosophical Transactions of the Royal Society B, 374(1774), 20180370.

24. Mabey, R. (2018). 춤추는 식물(The Cabaret of Plants: Forty Thousand Years of Plant Life and the Human Imagination). 김윤경 역. 글항아리.

25. Haleigh Ray and Wagner Vendrame2. (2015). Orchid Pollination Biology. This document is ENH1260, one of a series of the Environmental Horticulture Department, UF/IFAS Extension. Original publication date June 2015. Reviewed April 2018. Visit the EDIS website at http://edis.ifas.ufl.edu.

26. Mabey, R. (2018). 춤추는 식물(The Cabaret of Plants: Forty Thousand Years of Plant Life and the Human Imagination). 김윤경 역. 글항아리.

27. McCulloch, W. S., & Pitts, W. (1943). A logical calculus of the ideas immanent in nervous activity. The bulletin of mathematical biophysics, 5(4), 115-133.

28. Rosenblatt, F. (1958). The perceptron: a probabilistic model for information storage and organization in the brain. Psychological review, 65(6), 386.

29. LeCun, Y., Boser, B., Denker, J. S., Henderson, D., Howard, R. E., Hubbard, W., & Jackel, L. D. (1989). Backpropagation applied to handwritten zip code recognition. Neural computation, 1(4), 541-551.

30. Domingos, P. M. (2012). A few useful things to know about machine learning. Commun. acm, 55(10), 78-87.

31. Mogi, K. (2007). 뇌와 가상. 양문.

32. 이재박. (2020). 괴물신입 인공지능. 엠아이디.

33. Thorpe, W. H. (1956). Learning and instinct in animals.

34. Emery, N. (2016). Bird Brain: An exploration of avian intelligence. Princeton University Press.

35. 이재박. (2018). 다빈치가 된 알고리즘. 엠아이디.

36. Falótico, T., Proffitt, T., Ottoni, E.B. et al. Three thousand years of wild capuchin stone tool use. Nat Ecol Evol 3, 1034 – 1038 (2019). https://doi.org/10.1038/s41559-019-0904-4

37. http://computationalcreativity.net/iccc2018/

38. https://openai.com/blog/dall-e/

39. Elgammal, A., Liu, B., Elhoseiny, M., & Mazzone, M. (2017). Can: Creative adversarial networks, generating" art" by learning about styles and deviating from style norms. arXiv preprint arXiv:1706.07068.

40. 이재박. (2019). 예술 창작에서의 인공지능 수용 연구: 혁신수용이론과 역 튜링테스트를 중심으로, 추계예술대학교 대학원.

41. Hunt, N. J. (1968). Guide to teaching brass. WC Brown Co..

예술과 인공지능

초판 1쇄 인쇄 2021년 08월 19일
초판 3쇄 발행 2024년 06월 11일

지 은 이 이재박
펴 낸 이 최종현
기 획 김동출, 최종현
편 집 김한나, 최종현
교 정 김한나
경영지원 유정훈
디 자 인 이창욱

펴낸곳 (주)엠아이디미디어
주소 서울시 마포구 신촌로 162 1202호
전화 (02) 704-3448 **팩스** (02) 6351-3448
이메일 mid@bookmid.com **홈페이지** www.bookmid.com
등록 제2011 - 000250호

ISBN 979-11-90116-53-4 (93600)